李展鵬——著

# 夢伴此城

梅艷芳 與 香港 流行文化

謹以此書獻給

梅艷芳
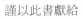

以及她所深愛的香港

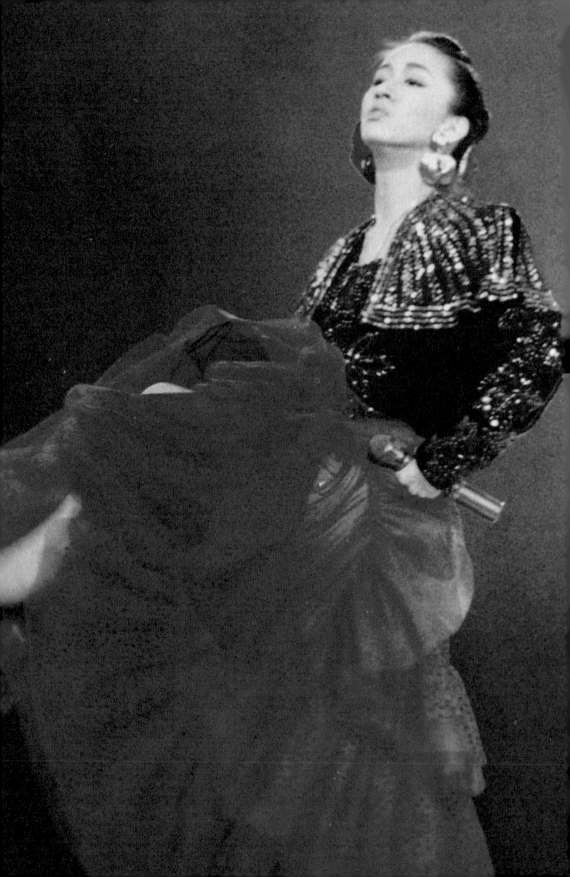

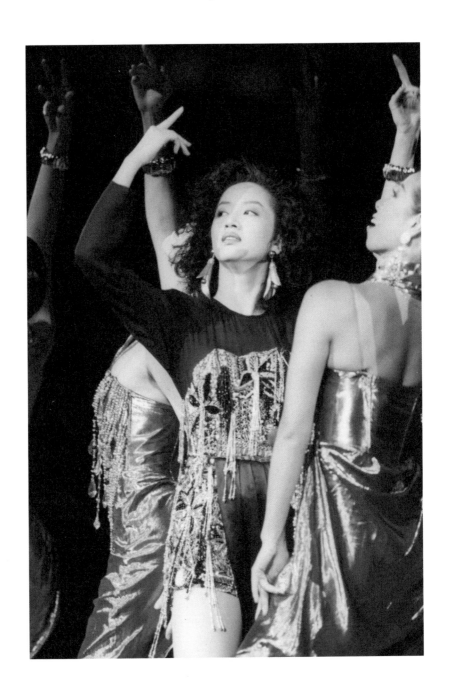

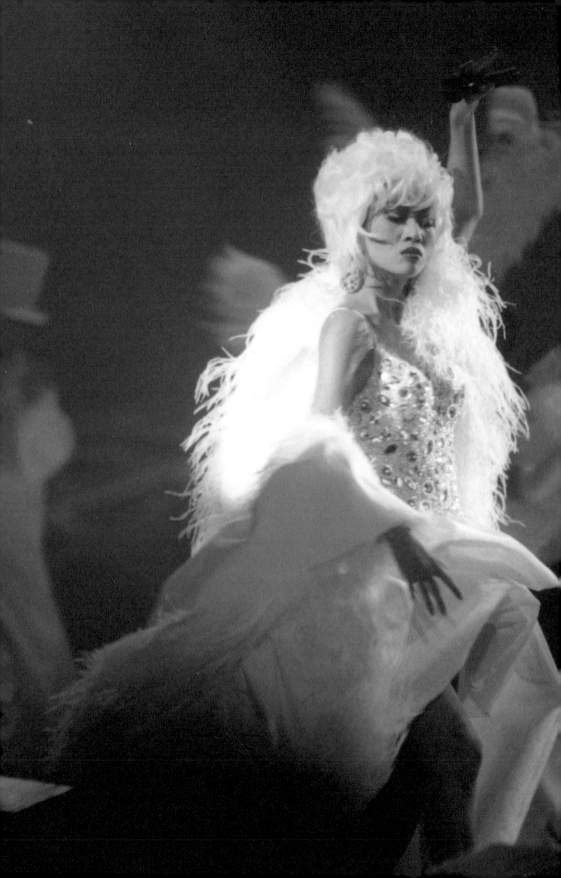

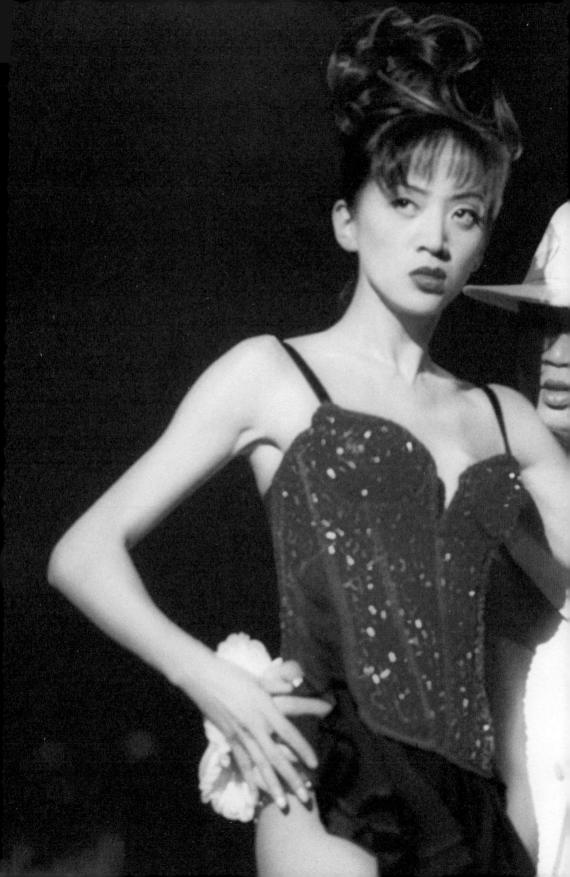

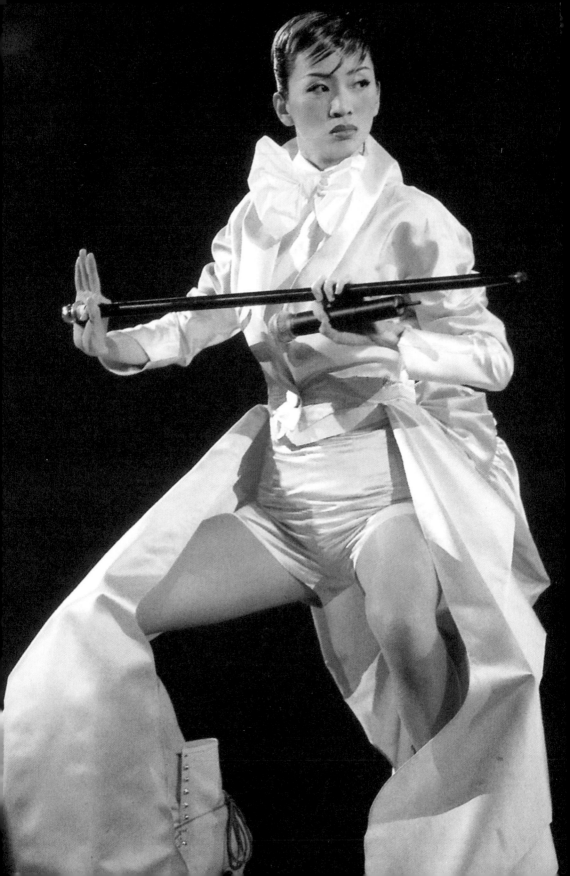

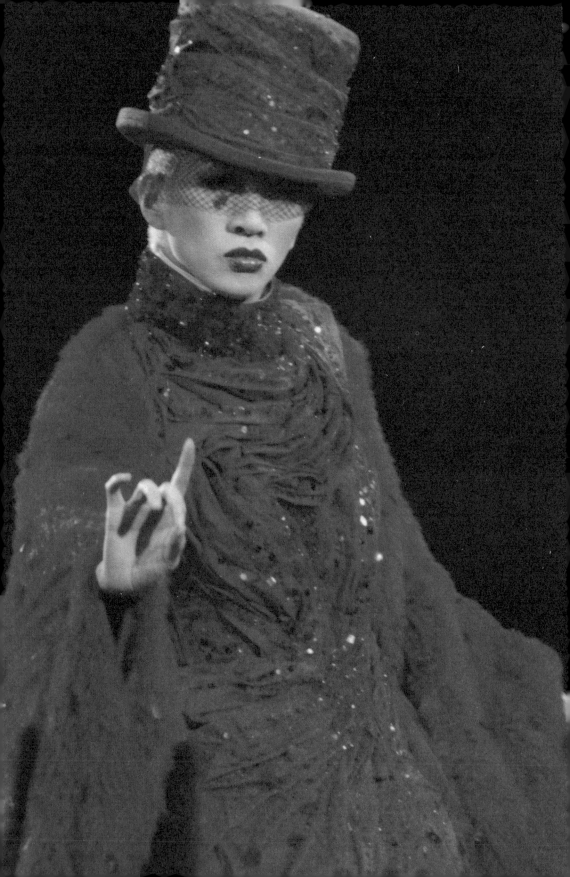

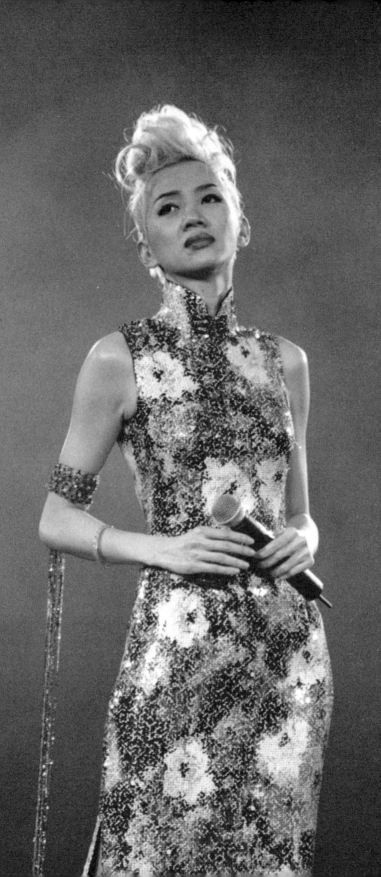

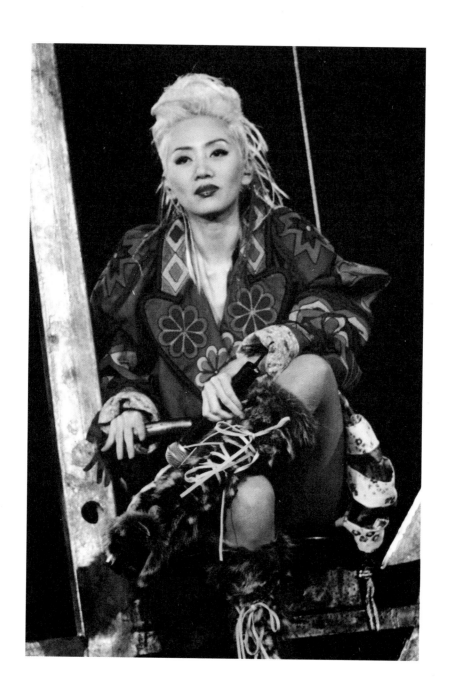

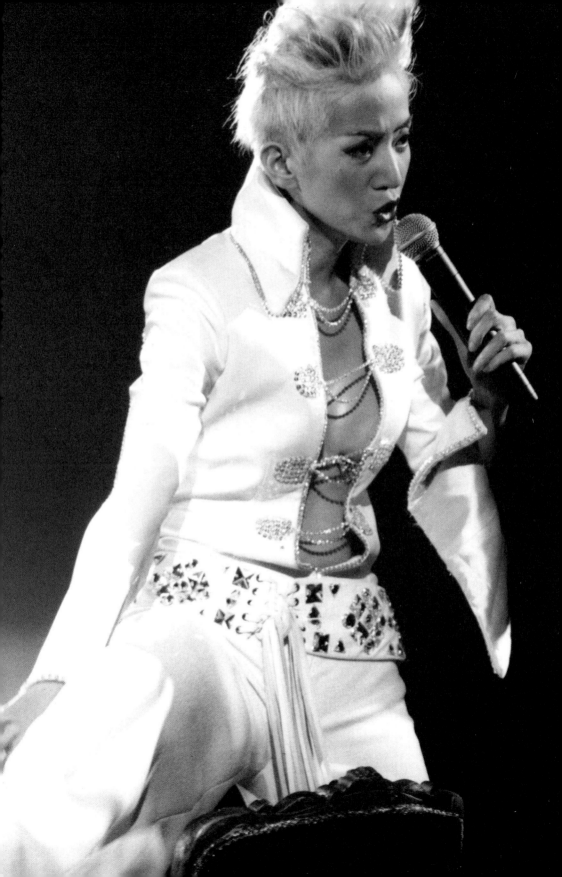

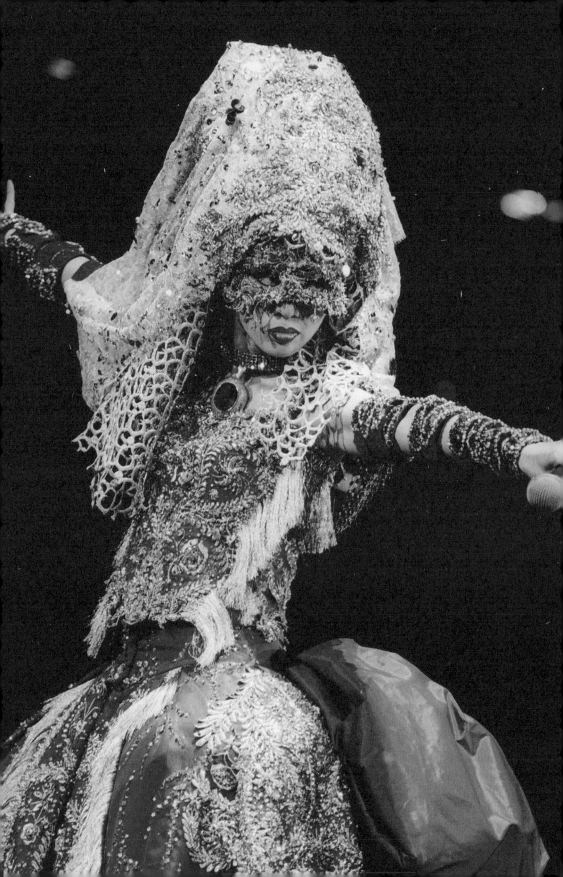

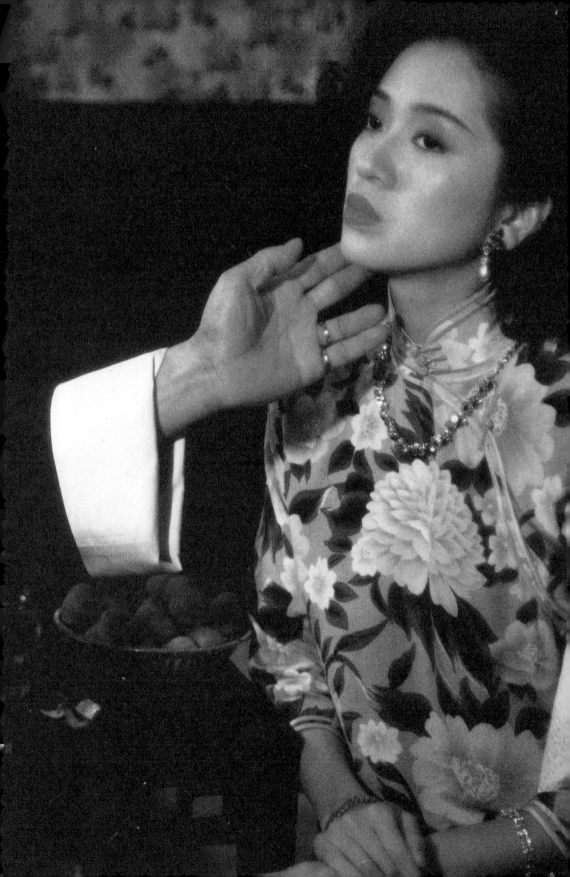

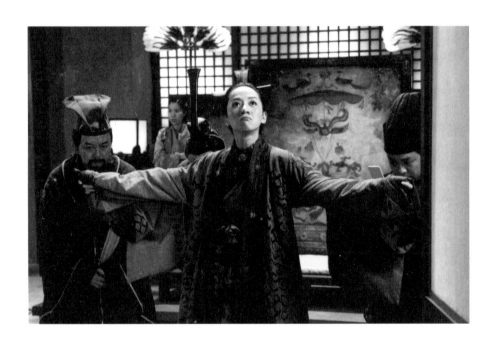

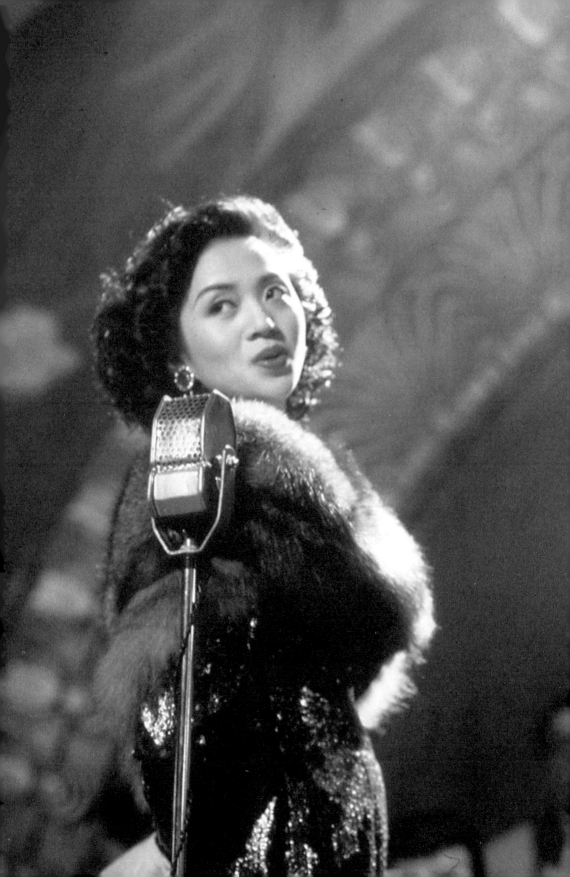

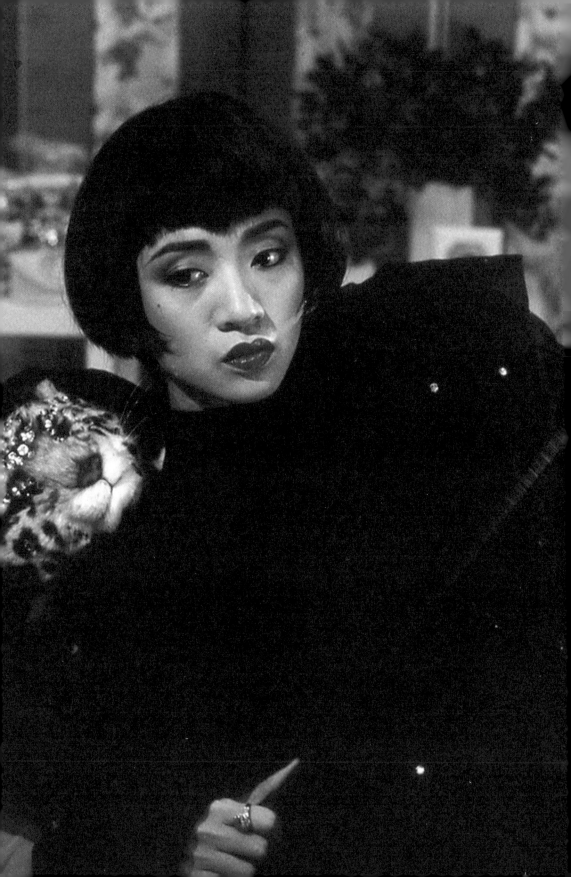

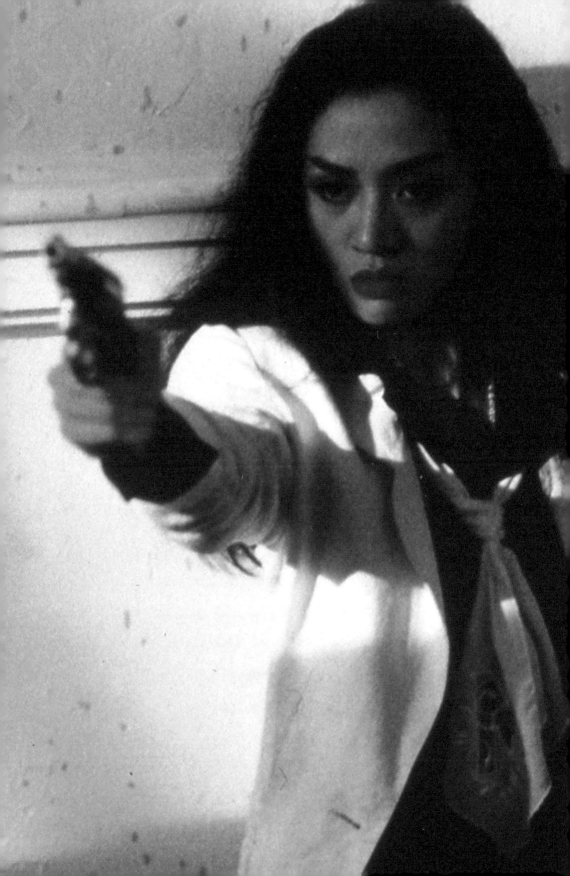

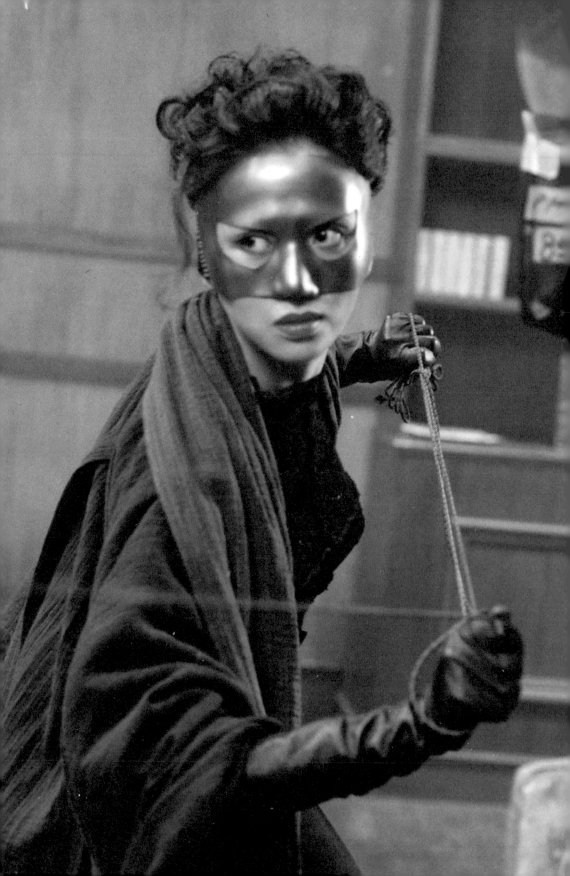

P6—— 1987 年「百變梅艷芳再展光華演唱會」

P7—— 1990 年「百變梅艷芳夏日耀光華演唱會」

P8—— 1991 年「百變梅艷芳告別舞台演唱會」

P9—— 1995 年「梅艷芳一個美麗的回響演唱會」

P10—— 1999 年「百變梅艷芳演唱會」

P11—— 2002 年登台演唱《女人花》

P12—— 2002 年「梅艷芳極夢幻演唱會」

P13—— 2002 年「梅艷芳極夢幻演唱會」

P14—— 2002 年「梅艷芳極夢幻演唱會」

P15—— 2002 年「梅艷芳極夢幻演唱會」

P16—— 2003 年「梅艷芳經典金曲演唱會」

P17—— 2003 年「梅艷芳經典金曲演唱會」

P18—— 1986 年《妖女》唱片造型

P19—— 1986 年《壞女孩》唱片造型

P20—— 1988 年《胭脂扣》

P21—— 1988 年《胭脂扣》

P22—— 1990 年《川島芳子》

P23—— 1990 年《川島芳子》

P24—— 2001 年《鍾無艷》

P25—— 1991 年《何日君再來》

P26—— 1988 年《公子多情》

P27—— 1986 年《神探朱古力》

P28—— 1995 年《給爸爸的信》

P29—— 1989 年《英雄本色 III 夕陽之歌》

P30—— 1993 年《現代豪俠傳》

目錄

第一章

舞台上的百變革命：壞女孩、妖女、女人心

—

第二章

光影裡的性別流動：妓女、俠女、昏君

—

第三章

本土文化的繆思：混雜、曖昧、邊緣

—

# 序一——抽絲剝繭的愛

吳俊雄

李展鵬是梅艷芳的粉絲,也是文化研究學者。粉絲的職責是愛護偶像,學者的職責是分析社會。前者重情,後者講理。這本書,我讀了兩遍,第一遍讀到理,第二遍見到情。我確認一個人真的可以因為愛一個人,而愛上一座城市,並願意把這份愛抽絲剝繭,將一個在天閃耀的明星,拉回凡間,放入歷史,因此更老實地看到她和一個時代的不凡。

# 序二——寫明星，也寫香港

呂大樂

每次等待李展鵬的大作面世，都不會失望。上次他將「隱形澳門」現形，今次他把梅艷芳作為明星、偶像呈現出來。他的故事內容豐富，娓娓道來，帶領讀者進入梅艷芳在普及文化、普及文化在梅艷芳的生活世界。而一如以往，他在講故事之餘，同時也在書寫香港社會、文化。

# 序三 —— 香港流行文化（可以不）是這樣的

朱耀偉

「流行文化是這樣的：香港女兒梅艷芳」是梅迷組織芳心薈與香港大學
MC³@702創意空間於2015年10月合辦的一系列活動。那年我在香港大
學百周年校園再遇香港女兒，驚覺一轉眼已是30多年光景。初次認識梅
艷芳，是無綫電視主辦的第一屆新秀歌唱大賽，眾所周知，她憑《風的季
節》以無敵姿態奪魁，時為1982年。其實我那時已看過《人在江湖》、
《女媧行動》、《對對糊》等麗的電視劇集，但當然沒有注意到梅艷芳是
劇中小配角。日後回首，不少人說從當年未滿19歲的梅艷芳身上的金色
百摺裙已可見百變女王日後的風範，我卻不得不說我那時尚未懂欣賞金
色。《風的季節》帶滄桑感的完美演繹，令她被稱為「小徐小鳳」。我慶
幸梅艷芳沒有被此框限，況且香港樂壇根本不需要另一個小鳳姐。

梅艷芳首張唱片《心債》嚴格而言不算是個人大碟，B面收錄的是華星新
人林利、胡渭康和蔣慶龍主唱的歌曲。電視劇《香城浪子》主題曲《心
債》不可謂不流行，也如李展鵬所言，唱片封套形象已乍現個人風格，但
那時更街知巷聞的也許是《IQ博士》，百變形象仍是蓄勢待發。其後《赤
色梅艷芳》、《飛躍舞台》和《梅艷芳（似水流年）》繼續為她累積動能，
到《壞女孩》終於正式加冕。我清楚記得在電視看到梅艷芳以壞女孩形象
首奪1985年度十大勁歌金曲最受歡迎女歌手大獎，但日後才知道那標誌著
一個新時代的範式轉移，香港流行文化自此不再一樣。我曾經寫道：梅艷
芳很香港，既百變又本土，本土得來很混雜。八十年代的香港流行樂壇，
既傳統又西化，有原創也有改編，梅艷芳的百變形象正好讓不同元素在其
演出中碰撞，結果出現了前所未有的可能性。

那是一個充滿可能性的時代。書中強調八十年代是香港「一個特殊的文化

時刻（cultural moment）」，一語道破了當年社會文化轉型所帶來的機會。八十年代的香港流行文化，氣勢如虹但依然多元流動、跨界混雜，梅艷芳正是範例。她的出現徹底改變了華語流行樂壇的運作邏輯，她精彩的示範了流行曲不但能聽，還可以看。她的個人魅力，令她能夠有效將外來音樂文化混化為在地風格。「她不是女神」，但與不同男星——張國榮、周潤發、劉德華、周星馳、李連杰甚至成龍——都能配搭得宜，擦出不同火花。一系列百變新女性形象，香港人有目共睹，耳熟能詳。梅艷芳不少形象的確在華語流行文化前所未見，但李展鵬並沒有將之過份浪漫化，反而揭示她如何重新定義香港女性，既混雜、曖昧又邊緣，但同時卻難免陷入傳統性別框架，誠如作者所言，這種張力反映了香港社會及流行文化的進步與矛盾。

李展鵬既是梅迷，對媒體文化亦素有研究，實屬探梅尋芳的理想人選。他在《最後的蔓珠莎華：梅艷芳的演藝人生》一書已經強調：「梅艷芳的形象、音樂與電影的代表性，標誌了香港一個可一不可再的精彩時代，是港式流行文化及香港人身份認同不可或缺的部份。」本書進一步從不同角度——音樂、電影、媒體報導及歌迷個案——就此條分縷析，深入細緻的闡論「香港女兒」的代表性，論證詳實，情理兼備，誠為難得的佳作。

關錦鵬導演曾在悼詞中指出，梅艷芳的去世代表一個時代的終結，所言甚是，但她留下的光影歌聲和柔情俠骨，卻肯定是跨時代的。我城百變，但正如書中所言，因其對公義的執著，梅艷芳去世十多年後，在香港政治事件中仍起著重要的論述作用，可見文藝創作重創新求變，有些價值則要恪守不渝。流年似水，我們要記住梅艷芳曾經演示出香港流行文化是這樣的，而重點正正在於體現了香港流行文化原來可以不是這樣的。

2019 年 5 月識於薄扶林

# 序四——為梅艷芳，感恩

陳嘉銘

一邊讀展鵬的新書，一邊想到小學的一次週會。

「才十八歲的他／難得的瀟灑／不顧一切罷／我甘心探測誘惑……」那是老師在台上唸著歌詞，忽然大喊一聲：「荒謬！」教我驚呆；然後他再唸：「他將身體緊緊貼我／還從眉心開始輕輕親我／耳邊的呼吸熨熱我的一切／令人忘記理智放了在何……」又突然一句：「無稽！」我又是一嚇，但也硬聽了不少隨後「年輕人尤其女仔點可以咁隨便……」的「歌詞分析」。

那是分別來自劉美君的《一見鍾情》和梅艷芳的《壞女孩》，都是 1986 年的作品；同樣來自八十年代的香港，正如展鵬在書內第一章都有提及，香港在此前，或僅僅只有羅文會在流行文化的創作與演出裡，能大膽惹人聯想情慾與性別顛覆；而因為女性身份提升，以至美國麥當娜（Madonna）的形象滲透，香港女歌手就此多了創作空間。不過在學校的道德教育裡，梅艷芳和劉美君都不是好榜樣，而若果真要聽來自麥當娜的音樂，最多只可以聽葉蒨文改編 *Material Girl* 的《200 度》。

## 明星研究的整全分析

由此可見，研究梅艷芳的不容易；因為那或是受到比如學校教育的道德設限，更要有充份的文化研究工具。展鵬尤其喜歡用到英國電影學者 Richard Dyer 的著作，對梅艷芳作分析切入點；我也在自己「名人，明星與香港流行文化」的學科裡，用過他研究深入的 *Stars*（1979）及 *Heavenly Bodies: Film Stars and Society*（1986）；Dyer 的重點，是分析明星的路向，其實不限於一、兩部電影作品，而是「整全分析」，而那正是作品與真人的裡裡外外，藝人

作為一個整體的全面閱讀與賞析。

展鵬在新書裡的勞心勞力，正正在對梅艷芳的整全分析，可見由第一章的流行音樂、第二章的電影、第三章的混雜身份，以至第四、五章處理的媒介報導與粉絲心跡，都是由不少 Dyer 討論所啟發。微妙的不同之處，是即便 Dyer 有說荷里活以男性演員主導，而刻意述及女演員的突破，但他的經典討論大多是「美女如雲」——如來自美國的 Judy Garland、來自德國的 Marlene Dietrich、來自瑞典的 Greta Garbo，甚至還有由希治閣電影搖身變成摩洛哥皇妃的 Grace Kelly。

這是「微妙不同」，因為正如書內引用前輩教授吳俊雄與洛楓所言，梅艷芳不是典型美女，也沒有豐滿的身體外觀，令她的演出不論歌影，都不受限於女性定形。是故她可以唱出《壞女孩》的叛逆，而同時也可唱出《似水流年》的哀愁；也可演上《胭脂扣》如花的傳統，卻竟又有《英雄本色 III 夕陽之歌》與《川島芳子》的中性霸氣，甚至還有《金枝玉葉 2》的模糊情欲。

所以 Dyer 的名人與明星研究框框，可能遠不及梅艷芳為香港製造的百變想像為大——雖然 Dyer 也為 Marlene Dietrich 的演出譜寫過類近分析。而這又解釋了，為何麥當娜的分析討論，似乎仍是最貼近梅艷芳的演出生涯，因為前者也涉及美國流行樂壇的性別象徵與顛覆，而對照真人也有流動多變的情愛經歷；相對來說，梅艷芳則或在歌影裡百變居多，可在現實裡，正如展鵬在第四章所言，媒介愛說她「感情空白」，而更多會說她「有義氣」等等強悍個性，填補了不少她作為真人可被想及的多元面貌。

### 英年早逝的分析界限

不過，以麥當娜為分析框框，當然仍有不足，但更多可能是因為梅艷芳的

「英年早逝」，令我們作為學術分析一員，未能像好些文化研究的專論，近乎可以對麥當娜作「終其一生」的整全分析——比如一本來自英國，收集多篇對麥當娜研究的文集 *Madonna's Drowned Worlds: New Approach to her Cultural Transformations, 1983-2003*，就我的閱讀，大體可以有兩點作補充，可見麥當娜的一些分析脈絡，相對而言，未能應用在梅艷芳身上，甚至也反映香港娛樂圈的界限。

第一點，正是麥當娜看到自己「年事已高」。今年已有60歲的她，在將近廿年前的電影《借借你的愛（ *The Next Best Thing* ）》（2000）裡，有一幕對鏡自嘲，用雙手捧著緊身外衣下的乳房，模擬廿年以來胸脯鬆馳的過程。當時麥當娜已有40歲，亦正是梅艷芳過身時的年齡，但對前者而言，是洞悉到身體作為性感象徵的日子終將遠去，是故在電影作品裡有此一幕，像在預告那廿年來在歌影裡的身體政治，要有自嘲，更要有轉化。

麥當娜隨後真的在形象與演出上有轉化，遺憾我們香港的梅艷芳，卻永遠只「停留」在40歲，而縱然她也在之前廿年有如麥當娜的身體與性別顛覆演繹，卻已想像不到，如果她仍然在世，會作怎樣的形象轉化——那仍會是百變嗎？抑或恰如「中年」的凡人想像，將身體與性別以另一種可能，比如是較「內斂」的姿態呈現？

這就引伸到第二點，那是麥當娜在書內被分析為展現「hyper-femininity」，中文或可譯作「超級女性化」——但都不是貼切的中譯，然而意思是說，麥當娜以「非常女性化」的身體，比如豐滿身材和嫵媚姿態，唱過 *Like a Virgin* 及 *Material Girl*，但在2000年之後她都有意因為「年事已高」，而把身體唱作成有靈性化的，甚至是內在化的追求；在前文提及的英國論著中，不能趕到討論她其後所出的唱片 *Confessions on a Dance Floor*（2005）以及 *Rebel Heart*（2015）等等，都有類近的形象轉變與身體演繹。

梅艷芳如果仍然在世，又會是怎樣的一回事？上文已提出類似提問，但在這裡再次重申，這已不僅是她作為一個娛樂藝人去想像，而是涉及香港娛樂圈的界限與局限。畢竟香港流行文化看重實際的「產品包裝」，而藝人也正是一件必然「形之於外」的產品；梅艷芳因為「非典型」的聲線與外貌，當然突破了一些「美觀產品」的想像，然而要說到能否像有麥當娜所表現的靈性追求，比如前述結集有提及的新紀元運動（New Age Movement），以至實踐修行等等，在香港的流行文化語境，都不是容易理解的東西。而這也同樣解釋了展鵬書中第四章所言，媒介對梅艷芳的呈現，大都僅為「感情空白」或「有義氣」，而最多或遠及「熱心公益」與「支持民主」等等說法。我們難以估計梅艷芳會否有如麥當娜一樣，到60歲仍然能對身體與性別作真人與歌影的顛覆創作，但這些靈性追求的養份，未必是港式娛樂感到趣味的東西。

不過當然，麥當娜被指接班人甚豐，由 Britney Spears、Spice Girls、Beyoncé Knowles 到 Kylie Minogue，最貼切的或僅有 Lady Gaga；但梅艷芳真的似乎是香港獨有的娛樂奇葩，而沒有後人所能「承繼」。

### 小結：梅艷芳是寬宏光譜

話已至此，不難看出展鵬的新書，當然是分析了梅艷芳作為藝人，在本地娛樂所綻放的百變異彩，但更是記錄了一個時代寬宏的流行文化創作空間，讓人看到梅艷芳根本不能單以藝人想像，卻是一列光譜，可以遊走在本地不曾有過的性別身體、舞台形象與電影角色的各種極致。看到此書第四章，我才知道原來最先說梅艷芳是「香港女兒」的是葉蒨文，讓我對此稱謂的想像從「自有永有」，更實在地牽繫到本地娛樂的惺惺相惜；這教我雖說不是梅艷芳粉絲，也更明白第五章展鵬所言，拋磚引玉的粉絲研究，其實都有各個擁躉的深情故事——而非僅僅是我經歷過學校的道德教育。

是故，我為香港有過梅艷芳而感恩；也為展鵬的用心分析而心存感激。

# 序五——複雜的明星，複雜的香港

阿果

收到展鵬厚厚的書稿，我心情複雜。

最初的感覺是抽離。因為對生於八十年代末的我來說，梅艷芳是巨星，卻又是年代久遠的名字。她參加新秀，以一曲《風的季節》技驚四座時，我負六歲；她第一次登上紅館舞台開演唱會，盡顯光華一瞬，我負三歲；她身穿 T 恤牛仔褲在馬場力竭聲嘶，為民主出錢出力之時，我剛學行路；到她離開人世，變身「香港女兒」，大人們全年在拭淚，正讀初中的我卻談不上傷感……。一代人有一代人的明星，梅艷芳於我注定有種難以逾越的距離，名為「世代」。

這種距離，近年每當我向九十後、零零後介紹「香港流行文化」的時候，也有切身感受。我聽過不少年輕人說，許冠傑只是祖父輩心儀的（過氣）歌手，張國榮僅是「幾靚仔」的上一代明星，Beyond 不過是已作古的樂壇組合……未幾，我換上嚴肅面具，談到六七、六四、九七、零三等沉重數字，他們繼續緊閉雙目（額頭還鏨著幾個字——我都未出世），潛台詞只有一句：我只關心今日香港；「你們」說的歷史故事、文化標誌，統統與「我們」無關。

但仔細翻揭書稿，我認為梅艷芳和香港流行文化的故事，足以令年輕人（和我）雙眼一同打開。

開眼，因為我從中認識了一個複雜的明星。

由出道至離世，梅艷芳不單形象百變，盛載的價值更是繁複而矛盾——有

時是壞女孩、妖女，我行我素；但有時追求細水長流，認為女人在世不過想有個歸宿。有時她前衛、堅強、勇敢，以大姐大姿態衝擊主流價值；但有時她被市場、工業、道德糾纏，只能以游擊戰隔靴搔癢。

梅艷芳走過的演藝道路，證明一個昨天今天明天都不變的事實：明星不是鐵板一塊，而是各股勢力（包括明星本人）角逐、拉扯、爭戰而成的文本。

開眼，也因為我在書中遇上一個複雜的香港。

梅艷芳生於六十年代，和香港社會一樣，捱過苦頭，練出身手；再在一個經濟興盛、大環境自由奔放的年代走紅，成為傳奇；最後在這座城市沉淪低迷的轉捩點之際告別舞台、離開人世。如書中所說，她的身世基本上是一部香港的興衰史。

複雜的香港，也自然出產品流複雜的香港傳媒——這邊廂批評她表演有違道德，嘲笑她身材平板，放大她的結婚欲望；那邊廂將她奉為豪邁大姐、公義強人、香港女兒。而這不僅是上世紀的故事，箇中的娛樂新聞邏輯，以及隨每期八卦雜誌附送的矛盾價值觀，一直延續至今，毫無進步或終止的跡象。

老實說，揭完書稿，我依然不是梅艷芳的歌迷。但裡面有關其音樂、電影作品的文本分析、歌迷們的訪談自白，令我珍而重之。原因很簡單：梅艷芳本人的歷史，擺明屬於過去式，但她為我們帶來的啟示，卻永遠是現在進行式。

這本厚重的書、這個厚重的故事，跟平民的心情、香港的身世一樣，複雜但有意思，值得不同世代睜開雙眼，大力抱緊。

# 引言——用明星研究去「解夢」

這本書出版前夕，我想起十多年前的往事。

2005年，我剛開始在英國讀研究所，旁聽一門叫「觀眾研究」（audience research）的課。某個星期的主題是粉絲研究（fan studies），教授叫我們分享迷上明星的經驗。我說喜歡梅艷芳，介紹她是華人世界少有能歌能舞能演的女星，又說我每年都會在她的生辰忌日寫紀念文章。教授聽了隨即說，不少研究明星的學者本身都是粉絲，他們把偶像變成研究課題，成為 fan scholars（粉絲學者），對文化研究很有貢獻。他鼓勵我：「Pan，你日後也可以做個 fan scholar 呀。」我聽後一臉疑惑。

當時，我對於明星研究（star studies）只有粗淺了解，更是首次聽聞粉絲學者。原來，fans 也可以變身學者？研究自己的偶像也是嚴肅課題 [1]？一晃眼，十多年過去了。這些年來，我仍然會在梅艷芳的生辰忌日寫文章；由於年年生產，所以我總是嘗試尋找不同視角，有時是性別研究，有時是歷史意識，有時是後殖民身份。

很多年後，我想到那位教授的話才突然發現：原來，我已經在寫一些類似明星研究的文章了。今天，對於粉絲學者之名，我仍愧不敢當。但的確，當年在英國上課的我，萬萬想不到有一天會為偶像寫書，而且正正是一本明星研究。

### 遇上八十年代，遇上梅艷芳

生於七十年代的我，注定跟流行文化結下不解之緣。家人告知，我幾歲大的時候會披上大毛巾扮楚留香，跳上梳化唱武俠劇主題曲。我自己的最早記

憶，則是跟父母去看殭屍片及成龍動作片，以及自發地用筆記簿抄寫歌詞，印象中抄過許冠傑的《風中趕路人》（1983）及《偷心的人》（1983）等，還在旁邊配上插圖。然而，講到真正對流行文化著迷，卻是小學五年級的事——那是 1985 年，張國榮已推出《Monica》（1984），譚詠麟正唱著《愛情陷阱》（1985），梅艷芳的《壞女孩》（1986）亦即將面世。我遇上那個奇妙的時代：巨星破土而出，廣東歌改朝換代，港片鼎盛非常，香港流行文化昂然進入最輝煌時期。

在眾多風格各異的明星中，我有很鮮明的偏好。當時，我是百分百的「張國榮派」，每次都理直氣壯跟「譚詠麟派」的同學爭辯對罵。至於女歌星，我就獨愛在罵聲中走紅的梅艷芳；她當時一枝獨秀，同學對女歌星也沒什麼派別之爭，但我卻時常聽到長輩對她非議。到了 30 幾歲，我有天心血來潮想起這些兒時往事，才突然明白：當年一個十歲小孩的喜好，看似幼稚兒戲，但卻是「三歲定八十」，要我在 20 歲、30 歲、50 歲，甚至是 80 歲時再選，我的選擇仍然會是張國榮梅艷芳。

原因是什麼？大概是文化研究令我了解，真正吸引我的、令我認同的，是兩人身上的叛逆氣質。這或多或少可以解釋，聽到梅艷芳的吸毒及紋身（當年還是禁忌）等傳聞時，身為小學生的我為何竟然不介意，甚至暗地裡覺得好勁，好厲害！這當然是年幼無知，但另一方面，從小就是乖乖牌好學生的我，也許根本就很壓抑，於是不自覺地從傳媒呈現的梅艷芳的壞、破格與叛逆中，找到認同感。

我曾在某個寒冬日子，在街上用 walkman 聽著《冰山大火》（1986）奔跑，用前所未有的節奏去感知這世界；我曾在某個夜深，在全家睡去之後聽著《夕陽之歌》（1989），被她歌聲的滄桑與氣魄震動；我跟姐姐看完《胭脂扣》（1988）從戲院走出來，滿腦子揮之不去她的眼神、倚紅樓的顏色及那淒美的氣氛。更不可少的，是當我為「六四事件」落淚的時候，我看到她大

聲疾呼。

這個女星在當年那懵懂小子的年少歲月，烙下了各種各樣的深刻印記：關於歌與電影，關於城市節奏，關於叛逆氣質，關於愛情與人生，關於公義與家國。數十年後，梅艷芳留下的許多痕跡，我仍在尋問思考。一個人愛一個明星，往往是因為這明星身上的某些東西跟他接通了。因此，研究自己喜歡的明星，其實就是研究自己：你喜歡乖乖女、性感美女還是叛逆壞女孩？你喜歡鐵漢、學生王子還是陰柔妖男？這有如心理測驗，讓我們更了解自己。推而廣之，研究一個在某個地方廣受歡迎的明星，其實也是在研究這地方的人、社會狀況、文化環境。

### 明星書寫社會史

香港盛產流行文化。當年，小小一個城市生產的廣東歌可以遠播至內地、台灣、星馬，港片更是紅遍亞洲，遠征西方。流行文化是香港文化的核心、香港人身份的載體[2]，甚至是香港歷史的銘刻之處[3]。至於明星，亦從來寄託了香港人的身份認同。當年，成龍是香港之光，到了今天，香港人仍然在黃家駒身上建構本土身份，在周潤發身上找到香港認同。而梅艷芳，更被稱為「香港的女兒」。有學者曾言，一個國家的社會史可以由明星去書寫[4]。這句話既適用於有造星工廠荷里活的美國，也非常適用於香港這城市。

然而，明星研究在英美學術界起步很晚，在華語世界更是低度發展。七十年代末，英國學者 Richard Dyer 的 *Stars*（1979）[5] 一書為明星研究奠下基石；他同時借用符號學及社會學，前者提供方法分析跟明星相關的文本（如電影及報章），後者把明星視為社會現象去討論。他提出「明星文本」（star text）的概念，指出明星形象是一種文本互涉（intertextual）的建構，是由電影作品、娛樂新聞及宣傳資料等不同文本，在特定的社會文化情境中被創造出來的。

*Stars* 被認為是明星研究的開山之作,影響深遠,時至今日仍被眾多研究者借用 *6*。此後,談明星不再只著眼於外貌演技,而是把明星視為一種可以傳播意義的社會產物( social production ),相關討論連結著產業與文本、電影與社會 *7*。在這種視野下,stardom( 明星特質、明星地位 )既是工業產物,亦是社會現象 *8*。1987 年,Richard Dyer 在另一本著作 *Heavenly Bodies: Film Stars and Society* 中,更把關注點伸向不同觀眾族群( 如黑人及同性戀者 )對明星的詮釋 *9*。

Richard Dyer 雖然出版了兩本重要著作,但在八十年代,當英美的歌影產業相當蓬勃,明星研究仍不盛行。到了 1991 年,兩本論文集 *Stardom: Industry of Desire 10* 及 *Star Texts: Images and Performance in Film and Television 11* 相繼出版,英語世界的明星研究才有了一定的發展規模 *12*。學者 Jeremy Butler 綜合了研究荷里活明星系統的三大關注點,就是明星生產( 產業運作與論述結構 )、明星接收( 社會脈絡與觀眾研究 )及明星符號( 文本互涉的意義 )*13*,這三點也適用於香港明星。

在香港,明星研究尚在起步階段。過去十多年,重要的中文著作有學者吳俊雄的《 此時此處許冠傑 》*14*( 2007 )及洛楓的《 禁色的蝴蝶:張國榮的藝術形象 》*15*( 2008 )。吳俊雄深入採訪許冠傑及他的團隊,談論他的創作及技藝,以第一手資料把他的音樂歷程放在社會發展的脈絡中察看;洛楓以不同理論框架進行文本分析,既探索張國榮的易裝形象與異質身體,亦討論媒體報導及歌迷文化。吳俊雄及洛楓是許冠傑及張國榮的粉絲,正是粉絲學者的先鋒,兩書都是有標桿意義的香港明星研究。

2010 年,*Chinese Film Stars 16* 一書面世,是英美學界首本研究華人影星的專著,由學者張英進及 Mary Farquhar 合編,涵蓋兩岸不同年代的明星,由多個華人及西方學者執筆;香港影星的章節討論了李小龍、成龍、周潤發、張國榮及李連杰,是研究香港明星的重要著作。然而,此書不涉流行音樂,

亦少談香港女星，許冠傑、黃家駒、梅艷芳及張曼玉等重要人物都成了漏網之魚。2017 年，學者馮琳的英文專著 *Chow Yun-fat and Territories of Hong Kong Stardom* [17] 分析周潤發在香港、美國及中國內地的事業軌跡，討論他的明星形象如何在本土與全球、傳統與現代、東方與西方之間遊走。以上作品，都是香港明星研究的開荒之作。

### 為什麼要研究梅艷芳？

要研究香港明星，梅艷芳這個案為何重要？

她形象前衛，被稱為「東方麥當娜」；她能歌擅舞，被視為演藝奇才；她戲路縱橫，演活妓女、潑婦、女俠；她是草根傳奇，從荔園唱到歐洲、美加；她是獨立女性，擔任香港演藝界領袖；她是傳統女人，有結婚生子之夢；她參與社會，為慈善與公義發聲；她是「香港的女兒」，代表了某種「香港精神」；去世十多年，她至今佔據媒體版面，偶爾仍掀起網上罵戰 [18]，亦是今天香港人的懷舊對象。過去數十年，香港沒有另一個女星文本比她更豐富更複雜。

梅艷芳的意義遠超於歌星演員。她形塑流行文化，開拓女性形象，訴說香港故事；她的一切，已化為關於香港社會、政治、文化的超巨型文本。然而，雖然是歌影天后，但她從來不是人見人愛、「易入口」的明星。她沒有漂亮臉蛋與誘人身材，男人不慾望她；她太強太霸氣，女人害怕變成她；她的形象誇張外放，又有知識分子嫌她太大眾化。於是，當年有人對她反感，今天不少人則是有距離地欣賞她。

幾年前，我有幸跟好友卓男一起編了《最後的蔓珠莎華：梅艷芳的演藝人生》[19] 一書，訪問跟她合作過的導演、音樂人、歌星、演員，以及她的親人好友，以許多幕後故事呈現她的演藝與人生，也旁及當年香港歌影界的產

業狀況，是我進一步研究梅艷芳的基礎。

這次的《夢伴此城：梅艷芳與香港流行文化》採用明星研究的框架，走近這個明星文本。書中談到的不少歌曲，也許有人會覺得很商業化，分析的一些電影，也並非都是得獎名作，但文化研究的可貴之處就是在看似缺乏深度的流行作品中找到價值與趣味，就正如 Richard Dyer 從娛樂電影挖掘明星的意義 20，David Bordwell 及 Kristin Thompson 把香港商業電影寫進世界電影史 21，Ackbar Abbas 則認為類型電影的元素比起寫實風格能更有力地捕捉香港文化 22。這本關於梅艷芳的明星研究，嘗試打破傳統電影研究對通俗作品有時流露的潔癖與輕視。

Richard Dyer 曾分析三個影星在美國社會的代表性：瑪莉蓮夢露反映了五十年代的情慾觀與女性形象，Paul Robeson 代表了黑人身份，Judy Garland 是同志文化標誌 23。如果每個標誌性明星都代表了某種社會文化，梅艷芳代表了什麼？這個集壞女孩、傳統女人、演藝界領袖及「香港的女兒」於一身的人，如何書寫了香港？

這本書的主要目的，不是要頌揚她的成就，也不是要還原真實。從歌曲、形象、舞台表演、電影演出、娛樂新聞到粉絲故事，我試圖拼貼出梅艷芳這複雜的明星文本，並梳理其背後的社會文化脈絡，思考香港流行文化。閱讀梅艷芳，同時也在閱讀過去半個世紀的香港故事——一個（後）殖民城市的獨特社會文化政治圖像。

全書分為五章。第一章「舞台上的百變革命」聚焦歌壇中的她，她的歌、形象及表演呈現了充滿張力的女性形象，有時是前衛開放的妖女，有時是渴望愛情的傳統女人；第二章「光影裡的性別流動」聚焦電影作品，她演出搞笑惡婆、黑幫大姐及苦命歌女等跨度極大的角色，跟喜劇、動作片及文藝片對話，傳達各種性別意識；第三章「本土文化的繆思」的主題是本土文化，她

的歌與形象是文化混雜體，她的電影隱藏曖昧的歷史意識，都表現了在邊緣中充滿活力的香港後殖民文化；第四章「緋聞女王的傳奇」分析娛樂新聞，探討她的身世、形象、身體、愛情、性情如何被媒體建構，並梳理她去世後如何被書寫成「香港的女兒」；第五章「粉絲的眾聲喧嘩」是粉絲深度訪談，呈現八個背景各異的梅迷個案，討論他們對偶像的熱愛、認同與掙扎。

梅艷芳的明星形象結合了複雜的幕前及幕後元素，牽涉種種文本互涉，這本書的不同章節互有聯繫：例如第一章談的壞女孩形象微妙連繫第四章談的眾多緋聞，第二章談的女俠角色暗暗對應第四章談的大姐氣度，第五章的粉絲個案則跟第一至四章所分析她的不同方面都有關係。

梅艷芳已去世十多年，這本書分析的自然是昔日作品，談論的自然是當年往事。然而，重訪過去的目的絕不只是為了懷緬與追憶，更重要的是去思考：香港以往的流行文化，為今天帶來什麼啟示？追溯往昔的梅艷芳，如何有助於思考今日香港？梅艷芳既是活在過去，她的明星文本又仍然活在當下。

### 有一個夢，伴隨著香港

這本書名為《夢伴此城：梅艷芳與香港流行文化》。「夢伴」是梅艷芳的名曲，「此城」是香港，梅艷芳及香港都是此書主角。而「夢伴此城」也指「伴隨著香港的夢」，八、九十年代的黃金歲月彷彿已成了今日香港人不斷緬懷的一個美夢。過去十多年，香港問題越多，香港人就越懷舊。對昔日廣東歌與港片的懷念，對梅艷芳、張國榮、黃家駒、陳百強及羅文等巨星的追憶，都是在建構著一個美夢。然而，這個夢經過不斷美化簡化，有時面目模糊。究竟，這個夢的具體面貌是怎樣的？它的價值及內涵何在？這本書就嘗試藉著梅艷芳這明星文本去「解夢」，去解構一個時代、一種文化。

這本書得以面世，多得不少朋友熱心幫忙。首先，感謝潘潔汶及葉銘熙兩位

研究助理，前者花了三個月埋首在圖書館及網上，收集了超過1,000篇關於梅艷芳的報導，並加以初步整理，後者把所有梅迷訪問逐字打成稿，並校對參考資料，都是厭惡性的辛勞工作。學者吳俊雄不只任推薦人，更為這本書提供很多寶貴意見，令我受益良多，他對香港流行文化的愛也令我動容；呂大樂、朱耀偉、陳嘉銘幾位學者，以及作家阿果抽空作序，我不勝感激。另外，梅迷 Tata、Soon Hang、Danny Lee 及芳心薈亦幫忙找了很多珍貴圖片。我還要感謝英國 Sussex 大學的 Prof. Sue Thornham 及 Prof. Ben Highmore，遇上兩位好導師是我學術路上的莫大幸運。這本書是我一個名為 Space, Gender and Identity in Contemporary Chinese Cinema and Popular Culture 的研究計畫的一部分，得到澳門大學社會科學院支持，在此致謝。

當然，還要感謝梅艷芳，感謝香港。這個人、這個城市，為我們留下了如此動人的流行文化。

1—— 多年之後，我才在學者 Matt Hills 的著作中了解粉絲學者的定義及其爭議，見 Hills, M., *Fan Cultures*, London: Routledge, 2002.

2—— 馬傑偉，《後九七香港認同》，香港：Voice，2007。

3—— 洛楓，《盛世邊緣：香港電影的性別、特技與九七政治》，香港：牛津大學，2002。

4—— Durgnat, R., *Films and Feelings*, London: Faber and Faber, 1967, pp. 137-138.

5—— Dyer, R., *Stars* (new edition), London: BFI, 1998.

6—— 張英進、胡敏娜，〈序言：華語電影明星〉，張英進、胡敏娜編，西鷗譯，《華語電影明星：表演、語境、類型》，北京：北京大學出版社，2011，頁 1 至 18。

7—— Gledhill, C., *Stardom: Industry of Desire*, London and New York: Routledge, 1991, pxii.

8—— Shingler, M., *Star Studies: a Critical Guide*, London: Palgrave Macmillan, 2012, p1.

9—— Dyer, R., *Heavenly Bodies: Film Stars and Society* (Second Edition), London: Macmillan, 2004.

10—— Gledhill, C., *Stardom: Industry of Desire*.

11—— Butler, J., *Star Texts: Images and Performance in Film and Television*, Detroit: Wayne State University Press, 1991.

12—— 張英進、胡敏娜，〈序言：華語電影明星〉，《華語電影明星：表演、語境、類型》，頁 1 至 18。

13—— Butler, J., "The Star System and Hollywood", in Hill, J. and Gibson, P. C. eds., *The Oxford Guide to Film Studies*, New York: Oxford University Press, 1998, pp341-352

14—— 吳俊雄，《此時此處許冠傑》，香港：天窗，2007。

15—— 洛楓，《禁色的蝴蝶：張國榮的藝術形象》，香港：三聯書店，2008。

16—— Farquhar, M. and Zhang, Y., *Chinese Film Stars*, London and New York: Routledge, 2010.

17—— Feng, L., *Chow Yun-fat and Territories of Hong Kong Stardom*, Edinburgh: University of Edinburgh Press, 2017.

18—— 尤其在「雨傘運動」期間，支持及反對的兩派網友經常就梅艷芳的政治立場掀起罵戰，見第四章的討論。

19—— 李展鵬、卓男編，《最後的蔓珠莎華：梅艷芳的演藝人生》，香港：三聯，2014。

20—— Dyer, *Stars*.

21—— Bordwell, D., and Thompson, K., *Film Art: An Introduction* (eighth edition), New York: McGraw-Hill Education, 2007.

22—— Abbas, A., *Hong Kong: Culture and the Politics of Disappearance*, Hong Kong: Hong Kong University Press, 1997.

23—— Dyer, *Heavenly Bodies: Film Stars and Society*, (Second Edition).

第 *1* 章

*Chapter One*

# 舞台上的百變革命

———

壞女孩、妖女、女人心

「當年，梅艷芳一站在台上，她已經徹底跟以前的世界說再見。」[1] 學者吳俊雄這樣評價梅艷芳。究竟，她如何向過去說再見？她的壞女孩、妖女等形象跟以往端莊高貴的女歌手形象作出決裂，社會嘩然，歌曲遭禁播；另一方面，她的一些慢歌卻強調女人對愛情的渴望。梅艷芳重新定義了香港女性，但同時又陷入「女人終究要找歸宿」的傳統性別框架。這種張力，反映香港社會的進步與矛盾。

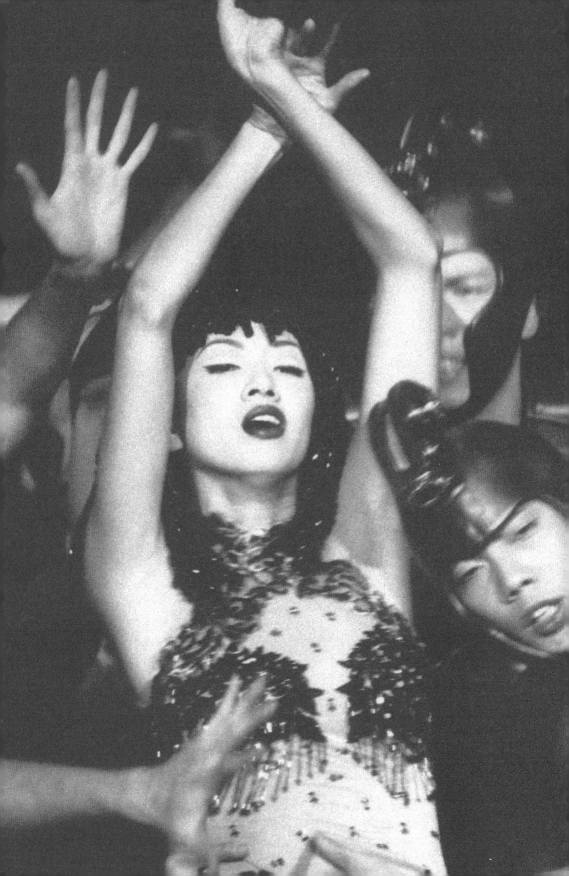

# 飛女的誕生

—

## 叛逆形象與社會變化

梅艷芳去世之後，常有人問：為什麼梅艷芳後繼無人？要回答這個問題，倒不如先思考：是什麼社會環境造就了梅艷芳？

當然，要找個有梅艷芳的演藝才能的人殊不容易。她自小登台，扮男裝，穿女裝，唱盡粵曲、黃梅調、粵語歌、國語時代曲，練就一身技藝；她18歲出道時已有十多年舞台經驗。另外，梅艷芳的可塑性也不可複製，她可妖冶、可中性、可時尚、可典雅，在舞台上、電影中都百變。學者張五常在專欄中稱她為「能歌、能舞、能演，盡皆精絕——是百年難得一見的表演天才了」2。

然而，當年梅艷芳領盡風騷，除了因為她的才藝與特質，背後還有社會大環境：這是明星與社會的微妙關係。一個社會什麼時候一窩蜂崇拜鐵漢型男星，什麼時候紛紛仰慕性感尤物，什麼時候開始不介意男星修眉護膚，什麼時候開始接受形象中性的女星，背後跟社會文化有莫大關係。流行文化從不孤立地存在，而跟政治、經濟、文化大環境相互依存。

如此說來，當年由徐小鳳、甄妮及張德蘭等女歌星領風騷的市場，為何會追

捧一個濃妝艷抹的壞女孩？聽眾聽慣了「如夢人生芳心碎」（《京華春夢》，1980）、「莫憶風裡淚流怨別離」（《舊夢不須記》，1981）及「難辨你的愛真與否，緣盡我可以輕放手」（《隨想曲》，1983）等典雅歌詞，為何會接受「why why tell me why 夜會令禁忌分解」（《壞女孩》，1986）及「紅唇烈焰極待撫慰」（《烈焰紅唇》，1987）3 這些情慾歌詞？這一定離不開跟香港社會文化發展的關係。

分析梅艷芳之前，有必要先了解當時香港性別社會的變化。經濟方面，香港自六十年代起工業化，大量女性外出就業，七十年代經濟起飛，女性投入工廠工作，在八十年代初，女性已佔製造業勞動人口一半以上 4。她們的收入大幅提高，月薪中位數由 1986 年的 2,000 港元增長到 1991 年的 4,500 港元。在 1986 年，香港每一千個女性只有 3.7 人月薪在 1.5 至 2 萬，這數字到了 1991年提升到 27.7 人；至於月薪在 2 至 3 萬的香港女性，在 1986 年每一千人只有1.5 人，但到了 1991 年有 16.8 人。在亞洲四小龍時代，越來越多香港女性經濟獨立。有了工作的女性亦延後步入婚姻，女性初婚年齡中位數從 1981 年的 23.9 歲推高到 1986 年的 25.3 歲，到了 1991 年達 26.2 歲 5。

在政治權益上，香港在 1970 年廢除納妾，實行一夫一妻制，邁向性別平等。在七十年代，隨著社會進步，女性權益被提上日程。1977 年，多個團體聯合組成「香港保護婦女會」發起反性侵犯運動，提倡相關的公眾教育、社會服務及法律修訂。到了八十年代，各種團體紛紛出現，關注議題包括性暴力、家庭暴力、基層婦女、性別教育、同工同酬、女性參政、生育自主權、夫婦分開評稅，以及傳媒中的女性等 6。在七、八十年代，香港經濟蓬勃，社會福利改善，女性地位大大提升。再加上殖民時代的香港一早西化，對西方的進步價值觀亦有一定程度的接受，社會漸接受獨立女性。

在香港，當女性的地位迅速提升，在西方，女權運動已有過百年歷史，已為女性爭取過平等教育、政治權利、經濟機會等。以美國為例，在上世紀六、

七十年代，女權運動風起雲湧，以各種行動爭取改革，而各種流派的女性主義思潮（例如自由主義女性主義及基進女性主義等）之間的辯論亦非常熱絡 7。到了八十年代，西方女權運動在各方面已取得不少成果；同時，流行文化出現了高唱情慾、表演大膽、特立獨行的麥當娜（Madonna），她備受社會爭議，同時也贏得一些女性主義者的支持 8。

梅艷芳出現的背景，內有香港本身的社會變化，外有西方女權運動與流行文化的進程。當女性的社會角色有顯著變動時，大眾對流行文化的期待亦會有所調整，市場會呼喚、生產一些可以反映當時趨勢的女星。換言之，就是口味轉了。在當時香港，女性走進職場開始獨立，社會上亦有不少為女性爭取各種權益的聲音，同時，歌影視作品中較傳統的女性形象——例如忍氣吞聲的賢妻良母或是斯文大方的女歌星——的受歡迎程度下降，觀眾轉而尋找他們更能認同、更能反映社會趨勢的女星去追捧。

有學者指出，明星是性別想像的器皿和風尚變化的晴雨表，女星形象折射出女性在社會的位置，並提供更新方式 9。某種女星當紅（例如性感尤物或中性女人），正是說明了社會在期待怎樣的女性，而大眾對女星喜好的變化背後就是性別文化的發展。社會變了，女星形象亦會更新。從這個角度看，梅艷芳是絕佳的器皿及晴雨表，因為她的形象正正反映了香港當時的社會文化。

在梅艷芳走紅之前，香港已有《號外》雜誌呈現形象多元的女星，電視劇已有汪明荃代言的女強人，而羅文亦已在歌壇作出性別形象的突破。到了梅艷芳的時代，全新女性形象破土而出。這不只反映在梅艷芳的歌曲，還體現在她的電影。

八十年代是香港一個特殊的文化時刻（cultural moment），當社會劇變，文化轉型，呼喚的是一些有別於過往的明星。後來，梅艷芳後繼無人，除了因為再難以找到有她的才藝的歌星，也因為流行文化市場變了，社會環境亦不同了。

她「天塌下來也不管」

八十年代的梅艷芳重新定義了女性。她1982年參加新秀唱《風的季節》（1981），沉厚的聲線令她有「徐小鳳第二」之稱，但同時她亦展示了個人特質。當時是座上客的香港作家林燕妮賽後馬上寫：「本屆優勝者梅艷芳有『天塌下來也不管』那種瀟灑風格。」[10] 比賽評判黃霑第一次見她已是「驚為天人」，更給了她滿分。他這樣描述她：

「青春的臉，帶著點不知哪來的慓悍，好像胸有成竹，把握十足似的。『哈！很有信心！』我看見她在台上一站，先擺姿勢，心中忍不住讚嘆：『鎮得住台呢！』然後，她開腔了，唱徐小鳳名曲《風的季節》。聲音低沉，和青春形象絕不相稱。但嗓子共鳴極好，節奏感亦佳，感情也濃烈，連咬字吐句都很有法度。」[11]

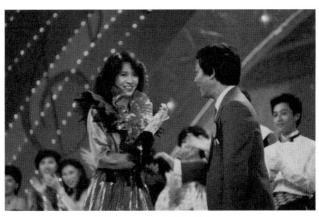

梅艷芳1982年贏得新秀大賽。

林燕妮看到她的淡定，黃霑看到她的台風與歌藝，而事隔多年之後，流行文化學者吳俊雄更看到了她初出道就有的時代感：「梅艷芳年輕，樣子很

『寸』，有種『梅艷芳式』的眼神，是個很特別的新人。梅艷芳是很現代的，好像是一個『飛女』在台上唱徐小鳳的歌。事後回看，是由她引爆出了另一個時代。」*12* 這個「飛女」——即是日後的壞女孩——究竟如何用劃時代的女性形象引爆一個時代？

八十年代初，無綫屬下的華星開始唱片業務，初時推出過資深藝人何守信及沈殿霞等人的雜錦碟，也出過陳美齡的唱片，但很快就另覓新路，舉辦新秀歌唱大賽發掘新人 *13*。根據黃霑所言，當時香港樂壇是個悶局。他在首屆新秀大賽結束後表示：「我們需要人才，樂壇沒有高潮對任何人也沒有好處。現時香港沉寂的樂壇，正等待一新突破，這群新秀絕對有力量去求突破。」*14*

新秀大賽跟當時的一般歌唱比賽有所不同，無綫會為參賽者排舞及包裝，選的是有綜合才能的新人，更有參賽者因為要跳舞而「驚到震」*15*。然而，這正好讓梅艷芳一展所長。華星的轉向，也是廣東歌的改朝換代，因為華星很快就捧出了跟上一輩歌星截然不同的張國榮及梅艷芳——兩個足以定義一個新時代的巨星。梅艷芳在首屆新秀勝出，正正為華星——也為香港樂壇——翻開全新的一頁。

梅艷芳的創新潛質除了現代感，還有她的廣闊歌路。學者洛楓這樣形容她的聲音：「她的聲線低沉、磁性、滄桑，但音域廣闊、聲底沉厚，能唱各類風格截然不同的歌曲，從幽怨小調、跳舞快歌，到武俠劇的豪邁、奔放、嘹亮，甚至抒情的慢板曲式，她都收放自如、遊刃有餘。」*16* 專欄作家畢明則讚賞她「情域」闊：「常說音域很廣，她『情域』太闊。由《IQ博士》（1983）到《似水流年》（1985），由《壞女孩》的反叛到《淑女》（1989）的玩世，由《胭脂扣》（1987）的幽邃到《夕陽之歌》（1989）的蒼勁，有時是江湖夜雨一盞青燈，有時是灰飛煙滅的一道眼神，有時孤單像絲綢般美麗，但唱起《親密愛人》（1991），溫柔甜膩，聽多幾次連耳朵都惹蟻。」*17* 這獨特聲線，正配合著她的百變形象及多變曲風。

當時是無綫電視的鼎盛期，電視劇及綜藝節目都大受歡迎，新秀得獎者既可成為華星合約歌星，亦經常亮相無綫。梅艷芳唱電視劇及卡通片主題曲，也上大大小小的節目。這不只令她廣為觀眾認識，她的女性形象亦透過這個最「入屋」的視覺媒體展示出來；觀眾不只聽到她的歌，也看到她的外貌。

## 視覺時代的登場

無論在美國或英國，八十年代都是流行文化的標誌性年代，那是視覺元素與文化工業高度結合的開端，當年開始盛行的 MV（音樂錄影帶）開啟了一個視覺時代，麥當娜、Micheal Jackson、Boy George 及 Cyndi Lauper 等英美歌手都是以形象突出著稱。當時，香港文化跟西方亦步亦趨，正如學者周華山在1990年這樣形容香港：「文字經已過時！八、九十年代是屬於影像文化。」[18] 討論梅艷芳，亦必須從視覺著手，因為她是首個大力開拓形象與舞台演出的香港女歌星，引爆了華人歌壇的新文化。除了視覺，她亦唱紅以往沒有的歌曲題材，背後是香港——一個西化的華人社會——對於女性可能性的探索。

在頭兩張唱片《心債》（1982）[19] 及《赤色梅艷芳》（1983）的封套上，她以長曲髮的斯文形象示人，造型看似普通。然而，若小心細看，她的獨特氣質其實早就掩不住：在《心債》封套上，她穿上黑西裝白襯衫，頭一次嘗試中性造型，更值得留意是她一臉倔強，沒有笑意，眼神凌厲，一副不可親近的神態。當時，劉培基還沒有擔任她的形象設計，攝影師楊凡表示這造型有如喬治桑（George San）[20]，一個喜作男裝打扮的十九世紀法國女作家。

劉培基跟梅艷芳的首次合作，是為她參加東京音樂節設計舞台服裝。當時已是知名時裝設計師的劉培基對她的第一印象是：「她最大的優點，是一言不發時，嘴角歪歪的，似笑非笑，看上去有點驕傲；我喜歡這種感覺。」[21] 從一開始，這位獨具慧眼的設計師就看到她的個性，為日後的百變形象埋下伏線。然後，她穿上薄絲棉衲配黑色皮褲登上日本舞台，被傳媒稱讚「有說

不出的瀟灑味道」*22*，更獲得「亞洲特別獎」及「TBS 電視台獎」兩個獎項，並在日本推出細碟《白い花嫁》（1983）。雖然《心債》、《赤的疑惑》（1983）及《交出我的心》（1983）的歌路是傳統的，但早在走紅之前，林燕妮及劉培基等人已看到她的特質，那是他們未點破的——叛逆。1983 這一年在周華山眼中是廣東歌分水嶺：電視劇主題曲式微，關正傑、汪明荃及葉振棠等走下坡，譚詠麟、張國榮及梅艷芳則蓄勢待發，香港樂壇走進一個視覺時代 *23*。他的觀察，可從梅艷芳的變化得到證明。

不久之後，劉培基為《赤的疑惑》設計封套，梅艷芳的長髮造型仍未見突破，但唱片反應甚佳。到了《飛躍舞台》（1984），劉培基小試牛刀，把梅艷芳的長髮剪掉，形象中性硬朗，充滿動感，一洗長曲髮的累贅老氣。這張唱片彷彿為日後的《壞女孩》（1986）熱身，封套的彩色噴畫設計令她看來充滿現代感，贏得當年香港電台十大中文金曲頒獎禮的最佳封套設計獎。

有別於當時主流廣東歌的輕柔，《飛躍舞台》一碟有接近一半節奏強勁的歌。點題歌《飛躍舞台》以一句「在台上我覓理想」破題，梅艷芳以雄壯歌聲唱出，那既是一個歌壇新人的宣言，亦是一個時代女性的姿態：一種「我要成功」的野心。更甚者，碟中還有不少有情慾味道的歌曲：《留住你今晚》（「用青春的韻律／輸出我電壓／將你熱溶／將你變烈火」，黃霑作詞）、《點起你慾望》（「還準備迷茫夜色與你分享／還準備同渡晚空／一起挽手／欣賞曙光」，盧永強作詞）及《發電一千 volt》（「輕輕輸出一千 volt 電你已似醉像傻／假使輸出七億億 volt 咁你一生有禍」，潘偉源作詞）等，或輕快或強勁的節奏呈現了在情慾上主動的女性形象。同時，她也開始舞動起來，打破文靜的演出風格。

當時，香港女歌手的流行曲是張德蘭的《情義兩心堅》（1983）（愛情主題的武俠劇主題曲）、徐小鳳的《隨想曲》（抒發淡泊的人生態度）及蘇芮的《酒干倘賣無》（1983）（講血濃於水的親情）等，梅艷芳的硬朗形象及情

慾歌曲跟她們在風格上作出決裂。值得注意的是，無綫電視為宣傳《飛躍舞台》這張唱片製作的音樂特輯《三色梅艷芳》（1984）。她在節目中一人分飾多角，包括口是心非的空中小姐、憧憬愛情的少女、受情傷的成熟女人，甚至還有吸血鬼及沙漠大盜，時而充滿喜感，時而滄桑憂怨，並跟當紅小生苗僑偉及同是新人的劉青雲演對手戲。

節目中，梅艷芳一頭短髮作中性打扮，以其低沉歌聲唱出情慾歌曲，在當時的香港非常前衛。節目中的《莫逃避》（1984）一曲中，她在希特拉的畫像前表現陶醉，又蹲下撫摸他的墳墓，意識非常大膽，說明早在《壞女孩》之前，她已有犯禁的演出。這是她首次在媒體上展示多變形象，演出大膽情節。節目名稱「三色」指的是她的多變，預視了她日後在歌壇影壇的百變。

《飛躍舞台》之後，梅艷芳進一步發揮中性形象，《蔓珠莎華》（1985）一碟的西裝打扮深入民心，唱片大賣。荷里活女星瑪蓮德烈治（Marlene Dietrich）是第一個作男裝打扮的女星，是三十年代的潮流風尚，劉培基參考了她的造型，讓梅艷芳穿一身帥氣西裝唱出《夢幻的擁抱》及《似水流年》[24]。這正式塑造她雌雄同體的形象，濃妝配西裝，女性憂怨結合男性硬朗，在她身上竟毫不突兀。

在曲風方面，碟內一半歌曲來自電視劇《香江花月夜》（1984），以抒情為主，歌詞也典雅，其他還有《蔓珠莎華》及《似水流年》，全碟只有《紗龍女郎》一曲節奏較快。男裝造型與哀怨慢歌恰成對比，開啟了一個視聽效果相輔相成的廣東歌年代。此後，中性造型成了她的一大標誌，更伸延至她的電影世界，如《胭脂扣》（1988）、《川島芳子》（1990）、《金枝玉葉2》（1996）及《鍾無艷》（2001）等。

# 壞女孩革命

–

## 大膽造型與情慾歌詞

1986 年初，唱片《壞女孩》出版，梅艷芳一臉時尚化妝，塗上深色眼影，架上太陽眼鏡，穿上牛仔裝，加上大膽的台風，為八十年代的廣東歌——甚至是整個香港社會——創造了甚具代表性的女性形象。這個壞女孩也是雌雄同體的，封面照是她穿高貴晚裝，封套外另加一個黑卡紙套，剪出她穿西裝大衣的背影，用來套在封套上。唱片內頁還有她戴太陽眼鏡、翹起嘴唇、穿橙色外衣的動感造型，肩膀上有一個蛇形飾物。

在《壞女孩》MV 中，她架起太陽眼鏡、身穿剪裁特別的綠色大衣在尖東海傍邊走邊舞動，鏡頭仰視這個一臉酷勁的時尚女孩；在《夢伴》MV 中，她把短髮梳起，全程戴太陽眼鏡，身上是皮衣配牛仔褲，造型像個叛逆男孩。這個壞女孩形象為當時女性爭相模仿，市面上紛見粗眉、大墨鏡及深色眼影。結果，《壞女孩》、《冰山大火》及《夢伴》等歌曲唱到街知巷聞，唱片賣出 72 萬張，銷量大破紀錄，把這個才出道三年多的新人推上香港女歌星王座。

自此，梅艷芳以獨有的叛逆氣質走上「東方麥當娜」之路，在麥當娜高唱《Like a Virgin》（1984）之後開始大唱情慾歌曲。《壞女孩》講年輕女性的

初次性經驗:「他將身體緊緊貼我／還從眉心開始輕輕親我／耳邊的呼吸熨熱我的一切／令人忘記理智放了在何」(林振強作詞);《冰山大火》講女性被挑逗難以自制:「跳跳跳跳／熱到要跳舞／我被他的眼光擦到著火／快快快快快快快快叫火燭車火速的到步／他他他燒滾我／I am on fire」(林振強作詞);還有《點到要愛》講失戀女人尋找新歡:「雖和佢如今情難再／即時尋求替代／身竟似個充滿空虛的海／心中盼你能用情攻擊要害」、「小小的香吻已張開／小小的鈕扣已鬆開／緊緊擁抱也應該／死都需要愛」(潘偉源作詞)。

這些歌詞配上她的化妝及造型,是華人女歌星前所未有,效果震撼,也引來抨擊,「意識不良」及「教壞細路」之聲此起彼落,香港電台禁播《壞女孩》,此歌在中國內地也被禁公開演唱。當時,喜歡梅艷芳是一件有壓力的事,因為往往會遭到家長老師的反對。有歌迷在多年後憶述,她小時候唱《壞女孩》總是會被媽媽掌嘴,但她仍繼續唱 25。不過,這種反挫力量(backlash)沒有阻止梅艷芳大紅大紫,相反,在爭議聲中,她的形象越來越壞,越來越妖,彷彿要挑戰觀眾底線,但同時繼續大受歡迎,其他女歌手難望其背,這反映了當時香港的社會氣氛。她在接下來的《妖女》(1986)一碟以中東色彩的妖女形象示人,唱片封套上的她叉腰翹腳、腳踏老虎頭、塗上金色唇膏及誇張眼影,以凌厲眼神斜視鏡頭。

碟內歌曲《妖女》及《緋聞中的女人》的情慾題材更為大膽。前者是挑逗男性的妖女(「但命運令你隨夜幕遇著這妖女／今晚的你當心你碰上不再願退／站著坐著都可遭禁的腿／男人望著後／知足的都變空虛苦苦追」,林振強作詞),後者是玩弄男人的蕩婦(「願你也知／我不可能純情天真／常自惹是非與緋聞／你若來靠近過後如悔恨／你別來責問怎麼不關心／但若你決心／願為我醉心／call me／如情願自甘成為玩弄品／call me」,林振強作詞),大膽之處比《壞女孩》更進一步,歌中主角由志忑地想偷嚐禁果的「壞女孩」,搖身一變成為主動挑逗、甚至把男人玩弄於股掌之中的「壞女

人」。《緋聞中的女人》MV 中，她一身黑衣配上誇張鑽飾，以妖后造型同時挑逗兩個男人。她在男人耳邊輕輕唱歌，又在床上對他們拋媚眼，極盡妖媚的能事。

《妖女》一碟的十首歌中有八首節奏強勁，在香港甚為罕見。當時，的士高在香港盛行，廣東歌的節奏呼應的是市民的日常娛樂及城市的文化轉型，而梅艷芳一出場例必勁歌連場，又有草蜢伴舞，開啟了一個舞曲時代。這些勁歌配合她的造型及情慾歌詞，為香港女歌星形象帶來翻天覆地的劇變。值得注意的是，就像壞女孩形象是雌雄同體，這個妖女有時是中性的：她在《將冰山劈開》MV 中，以及在台上唱《征服他》時，其實是一身軍裝，筆挺的衣料完全遮蔽女性曲線。這種造型加上她的剛烈，令這妖女在冶艷之餘亦有非常硬朗的一面——這是梅艷芳多年來貫徹始終的特質，始終在男女特質之間遊走，她的女人形象從來有大姐氣勢。

在《妖女》之後，梅艷芳在《似火探戈》（1987）一碟化身「黑寡婦」。唱片封面上，繼續濃妝艷抹的她臉上貼了 20 多顆閃亮碎石，穿上黑色及鮮紅兩套大露背的珠片長裙，華麗、妖艷而充滿神秘感。《似火探戈》的主題是寂寞女人的呼聲：「今宵這夜／心中叫號／不想一再獨舞／但你為何未敢邀請我／雙起舞／我姿色不錯／冰冷外表心似火／似火探戈／黑衣黑如黑寡婦／孤單也像黑寡婦」（林振強作詞）。

到了 1987 年的《烈焰紅唇》，梅艷芳首次性感示人，這形象非常轟動。封面上她穿上黑色低胸上衣，再配蕾絲花邊，但展示的卻不是嬌柔性感；她上衣滿是一顆顆銀色釘子，帶著 Punk 的搖滾味，那是一種帶刺、有侵略性的性感，再加上她一臉冷艷、不可親近，絕非一般性感尤物。《烈焰紅唇》描繪渴求情慾的女人（「照照鏡難再次禁閉／獨自渴望著安慰／你遠去連帶愛意暖意也流逝／紅唇烈焰極待撫慰／柔情慾望迷失得徹底」，潘偉源作詞），繼續大受歡迎。

## 八年的「百變」鼎盛期

在《烈焰紅唇》之後,她在《夢裡共醉》(1988)一碟化成經典荷里活片時
代女星,妖氣驟減,換上一身懷舊風情;她在《淑女》(1989)一碟穿上
一身白紗,但並非傳統婚紗,而是短裙配誇張頭飾,充滿動感;她在《In
Brazil》(1989)一碟化身巴西女郎,把水果放到頭上,一身熱帶風情;她在
《慾望野獸街》(1991)一碟穿上邦女郎迷你裙,配上金髮及手槍,妖媚中
帶攻擊性。

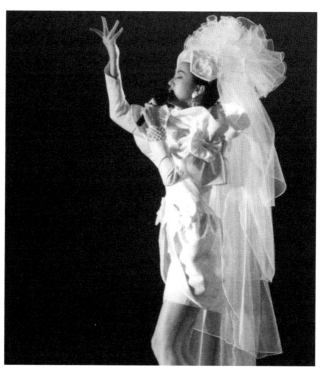

1989年,梅艷芳唱《淑女》的白紗造型。

從她跟劉培基正式合作的 1983 年，到宣佈退出舞台的 1991 年，是「百變梅艷芳」最鼎盛的八年。環顧華人地區，很少有形象設計及明星如此合作無間，創造了如此多劃時代的形象；直到今天，人們只要一談到梅艷芳的形象就必然提到劉培基，一提到劉培基就必然提到梅艷芳。他們的合作，成了八十年代香港的文化標誌。雖然她的形象有時未必都壞，但總體來說仍是濃妝艷抹、造型誇張，突破女歌手形象，同時也在摸索新一代香港女性的可能性。

歌詞方面，她繼續挑戰禁忌。《黑夜的豹》（1989）及《慾望野獸街》延續《妖女》的挑逗，前者明言「換男伴像外套更換／並炫耀無窮青春資本」（林振強作詞），後者高唱「夜又變壞／纖腰舞擺／慾望叫我壞／不想再去乖」（周禮茂作詞）。《教父的女人》（1991）則是一個情挑黑幫夫人的故事：「但你共長夜卻頗過份／在秘密場地與她靠近／火美人精彩女人／卻屬那黑教父／如你不小心賠掉這生」（林振強作詞）。

這種女性形象，在香港、甚至是整個華人社會前所未見。1987 年，她有首歌叫《百變》（「形象似魔法般改變／如沒有真正一張臉」，潘偉源填詞），同年年底，她的演唱會就叫「百變梅艷芳再展光華」，一共開了 28 場，大破紀錄。自此，「百變」兩字成了她的標誌。這兩個字代表了她的多變形象，也似乎意味著香港女人的無限可能性。目不暇給的造型，折射的是香港社會文化的劇變、西化與兼容並蓄。

其實，就像梅艷芳所言，羅文才是「妖」的師傅級人物 26。他在她走紅之前就嘗試妖艷，作開路先鋒。在 1983 年《舞台上》的唱片封面上，他站在射燈前擺出舞動姿勢，上衣的拉鍊只拉到腹部，露出胸膛，主打歌是挑逗性的《激光中》：「要與你發生觸摸／以好歌捉緊你心窩／此一刻你屬於我／你再也沒法擋」（林振強作詞）。他 1985 年再推出《波斯貓》，封面上的他穿一件誇張的黑色大皮衣，手叉腰，點題歌《波斯貓》亦充滿性暗示：「如平日寂寞痛苦／一於將你喚召／床上你相送溫暖於深宵」（潘偉源作詞）。

無論是妖男形象或是大膽歌詞，羅文都作出重大突破。然而他以男兒之身扮妖，跟早期的經典歌曲（無論是勵志的《前程錦繡》[1976]或是武俠劇主題曲《小李飛刀》[1978]）的正氣落差太大，所以他的破格嘗試未竟全功，雖引起話題，但市場並未真正受落。女歌星方面，今天少有人提起陳秀雯的嘗試，她早在1983年就唱《甜蜜如軟糖》（「偏偏你的眼光甜蜜如軟糖／沒法擋／我要靠近你／要咬你食你」），1984年唱《震盪》（「你你你引致我震盪／誰令血脈忘形搖擺好比霹靂晚裝／誰令我願投降而偏不知怎去講」）。

至於葉德嫻在1985年推出的《我要》更引起爭議，她的演繹亦騷味十足：「請放膽抱緊我／使我身軀不知分寸／你若是再去苦忍／會谷到哮喘／周身囉囉攣／思想開始不端／我／我要／我要你／我要你愛」。《甜蜜如軟糖》、《震盪》及《我要》這三首歌都比《壞女孩》更早，全由林振強執筆，節奏強勁，當年也頗為流行，是情慾題材進入主流廣東歌的先驅。樂評人馮禮慈表示，當時雖有歌曲被禁，但香港流行曲的創作自由度仍是兩岸社會最高的 27。這些歌預視了《壞女孩》的橫空出世，再加上梅艷芳的造型及台風，於是引起風潮。

八十年代是香港流行文化的豐收期，社會在呼喚新的文化，廣東歌詞也是重要一環。學者朱耀偉指出，香港的作詞人在八十年代開始求變，直到身為廣告創作人的林振強出現，廣東歌詞真正進入新階段 28。林振強思想西化，創先河地寫了不少被認為是「露骨」及「意識不良」的歌詞 29，上述的《壞女孩》、《冰山大火》、《妖女》及《緋聞中的女人》都出自他的手筆；這些歌重新定義了華語流行曲，有人稱之為「壞女孩情歌」30。此外，林振強用詞中英夾雜，如《壞女孩》的「why why tell me why」、《冰山大火》的「I am on fire」及《妖女》的「come on bad boy」等，大膽又西化，他的詞風正切合當時香港的文化氛圍。

對於當時的梅艷芳，吳俊雄這樣分析：「她唱了一些麥當娜風格的歌，受

八十年代氛圍影響。她參考了麥當娜的性感形象，代表了性解放。麥當娜旗幟鮮明，梅艷芳則汲取了部分元素，不只是包裝，還有眼神、身段、言論。這種女性形象向舊時代說再見，跟陳寶珠、蕭芳芳不同，梅艷芳較主動吸收一些西方的想法，並融入本地。」[31] 朱耀偉亦指出：「梅艷芳繼承了麥當娜的形象，在 1980 年代大量推出女性主動挑逗男性的情歌，詞中的女性形象與傳統女性的被動柔弱截然不同，不啻是開拓了新的論述空間。」[32] 他的總結頗為精準，只是，梅艷芳部分歌曲似乎連「情歌」也稱不上，而往往只是性挑逗，大膽程度尤甚。

當時，香港歌星不論男女都開拓性別形象。在八十年代中後期，張國榮以動感瀟灑的浪子形象高唱《不羈的風》（1985），達明一派的黃耀明則以一頭長髮唱同志題材的《禁色》（1988），他們跟梅艷芳都帶有叛逆氣質，同樣以歌詞、造型及鮮明的個人特質，突破性別框架，回應、書寫並更新香港當代文化。

然而，梅艷芳雖紅，但並非每個地方都全盤受落她的突破。她在 1986 年進軍台灣，推出首張國語唱片《蔓珠莎華》，封面是壞女孩造型，碟內夾雜國語歌及粵語歌，全是來自她的廣東唱片，有不少節奏強勁的歌。1988 年，她繼續以妖艷形象推出《百變梅艷芳之烈焰紅唇》，並在台北舉行大型演唱會，是香港歌星的第一人。她在台灣出道頗為轟動，演唱會也成功，但她的形象對觀眾來說還是太過前衛，她的快歌也沒有大紅。直到她 1991 年以良家婦女形象唱出溫柔浪漫的《親密愛人》，她的歌才在台灣真正「入屋」，可見當時台灣市場口味跟香港有一段距離。她要收斂叛逆與妖氣，才在台灣大舉成功。

# 妖女的目光

—

## 「反凝視」與顛覆身體

梅艷芳的形象與歌曲寫下了華語流行曲的歷史。然而，除了劉培基設計的服裝與填詞人寫的歌詞，她的表演風格——包括她凌厲的眼神與展示身體的方式，亦大大豐富了這個明星文本。她的表演方式一方面極盡視聽之娛，另一方面也重新定義鏡頭下的女性。

在女性主義電影研究中，「視覺愉悅」（visual pleasure）與「男性凝視」（male gaze）是廣為人知的理論。學者 Laura Mulvey 以精神分析為框架，指出荷里活片的鏡頭往往代表了男性眼睛，捕捉女星的美貌與性感，並引導觀眾代入這男性視角，讓女星成了男人凝視下的性慾客體（sexual objects），位置被動，她們的功能只是滿足男人的視覺愉悅，這是一種不平等的兩性權力關係 33。然而，鏡頭下的梅艷芳卻並非這種客體。

梅艷芳的形象及歌曲透過當時的 MV 文化有了鮮活的展示。MV 是影像先行的視覺作品，它有時述說故事，有時只是拼湊影像，時而讓歌星對著鏡頭唱歌，時而像電影以旁觀者視角拍攝，觀點任意隨性，只要配合音樂節奏即可。這種新興的視覺形式給梅艷芳很大的發揮空間。

梁偉怡及饒欣凌分析《妖女》、《愛將》（1986）及《將冰山劈開》等 MV 時指出，在影視作品中演員一般要無視鏡頭存在，但 MV 則沒有此種限制；而梅艷芳就在這些 MV 中隨時直視鏡頭高歌。於是，她不再是鏡頭中被觀看的客體，而是遊走於敘事者（如《妖女》一曲的主角）及表演者（梅艷芳本人）之間，觀眾不再是從男性視角的鏡頭觀看被動的女性 34。

也就是說，她在 MV 中大膽唱出情慾渴求，那既是歌中主角的話，也彷彿是她本人——作為一個香港現代女性——的宣言。因此，觀眾有時難分究竟這個壞女人是一個虛構人物，還是把這角色演繹得出神入化的梅艷芳本人。首先，她不是美女，而且，鏡頭裡的她充滿主動性，並非被凝視的客體。在娛樂新聞中，她是香港第一代的緋聞女王，一出道已有吸毒紋身等謠言，而記者筆下的她閱歷豐富、敢作敢為，加上她唱歌廳夜店的出身，令很多人認定她就是大膽開放的女人 35。另外，八十年代的時裝及化妝風格都相對誇張，她樂於嘗試各種奇特造型，壞女人形象入型入格，因此唱起情慾歌曲彷彿是「人歌合一」。相反，形象健康、有漂亮臉蛋的葉蒨文的《200度》（1985）及《Cha Cha Cha》（1986）雖也有情慾氣味，但效果卻不可相提並論。

學者 Richard Dyer 曾討論，明星會消除本人及所飾演人物的差異，例如 John Wayne 常常跟他演的英雄連成一體，人物的自我跟明星的自我高度重疊，「人生」與「戲劇」界線模糊。而觀眾最感興趣的並非明星演出的人物，而是他們建構及詮釋這些人物的過程 36。當時梅艷芳亦跟她所飾演的壞女人融為一體，觀眾看到的、感興趣的不只是妖女這角色，而是由梅艷芳扮演的妖女，以及她形神俱似地化成妖女的過程。MV 的特殊形式正為這虛實融合的過程提供平台。

以《妖女》MV 為例，首個鏡頭是梅艷芳的剪影，然後她昂然步進一個暗黑倉庫，鏡頭仰視著這個奇裝異服（中東風格的皮革服飾搭配時尚太陽眼

鏡）的女人。她從箱子之間的小洞窺視一群人跳舞，處於正中的是個高挑男子。突然，她除下了眼鏡轉過頭來直視鏡頭，大特寫展示她的深色眼影與金色唇膏，開始唱「聚集在路角人在靜靜說你不好／左手戴手套的你冷冷一笑步到」。接著，她走過去跟高挑男子共舞，並跟他在倉庫中追逐。這裡短短四十秒中，鏡頭與梅艷芳的互動饒富趣味：介紹妖女出場後，她先偷窺男性，然後對著鏡頭向觀眾講述她的「獵艷」故事，並隨即上前以舞姿挑逗這男子，她絕非鏡頭中的性慾對象。

同樣情況亦見於《似火探戈》。MV 中，梅艷芳在夜店舞池旁邊獨坐，與一名有女伴的男子眉來眼去，接著是她對著鏡頭唱歌，然後再與那男子共舞。這女子在夜店獵艷，並看上別人的男人。雖然挑逗程度不如《妖女》，但她直視鏡頭，再次帶來遊走於歌中角色與表演者之間的效果。這種拍攝及表演手法讓演出者彷彿直接跟觀眾說話，跟電影與電視劇有明顯差異，兩個 MV 都打破男性凝視，同時帶來某種想像：當梅艷芳直視鏡頭，變成敘事者時，究竟這是歌中妖女的故事，還是梅艷芳本人的經驗？

除了在 MV，舞台上的她同樣挑戰男性凝視。她被鏡頭捕捉，也在睥睨著觀眾，在舞台上時常不經意地用七分臉斜視鏡頭，往往眼神凌厲，極具挑釁性（而不是挑逗性），尤其是唱《壞女孩》、《將冰山劈開》及《黑夜的豹》等歌曲時更甚。這種神情動態配合著服裝與化妝，她彷彿在說：不是你在凝視我，而是我在挑戰你觀賞女性的標準，我是我自己的主體。這挑釁目光，可被視為一種「反凝視」。

舞台上的她擺脫了華人女歌星的典型，不再是美麗大方、柔情萬千，而是深具侵略性與顛覆性。梅艷芳的這種特質，並沒有隨著她在九十年代減少曝光而消失。1995 年「一個美麗的回響」及 2002 年「極夢幻」兩個演唱會中，前者有她以埃及妖后姿態與蛇共舞，唱出《列女》（1992）及《耶利亞》（1990）等歌，後者她在台上脫去鮮紅長裙，以性感又中性的白色連身衫褲唱出《烈

燄紅唇》及《黑夜的豹》等歌,照樣眼神凌厲,沒有淪為被動的客體。

## 她的身體就是文本

梅艷芳的性別形象跟她展示身體的方法關係密切。有關身體的論述是當代文化研究的重要議題 [37]。瘦身廣告中的女性、運動明星的身體、男性裸露的風潮,都是備受關注的題目,它們牽涉的是商品文化、性別形象、社會權力結構。學者洛楓就曾分析張國榮的藝術形象,從其性別易裝與異質身體去討論他的革命性意義 [38]。「身體就是文本。」這是文化研究學者的宣言 [39]。

梅艷芳的身體是香港流行文化的重要文本。雖然她曾大唱情慾歌曲,有過性感造型,但卻從不是男性的性幻想對象。這或許因為她沒有波霸身材與美人胚子,她亦時常自嘲身材沒看頭,更不避諱談自己的「飛機場」[40]。然而,更關鍵的是她一直很少以身材去作為演出的賣點。《壞女孩》是她「壞起來」的起點,然而當時她其實很密實,時常穿牛仔裝及寬大外衣;唱《似火探戈》的她只是露背,《妖女》時期的她穿上中東味道的寬長衫裙,更是全身密封;《夏日戀人》(1989)的巴西女郎則只是露腰露腿。經典的《烈焰紅唇》是唯一一例外,但如前文所述,她的性感帶有攻擊性,不可親近,而除了封面,她當時其他舞台服裝亦只是以露腿為主。套句俗語,她的挑逗與性感只是「騷在骨子裡」,透過她的眉目與舞姿展現,而並非賣弄身材。

長久而來,打扮誇張、性格硬朗的梅艷芳並不吸引男性的色迷迷目光,她的舞台演出很少被色情化,她的身體很少被性慾化,她的歌舞只被視為專業演出。她雖備受爭議,但其表演的專業性仍普遍受讚譽。她的身體不是被色情化的客體,她的大膽演出不是以肉體吸引男性,她要取悅的對象是「觀眾」而不是「男人」,她展示的既是專業演出,也是女性的情慾自主宣言。她拓展了女歌星在舞台上的性感挑逗的可能性,但不去取悅男性的意淫目光。

早在1983、1984年就嘗試過中性造型的她，也有過多次女同志意味的演出，身體跟同性親密互動。香港女權運動從七十年代開始，到了九十年代，同志議題浮出水面，也先後有男女同志團體出現 *41*。流行文化從來對社會動脈有敏銳觸角，而梅艷芳很早就把女同志意識帶進表演中。1991年的《夢姬》MV中，她一身黑色性感神秘打扮坐在大床上，面前是一個背對著鏡頭的長髮半裸女郎，她一邊唱歌，一邊輕擁著這裸女。在她們面前有很多揮動著的手，似是在慾海求救，她們身後則有一群阿拉伯造型的男舞蹈員在扭動，整個 MV 呈現神秘的情慾異域，而裡面的同性情慾更不可能見於今日越趨保守的無綫電視。

1991年的演唱會中，梅艷芳戴上金黃假髮，身穿性感舞衣，同樣是在唱《夢姬》時跟一位女舞蹈員共舞，動作纏綿，最後她更把這舞蹈員擁在懷中，並作勢輕吻她脖子。這個演唱會當年因為意識大膽而引起不少爭議，有傳媒甚至形容是「三級演唱會」，而樂評人馮禮慈則直指演出「意淫」及「充滿性挑逗」，以及某些動作彷似是做愛 *42*。在 2002 年的極夢幻演唱會中，她唱《假如我是男人》（1987）時拿著玫瑰走到台下，以 tomboy 姿態把一位女觀眾拉上舞台，送花給她，把她擁入懷裡唱歌。她的衣飾非常性感，露出半胸，但其實是仿照貓王的經典歌衫，剪裁俐落，形象中性。

《假如我是男人》這首歌表現了歌詞與表演之間的矛盾與張力。林振強的詞講的是一個女人想像自己如果變了男人，就會更懂浪漫，更溫柔地對待女友：「If I were a man and you were my girl ／定必體貼地柔情待你／全部讚美全部獻上給你／並低聲講我屬你」。然而，梅艷芳的演出置歌詞內容於不顧，一次是她在1991年的演唱會唱這歌時，與一群穿帥氣西裝的女舞蹈員共舞，她的舞姿豪邁霸氣，以身體顯示女性的剛強獨立；另外一次則是剛提到的跟女歌迷擁抱，兩次演出都只是借用「假如我是男人」的想像，跟歌中「女人想要溫柔男人」的內容沒有絲毫關係。如是，表演駕馭了歌詞，梅艷芳駕馭了林振強。

歌詞方面，她在唱盡了男女情慾之後，亦唱過同志題材歌曲。她的最後一張
唱片《With》（2002）中有首《夏娃夏娃》，把《聖經》中的亞當夏娃換上
了兩個女人，她們互相了解並戀慕對方的身體與靈魂：「就算天國沒有亞當
／有兩個夏娃／除下我的耳環／垂在我的耳下／陪著別人做到嗎」、「同樣
天生這麼好／但他怎麼知道／是妳先會知道／愛得好／吻得好／明白我的構
造」（周耀輝作詞）。她的這種有女同志想像的舞台演出，在華人女歌手中
仍然是先驅 43 。

# 舞台的王者

—

紅館典範與女星系譜

這些大膽突破帶出一個問題:究竟,梅艷芳是否只是被動地讓形象指導、唱片監製及演唱會總監決定她的曲風、形象及表演風格,而全無自主性?這問題不易回答,當年的決策過程難以完整重構。而無可否認,在梅艷芳的神話背後,有劉培基令她的形象脫胎換骨,有黎小田及倫永亮為她製作暢銷的唱片,有吳慧萍及金廣誠監製她多個轟動的演唱會。樂評人黃志華曾指出,「梅艷芳在台上的一舉手一投足,都幾乎不是她自己的」,因為有形象設計師及排舞師等主導 44。

但是,梅艷芳顯然並非處於全然被動的位置。首先,她本身有時尚觸角,喜歡在化妝及造型上創新。在 1985 年,她已經大紅大紫,但化妝仍不假手於人,會自行嘗試不同妝容:「我從來唔怕瘀唔怕撞板,只要我對自己有信心,我便勇往直前,人家還未想到嘗試的,我也搶著先去做。」45 她透露私下愛看潮流雜誌及時裝表演,並會主動把時尚服飾及化妝融入舞台表演中 46。她更曾表示,聽完一首歌後,就會思考用什麼形象演出,例如:「呢首歌以阿拉伯跳舞女郎形象出現,效果會唔會好呢?」47

在歌詞創作上,梅艷芳不曾執筆,但有時卻主導歌詞主題,例如她把自身經

歷及感觸告訴鄭國江，請他寫下《孤身走我路》（1986）*48*；當時，鄭國江已是填詞大師，但她把他寫的「寂寞時／伴我影『風』中舞」改成「伴我影『歌』中舞」，切合她的歌者心聲，鄭國江也大讚改得好*49*。改編《Careless Whisper》（1984）也是她的主意，當時她把主題告知鄭國江，就是「在舞池中的一段情」，最後他寫成了《夢幻的擁抱》（1985）*50*。在唱片製作上，倫永亮當年剛從美國回流香港不久，梅艷芳知道他熟悉西洋音樂，倫永亮認為她起用自己做監製的原因是想創新，擺脫過時的曲風，甚至想「玩一些古怪的音樂」*51*。

在形象設計上，劉培基功不可沒，但某些形象其實取材自梅艷芳的演出。例如劉培基曾憶述製作好《妖女》後，他問她會怎樣在舞台上演繹，她擺了幾個姿勢，他看了就隨即有靈感*52*。有時，兩人也會意見不合。在1991年的演唱會中，她想在意識及造型上作更大突破，劉培基不同意，但仍不情不願地為她設計了多個前衛造型*53*。於是，她戴上不同顏色的假髮，穿上多套妖艷服裝，跳出高難度並充滿挑逗的舞姿。

尤其有個環節，她戴上金黃假髮，穿上泳裝剪裁的性感舞衣，以《夢姬》的兩女纏綿共舞、《妖女》的歌聲夾雜呻吟、《緋聞中的女人》的眾裸男伴一女，以及《假如我是男人》中穿上西裝的一眾女舞蹈員跟她共舞，帶出幾個性別議題：女同性戀想像、女性情慾自白、對男性身體的凝視、女人的剛強瀟灑。另一環節中，她飾演黑幫夫人唱出《教父的女人》，戴上螢光藍假髮、穿上性感卻俐落霸氣的彩鑽舞衣配黑短褲，一出場就搔首弄姿，更在台上點起香煙，然後挑逗由許志安飾演的神父，更害他被打，題材大膽，當時《明報周刊》形容她把紅館變成巴黎紅磨坊，又提出擔憂：「曾在美國惹起宗教風波的『麥當娜事件』會在本地重演嗎？」*54*

這次演唱會的部分元素或許有點麥當娜的影子，但梅艷芳以出色技藝與強烈的個人特質展示這些主題，無論在舞台表演及性別意識上，都為當時香港帶

來極大震撼。她的構思造就了這個在華語樂壇前無古人的演唱會。而從這些例子可見，她雖然從不作曲填詞，也沒有掛上製作人的頭銜，但她卻主動參與了創作，更不用說她的演出本身就是「梅艷芳」這個明星文本的關鍵。

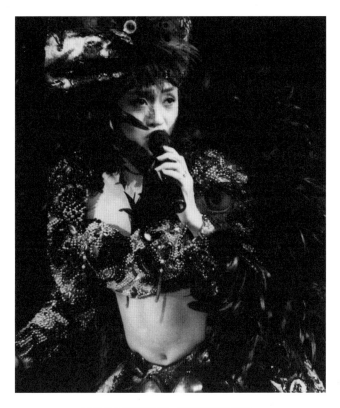

1990年「夏日耀光華」演唱會的開場服裝。

她開啟了一種新的演唱會文化，影響深遠。紅磡體育館於1983年落成，內有12,000多個座位。當時廣東歌正步入鼎盛期，紅館很快就用來開演唱會，首位踏足紅館的是許冠傑，同年舉行三場演唱會。在1985年底，才出道三

79

年多的梅艷芳首次紅館開唱就唱了 15 場，既是入主紅館的最年輕歌手，也馬上創下女歌手場數紀錄。事隔兩年她再開唱，創下 28 場的紀錄，接著在 1990 年夏天及 1991 年底再舉行共 60 場演唱會。算一算，一場個唱有 12,000 觀眾，30 場就有 36 萬，佔當年人口（1990 年香港有 570 萬人）超過 6%，即是每十多個香港人就有一個看過她的某一個演唱會，更別說多年來累積觀眾佔的人口比例。

梅艷芳的造型與台風遇上這偌大的場地，建立了一種華麗多變的演唱會模式，跟利舞臺的小型場館截然不同。以往歌星開演唱會雖也有華麗衣飾，但她把百變形象的升級版帶進紅館，頻頻轉換造型，再加上連場歌舞、舞台效果及人多勢眾的舞蹈員，一時間為紅館個唱定下某種標準。她第一次開演唱會時尚未有「百變」之名，但已轉換了九個造型，從動感、高貴到冷艷都有；第二次演唱會更極盡華麗多變之能事，同樣是九個造型，包括神秘的中東妖女、典雅的中式旗袍、時尚的牛仔套裝、面具配高貴晚裝、性感的低胸短裙、西班牙式皺摺長裙，以及引起話題的黑色婚紗等，濃縮了她的百變形象。

當時，梅艷芳的演唱會在華人社會無出其右。自此之後，歌星開演唱會都要找形象設計，要頻頻換衫，甚至平時文靜的歌星都要排舞演出。在她 1990 年的演唱會，舞台上有四個巨大的充氣人偶展示壞女孩、妖女及淑女等造型，是一項創舉。到了 1991 年，她更作出前述的一段遭受非議的大膽演出。在 1995 年的演唱會，劉培基化繁為簡，一改她以往衣飾的繁複累贅，為她設計簡約俐落的形象，其中的埃及妖后及性感女郎造型都對應她在八十年代的形象，再加以變化，配合九十年代的潮流。到了 2002 年的演唱會，她大膽地加入大量戲劇元素，延續她的妖冶、中性與神秘感。

### 一個「後壞女孩時代」

梅艷芳開創香港「形象文化」（image culture）的先河 _55_，她的性別宣言往

往是透過形象來傳達。她是八十年代出道的女歌星中唯一有號召力開數十場演唱會的人，她也扭轉了香港女歌手的風格，並打開了一片天空——在《壞女孩》以前，女歌手典型是徐小鳳、甄妮及張德蘭等，在《壞女孩》之後，則有林憶蓮及劉美君等。

1987年，推出第三張唱片的林憶蓮熨了一頭野性曲髮唱出《激情》，同年的《灰色》則開始了她鼎盛的電子舞曲時期，出場往往是又唱又跳，有專人排舞。之後，無論是《三更夜半》（1988）（「三更夜半／找一夜情解我悶」，周禮茂作詞）或是《燒》（1989）（「拚命碰也衝不出／你共我那些原始的心裡願」，林振強作詞）都可見《壞女孩》的遺風，是女性情慾的呼叫與探索，兩首歌更是由跟梅艷芳合作而鋒芒大露的倫永亮作曲。不同的是，梅艷芳的形象具戲劇性，而林憶蓮則走都會女子的路線，各有特色。

至於劉美君，雖然在舞台上的動感不及梅艷芳及林憶蓮，但她從1986年一出道就以另類歌詞令人注目，而且更直接參加創作：《午夜情》講舞女故事（「我賣醉後是玩物／滿面淚踐踏的傷」，劉美君作詞），《最後一夜》那句「以後未來像個謎／不必牽強說盟誓／難料哪夜再一齊／ let me touch you one more night」（林振強作詞）是現代女性情慾宣言，甚具時代意義。

向來大膽的劉美君1990年推出《赤裸感覺》一碟，全碟主題就是女性情慾，內容包括外遇（「今夜就要玩玩／否則活著太簡單」，《玩玩》，林振強作詞）、勾引（「我身我身／請只當箭靶／任你來射我也罷」，《眼睛殺手》，周禮茂作詞）、性事前的忐忑（「此身沒有他不能眠／想每夜都可纏綿」，《事前》，林振強作詞）及性事後的暢快（「回味亦覺精彩／想起你在我之內／曾全部為你張開／死去活來」，《事後》，林振強作詞）等等，題材之大膽，在華語流行音樂中前無古人後無來者，是《妖女》與《烈焰紅唇》的晉級版。九十年代，鄭秀文把頭髮染金大跳勁舞，其走紅模式仍有《壞女孩》的影子。

在梅艷芳走紅之後，不少女歌手紛紛調整風格：以清純少女形象出身的陳慧嫻大唱《反叛》（1986），翌年的《變變變》則以誇張的懷舊造型示人，以快歌作主打。甚至是更為清純樸實的創作歌手林志美也要大唱電子舞曲《攝石人》（1988）。不只後來者受到影響，就是前輩也在《壞女孩》之後多作嘗試：本來高貴大方的甄妮後來也酥胸半露唱《七級半地震》（1986）。以上女歌手未必擅於台風舞蹈，但在那個「後壞女孩」時代，如果不來點反叛、情慾、動感，就似乎會落於人後了。

上文提到，在梅艷芳走紅的八十年代，正是香港女性地位大幅提升、亦有女性運動推動不同議題的時代，然而，女性情慾當時仍然不受關注，相關討論停留在兩性關係，聚焦在男女的不平等關係如何影響性行為，而少有特別針對女性自身的需求 56。即是說，女性的性需要、性愉悅及性幻想等議題仍是主流社會的禁區。當社會上尚未有嚴肅討論，流行文化已經率先觸碰這禁忌，梅艷芳就以生動方式談女人的性，包括初次性經驗、獨處的寂寞難奈、主動去挑逗男人、只要性不要愛的態度等等。

流行音樂緊扣社會風氣，甚至可以是某種變革力量。不過，梅艷芳創造了新文化，社會卻是暗潮洶湧，保守派批評她「教壞細路」，歌曲也遭禁播。此外，亦有學者指出，比起尋找新聞資訊的觀眾，以娛樂為主的電視觀眾其實普遍更為保守 57。因此，梅艷芳切中時代動脈的大膽形象雖受歡迎，但這個明星文本的另一面卻反映社會的仍然保守，證據就是她的另一種歌。

# 現代女人心

—

## 情感歸宿與社會焦慮

令梅艷芳走紅的除了是一連串勁歌,還有很多哀怨慢歌,這些歌展現了另一種女性形象,跟她的前衛形象形成強烈對比。尤其華人聽眾常覺得慢歌更「耐聽」,不少人今天未必會重聽《黑夜的豹》及《淑女》,但卻會視《似水流年》及《夕陽之歌》為經典金曲。

在歌壇廿一年,她唱過眾多膾炙人口的情歌,如《心債》、《赤的疑惑》、《交出我的心》、《緣份》(1984)、《夢幻的擁抱》、《蔓珠莎華》、《裝飾的眼淚》(1987)、《胭脂扣》、《一舞傾情》(1989)、《心仍是冷》(1990)、《親密愛人》、《似是故人來》(1991)、《女人心》(1993)、《情歸何處》(1994)、《抱緊眼前人》(1997)、《女人花》(1997)及《相愛很難》(2002)等。然而,她的很多慢歌卻不能簡單歸類為情歌,這些慢歌有另一種面貌。

起始點是1985年的《似水流年》。這首歌由日本音樂大師喜多郎所寫,雖然旋律平緩,毫無高潮迭起,但梅艷芳以低沉聲線輕輕吟唱,卻唱出了廣東歌少有的藝術境界。這首由鄭國江作詞的金曲亦沒有兒女私情,講的是一個歷盡滄桑的女人回望往事:她看天看海,滿懷感觸:「望著海一片/滿懷倦/無淚也無言/望著天一片/只感到情懷亂」,然後發問「誰在命裡主宰我/

每天掙扎人海裡面」，最後感嘆「外貌早改變／處境都變／情懷未變」。唱這首歌時，梅艷芳才21歲，但已唱出了無限滄桑。她的沉鬱聲線自是獨特，而她的辛酸身世也令這首歌說服力十足；換了其他年輕歌手去唱，難以有如此效果。這種微妙的想像，把歌曲聯繫歌者本人，後來出現在她不少歌曲中。換言之，她唱《壞女孩》及《似水流年》兩種截然不同的歌時，給人的感覺同樣是「人歌合一」。

翌年，《壞女孩》一碟收錄了《孤身走我路》。那兩年，香港不少歌壇巨星都有一首自白式歌曲，如徐小鳳的《順流逆流》（1985）、羅文的《幾許風雨》（1986）、張國榮的《有誰共鳴》（1986）及譚詠麟的《無言感激》（1986）等，而當年才22歲的梅艷芳就是擁有這種歌的最年輕歌手。同樣出自鄭國江手筆的《孤身走我路》寫一個孤獨女人的心聲，她很淒酸：「孤身走我路／獨個摸索我路途／寂寞滿心內／是誰在耳邊輕鼓舞」、「心中痛苦／無從盡訴卻自流露／風中的纖瘦影悠然自顧」，但她很堅毅：「我要唱出心裡譜／我已決意踏遍長路」、「孤身走我路／但信心佈滿路途／路仍是我的路／寂寞時伴我影歌中舞」。如果《似水流年》只是輕輕地連繫她的滄桑味，這首她自定主題的《孤身走我路》就擺明要訴說這個小歌女從小掙扎向上的故事：她出身苦，孤身走我路，但她從不放棄。原來，這個壞女孩也是淒苦女子──當時，梅艷芳的女性形象有鮮明的分裂。

此後，她不少歌曲唱的都不是別人的故事，而更像是她的個人寫照，頗有夫子自道的色彩。當時，她穩坐女歌星第一把交椅，同時有眾多關於她失戀、甚至是為情自殺的種種報導，而她也透露想有一天結婚生子退出幕前 [58]。當這個形象前衛的女星越紅，她的歌也似乎越來越關心那個台下的她：她快樂嗎？她渴望愛情嗎？她內心深處想過怎樣的人生？

1987年的《似火探戈》一碟好幾首歌寫的都是歌者本人，又或是借她的形象與經歷發揮。《百變》講百變女郎的心聲（「望似每日蛻變／但我實際沒有

相差一點」，潘偉源作詞）；《無淚之女》講一個從來不哭的堅強女人（「來來來來學我拋開怨嘆／為何讓太多苦惱成重擔／人前從不輕率灑一滴淚／來來來同來學我／遺忘誰在製造哭泣」，小美作詞）；潘源良作詞的《妄想》更明顯是梅艷芳的奮鬥故事，她曾受批評（「曾受過譏諷幾多趟／人話我不懂得歌唱／永遠只可哼幾聲／笑著對鏡作狀」），承受過冷眼但也有知音人（「每對冷眼如針刺我我未忘／也有悄悄替我鼓掌／似叫我再唱再唱／再奮鬥定有好風光」），她同時也渴望愛情（「曾獨個打過多少仗／期望有一個癡心漢／與我今生一起闖／睏倦也有倚傍」）。

之後，就連快歌也要傳達梅艷芳心聲，就如《烈燄紅唇》一碟中的《我肯》講一個女歌星甘願為愛情放棄事業，副歌有許志安客串，他問：「拋棄如今的一切／妳可悔恨」，梅答：「若你可信任」，許再唱：「洗去濃妝／將會是返璞歸真」，梅回應：「我肯我肯我肯」（鄭國江作詞）。1989年《淑女》大碟中的快歌《幾多個幾多》同樣是歌者渴望歸於平淡：「我試過幾多個裝扮／著過了幾多套衫／我偶爾想到那一點界限／我會試變做平淡」（潘源良作詞）。1990年《封面女郎》大碟的點題歌更是直指梅艷芳：「她的星光繽紛的散在各方／雜誌封面裡／她的風光／她的爽朗豪放／被列入新聞裡」，然而，「雖然人在擊掌敬仰／她空虛如常／她裝出頑強／她感情上沒多少進賬／間中她深宵一個人唱」（林振強作詞）。

1989年《In Brazil》大碟中的《夕陽之歌》可說是雄壯版的《似水流年》，主題同是一個歷遍風霜的女人回望半生：「遲遲年月／難耐這一生的變幻／如浮雲聚散／纏結這滄桑的倦顏／漫長路／驟覺光陰退減／歡欣總短暫未再返／那個看透我夢想是平淡」（陳少琪作詞）。這是電影《英雄本色 III 夕陽之歌》的主題曲，配合片中梅艷芳飾演的黑幫大姐的跌宕一生，悲情中有豪邁，也似乎巧合地反映了歌者心聲，尤其是「那個看透我夢想是平淡」一句與電影情節並無關係，更像是她本人心情。《女人心》講一個困倦女人的愛情，同樣被認為寫出了梅艷芳的心事：「誰自願獨立於天地／痛了也讓人看

／你我卻須要在人前被仰望」、「看著眼前人睡了／和幸福多接近／等了多年這角色／做你的女人」（林夕作詞）。歌中女人渴望愛情，但歌詞及她的演繹卻帶著強悍。

比起廣東歌，國語歌把她的情感滄桑表現得更淋漓盡致，《女人花》（1997）是奄奄一息的哀怨：「女人花搖曳在紅塵中／女人花隨風輕輕擺動／只盼望有一雙溫柔手／能撫慰我內心的寂寞」（李安修作詞）。當時，30幾歲的梅艷芳仍是單身，她以沉鬱聲線唱出此曲，也被視為她的寫照。沒有《夕陽之歌》的豪邁，沒有《女人心》的堅強，此曲只有等愛的女人在嗟嘆哀怨，卻唱紅了中國內地，反映保守的性別意識。

### 兩種自白式歌曲

梅艷芳的自白式歌曲可分為兩大類：第一類相對保守，強調一位耀目巨星也渴求愛情，如《女人心》、《封面女郎》、《我肯》及《妄想》等。這一方面對照梅艷芳私下渴望愛情的言論，另一方面，這些歌亦跟《壞女孩》及《妖女》一類情慾歌曲形成強烈對比：這個形象前衛、直白情慾的女人骨子裡也不過跟平凡女性無異。這些歌建構一種「現代女性仍不能沒有愛情」、「成功女人也渴望平淡」的性別論述。《女人心》的一句「等了多年這角色／做你的女人」頗為點題，說明女人最想找歸宿，不想當女強人。

更甚者，《妄想》還有一句：「明白我不算很好看／眉目也不似天真相／化上妖女的新妝／卻是盼你見諒」。言下之意，是妖女形象令男人反感，所以要請他「見諒」。梅艷芳自言樂於在形象上突破，從不為此向人「致歉」。然而，在作詞人眼中，前衛的女性形象還是會冒犯男性。這未必是潘源良的個人看法，而更可能是他對於當時香港社會的評估，認為梅艷芳會令部分男性不安與反感。她的前衛形象既大受歡迎，但又引起爭議聲與反感目光，歌詞反映的正是一種性別焦慮：這個女人雖然成功，但男人會接受嗎？

此外，寫過《壞女孩》的林振強也寫《封面女郎》：「I wanna be just a simple girl ╱共情人漫步大地上看夕陽」。這些歌曲之間的張力說明了社會的波濤暗湧，似乎開放又未真的開放，這頗能反映八十年代的香港：雖然當時的華人社會只有最西化的香港出了個梅艷芳，但社會畢竟仍然未能全盤接受這種女性形象。香港這種矛盾既隱藏於梅艷芳的歌，也存在於她的電影，以及娛樂新聞對她的呈現。

除了「渴望歸宿」的題材，尚有另一種風格豪邁的自白式歌曲，歌詞雖也或直接或間接指涉梅艷芳本人，但焦點卻有不同，這些歌寫出了一個女人的滄桑，愛情只是她曲折人生的一環，甚至不值一提。《孤身走我路》寫一個女人孤身作戰，從沒提及男人與愛情，《無淚之女》亦屬此類。《幾多個幾多》中的主角對生活雖感困倦，但她只渴望平淡，沒有談及愛情。最好的例子是《夕陽之歌》，這歌充滿感嘆，但當她娓娓道來曲折人生，愛情只佔短短一句（「曾遇你真心的臂彎╱伴我走過患難」），不過是人生中的小插曲。而且，梅艷芳以雄壯歌聲唱出，不作可憐狀，不是奄奄一息，更令這首歌有種黑幫老大的豪邁，而不是為了小情小愛作出的呻吟。

有類似氣魄的還有《路……始終告一段》（1993）。配合著電影《川島芳子》（1990），歌中女性的人生曲折傳奇：「今天風中一個人╱回頭望一生彎彎曲的路╱心裡面微酸╱但也是仍覺暖╱曾共他可碰到」（林振強作詞）。愛情只是她人生的一環，「曾共他可碰到」已足夠，沒有長相廝守的願望。梅艷芳本身的強人形象，加上電影中川島芳子的強悍，令這首歌同樣有豪邁壯烈。如果說《封面女郎》及《妄想》的主題是現代女性仍然被困於對愛情的渴望，《夕陽之歌》及《路……始終告一段》的女性宣言卻是：我的人生十分複雜曲折，愛情也是，這一切我承擔得起。吳俊雄曾提到以往香港女歌星的唱法多是內斂的，但梅艷芳卻有技巧地把歌唱得雄壯，彷彿是去拷問人生 _59_。這種獨特的唱法令這些女性故事不落俗套：縱是悲，也是**轟轟烈烈**的悲，不是哭哭啼啼的悲。

除了上述兩類歌，梅艷芳的自白式歌曲還有不同主題，同時也建構多元的女性形象。1988 年的《Stand by Me》寫歌者得到支持者的愛，是她為歌迷唱的歌：「任報章雜誌話我多失意／話我心裏滿空虛很多刺／但我心若失意／只想你知開解我／令我可以獲得你心 Stand by Me」（陳少琪作詞）。《四海一心》是她在 1989 年請倫永亮為六四寫的一首歌，道出她對民主與公義的執著：「要奮勇投向這真理／要決意達到這希冀／寧勇敢犧牲自己／協力圍護你／雖分千千里／而四海一心」（潘偉源作詞）。這首歌充滿雄壯激情，她亦在當年的「民主歌聲獻中華」籌款活動中唱出此歌。1993 年，她還用這歌名成立了「梅艷芳四海一心慈善基金會」。

1995 年的《歌之女》寫的是她的童年：「我記起當天的一個小歌女／她身軀很瘦小／我記起她於不高檔那一區／共戲班唱些古老調／舊戲院永都不滿座／她照演以歌止肚餓／舊戲衫遠觀不錯／縱近觀穿破多」（林振強作詞）。這首歌道出一個歌女的傳奇，最後答謝歌迷的愛：「為你歌為你歌／謝你始終不棄掉我」、「凝望你／找到愛／找到我」。這傳奇女子的人生，還有著不捨不棄的歌迷。

### 「比生命更大」與「越老越年輕」

1999 年的《比生命更大》寫一個「larger than life」的豪邁女人：「繼續變大／我不斷長大／誰說沒有人能練得比戀愛大／更大更大／我的命很大／難以讓那常人用小小的愛去活埋」（黃偉文作詞）。這個女人的故事沒有淒酸無奈，她是個不需要愛情、不顧旁人目光的強人：「你問我近來何解快高長大／誰願再彎低腰給你作告解」。以往的《孤身走我路》與《妖女》講的是截然不同的女人，這兩種人彷彿在《比生命更大》中合而為一：她霸氣依然，而且唱的內容已高於情慾，宣稱著一個女人的我行我素、自立自強。

《比生命更大》出自《Larger Than Life》，是梅艷芳後期一張饒富意義的大

碟，她跟當時的新派音樂人黃丹儀、于逸堯及梁基爵首次合作，導演及評論人林奕華曾經形容事業後期的她「越老越年輕」，並吸引到新一代音樂人跟她合作 [60]。《Large Than Life》的歌曲主題呈現了不一樣的梅艷芳，碟中最後四首歌彷彿在講她的蛻變：林夕寫的《無名氏》寫一個人記不起昔日眾多伴侶的名字，何秀萍寫的《想不起來》講一種忘記舊情的超脫境界，李敏寫的《悠然自得》講一種過盡千帆的平和心境，然後就是《比生命更大》超脫愛情的強人宣言。這些歌與《女人花》及《孤身走我路》等歌曲的悲情形成強烈對比，展示另一個梅艷芳。

梅艷芳後期的歌告別淒苦，充滿霸氣，除了《比生命更大》還有2002年的《芳華絕代》。當時黃偉文似乎有意開拓她的歌曲內容，寫出脫胎換骨的姿態，《芳華絕代》的主題是一代巨星的魔力：「唯獨是天姿國色／不可一世／天生我高貴艷麗到底」。歌中的梅艷芳不再是可憐歌女，不再渴望愛情，不再追求平淡，她自傲地說：「顛倒眾生／吹灰不費／收你做我的迷」。這時期，她的歌就算是講到情感失落都輕鬆得多，沒有以往的悲情。

同年的《單身女人》找來鄭秀文合唱，內容是兩個藝壇天后的閒聊：「如果今天拋不開的只得工作／就開開心心的工作」、「就算當上天后／但想得到一個／伴我走過天后／落翠華說天光」、「就算戀愛轟烈／但交不出功課／沒有戀愛包袱／陪著你慶祝自由多」（周耀輝作詞）。沒有愛情，但有工作有好友，也有自由，人生仍是很好，歌詞最後是：「而我更相信單身也可愛／能換骨也識得脫胎／放下愛」。

以上這些歌跟她的前衛形象是互補而非相互排斥：一個在情慾上大膽探索的現代女性，同時也勇於為公義發聲（《四海一心》），她的成功是個傳奇（《歌之女》），她在台上台下都有霸氣（《芳華絕代》及《比生命更大》），她偶有愛情煩惱但不足為患（《單身女人》）。這些歌豐富了一個壞女孩的生命——在情慾以外，她在生活中自立，雖有感情煩惱，但無論如何她頂天

立地，不被困於愛情。

因為梅艷芳本身的傳奇性與突出形象，她的自白式歌曲比其他歌星來得多，以上未有提及的，還有講人生滄桑的《幾多》（1991）、講尋找愛情的《情歸何處》、向歌迷致謝的《感激》（1994）、講情感失落的《什麼都有的女人》（1997），以及回望感情生活的《由十七歲開始》（2000）等等。

從《夕陽之歌》、《女人心》到《芳華絕代》，這些題材各異、曲風不一的歌呈現了作詞人看梅艷芳的目光，她有時是寂寞的成功女性，有時是渴望愛情的女人，有時是歷盡世情的歌女，有時是執著於公義的女人、有時是強悍剛強的大姐、有時是霸氣的耀目巨星，歌中隱藏的社會情緒有同情（因為她「孤身走我路」）、有擔憂（怕她找不到「歸宿」）、有譴責（要她請求男人「見諒」）、有肯定（讚賞她「larger than life」）、有驕傲（視她為「芳華絕代」）。值得注意的是，在 2000 年左右的香港，作詞人改朝換代（最明顯的是黃偉文的冒起），她歌中曾經的關於「太成功的女人是否開心、是否嫁得出」的焦慮已經消失，換上的是步向中年的獨身女性的瀟灑。

小結

一

一個充滿張力的結構

社會是複雜的集合體，新舊文化共存，不同意識型態混雜。而明星亦往往反映了這種複製性。Richard Dyer 認為明星是「複合整體」（complex totality），他們身上往往負載著「結構性的多義」（structured polysemy），在某種文化結構下，負載社會的不同價值，而這些價值有時甚至是相互矛盾的 61。梅艷芳就是這樣的一個複雜整體：她妖邪、前衛、堅強、落寞、滄桑、傳奇，各種形象有時相互排斥，有時相輔相成。這些不同面貌曾在同一時間出現（如《壞女孩》一碟同時也收錄《孤身走我路》，《似火探戈》一碟也有《妄想》），而歌曲主題亦隨時間而變（如《妖女》的不可一世變種成十多年後《芳華絕代》的傲氣霸氣，《孤身走我路》的孤獨淒苦進化成後來《比生命更大》的我行我素）。

然而，這些歌的主題內容雖然南轅北轍，展示的女性形象也充滿矛盾（《緋聞中的女人》中只要性不要愛的女人也是《女人心》中渴望愛情的傳統女人），但它們始終在「梅艷芳」這明星文本的大結構中：如果沒有《妖女》的狂放，如果她的演藝事業不是那麼成功，作詞人──以至整個社會──未必會對於這個女人能否找到歸宿感到那麼焦慮。她的種種矛盾，展示了一個女人的不同面貌，正是八十年代香港女性在新舊混雜、變化迅速的社會中，面對種種角色衝突的某種常態。這些複雜與張力，都在流行文化中表現。

這一章分析流行音樂中的梅艷芳。她的形象、演出與歌詞，既有前衛一面，亦有保守元素，這個明星文本呈現「結構性的多義」，反映香港社會文化的開放與傳統、發展與變遷。而這種複雜性，亦巧妙地顯示在她的電影角色、傳媒對她的報導，甚至是歌迷影迷對她的接收中，我在第二、四、五章會陸續處理這個問題。

1——香港電台電視節目《不死傳奇:香港的女兒梅艷芳》,2007年12月29日首播。

2——張五常,〈可愛的極端與一個不收尾數的女人〉,《蘋果日報》,2004年1月3日,頁A8。

3——本章標出的時間以該歌曲所屬唱片推出年份為準。

4——鄧燕娥,〈女性經濟自主與生存空間——工會角度〉,《差異與平等:香港婦女運動的新挑戰》,陳錦華、黃結梅、梁麗清、李偉儀、何芝君合編,香港:新婦女協進會及香港理工大學應用社會科學系社會政策研究中心,2001,頁303。

5——《香港的女性及男性主要統計數字:2007年版》,香港:香港政府統計處,2007。

6——梁麗清,〈選擇與局限——香港婦運的回顧〉,《差異與平等:香港婦女運動的新挑戰》,頁7至19。

7——Tong, R. P., *Feminist Thought: A More Comprehensive Introduction* (2 nd edition), Boulder CO: Westview Press, 1998.

8——Zoonen, L. V., *Feminist Media Studies*, London: Sage, 1994, p1.

9——Haskell, M. see Dyer, R., *Stars* (new edition), London: BFI, 1998, p6.

10——林燕妮,〈新秀歌唱比賽〉,《明報周刊》,715期,1982年7月25日,頁69。

11——黃霑,〈娛樂圈奇女子梅艷芳〉,《東周刊》,2004年1月7日。

12——李展鵬、卓男編,《最後的蔓珠莎華:梅艷芳的演藝人生》,香港:三聯書店,2014,頁198。

13——同上,頁17。

14——〈冠軍分數贏亞軍幾條街〉,《明報周刊》,715期,1982年7月25日,頁11。

15——同上。

16——洛楓,《游離色相:香港電影的女扮男裝》,香港:三聯書店,2016,頁224。

17——畢明,〈自我、無我、真我、忘我〉,《蘋果日報》,2014年1月5日。

18——周華山,《消費文化:影像、文字、音樂》,香港:青文文化,1990,頁v。

19——這張唱片由梅艷芳及小虎隊各佔一半,嚴格來說並非她的個人大碟

20——楊凡,《楊凡電影時間》,台北:商周,2013,頁311。

21——劉培基,《舉頭望明月:劉培基自傳(卷一)》,香港:明報周刊,2013,頁197。

22——〈連奪兩獎,聲勢凌厲〉,《新知周刊》,1983年4月1日,頁29。

23——周華山,《消費文化:影像、文字、音樂》,頁ix。

24——劉培基,《舉頭望明月:劉培基自傳》,頁221至223。

25——〈掌嘴繼續唱〉,《明報》,2003年1月13日,A19。至於當時歌迷為何愛上這「壞女孩」,當中又有什麼掙扎,請見第五章的深度訪談。

26——梅艷芳跟羅文在1985年的音樂節目「金鑽群星雙輝映」同台演出,前者稱後者為「妖」這方面的師傅。

27——〈代 cult2:八十前不禁政治禁鹹濕歌〉,《蘋果日報》,2010年9月20日。

28——朱耀偉,《香港粵語流行歌詞研究 I:七十年代中期至八十年代中期》,香港:亮光文化,2011。

29——黃志華,《粵語流行曲四十年》,香港:三聯書店,2006,頁47。

30——馮禮慈,引自朱耀偉《詞中物:香港流行歌詞探賞》,

香港：三聯書店，2007，頁143。

31——李展鵬、卓男編，《最後的蔓珠莎華：梅艷芳的演藝人生》，頁200。

32——朱耀偉，《詞中物：香港流行歌詞探賞》，頁144。

33——Mulvey, L. "Visual Pleasure and Narrative Cinema" in *Screen*, 16, no. 3, Autumn 1975, pp6–18.

34——梁偉怡、饒欣凌：〈「百變」「妖女」的表演政治：梅艷芳的明星文本分析〉，《電影欣賞》，第22卷第2期（總118期），2014，頁65-71。

35——關於當年媒體對於梅艷芳的呈現與論述，詳見第三章的討論。

36——Dyer, *Stars*, pp21.

37——Lewis, J., *Cultural Studies: the Basics*, London: Sage, 2002 , pp294 -333 .

38——洛楓，《禁色的蝴蝶：張國榮的藝術形象》，香港：三聯書店，2008。

39——Lewis, J., *Cultural Studies: the Basics*, p302.

40——她在1987年的演唱會就曾以自己的身材開玩笑，笑談她的「飛機場」。

41——張彩雲，〈創造女性情慾空間（續篇）——對香港婦運的一些反思〉，《差異與平等：香港婦女運動的新挑戰》，頁157至166。

42——馮禮慈，〈意淫不是問題〉，《壹周刊》Book B，99期，1992年1月31日，頁73。

43——後來她多次演出有同性戀意味的電影，詳見第二章。

44——黃志華，《粵語流行曲四十年》，頁90。

45——〈梅艷芳最傷感的一段情〉，《明報周刊》，889期，1985年11月24日，頁19。

46——〈梅艷芳與康字派男士特別有緣〉，《明報周刊》，874期，1985年8月11日，頁21。

47——〈十載光華梅艷芳〉，《電影雙周刊》，313期，1991年4月4日，頁26至33。

48——〈梅艷芳說：「唔好亂同我計數」〉，《金電視》，545期，1986年1月21日，頁10至11。

49——李展鵬、卓男編，《最後的蔓珠莎華：梅艷芳的演藝人生》，頁38。

50——涂小蝶，《香港詞人系列：鄭國江》，香港：中華書局，2016，頁29至31。

51——李展鵬、卓男編，《最後的蔓珠莎華：梅艷芳的演藝人生》，頁32。

52——劉培基，《舉頭望明月：劉培基自傳（卷一）》，頁302至303。

53——劉培基，《舉頭望明月：劉培基自傳（卷二）》，頁396。

54——〈梅艷芳。紅館。紅磨坊〉，《明報周刊》，1207期，1991年12月29日，頁2至3。

55——洛楓，〈梅艷芳的死亡美學與表演藝術〉，《明報》，2004年1月11日。

56——張彩雲，〈創造女性情慾空間（續篇）——對香港婦運的一些反思〉，《差異與平等：香港婦女運動的新挑戰》，頁157至166。

57——馮應謙、姚正宇，〈停不了的女性刻板化描述〉，《她者：香港女性的現況與挑戰》，蔡玉萍，張妙清編，香港：商務印書館，2013，頁184至199。

58——有關當年娛樂新聞對她的呈現，請見第四章。

59——李展鵬、卓男編，《最後的蔓珠莎華：梅艷芳的演藝人生》，頁199。

60——〈嘆息〉，《明報》，2004年1月4日，D5。

61——Dyer, *Stars*, pp63-64.

第 *2* 章

*Chapter Two*

# 光影裡的性別流動

———

妓女、俠女、昏君

舞台上百變的梅艷芳，在電影中也戲路縱橫：《胭脂扣》、《半生緣》及《男人四十》等文藝片中的她憂鬱哀怨，演活苦命女子；《審死官》及《鍾無艷》等喜劇中的她幽默搞笑，是香港少有的喜劇女星；《東方三俠》及《英雄本色 III 夕陽之歌》中的她豪氣萬千，是女俠的代言人。在香港電影的男性世界中，梅艷芳突破界限。她跟不同電影類型對話，留下獨特的女性身影，同時也反映了香港女性的瓶頸。

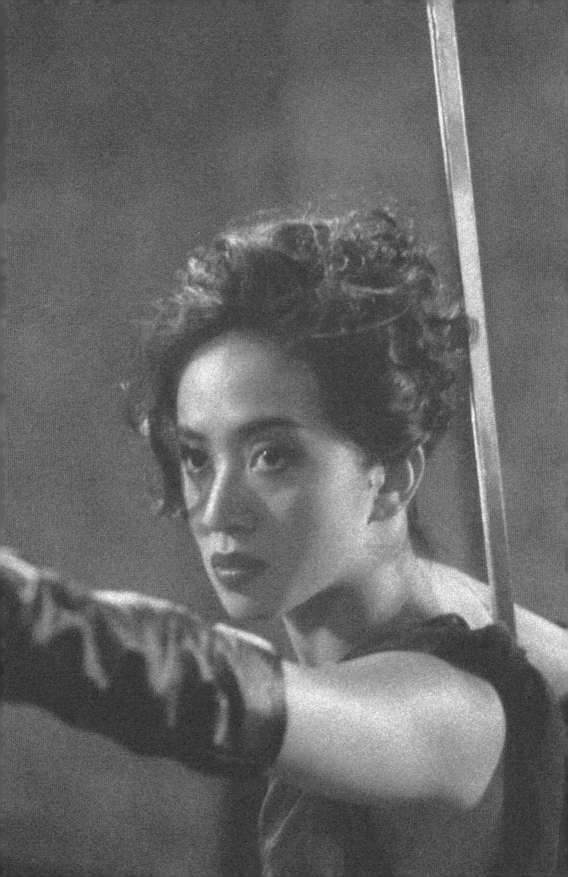

# 她不是女神

—

## 在男人世界突圍

近年，在娛樂新聞中最常出現的是哪種女星？一眾貌美身材好的「女神」自然名列前茅。然而，梅艷芳正是距離女神最遙遠的女星代表。什麼「事業線」、可愛臉蛋、驚人美貌，她通通沒有；她絕不是宅男的夢中情人，也沒有女性整容時會指定複製的眼耳口鼻。

最先用「宅男女神」稱號的是台灣媒體，指的是漂亮女星，她們有的氣質清新，有的性感迷人，有的青春甜美，有的成熟美艷。這些女神被萬（網）民擁戴，活躍於娛樂新聞、網上論壇及社交媒體。儘管如此，不少女神都拿不出膾炙人口的歌曲或是家喻戶曉的電影。只要新鮮感一過，不少女神就會人間蒸發。

一眾女神被追捧的是她們的軀殼；至於她們唱了什麼歌，演了什麼電影，很多人是不在乎的，而後來一些在網上走紅的女神更是全無演藝作品。她們的最大價值是讓男性觀眾看得心花怒放即可，是慾望對象。作為 object，她們不必有獨特個性與演藝才華。她們是倒模出來的，情況嚴重時甚至會「撞樣」——因為用了類似的五官標準整容而結果長得很像。

把女星捧上女神位置的，是千千萬萬的男性網民，他們喜歡年輕貌美、小鳥依人、賣弄性感或可愛的女人，而不是自信、強悍、有主見、有成就，難以被男人駕馭的獨立女性。這種女人，只會被多數男性網民恐懼及冷待。當然，「花瓶」這類女星任何年代皆有，當年香港也有選完港姐之後馬上穿泳衣在《追女仔》系列（1981-2004）中出現的女星，但至少，完全不符合女神條件的梅艷芳仍可領風騷。

上一章談到歌壇的梅艷芳不是男人眼中的冰淇淋。她的誇張造型與大動作舞姿，跟「嗽模」在寫真集中擺出各種或可愛或撩人的姿態截然不同，她沒有滿足男人對女人的幻想──女人最好有美貌有身材，加上性情溫馴，可供觀賞及征服。除了演藝上的真材實料，梅艷芳跟女神們的最大差別在於她的個人特質非常強烈。跟現在流行的「賣萌」相反，她一出道就被認為滄桑味太濃，跟她當時才18歲的年齡不符。她的身形相對瘦長高大，沒有嬌滴滴的柔美；她「平平無奇」的身材更常被拿來開玩笑，連她自己都偶爾自嘲[1]。在娛樂圈美女如雲的當年（隨便一數就有鍾楚紅、王祖賢、張曼玉、關芝琳、李嘉欣等等），她以獨特個性獨步歌影界。

在電影中，梅艷芳跟女神南轅北轍。首先，美女從來甚少在喜劇中負責搞笑。當年的《追女仔》及《五福星》系列（1983-1996）中，女星都淪為被觀賞、被意淫的對象。然而，喜劇中的梅艷芳可以是奮力查案的差婆，可以是武功高強的大狀夫人，可以反串演好色昏君。

女神的另一誡命是不能強悍，也不能動粗，最好是令男人感覺易於操控，但梅艷芳卻曾是打女。她在《亂世兒女》（1990）展過身手之後，在《東方三俠》（1993）及《現代豪俠傳》（1993）中都是救世女俠。她的俠氣促成了一些在香港電影中非常罕見的情節：在《英雄本色 III 夕陽之歌》（1989）中她多次營救周潤發，在《給爸爸的信》（1995）中她更在危急關頭拯救李連杰父子。

女神的另一特質是不許人間見白頭,演藝生命短,只有極少數女星成功轉型。然而,梅艷芳到了演藝生涯的中後期,在《半生緣》(1997)演風塵女子,在《男人四十》(2002)演平凡師奶,都為她帶來電影獎項。她沒有因為年近中年而少了演出機會,戲路反而越來越廣。

今天,社會趨向保守,女人的壞只可以細眉細眼(例如在深宮爭寵),而在今天中國內地的電檢制度下,很多題材不能自由發揮,包括黑幫及鬼怪等,於是,很少有女星可以像梅艷芳演女鬼、黑幫大姐及性取向曖昧的女子。在香港歌影產業蓬勃的年代,除了眾多花瓶美女外,打女楊紫瓊、演技派張曼玉、鄭裕玲及葉童等都可發光發熱。而梅艷芳又自成一格,她可以像鄭裕玲搞笑,又可像楊紫瓊演女俠,也可以像張曼玉演文藝片,額外還有獨門的憂怨、剛烈、妖媚。

## 被忽視的電影世界

關於梅艷芳的討論往往聚焦在歌壇的她,但在電影方面,她曾是兩岸三地以至亞洲區的影后(亞太影展、台灣金馬獎、香港金像獎、中國內地的長春電影節及華語電影傳媒大獎),得過三座香港電影金像獎(憑《緣份》[1984]及《半生緣》兩度獲得最佳女配角,憑《胭脂扣》[1988]當上影后),也曾是香港身價最高的女星 2。除了這些成就,她的電影也反映了女性角色在香港電影的變化。

**梅艷芳戲路縱橫**:《胭脂扣》、《半生緣》及《男人四十》等文藝片中的她憂鬱哀怨,演活苦命女子;《審死官》(1992)、《鍾無艷》(2001)及《醉拳 II》(1994)等喜劇中的她幽默搞笑,是香港少有的女笑匠;《東方三俠》、《英雄本色 III 夕陽之歌》及《亂世兒女》中的她豪氣萬千,是女俠的代言人。在香港電影的男性世界中,梅艷芳突破女性形象。跟她合作過多部電影的杜琪峯這樣描述她:「她變的能力很高,既能演嚴肅的文戲,亦能

演喜劇,能變身成為大俠,亦能變成蛇頭鼠眼的小子。」3 過去三、四十年
的華語電影中,沒有另一個女星像她一樣跨越電影類型,跨越性別界限。

在當年眾多女星中,梅艷芳難以歸類。首先,她不屬於美女組,沒有鍾楚
紅、王祖賢及林青霞等女星的美貌,然而,她又不屬於蕭芳芳、鄭裕玲及
葉德嫻等的純演技派。她沒有美貌與身材可賣弄,但不少電影又利用了她
的明星光芒——glamour:《胭脂扣》展現了她穿旗袍的優雅,《何日君再
來》(1991)捕捉她台上的眉目風情,而無論是嚴肅的劇情片《川島芳子》
(1990)或胡鬧喜劇《公子多情》(1988)都為她設計了令人眼花繚亂的華麗
戲服。在香港女星的不同系譜中,梅艷芳不是花瓶,但純粹討論她的演技
又顯然不夠,這個案還是要借用明星研究的觀點,分析她的明星特質如何
在電影中發揮。

然而,無論在中外,女星要在電影中突破從來不易。學者指出,在美國電
影中,因為性別意識,男性角色之間的差異往往比女角來得大,換言之,
就是男角比較豐富多元,女角則比較刻板單一。而且,男角常常是故事主
線,推動劇情,而女人則在故事以外4。在香港,這種情況可能有過之而
無不及,以黑幫片為例,女星只是陪襯,是在江湖爭鬥的故事主線以外。
過去半個世紀的港片都充滿陽剛味,武俠片、警匪片及黑幫片都是市場主
流。從大俠到警察,從刀劍到槍械,從李連杰到甄子丹,香港電影是男人
世界。

這種傾向始於六十年代,張徹的武俠片創出了陽剛類型,強調男性情誼,而
女性則可有可無5,往往無戲可演。七十年代後期盛行的功夫喜劇更流露對
女性的憎惡,如《蛇形刁手》(1978)中有女角的鏡頭不到三分鐘,角色盡
是悍婦、老鴇及妓女6。到了八十年代,張徹的陽剛類型脫胎成黑幫片,深
受張徹影響的吳宇森把武俠片的情懷及性別意識拍成《英雄本色》,1986年
上映大破票房紀錄,掀起黑幫片風潮,甚至影響了往後數十年港片的創作。

黑幫片也稱為英雄片，裡面的男人充滿英雄氣概，女人則繼續權充花瓶。這個男人世界需要的通常是美麗女星，例如性感的鍾楚紅、秀麗的王祖賢、美艷的張敏、可愛的黎姿，以點綴那個陽剛世界。在劇情上，無論是懲惡懲奸、黑幫爭鬥或報仇雪恨，這類電影的情節總是圍繞男主角發生。

在香港電影最鼎盛的八、九十年代，港片有幾種英雄典範，包括成龍代表的皇家警察（《警察故事》系列 [1985-2013]）、周潤發代表的黑幫大哥（《英雄本色》系列 [1986-1989]）及李連杰代表的功夫宗師（《黃飛鴻》系列 [1991-1993]），他們定義著什麼是男人、什麼是陽剛特質 z。至於港式喜劇中的男人雖然不是英雄，甚至是小男人，但這些電影仍充滿男性趣味，例如周星馳常在電影中對女性投以色迷迷目光。在市場上，有叫座力的也總是男星。

## 不是美女反而有利

在黑幫世界，多數女人要等待男人救援；在武俠世界，多數女人無緣參與生死之戰；在警匪片，女人不會是嫉惡如仇的強人；在喜劇中，女人常常是男人的情慾對象。那麼，梅艷芳如何在不同的類型電影中定義女性？她如何跟幾個影壇大哥對戲？她飾演的女性角色又如何跟片中男性互動？梅艷芳當花瓶不稱職，這反而令她很快有機會擔演不同角色。學者洛楓曾經細緻地描寫她的面相與身材，討論其外形的可塑性：

「五官長得並不標緻的她，免除了擔當『玉女』、『美女』的責任，卻可以肆意實驗各種濃淡極端的妝容；從面部輪廓看，她尖臉、大眼、尤其眼窩很深、顴骨高聳、鼻樑挺直，能夠托得起誇張的眼影和胭脂，而略帶厚潤的唇帶點性感、倨傲、反叛和不屑的神態，能幫助建立豐富的表情；從身形看，瘦削、平板的線條給人紅顏薄命的感覺，但高挑、骨感（多於肉感）的她能架起任何誇飾和複雜的舞台衣裝，加上寬肩橫膊與鎖骨銷魂，不但宜於西

裝、軍裝，也宜於性感的衣裙。」*8*

除了外形獨特，她的歌星形象及幕後人生也微妙地拓展了她的演出：她初踏影圈就在《歌舞昇平》（1985）、《偶然》（1986）及《歡樂叮噹》（1986）中飾演歌星，其中又以《偶然》一片最特別。片中她飾演孤女，父母在「文革」中雙亡，她獨自一人從內地來香港生活，更曾在荔園表演，造就了她堅強獨立的性格，更在男主角（張國榮飾演的 Louie）潦倒時激勵他重過新生。這個人物既借用她的歌星形象，也取材她的真實人生。而且，她在戲中就叫 Anita。此後，她很多電影角色都跟她本人有所聯繫，形成微妙的文本互涉。

梅艷芳演過的不少角色的名字都取材自她真名：她在《殺妻二人組》（1986）叫 Anita，在《公子多情》也叫 Anita（Ta 姐），在《開心勿語》（1987）叫梅大香，在《何日君再來》（1991）叫梅伊，在《金枝玉葉 2》叫方艷梅。這些角色都在隱約指涉梅艷芳本人，例如《公子多情》的 Anita 是形象指導，《何日君再來》的梅伊是歌女，《金枝玉葉 2》的方艷梅是傳奇女星，至於《殺妻二人組》及《開心勿語》則把她私下的強人形象轉化成潑婦角色。很少香港演員的性情及生活會這樣經常被電影借用，她的形象及人生閱歷成了電影靈感及素材。

第一章提到，明星有時會消除他們本人跟所飾演人物的差異，他們的演出往往也會被認為是他們的真實人格；觀眾看某個虛構人物時，也在看某個明星，兩者融為一體。在演出過程，演員既在演繹角色，也在弘揚自己，於是，看莎士比亞戲劇的觀眾記得的往往不只是哈姆雷特及麥克白，而是某某演的哈姆雷特、某某演的麥克白*9*。

基於梅艷芳的成長背景及鮮明個性，她演出的人物不時跟她本人糾纏不清。觀眾看《胭脂扣》時，不只看到苦命妓女如花，還看到身世辛酸的梅艷芳；

觀眾看《東方三俠》時,不只看到俠骨柔腸的東東,還看到對公義執著的梅艷芳。關錦鵬談到《半生緣》時就指出,是梅艷芳本人的複雜性令人更加明白曼璐這個悲劇人物 *10*。究竟,她如何以演技及個人特質進入男性主導的港片世界?

# 宋夫人駕到

—

## 她在喜劇中奔放

舞台上的梅艷芳講究形象，但她拍電影卻有時置形象於不顧：她在《賭霸》（1991）不施脂粉演大陸妹，在《開心勿語》演兇神惡煞的老闆，在《醉拳II》演成龍的滑稽後母，在《鍾無艷》反串猥瑣好色的皇帝。這個百變女星走進電影世界，竟然扮醜搞笑。

早期的梅艷芳多演喜劇，例如《青春差館》（1985）、《壞女孩》（1986）及《一屋兩妻》（1987）等，都是賣座作品。她在影圈剛出道，就憑愛情喜劇《緣份》得到香港電影金像獎最佳女配角。在此之前，她只是在幾部電影客串過。她在《緣份》飾演一個大癲大廢的十三點，愛上張國榮，但在最後關頭出錢出力成全他與張曼玉的戀情。作為她的處女作，《緣份》為她的電影奠下基調：她不演美女，演出幅度頗大，主要是喜劇演出，但感情戲又交足貨，已具性格演員的雛形；另外，造型成了她演出的關鍵，片中她活潑主動，短髮配中性打扮，但在最後一場戲中，她一身黑衣，以濃濃的女人味演出自我犧牲的高潮戲。

她的喜劇演出跟音樂事業不無關係。許冠文提到當年找她演《神探朱古力》（1986），是因為看到她在台上唱輕快歌曲時樣子很有喜感 _11_。事實上，她

出道不久就唱《IQ博士》（1983），當時觀眾認不出那就是以厚沉聲線唱《風的季節》（1981）的她。在1984年宣傳唱片《飛躍舞台》時，她在音樂特輯《三色梅艷芳》中一人分飾多角，其中包括吱吱喳喳的少女及口是心非的空姐，都甚有喜感。八十年代，香港喜劇當道，什麼角色適合初出道的她？答案是——惡婆。

梅艷芳外形成熟，常化濃妝，眼神有時帶點凶悍。台下的她也從不表現嬌羞，性情直率爽快，也愛搞笑。她在《青春差館》演女警司，在《殺妻二人組》演惡妻、在《開心勿語》演大家姐等，都是凶悍潑辣的女人。這些喜劇有點粗製濫造，這些角色也無深度可言，但惡婆形象卻間接令她日後戲路更廣；不是美女，不帶嬌柔，而同時型格獨特，沒什麼形象包袱的她很快就開展多元戲路。

這些喜劇中的男主角多是小男人。當小男人配上惡婆，有喜劇效果之餘，也側面反映了當時香港男性的焦慮：面對從七十年代起社會地位迅速提升的女性，男人的焦慮化成電影中難以駕馭的女人，並由梅艷芳多次代言。在八十年代，大部分港產愛情喜劇都潛藏了男性怕女性比自己更強的恐懼，於是劇情往往就是男人征服女人 [12]。《殺妻二人組》是明顯例子：鍾鎮濤是怕事的小男人，偏偏妻子梅艷芳兇惡挑剔，對他又罵又打，令他男性尊嚴盡失；周潤發則是嫉妒的小男人，偏偏妻子王祖賢貌美親和，他活在嬌妻出軌的妄想中，整天怕戴綠帽。兩男酒後互訴心聲，決意殺妻。片中，強勢女人欺負男人，美麗女人又令男人擔心，都是當時某種性別症候群的反映。

然而，女人雖強，但這些喜劇仍是男性中心。她在《青春差館》演兇惡女警司，但一有了男友就變得小鳥依人，「惡雞英」頓變「溫柔英」——男人可以用愛情去馴服女人。《開心勿語》更為男性焦慮提供解決之道：片中曾志偉（當時的小男人代表）跟梅艷芳結婚，並達成協議：私下一切由女人作主，但在親友面前，女方讓男方扮演大男人，對他千依百順。再一次，她的惡婆

角色把男性焦慮具體化；最後男人保有面子，但已失去兩性關係中的主導權。過去數十年，從殭屍片、諧趣功夫片、《追女仔》系列、許冠文、周星馳到後來的鄭中基，喜劇是香港電影的一大支柱。喜劇充滿男性趣味，而充斥在社會中的笑話亦往往是「有味笑話」，女性是被佔便宜的對象，喜劇中的女性也常被擠到邊緣：流行一時的《追女仔》及《五福星》系列把一個個女星呈現為胸大無腦的低智商動物，以極度意淫的鏡頭瀏覽她們的身體，當年的張曼玉、李美鳳、邱淑貞、關之琳及張敏等女星一一被男性窺視與「搏懵」。

這類電影甚至以侮辱女性為快。電影人林超榮發現，每部《五福星》電影總有一場戲是幾個男人輪流佔美女便宜，典型例子是在《夏日福星》（1985）中，秦祥林跟幾個男人遙看著關之琳，他說：「我真係想強姦佢。」其餘四男就打他，但並非因為他下流，而是：「你仲係兄弟？呢個時候點可以獨食？梗係輪姦啦。」 *13* 這種對女性明目張膽的侮辱延續至周星馳時代，他的喜劇有兩種典型女性，都可以在《賭聖》（1990）一片找到：一種是被醜化的女角，以吳君如為代表；另一種是他的性幻想對象，以張敏為代表（她在片中名字就是「綺夢」），兩種都是被貶低的女性。

不被意淫的女人梅艷芳卻截然不同，最佳例子就是《審死官》。在這部經典喜劇中，她演的宋夫人有兩點突破：首先，她跟周星馳一起搞笑，而不用像吳君如被醜化；另外，她飾演武功高強的宋夫人，電影序幕就由她施展輕功出場。為了突出「大女人、小男人」的對比，鏡頭甚至故意令她看來比周星馳高一截。

周星馳電影充滿小男人趣味，多年來的「星女郎」亦多是青春美女。然而，《審死官》裡的梅艷芳既是惡妻，又混合她此前在《亂世兒女》的打女形象，電影以他們「男文女武」的關係屢開玩笑。官府自然是金牙大狀宋世傑的地盤，但遇上危難，他卻要老婆拯救；有一次他被圍攻，宋夫人把他救

起，並抱他在懷中，被圍觀者恥笑。

宋世傑因為矮小而自卑，而宋夫人則胸部小，於是，她安撫他：「你在我心目中是最高的。」他又回應說：「你在我心目中是最大的。」這也指涉梅艷芳本人成為話題的「平平無奇」身材。宋氏夫婦不是標準的猛男美女，各自有身為男人及女人的「缺陷」，但卻是恩愛的一對。在周星馳電影中有貨如輪轉的美女，但有演技發揮的寥寥無幾，梅艷芳是罕有例子；宋夫人有時強勢兇惡，有時跟丈夫恩愛非常，兩個演員甚有火花。當年，她憑此片提名金像獎最佳女主角。

梅艷芳跟周星馳的另一次合作是《逃學威龍之龍過雞年》（1993）。片中，富豪王百萬失蹤，周星馳飾演的警探周星星跟他長相相似，假扮他混進王家查案，跟梅艷芳飾演的王太太湯茱迪共處一室。電影結合搞笑與懸疑，茱迪行蹤神秘，跟王百萬案件的關係撲朔迷離。電影刻意模仿美國片《本能》（ *Basic Instinct* ，1992）的情殺與同性情慾，但茱迪不是供男人幻想的簡單女人，她似乎隱藏很多秘密。

茱迪一角跟片中張敏的功能大異其趣。電影開頭，受傷的周星星入住醫院，飾演他女友的張敏身穿緊身紅衣出場，未見人先見胸，而周星星就差點一手抓住她胸部。隨後，周星星把一個女護士的頭按向自己的下體，避免她看到身後的追殺，營造類似口交的畫面。短短兩三分鐘的戲，盡顯女性角色在周星馳電影的作用，張敏貫徹她的花瓶角色「綺夢」，而其他女人亦往往是被非禮的對象。

茱迪的出場效仿《本能》，她不穿內褲、身穿短裙接受警方問話，但她卻不是慾望客體，因為警長梁家仁隨即就說她不美，身材也不好。然後，一如《審死官》，梅艷芳的任務是帶動劇情，並跟周星馳一起搞笑，包括兩人為查真相「色誘」對方——那是沒有任何情慾氣味、只有搞笑的色誘。

更有趣的是，夜店中貼上鬍子、穿了男裝的茱迪挑逗張敏，並帶她回家，成了星星的情敵。藉著梅艷芳的中性形象，電影發展《本能》式的女同志故事。至於茱迪的秘密，則是因為受情傷而痛恨男人，變成女同志，後來更有了心理變態的女友。電影意識保守，但梅艷芳戲份重，既搞笑又有感情戲，並非花瓶式的「星女郎」。

梅艷芳沒有完全顛覆周星馳電影的性別意識。《審死官》中，宋夫人雖強，但伸張正義的任務仍要宋世傑執行。她逼丈夫封筆，是為了積陰德，希望自己順產，強調母性與家庭價值。宋夫人一角的確突破了周星馳電影的女性局限，但未能改變整套性別邏輯，劇情亦是男性主導。《龍過雞年》的獨特之處是周星星為了查案進入了女性的世界，劇情由神秘的茱迪帶出，這女角也並非陪襯（反觀張敏一角就幾乎可有可無），但電影最後卻陷入「女人的愛情悲歌、女同志的變態行為」的性別偏見。

### 調教周潤發的女人

除了周星馳，梅艷芳亦跟當時拍喜劇也相當受歡迎的周潤發合演過《公子多情》。電影以西片《窈窕淑女》(My Fair Lady，1964) 作藍本，再結合港式追女仔情節。《窈窕淑女》中，柯德莉夏萍（Audrey Hepburn）飾演的賣花女被一個教授改造，教她躋身上流社會，由高高在上的男性馴化女性。然而，這種性別角色在《公子多情》中被顛倒，電影借周潤發的草根性，讓他演偷渡客周前進，代表當時的內地人，同時又借梅艷芳的舞台形象，讓她演形象顧問 Anita，代表當時的香港人；劇情是一個有品味的富有女人調教一個鄉下仔晉身上流社會。這個形象指導非常嚴厲，是梅艷芳以往惡婆角色的變奏，不同的是這次她優雅時尚許多。

《公子多情》既有利智及李美鳳等花瓶，又有猥瑣男角（曾志偉及成奎安），更有吳君如充當醜角，充滿了《追女仔》電影的「痲甩」味。而且，

被 Anita 改造的周前進迷倒了一眾女角,甚至把她們玩弄於股掌之中,曝露父權意識。儘管如此,電影對階級與性別的逆轉仍富趣味。梅艷芳的華麗時尚,是香港人渴慕的上流階級;周潤發的形象一開始比較複雜,他的草根味是當時港片一種可親的元素,但他同時又是「他者」——被醜化的「大陸仔」。不過,當他換上體面西裝,上了上流社會速成班,後來他已成為觀眾放心認同的人,於是可以跟代表香港的梅艷芳配成一對。電影的最大喜劇效果來自一個鄉下仔學英文、練儀態、培養生活品味,但屢屢被嚴厲的形象指導責備。

片中,梅艷芳轉換了十數個造型,有如時裝表演。當一部電影刻意妝點某位女星,目的往往是取悅男性。然而,電影中的梅艷芳卻毫無這種功能,她略帶誇張的造型炫耀的只是階級品味,而不是性感嫵媚;她不是被男性凝視的客體,電影從沒有用觀賞美女的目光看她,因為她幾乎每次出場都罵人。她的造型對周前進來說是具攻擊性的:她越時尚越自傲,就代表他越土氣越自卑,而他看 Anita 的恐懼目光也跟他看李美鳳的驚艷目光截然不同。這種情況,跟上一章談到舞台上的梅艷芳有異曲同工之妙——她的百變造型不是為了取悅男性。

香港喜劇多由男星主導,但仍有少數例外。梅艷芳跟同是性格女星的鄭裕玲合演《賭霸》,是罕有地以女星掛帥的賭片。電影延續《賭聖》(1990)劇情,梅艷芳飾演賭聖之姊,鄭裕玲飾演老千。電影的賭片公式不變,陽剛味卻大減,在賭桌上呼風喚雨的人不再是男人。兩大女星的喜劇演出各有可觀,搞笑的任務全落在她們身上。梅艷一改以往演惡婆的外放風格,這次演出相對內斂,首次素顏上陣,穿上文革時期的服裝,扮演來自內地的特異功能人士。

另一部以女星掛帥的喜劇《鍾無艷》在性別意識上更富趣味,她反串飾演齊宣王,周旋在鄭秀文飾演的鍾無艷及張柏芝飾演的夏迎春之間。齊宣王一角

其實類似八十年代香港喜劇中的小男人，梅艷芳曾多次飾演令小男人焦慮的惡婆，這次搖身一變化身小男人。反串對她來說已駕輕就熟，她充滿喜感地演活了這昏君的膽小、好色、昏庸。其中一幕戲講述齊宣王為逃出皇宮，不惜男扮女裝；而梅艷芳以女兒之身穿上女裝竟令人信服她是個扮女人的男人，是反串再反串的高難度演出。

杜琪峯找來三大女星演出這個民間故事，還要由梅艷芳反串，開性別玩笑的意圖鮮明。片中齊宣王扮女人時，竟然迷倒一個將軍，而夏迎春更是性別未定型的狐狸精，一時爭取齊宣王的寵幸，一時卻追求鍾無艷；至於鍾無艷雖沒有變男，但她本身已是屢屢立功的將軍，頗有英氣。戲中，齊宣王跟鍾無艷及夏迎春打情罵俏，尤其是閨房之樂的戲，提供了曖昧的情慾想像。表面的異性戀，但暗藏「女女」的同性慾望 *14*，這民間傳奇彷彿變了女同志故事。

至於梅艷芳刻意帶點誇張的演出，亦對懦夫角色有所嘲弄。在民間故事中，齊宣王雖然好色昏庸，但他仍是掌權的男人，於是他可以「有事鍾無艷，無事夏迎春」；父權文化中，無能的男人仍可以凌駕於女性。然而，當飾演齊宣王的其實是女人，而這個女人又是公認的強人，她飾演的昏君就有另一重意義：她的演出彷彿以女性角度去嘲笑他的無能昏庸。於是，電影結局——鍾無艷及夏迎春都離不開齊宣王——雖似是父權的勝利，但梅艷芳的反串帶來的曖昧想像仍然干擾了這「齊人之福」的性別論述。

港式喜劇充滿男性趣味，但裡面的性別意識仍然並非牢不可破。梅艷芳的喜劇演出一方面反映了香港社會的男性焦慮，另一方面也證明不當花瓶的女星在這些電影中仍存在顛覆的可能——儘管這些顛覆在現今充斥女神的年代，已沒有像梅艷芳這種性格女星去延續。

# 黑幫大姐大

—

## 她在動作片瀟灑

梅艷芳電影生涯中另一種不可不談的角色，是女中豪傑。當時，黑幫片大行其道，拍到第三集的《英雄本色》落在徐克手上，他大膽起用梅艷芳飾演黑幫大姐周英杰。徐克的選角連繫著她之前演過的惡婆、她在歌壇的中性形象，也對照著娛樂新聞中的她的豪邁爽朗。她在電影中的俠氣與大姐氣派，部分來自她的公眾形象。

黑幫片的女角一般戲分不重，出場時表現礙手礙腳、危險時尖叫、等待被英雄救援即可，更甚者，她們被姦被殺也不罕見。當時的一線女星在電影中大多難逃強暴場面：王祖賢在《義蓋雲天》（1986）、《法中情》（1988）及《血洗洪花亭》（1990）等電影一再被凌辱，其中《法中情》及《義蓋雲天》雖不是黑幫片，但滲雜犯罪元素，《血洗洪花亭》中王祖賢接管黑幫父親的生意，但駕馭不了一眾男人，後來被操控及暴力對待，被壞人為所欲為。

當時，舞女電影也有黑幫元素，張曼玉、鍾楚紅及張敏都曾被侵犯。在《星星、月亮、太陽》（1988）中，張曼玉被一個超級大胖子重重壓著，鍾楚紅被強暴至受傷，張敏亦在《火舞風雲》（1988）中受辱。這些電影通常不放過強暴場面的感官刺激，拍得非常聳動，尤其王祖賢在上述幾部電影都被施

以嚴重暴力，令人非常不安。

九十年代的《古惑仔》系列（1996-2000）把黑幫類型市井化，而女角地位基本不變。黎姿在片中的命運，是被男友的對頭人挾持及殺害。在黑幫世界，對付一個敵人的最好方式，是去侮辱及傷害他的女人，因為她只是附屬品。無論是黑幫或警隊都是男性世界縮影，裡面的槍來刀往、義薄雲天、報仇敵惡，都是男性的專利。就像西部片定義著美國男人，港式動作片也在定義香港男人，背後都是男權意識作祟。

學者 Richard Dyer 指出，父權文化是看不見女性的，不少電影亦往往不處理女性角色，只是把她看成「非男性」，即是純粹是為了跟男性角色作對比，又或是當她被侮辱、受到威脅或作為慾望對象時，女性角色才會出現 *15*。這有力地解釋當時香港黑幫片中的女人為何可有可無，女角又為何總是單一平面、面目模糊，因為她們的戲劇功能往往就是在男性爭鬥中被侮辱、受到威脅時需要男人救援，還有以男人的情慾對象出現。電影把她們呈現為「非男性」，是一種為了對照男性而存在的次等人類：她們的柔弱是要襯托男人的強壯，她們的無知是要襯托出男人的機智，她們的膽小是要襯托出男人的英勇。因此在黑幫片中，女角變異便甚有意義：梅艷芳既不是被凝視的美女，又不是被拯救的弱女。《英雄本色Ⅲ夕陽之歌》逆轉性別角色，電影從片名（用的是梅艷芳的歌名）、海報（梅艷芳佔的位置比周潤發更顯著）到劇情（梅艷芳多次勇救周潤發），都以女性主導。她名叫周英杰，有巾幗英雄之意；周潤發演的阿 Mark 與梁家輝演的阿民是無名小卒，周英杰則在幫會中位高權重，帶著兩個男人在越南闖蕩江湖。從頭到尾，她有情有義、洞悉形勢。這個大姐角色，在過去 30 年的香港黑幫片中幾乎絕無僅有。

周英杰的出場已內藏性別意識。阿 Mark 先在機場跟這女子匆匆一面，但並未相識，也不知她底細。後來，想走私美金的他及阿民知道有個叫周英杰的黑幫老大或許可以提供門路，就去了一間酒吧找「他」——他們假定這

個人是男人。辦正事之前,他們看到梅艷芳,先跟她眉來眼去,甚至猜拳看誰先出動搭訕,後來才知道周英杰就是眼前女子。這個誤會,開了主流黑幫片(特別是吳宇森電影)的玩笑:為什麼老大一定是男人?

由《英雄本色》掀起的黑幫片風潮,來到第三集竟以女性掛帥,男性的忠義情誼退到一旁。電影強調周英杰多次為兩個男人解圍,甚至不顧自己安危。「你是我在這世界上最崇拜的女人。」在一次成功的行動之後,阿民這樣讚賞她,彷彿他以前未見過這種女人。當黑幫的空間多為男性獨有,而越南這片處於戰亂的異國空間更是危機四伏,但周英杰卻比兩個男人更洞悉形勢與環境。外形方面,周英杰留一頭長曲髮,她不是男人婆,又有硬朗英姿。電影對女性美態的定義是:當一個女人有經驗有智慧,她就會充滿魅力,不必明眸皓齒、婀娜多姿。

在這個具代表性的黑幫片系列,梅艷芳跟周潤發的對手戲非常重要。在此之前,兩人已合演過《公子多情》,他們都是多面手演員,同樣可以搞笑可以嚴肅。梅艷芳在《公子多情》中已調教過周潤發,這次在黑幫片又帶他闖蕩江湖。從影數十年來,周潤發再沒有遇到另一個這樣的女星對手。

### 被女人教出來的 Mark 哥

周潤發是八十年代香港電影的一個重要的男性 / 父權標誌。在七十年代李小龍的民族英雄形象之後,八十年代成龍與周潤發樹立男性典範,前者代表皇家警察,後者代表地下黑幫。一黑一白的兩個形象,是當時被膜拜的兩種男性典範,代表了華人社會的父權意識。《英雄本色》中的 Mark 哥有型有款、義蓋雲天,是男性的一種投射及幻想,誰又料到是個女人帶他出道?

借這部《夕陽之歌》,徐克進一步發展他在《新蜀山劍俠》(1983)及《刀馬旦》(1986)塑造過的女俠及女革命分子等形象。電影旨在講述《英雄本

色》中的 Mark 哥在發跡前的往事，他跟阿民在周英杰的引導之下懂了江湖，懂了情義。這表面上是「Mark 哥是如何成為 Mark 哥」的故事，骨子裡更是「英雄是如何成為英雄」的故事。而在這「男人的煉成」的過程中，靠的是一個女人的指導與啟發。

首先，Mark 哥的槍法是周英杰所教，片中兩人練習射擊，他多發不中，她卻輕易連中幾元。Mark 哥的招牌太陽眼鏡及長褸都是她送的，這些後來都成了 Mark 哥的標誌。更重要的是，周英杰的江湖智慧及情深義長啟發了阿 Mark，後來這個世界才有了 Mark 哥，才有了所謂真正的男人。這樣的傳承打破了中外陽剛電影的傳統：無論是美國西部片或香港武俠片及黑幫片，通常是大哥帶兄弟出道（如張徹電影中的狄龍及姜大偉，或是《旺角卡門》[1988]中的劉德華與張學友），但《夕陽之歌》的阿 Mark 卻是跟著一個女人出道。跟頭兩集相比，《夕陽之歌》的票房不算成功，除了因為劇本欠佳，一大原因恐怕是愛看男性英姿的觀眾接受不了一個英雌搶盡風頭。

《夕陽之歌》之後，梅艷芳演出民初動作片《亂世兒女》，飾演富家女宋家璧。她在一個豪華晚會出場，跟林子祥及恬妞閒話舊情，三人之間有未解的感情瓜葛。正當觀眾以為接下來要看的是三角戀，電影卻很快揭曉宋家璧的真正身份：她是革命分子，正在暗地追查一筆巨額的革命經費的下落。對於宋家璧來說，感情永遠排在革命後面。結果，原來想吞併革命經費的人就是她的契爺洪金寶，他更勸宋家璧同流合污，分享這筆巨款，卻被堅決拒絕，她慷慨陳詞，怒斥契爺埋沒良心，有負正受苦的中國人。動作片及革命題材多以男人為中心，《亂世兒女》卻是女人主導。

梅艷芳在《夕陽之歌》開槍，在《亂世兒女》更有幾場武打戲。第一場是她懷疑元彪跟革命經費失蹤有關，在夜總會邀請他共舞，對他盤問，並打了起來。這場戲的動作編排明顯取材自梅艷芳的舞台表演，兩人在舞池中邊共舞邊對打，圍觀的人還以為他們舞姿出眾，拍掌叫好。另一場戲，她身份曝

露，契爺的幾個手下圍攻她，她以寡敵眾，制服一眾男人。梅艷芳以她在舞台練就的身段姿態首次演出拳腳動作場面，她的打戲之所以有說服力，除了武術指導設計的身段動作，也跟她的強人形象有關。

片中，飾演富家女的梅艷芳仍然有一襲襲美麗衣裳，但色調是灰藍黑，沒有艷麗浮誇，配合她的身份。宋家璧跟《夕陽之歌》的周英杰一樣巾幗不讓鬚眉，甚至還多了革命理想。《亂世兒女》在 1989 年下半年拍攝，這個角色對照著梅艷芳對民主的支持，有豐富的文本互涉。電影整體雖不成功，但借革命題材負載香港人當時的情感，仍有趣味。

講到港式動作片，當然少不了成龍。《奇蹟》（1989）中，梅艷芳飾演歌女，她要求男友成龍出手相助老婦，成龍勉為其難地接受。這次，成龍式的冒險不是男人自發，而是被善心女人強迫去做好事。這善舉，不涉民族大義（如《龍少爺》[1982] 的主線是保護國寶），無關社會治安（如《警察故事》[1985] 的主線是追捕毒梟），只是幫一個老婆婆完成她的善意謊言，大大減弱了成龍電影的暴戾，造就了他演藝生涯一部與眾不同的作品。但嚴格來說，這歌女角色只是陪襯。

《醉拳 II》中，梅艷芳發揮搞笑本色，飾演成龍的後母，愛打麻將，又常撒謊。成龍闖禍，這後母包庇她，為他向父親求情；她使壞，成龍又幫她隱瞞；父親禁止成龍喝酒，她卻擅自批准，並叫他使出醉拳打壞人。這角色有非傳統的元素，但仍是要聽命於丈夫；而梅艷芳雖有武打場面，但只是點到為止，生死之戰仍是留給男人。到了《紅番區》（1995），梅艷芳飾演超市老闆，主要任務再次是帶來喜劇效果。《醉拳 II》的後母及《紅番區》的老闆角色仍是陪襯，為這些動作片增加喜感。成龍電影的男權意識牢不可破，但起碼這並非花瓶式的陪襯，這些角色也不是隨便找個青春美女就可以演，跟成龍絕大多數電影中的女角仍有顯著差異；梅艷芳更憑《紅番區》提名香港電影金像獎最佳女主角。

## 當李連杰遇上女強人

除了周潤發及成龍,梅艷芳也跟另一位動作巨星李連杰合作。在《給爸爸的信》中,她飾演高級督察方逸華,李連杰演中國公安派來的臥底鞏偉。方逸華戀上有婦之夫鄭警司(劉松仁飾演),他們第一場戲就是談判,但他沒勇氣離婚,她說他像烏龜。然後,他們遇上黑幫混戰,方逸華本已制服歹徒,但因鄭被脅持,她只好棄械,更自願當上人質,救出情人,在危險中面無懼色。其實鄭本身亦是警員,但他既礙事,又要女人相救,甚為諷刺。電影中段,他表示願意為她離婚,但她卻彷彿看清了他的窩囊,拒絕了他。

方逸華設法保護鞏偉,並在危急關頭救了他兒子。在警匪片的男人世界中,她被情人連累,被上司出賣;她一心保護好人,雖然遭遇困難,但由始至終一副強人姿態。梅艷芳跟李連杰的對手戲不多,兩人先互相猜疑,最後並肩作戰。方逸華暗地幫鞏偉照顧兒子,也助他脫險。首次在香港相會時,她問他:「(做臥底)犧牲那麼大,值得嗎?」他語帶輕蔑地說:「有些事,你們女人不明白。」的確,鞏偉老婆對他的苦衷並不知情,但他卻小看了方逸華,因為她既是有情有義,更是除了他兒子之外最明白他的人,令這句歧視女性的對白頓成諷刺。

當時,李連杰已演過黃飛鴻、方世玉、張三豐及陳真,武術宗師形象深入民心,開始轉型拍時裝題材。在李連杰的功夫世界,女人無足輕重,但《給爸爸的信》卻沒有找個嬌滴滴美女被他保護,反而找了梅艷芳飾演身手好的督察。在最危急關頭,她抓著繩梯從天而降,救了他的兒子。雖然擊殺大壞蛋的任務仍是由李連杰執行,但方逸華仍是李連杰電影中罕有的強悍女角。電影亦沒有愛情線,最後一場戲才暗示他們會發展感情,女主角的存在不是為了談情說愛。

在港片百花齊放的時代,動作片還有其他可能性。除了標榜打女的《皇家師

姐》（1986-1991）及《霸王花》系列（1988-1992）之外，杜琪峯的科幻動作片《東方三俠》及《現代豪俠傳》也塑造了三個女俠：東東（梅艷芳）、陳三（楊紫瓊）及陳七（張曼玉）。三大女星在香港影壇各有顯著地位，並非花瓶：楊紫瓊演打女出身，形象剛烈硬朗；張曼玉則從港姐花瓶蛻變成國際影后，這個特殊組合既是可遇不可求，電影的性別意識也藉著她們三人得以發揮。

從來，救國英雄幾乎都是男人，民族主義與父權意識從來緊密合作，流血的革命、激昂的情緒、抗爭的歷史、政權的建立，往往是男性專利；在歷史革命題材中，主角自然是男人，女人只配輔助。但是，在杜琪峯這兩部時代背景不明的電影中，聯手拯救世界的卻是女人，科幻題材賦予了電影性別想像力。這兩部「反烏托邦」電影結合科幻、武俠、日本漫畫、政治題材及喜劇元素，《東方三俠》講地下魔宮要復辟帝制，《現代豪俠傳》講核爆與水源污染，但幾個男角都無能拯救世界，甚至一一身亡，包括劉松仁演的警探、白千石演的科學家，以及劉青雲演的好心人，邪惡力量最後就由三個女俠去消滅。她們都跟家庭制度疏離：東東本有完整家庭，但丈夫後來身亡；陳三及陳七都是孤兒，兩人也都沒有配偶。沒有了家庭的牽絆，三人也就全身投入拯救世界。

三女俠各有故事，而正義之心與同性情誼就是力量泉源。洛楓認為，電影中的女性聯結（female bonding）猶如吳宇森電影的兄弟情 [16]。杜琪峯強調女性情誼的力量，她們結盟的意義甚至高於黑幫兄弟情，因為她們出生入死不只是為了友情，而是要解決人類危機。片中三個女俠加一個小女孩一起洗澡的畫面，帶來母系社會的想像；在《現代豪俠傳》的結局，東東的丈夫及陳三都死了，剩下東東、陳七及東東女兒三人，頗有女同志家庭的味道 [17]。

梅艷芳飾演女飛俠東東，武功高強、行俠仗義，但她跟《皇家師姐》及《霸王花》的打女有明顯差異。以羅芙洛（Cynthia Rothrock）為例，她像打架

機器，硬邦邦地一場接一場地打，只為製造刺激，並無獨特性格。然而，東東有血有肉，她有女性溫柔，甚至充滿母性，同時有正義感。電影還強調她喜歡小孩（因為嬰兒失救而落淚），以及可以跟動物溝通（對小鳥說話），充滿愛心。她嫁為人婦之後退出江湖，但當見到旁人有難，她總是忍不住出手相救。後來世界大亂，她再披戰衣。

這個角色暗暗映照著梅艷芳的公眾形象，她既有仗義之心，又有家庭觀念。東東一角甚有層次，一個蓋世女俠是可剛可柔。梅艷芳曾表示想結婚生子，退出演藝圈，而這兩部電影彷彿用東東的故事去想像婚後的她：就算有了家庭，她很可能仍會為不平事挺身而出。

動作片及黑幫片有牢固的性別意識，梅艷芳多次干擾電影的性別秩序，跟周潤發及李連杰等男性模範作出突破傳統的交手，也跟楊紫瓊及張曼玉等型格女星締造女性神話，形成當年港片一道獨特的風景。另外，梅艷芳以舞姿台風重新定義女歌手，電影中的她亦透過動作場面來突破女性形象：《英雄本色 III 夕陽之歌》中她雙手拿槍抗敵，《亂世兒女》的她施展拳腳功夫，《給爸爸的信》中的她展示女警的好身手，而《東方三俠》及《現代豪俠傳》中的她則飛天遁地，這些場面調度跟中國文學中的女俠遙遙牽繫，在八、九十年代的現代香港創造突出的女性形象。每當梅艷芳動起來，某些性別刻板印象就得以鬆動。

然而，必須承認這種變異並未得以持續，更絕非一種常態。《東方三俠》及《現代豪俠傳》票房一般，女俠掛帥的電影無以為繼；在大多數動作片中，女角仍是行行企企，周潤發在其他黑幫片再沒有梅艷芳這樣的對手；而在《給爸爸的信》之後，李連杰下一部時裝片《中南海保鑣》（1994）隨即請來鍾麗緹給他保護，充當性感尤物。究其原因，動作片的核心就是男權意識。此外，當時影圈除了梅艷芳及楊紫瓊，也實在沒有其他女星可駕馭這種角色。

# 堅執的如花

—

## 她在文藝片發揮

在文藝片中，沒有了 Mark 哥及周星星等男性標誌，梅艷芳的女性角色又有
另一番風景，甚至有更大發揮。文藝片沒票房保證，本來不易開戲，但梅
艷芳卻連接演出《胭脂扣》、《川島芳子》及《何日君再來》等女性主導
的電影。

她的代表作毫無疑問是《胭脂扣》。當時，她已經唱過《壞女孩》（1986）
及《妖女》（1986），但又出乎意料之外勝任一個三十年代穿旗袍的妓女
角色。電影票房報捷之餘，她的旗袍造型與淒怨眼神都令如花一角活現銀
幕，把她推上港台兩地影后寶座。她演技出色是事實，但舞台上的她跟如
花一角卻未必是南轅北轍。

拍《胭脂扣》之前，雖然梅艷芳的舞台形象無論是中性或妖冶都以西化豪放
著稱，但她卻同時有一種早來的滄桑感。她的聲線低沉，21 歲就唱出了《似
水流年》（1985）的滄桑。這為她的電影演出鋪路：雖然 19 歲就拍電影，但
她沒演過青春玉女，也無緣演花瓶。一開始，觀眾就從她的身世與她臉上
的早熟得知：梅艷芳不是無知少女，而是個有故事的女人，當時傳媒也常用
「跑慣碼頭」去形容她。終於，她遇到《胭脂扣》的如花。

梅艷芳演紅牌阿姑，本有著外形限制：以一個名妓來說，她不夠美。但是，她眼神中的哀怨、眉目間的風情、穿起旗袍的典雅，以及那雙欲語還休的厚嘴唇，卻演活了這個苦命妓女。電影序幕，她輕輕地畫眉與印口紅，不發一言，卻似預告了她悲劇性的命運。這場戲沒有情節與對白，全靠眼神與動作，可堪與《阿飛正傳》（1990）中梁朝偉的壓軸演出媲美。

表面上，如花是一個傳統女性：她柔弱、痴情、含羞，更甚者，她是一個可被消費的妓女。這種女性，楚楚可憐、命途坎坷，本來是男性凝視下的花瓶。然而，這個角色絕不平面。如花以一身男裝出場唱南音《客途秋恨》，既有男人的風流倜儻，也有女性的眉目風情，她跟張國榮飾演的十二少作「男男」的眉來眼去，這既是一種曖昧的同志想像，同時也暗示她的剛烈一面。這一場戲先利用梅艷芳的歌星身份，再發揮她的中性特質，為如花一角定調：她絕不是弱不禁風的女子。

如花在整個故事的主導性很強：十二少離家出走，她用人脈關係幫他找工作；她建議殉情，並在自殺過程中勇敢無懼；最後，她毅然拋下信物，決定再世為人，而十二少卻庸碌潦倒。如花既是憂怨，但又不失剛強。多年後，關錦鵬談到他當時如何刻劃如花一角：了解到梅艷芳的硬朗性情後，他決定不把如花刻劃成千嬌百媚的妓女，反而強調她的固執與倔強 *18*。

另一方面，梅艷芳與張國榮兩人的獨特氣質又起了化學作用，他們都不是傳統的猛男美女：前者是個剛烈的現代女性，後者是陰柔纖細的男人。他們帶著複雜的性別特質演活了十二少及如花；梅艷芳的堅定眼神為這個悲劇角色增添了主動與偏執，而張國榮的氣宇軒昂結合憂鬱深沉，又令十二少不是面譜化的懦弱二世祖。於是，無論是如花怕十二少貪生，在他的鴉片內加上安眠藥，又或是十二少獲救之後偷生，半生潦倒，這些負面情節不但沒有為人物形象扣分，反而在兩人的演繹下有更豐富的層次。

身為出櫃同志，關錦鵬的作品被認為有細膩的女性筆觸，如《胭脂扣》、《人在紐約》（1989）、《阮玲玉》（1991）及《紅玫瑰白玫瑰》（1994）等，拍出了立體的女性角色。他跟梅艷芳的合作就創造了如花這經典人物，也締造了《胭脂扣》這創作高峰，當年贏得眾多獎項，更成為華語片經典。

梅艷芳擅長演出動盪時局中的女人，她的滄桑味與豐富閱歷令這些角色深具說服力。除了在《亂世兒女》飾演革命分子，她也在《何日君再來》飾演上海淪陷時期的歌女，以及演出一代奇女子川島芳子。《川島芳子》寫歷史人物，這個滿清皇族後裔在動盪時局尋找自己的位置。她本來有要好的初戀情人，但養父為她安排一段政治婚姻，要她嫁給蒙古王子，她終於明白自己的命運：「我一出生就注定玩這個遊戲。」然而，她不甘成為傀儡，反而主動介入男人的政治：「女人不可以做得轟轟烈烈的嗎？我不打算做人家的女人。」川島芳子走出家庭，盡力掌握自己的人生。

她一生跟男人的關係錯綜複雜。清末，為了給滿清皇族留後，父王送她去日本，接受連串訓練；她被日本養父強姦後，嫁去蒙古三年，後來決意擺脫養父掌控，並厲聲指責他懦弱無能。她有自己的計謀，要回中國奪權，在上海混入上流社會，搭上日本軍官宇野，同時遇上她愛的京劇演員雲開（劉德華飾演）。她橫蠻、愛權、強勢，一方面用美色換取權力，靠的是男人，但另一方面她也用權謀滿足自己的野心及大計，要做自己生命的主人。電影令人注目的一段，是她一身男裝去看京劇，被舞台上的美猴王吸引。她使用權力逼使他——曾有一面之緣的雲開——到她家作私人演出，又用錢要他留下來，是華語電影少有的「女嫖男」情節。

## 服裝的論述策略

《川島芳子》為梅艷芳設計了多個造型，充分利用她的特質展現了川島芳子複雜的女性形象。其實，電影中的服裝不只是視覺元素，而是有重要的敘事

作用，甚至是論述策略，例如荷里活片中的服裝可用以展現女性主體性、黑人身份認同、理想的男性特質，是敘事的重要一環，並傳達不同訊息 _19_ 。片中川島芳子多變的造型背後，是這個人物在時局中的掙扎，是一個女人在性、愛情、權力與國族力量之間的複雜位置；換衣服不只是換造型，而是川島如何跟「女人」這身份作對話。

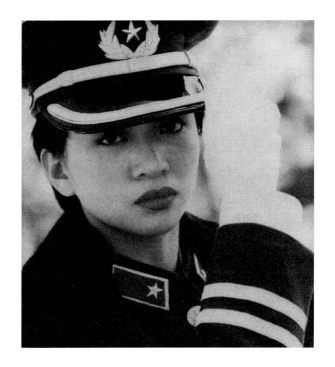

梅艷芳於《川島芳子》中的形象

她少女時代有純真但不失陽剛味，穿的是西式騎馬裝；她被強姦後痛恨傳統對她的束縛，換上西裝跟初戀情人分手；她以美色開始她的事業，穿上艷麗女裝勾引男人；她以同性情慾達到目的，換上男裝去引誘婉容；她在男人的

政治世界往上爬，以「金碧輝」之名穿軍服被封為滿洲國總司令；她後來發現再也沒法走回傳統女人的路，穿起唐裝豪邁地笑說：「像我這樣的女人，還能嫁給誰呢？」如果沒有梅艷芳，這部電影的多變服裝以及這個角色的複雜特質都難以盡情發揮，電影導演方令正曾明言：「我與李碧華（編劇及原著小說作者）不約而同地認定，梅艷芳不演我們便不會搞這個戲。監製問為什麼，我說再難找個冷艷狠辣霸道桀驁幽怨狂奔至情的女人。」[20]

方令正的視覺風格強烈，他一時以富舞台感的全景鏡頭展現紫禁城、日本庭園、上海租界家居的不同場景，強調川島芳子的複雜身世及多元文化背景，一時又以極大特寫逼視梅艷芳的臉，盡顯她的柔情、決斷、專橫、狡詐、不安、落寞。不過，川島芳子這人物刻劃不足，故事涉及的性別及政治議題亦欠深入。而且，一個半小時的篇幅並不足以訴說川島芳子的跌宕一生，她不同階段的性情變化亦因此變得突兀。這部戲應該拍三小時，但當時香港的戲院又怎會容許這長度？最後，電影留下不少遺憾。

川島芳子正邪難分，《半生緣》的顧曼璐則叫人又憐又恨，這些複雜的女性角色都找上梅艷芳來演。許鞍華電影一向被認為有女性筆觸，《半生緣》亦是關於性別的悲劇，張愛玲筆下的曼楨跟曼璐都是男權社會的受害者。曼楨因為姊姊是舞女被男友世鈞家人嫌棄，她後來更被姐夫祝鴻才強暴；曼璐因家境窮困下海當妓女，被迫跟情人豫瑾分開，多年後相遇，豫瑾對她冷淡無情，卻對她妹妹曼楨生好感；祝鴻才先娶曼璐，後來又盯上年輕的曼楨。男人貪新忘舊，好男人壞男人都如是，而社會亦只會嫌棄妓女，不會譴責嫖客。

曼璐這個角色絕不討好，因為她陷害親妹，讓她被自己的丈夫強暴，事後更把有身孕的她困住，可以是一個歹角。然而，曼璐的複雜性就在於她既是加害者，也是受害者：她被社會歧視，被客人呼之則來揮之則去，就連舊情人也不給她好臉色；她看著自己芳華漸老，在祝家地位不保，心態漸漸變得扭曲。這個角色說明了被剝奪的女人如何一念之差成了男人的邪惡共謀。出道

以來，梅艷芳多次演出複雜的女性角色，這次也演活了煙不離手、講話刻薄、一身風塵味，但也滿有淒酸的曼璐，她注入了豐富的肢體細節（如抽煙、看鏡子、假裝哭泣的動態），再加上哀怨而凌厲的眼神，為她贏得香港電影金像獎及金紫荊獎的最佳女配角。導演許鞍華盛讚她領悟力及肢體語言都出色，一上妝一穿上戲服就能入戲，而且正面反面角色都勝任，是個天才型的演員 21。

許鞍華的場面調度加上梅艷芳的演出，把張愛玲的曼璐活現於鏡頭：祝鴻才錯認舊照片中的曼璐是曼楨，她隨即奔向鏡子發問：「我有變得那麼厲害嗎？」梅艷芳一臉遲暮女人的可憐與不忿。曼璐重遇豫瑾被冷待，其時房間昏暗，她背對著這男人，鏡頭把她放到右下方，她的悲傷被擠到一角，顯得更加卑微，梅艷芳深深地閉了一下眼，表情盡是錯愕、失望、淒涼。曼楨失蹤，世鈞登門訪曼璐，他猜想她已嫁給豫瑾，她就順水推舟令他誤會，叫他知難而退，梅艷芳的表情閃過半秒鐘的狡猾陰險。

《半生緣》中姊姊殘害親妹，《慌心假期》（2001）卻強調女性情誼。張之亮是香港少數細心處理女性題材的男導演，他的《自梳》（1997）強調沒有男人的女人如何自強、相愛與互助。《慌心假期》中，梅艷芳飾演的 Michelle 在歐洲旅行時認識純名里沙飾演的 Miki，彼此互吐心聲，結為好友，但 Michelle 後來發現 Miki 竟是丈夫的婚外情人。正當 Michelle 心情複雜，Miki 在摩洛哥消失了，Michelle 用盡方法誓要找到她。愛上同一個男人，是女人之間永恆的戰爭，而元配與「狐狸精」之間的仇恨更是肥皂劇樂此不疲的題材。然而，《慌心假期》卻反其道而行，讓女性情誼蓋過了仇恨。

更甚者，Michelle 因為丈夫輕易放棄尋找 Miki 而大為失望，她平靜但有力地問他：「你愛一個人，就只肯付出那麼多？」於是，她毅然拋下丈夫獨自上路尋找這個情敵，最後成功把她救出，但卻賠上自己的性命。電影跟香港黑幫片的性別意識作出微妙的對話：女人也可以像男人那樣，為了同性情誼不顧一切，最後壯烈犧牲。電影中，男女私情比不上女性情誼，女性情誼也可

以化解她們之間的仇恨衝突。

Michelle 性格倔強，對婚姻失望，但為救好友，她在男人退縮時仍以身犯險。從情感失落、與情敵建立情誼，到對男人與愛情徹底失望，梅艷芳的一臉深沉後來轉化成焦躁、決斷與堅持，她本人的憂鬱氣質與俠義性格亦為這角色增添了說服力，為她再一次帶來台灣金馬獎的影后提名。可惜的是劇本仍有缺陷，包括後半段劇情驟變成懸疑驚慄片，頗為突兀，而兩個女角的刻劃亦有不足。

《男人四十》是梅艷芳的遺作，電影雖以一個男人的中年危機為主軸，但也寫活了兩個女角。林嘉欣飾演的女學生胡彩藍反叛傲慢，無心向學，她宣稱「會考不是人生的唯一出路」。工作上，她稱職勤快，後來更準備去印度做生意。香港教育制度並沒有給她發展的空間，她唯有不屑地離去。

梅艷芳飾演的陳文靖表面上是平凡師奶，但有不可告人的秘密：她中學時跟盛老師有過師生戀，並意外懷孕。二十年後，身患絕症的盛老師找她，她就決定照顧他，以了結這段舊事。她跟丈夫說：「你當作是讓我放個假吧！」她曾經看不起這個懦弱虛偽的男人，但仍伴他走完生命最後一程，這既是念及舊情，也是勇敢面對一段不堪回首的過去。許鞍華沒有因為電影主線是中年男人困局而簡化女性角色，陳文靖這個中年女人有她的故事與危機，也要面對自我。

這主婦大概是梅艷芳從影以來最平凡的角色，她沒有化妝，更沒有美麗戲服，就在切菜、熨衫、為兒子蓋被子的生活細節中表現複雜心情。同樣是許鞍華作品，《半生緣》屬於另一個時代，梅艷芳的表情及肢體語言豐富得多，但她在《男人四十》中表現平實自然，駕馭了這洗盡鉛華的角色，更憑此片當上長春電影節及華語電影傳媒大獎的影后，並同時獲台灣金馬獎及香港金像獎的最佳女主角提名。可以想像，如果她繼續演下去，人過中年仍然可以像梅麗史翠普（Meryl Streep）一樣挑戰不同女性角色。只可惜，這已是她的最後一部電影。

# 異色的女伶

—

## 同性情慾與神秘幫會

無論是感情戲、動作場面、搞笑橋段，梅艷芳常常演出了獨特的女性形象，不是沒有性格的賢妻良母，不是供男人欣賞的花瓶。在主流的性別論述中，女性角色的美滿結局就是遇上王子，步入婚姻──就如灰姑娘及白雪公主。這種敘事模式有強大的文化作用，能形塑及限制現實生活中女性的社會角色。那麼，梅艷芳演的角色又提供了怎樣的敘事？

梅艷芳不少電影都並非以美滿愛情作結，尤其是文藝片。《胭脂扣》的結局是如花決斷地告別十二少，再世為人；她要了斷對十二少的痴情，因為她看清了男人的懦弱、承諾的脆弱、愛情的不可靠，這其實是個質疑愛情的愛情故事。《慌心假期》對婚姻更是徹底失望，比起丈夫有外遇，Michelle 的更大震驚是丈夫甚至是對婚外情人都愛得不夠。最後，她拒絕了不美滿的婚姻，拋下了懦弱的丈夫，為自己的選擇喪命。

在她的電影中，愛情與家庭並非人生必需品。《川島芳子》中的川島雖有心上人，但她並不渴望婚姻，結局留下她究竟有否死在槍下的懸念，但無論哪個結局都只是說明了這女人的傳奇性，不是愛情大團圓。《英雄本色 III 夕陽之歌》中的周英杰置身江湖恩怨，最後中槍身亡；在亂世中，她在情義之

間掙扎，她的故事始終高於談情說愛的層次。《現代豪俠傳》中東東的丈夫身亡，她跟好友陳七及女兒在災劫後一起生活。沒了男人，沒了傳統家庭，兩女俠不為愛情而活，日後亦大有可能再次攜手救世人。

那麼，在主流異性戀以外，這些女角在探索什麼？答案有時是同性之間的情誼甚或曖昧。在荷里活，個性越是獨立的女星，就越容易有性別模糊的特點，往往會帶出女同志想像，例如鍾歌羅馥（Joan Crawford）及嘉寶（Greta Garbo）等 _22_。在華人影壇，不是很多女星有這種特質，而梅艷芳是其中顯著例子。

梅艷芳的中性形象跨越台前幕後：她出道兩年就在《飛躍舞台》一碟以短髮硬朗形象示人，翌年更以西裝造型唱《蔓珠莎華》（1985）；幕後的她亦一副強人姿態，參與社會事務，後來更是香港演藝界領袖。她的個性與形象伸延至電影，巧妙地化為曖昧的女同志情節，包括《川島芳子》、《金枝玉葉2》及《龍過雞年》等。

如前文所述，梅艷芳在《胭脂扣》一出場就以男裝扮相跟十二少眉目傳情，隱藏「男男對看」的想像。她在《東方三俠》演女俠東東，跟陳七及陳三肝膽相照，最後更帶著女兒跟陳七相依。她在《鍾無艷》反串飾演齊宣王，跟夏迎春打情罵俏，甚至跟鍾無艷上演閨房之樂。她在《慌心假期》為了拯救 Miki，最後犧牲性命。以上電影都沒有同志情節，卻都隱藏了曖昧的同志想像。

在九十年代中後期，曾經是禁忌的同性戀題材在港片出現，例如《基佬四十》（1997）、《春光乍洩》（1997）及《越快樂越墮落》（1998）等。而張國榮在《霸王別姬》（1993）及《春光乍洩》等電影的出色演出已成為一代經典，程蝶衣及何寶榮亦是華語電影的標誌性同志人物。在以上電影面世之前，《川島芳子》已有大膽的同性情慾。這並不是同志電影，但拍過《唐朝

豪放女》（1984）及《郁達夫傳奇》（1988）的導演方令正對異色情慾著迷，他的作品呈現性慾如何驅動及形塑一個人，並把性慾放在政治社會大事的脈絡中察看 *23*。《川島芳子》也充滿情慾元素，川島引誘婉容的一幕更是當時香港極為罕見的女同志情慾戲。這場戲借用歷史傳聞：溥儀是男同志，婉容則跟川島芳子有曖昧關係。方令正感興趣的是非常軌的情慾：歷史人物表面上莊重嚴肅，背後卻可能有不可告人的情慾世界。

川島深知婉容寂寞難耐，她帶鴉片給她，在她神志迷糊之際跟她身體接觸。婉容先指控溥儀：「他根本就不喜歡女人！」然後墮入川島設計的情慾陷阱：川島抽著煙，一臉淡定冷酷，她先把婉容的腳放到自己胸前，再把她抱到床上吻她，成功贏得她的信任。

川島對婉容沒有感情，只為達成政治任務，把她騙去長春出席偽滿洲國成立典禮。婉容得知被騙，晴天霹靂，川島卻以冷酷態度回應。這陰險行為對照她前一晚跟婉容講過的話：「男人是自私的，犧牲一個女人算什麼？」川島自己也曾是政治棋子，後來嘗試自主，介入男人的政治世界，也同時有著男人的醜陋：不擇手段，犧牲女人。把婉容帶走之前，她為了獨自領功，更把同伴吳啟華殺掉。這段情節提出一個關鍵問題：女人要在男人主導的政治世界成功，是否必須要被男權意識同化？川島要強勢介入歷史，但似乎仍無法實現真正的女性自主；她的女同志行為，只是複製了男性的權力欲。

梅艷芳在《龍過雞年》飾演女同志湯茱迪。她在酒吧挑逗張敏，輕摸她的面額、脖子、肩膀、臀部。但是，她之所以變成女同志，是因為丈夫花天酒地，她厭倦了當女人，甚至想跟老公爭奪美女，才轉了性取向。電影利用梅艷芳拍出女同志情節，但顯然只是製造話題，骨子裡意識保守：女人的多元情慾是因情傷所致，是家庭功能失衡而導致的「變態」。

## 穿上男裝威脅男人

到了《金枝玉葉2》，方艷梅這人物處處指涉梅艷芳本人：她曾是天王巨星，但沒有快樂童年，也沒有美滿愛情，退出歌壇後過著雲遊四海的生活。多年後她回到香港，認識了女扮男裝進軍歌壇的新星林子穎（袁詠儀飾演），並愛上了這個樂天純真的「男人」。就像她在《龍過雞年》中變了自己丈夫的情敵，這一次她向林子穎的男友 Sam（張國榮飾演）「宣戰」，引起他的妒火。

一如《金枝玉葉》（1994），這部續集繼續大玩性別摸錯，更加入陳小春愛上女同志李綺紅的霧水情緣，甚至不忌諱兩女上床的情節。片中，方艷梅與林子穎都反串，前者為拍戲，後者為闖歌壇。梅艷芳及袁詠儀都曾以反串造型聞名，然而，兩人反串的效果大有不同：梅反串後是男人，袁反串後是男孩。在第一集《金枝玉葉》中，林子穎這藝名就暗指當年唇紅齒白的台灣歌手林志穎，是毫無攻擊性的純真男孩。但方艷梅的反串卻是有鬍子的成熟男人，她更對 Sam 示意要把林子穎搶走。扮成男人的梅艷芳，是其他男人的威脅。

儘管如此，電影仍然難掩異性戀中心的思維。片中，方艷梅與林子穎合演《忽男忽女》，穿上男裝的方問林：「你覺得我同阿 Sam 邊個靚仔啲？」林回答：「你靚仔啲，但係少咗男人味。」她所指的男人味就是陽具——林隨即拿出她扮男裝時塞在胯下的螢光棒給方使用。當方脫下褲子讓林把螢光棒貼在她大腿間的時候，林似乎有生理反應，但這場戲也預視了她們的愛情沒有未來，因為沒有陽具的方「少了男人味」，不是林這個女人所渴慕的男人。

最後，方艷梅選擇遠走，她只是林子穎的愛情小插曲；林跟 Sam 也終成眷屬，異性戀制度得到鞏固。儘管如此，電影仍開啟了女性的情慾空間：首

先，李綺紅跟陳小春發生關係之後，確認自己只愛女人，而方艷梅在愛情路上尋尋覓覓，但她既然真心愛過女人，也有了同性情慾經驗，她日後很可能開展不同的故事。

以上幾部電影雖有女同志情節，但並無進步的同志意識，尤其結局更往往是傾向傳統。這些電影引出的問題是：梅艷芳的女同志演出以保守結局告終，還留下多少顛覆性？在一部電影中，究竟是結局為整部片的意識型態定調，還是片中的情節場面及人物形象更為關鍵？

Richard Dyer 曾討論，在一部電影中，如果女主角大部分時間都是獨立女性，但在最後兩分鐘的結局中卻退讓或屈服於傳統，觀眾會記得的是什麼？從明星研究的角度看，有獨立特質的女星經由電影語言去呈現及強化，她的鮮明形象會比她最後的屈從更令人印象深刻 24。按照這種說法，雖然《金枝玉葉2》的結局是方艷梅退出，《龍過雞年》的結局是女人受情傷才變成同志，但是，這些結局並不能抵消梅艷芳展示出威脅男人的強悍、獨立、中性，以及其曖昧的性取向。這些人物結合她的特質個性，往往超越了電影的結局。

以《金枝玉葉2》為例，雖然結局是方艷梅黯然退出跟林子穎及 Sam 的三角關係，但在此之前，得知林是女人後，她穿上一身西裝去找她，說：「我們還有一場戲未做。」然後跟她發生關係。這場戲中，方艷梅對情與慾的勇敢大膽在梅艷芳的演出下，已經留下獨立的女性姿態與曖昧的性別意識。又例如《川島芳子》，雖然主角最後落得悲慘下場，甚至要雲開出手相救，但電影的影音敘事與梅艷芳共同形塑出來的強悍女性形象仍令人印象深刻。

只能想像的逆光風景

梅艷芳拍了 40 多部戲，另一方面也演不成一些好戲。最為人津津樂道的，

是她 1989 年「六四事件」後不願到內地拍外景，而推掉關錦鵬為她度身訂造的《阮玲玉》（1992）。這部戲的創作原意是結合劇情片與紀錄片，讓阮玲玉及梅艷芳兩代女星對話，但無奈她堅決辭演 _25_。另外，徐克的《青蛇》亦 早鎖定她飾演妖媚青蛇，合作後來告吹，還有李碧華編劇、最後開拍不成的《小明星傳》。這些女性角色，都各有複雜性。梅艷芳演的阮玲玉、青蛇與小明星會是怎樣的呢？只留下給觀眾想像。

去世之前，梅艷芳也演不成兩部電影。張藝謀邀她演《十面埋伏》（2004）中的大師姐，但她後來病情急轉直下，未能參演。但張藝謀認為這角色無人可以取代她去演，於是大幅改動劇本，不再另覓人選 _26_。然而，我們仍可從電影的最後版本了解這角色的意義，以及張藝謀執意要她去演的原因。

電影有這一場戲：章子怡戀上金城武，劉德華異常憤怒，把她壓在地上想要強暴她，然後，一把飛刀刺進他背脊，不露臉的大師姐在後面氣定神閒地說：「女人不想做的事，不要勉強她。」這場強暴戲，在華語電影甚為罕見。尤其在港片，女人被強暴的結果通常有幾種：一是施暴者得逞，二是由英雄救美，三是女人倉皇逃脫。《十面埋伏》讓一個地位超然的女人制止一次強暴，俐落地出手教訓男人，並說出一句警語，這是非常例外的處理方法。大師姐這角色內藏性別意識，是主流的陽剛武俠片所少見。張藝謀的早期作品曾強調女性的情慾解放（如《紅高粱》[1988]）與堅執自主（如《秋菊打官司》[1992]），可見堅持由梅艷芳演大師姐是有用意的性別書寫。

更為可惜的可能是《逆光風》。2000 年，關錦鵬為延續當年《胭脂扣》的夢幻組合，籌劃張國榮及梅艷芳合演另一部戲。當時，劇本已經寫好，關錦鵬及張叔平等亦已走遍歐洲好幾個國家籌備，張國榮跟梅艷芳亦已落實演出，萬事俱備，但因為有投資者退出，計劃便擱置下來 _27_。誰知道這一延，就是天人相隔。

為紀念兩大巨星,《逆光風》的劇本被收錄在2004年出版的《劇本簿》中。編劇魏紹恩在序言中說,在《胭脂扣》之後,關錦鵬一直對梅艷芳念念不忘,想再次合作 28。電影的概念獨特:在歐洲某個名城的唐人街中,有一家叫佛跳牆的百年老店,經營酒樓及澡堂生意;管理這家老店的,是一個百多年前就飄洋過海到彼邦生活的黑幫家庭。正在歐洲拍廣告的香港導演戈白(張國榮飾演)機緣巧合進入了這家老店,邂逅了掌舵人龍二(梅艷芳飾演),他既與她發展出一段如夢如幻之情,也見證了這間唐人街老店的衰落崩解。

這故事對照著《胭脂扣》。《胭脂扣》中的倚紅樓是一個密閉而虛幻的空間,《逆光風》中的老店佛跳牆更是一個與世隔絕的虛構場景;《胭脂扣》中的塘西風月是八十年代香港人對一段已逝年月的懷舊追憶,《逆光風》中的唐人街神秘老舊文化則是廿一世紀現代人的奇妙想像。在佛跳牆中,有風、花、雪、月四個小時候被販賣的侍從,他們沒有姓氏,是男扮女裝的易服者;為龍家服務的,有小福伯及大福伯兩個書僮;在澡堂工作的,有彷彿來自上一個世紀的中年擦背師華光。那個地方,充滿著澡堂的蒸汽、古老的樂曲、發黃的照片。這一切的命運,就是在新時代死去。

劇本中的佛跳牆像海市蜃樓,像電影片場,也像一座幽靈大屋。劇本的初段,戈白就是被久違的舞龍隊伍及爆竹聲引導,闖入了這個異境,裡面的靈魂人物就是龍二,一個走路微拐的、富風塵味的女子。她是幫會的掌舵人,作風豪邁,老練穩重,她又是一個寂寞的女人,靠嗎啡麻醉自己。

她一輩子活在佛跳牆,除了唐人街,她對外面的世界幾乎一無所知──就是連麥當娜她都只是曾經「聽聞」過。然而,她懂的又那麼多,世事人情她都看得透徹。劇本中的龍二有兩段情,其一是她跟戈白似有還無的情誼,另一是她跟年輕的養子極度曖昧的、近乎亂倫的關係。最後,龍二跟沒落的佛跳牆一起葬身火海,永遠停留在那古老的時空中。

劇本有這樣一段：故事後段，佛跳牆已是大勢已去，面臨結業，龍二在一個曲藝聚會中唱了一曲《胭脂扣》。「曲聲中，龍二淚如雨下。」劇本這樣寫。這是一筆巧妙的文本互涉：龍二的眼淚祭悼的是佛跳牆？是她的青春？是一段中國人流徙的歲月？是梅艷芳自己的滄桑人生？還是整個香港的八十年代？如夢如幻月，若即若離花，這是戲還是人生？

龍二這個角色是特別為梅艷芳而寫。濃濃的風塵味，令人想起《胭脂扣》；豪邁的黑幫女子，令人想起《英雄本色 III 夕陽之歌》；複雜的情慾糾葛，叫人回憶起《川島芳子》；美人的遲暮，又喚起《半生緣》的記憶。演龍二，要風騷豪邁，時而柔弱悲苦，再加十足的滄桑感。遠在歐洲異鄉，在本來屬於男人的黑幫世界中掌舵，龍二這極其複雜的女性角色，既對照梅艷芳演過的眾多人物，也連繫著她本人的滄桑人生。「傳奇」這兩個字一直跟她、以及她演的不少角色結下不解緣，化為香港電影一道獨特的性別風景。

當年，不少電影都幾乎是從劇本構思開始就鎖定梅艷芳，包括《阮玲玉》、《川島芳子》、《青蛇》以及胎死腹中的《小明星傳》等，這些電影的女性都不是花瓶或乖乖女，而是港片少有的複雜女性。魏紹恩在《劇本簿》中還透露了一則鮮為人知的舊聞，原來王家衛曾在九十年代初請他寫一個劇本，故事大綱是屯門有間茶餐廳，裡面的女掌櫃是個從青山溜跑的精神病人。這個神秘的瘋女人，王家衛心目中的人選就是梅艷芳，但根據魏紹恩所言，她因為被捲入江湖恩怨，離開香港，令計劃胎死腹中 29。因此，假如有人納悶：王家衛為何從不找梅艷芳演出？魏紹恩已經解開這疑團。

## 小結

—

### 明星作為電影作者

傳統電影研究把導演奉為作品的唯一作者，發展出影響深遠的「作者論」（Auteur theory）。然而，Richard Dyer 提出：明星也可以是電影作者嗎？他引述 Patrick McGilligan 的研究，後者指出極少數演員以他們的形象與表演能力界定了電影的精華，因此也可被視為是電影的作者。對於明星是否可以有作者地位，Richard Dyer 最終並無定論 *30*。然而，他的討論仍然帶出思考明星的方向，明星的演出（除了演技還有個人特質與形象）也可以定義著整部作品。從這角度看，《慾望號街車》（*A Streetcar Named Desire*，1951）的馬龍白蘭度（Marlon Brando），《羅馬假期》（*Roman Holiday*，1953）的柯德莉夏萍（Audrey Hepburn）、《阿飛正傳》及《春光乍洩》的張國榮、《女人四十》（1995）的蕭芳芳及《桃姐》（2011）的葉德嫻等，都界定了整部電影的精華。

梅艷芳亦是另一例子。《偶然》及《金枝玉葉2》直接借用她的歌女辛酸史去創作，她的故事影響了劇本。傳奇人物如川島芳子及曼璐，則因為她剛強、妖艷、滄桑、又正又邪等複雜特質而神氣活現。她又把大姐風範帶進《英雄本色 III 夕陽之歌》，決定了電影的性別格局與浪漫情調；她把哀怨與偏執帶進《胭脂扣》，改變了電影的性別秩序與愛情悲劇；她把俠氣與母性帶進《東方三俠》，形塑了電影中的女性形象與姊妹情誼。彷彿，她演什麼角色，觀眾都或多或少可看到裡面的梅艷芳，進而更了解某個人物。

於是，雖然《英雄本色 III 夕陽之歌》及《川島芳子》的劇本都有不同程度的缺失，但周英杰及川島這些人物仍是好看，因為梅艷芳撐起了她們，那不只是演技，還有明星特質。在林林總總的角色中，她本人總是以巨大的能量存在著，她的演出一方面對照她在歌壇時而妖冶時而硬朗的百變形象，另一

方面摻雜著她多樣的性格及豐富的人生經驗——包括自小賣唱、性格爽朗、富幽默感、廣結良朋、喜好行善、執著公義、情路崎嶇等等，表演與人生互相強化。她豐富了這些女性人物，在這些電影多少起著作者的作用。

她的作品一直有強烈的文本互涉，歌壇的她、電影的她、娛樂新聞中的她，一直糾纏不清。當時，方令正說梅艷芳的「冷艷狠辣霸道桀驁幽怨狂奔至情」很適合演川島芳子，記者就寫：「這七個形容詞，說的是阿梅的演技，還是阿梅的真性情呢？」31 這句話，正正說明梅艷芳「人戲合一」，台前幕後的她總是有微妙的連結聯繫，構成了一個複雜的明星文本。

然而，雖然個性鮮明，但她又不是那種「演什麼都像演自己」的本色演員。她演凶惡的妻子、含蓄的妓女、好色的皇帝、救世的女俠、謀害親妹的姊姊、滿腹心事的師奶、歷盡滄桑的歷史人物、有情有義的黑幫大姐，有男有女、有古裝有時裝、有搞笑有悲情、有俠義有奸惡，角色跨度非常大，她的演技非常多變，外國觀眾有時難以置信飾演《胭脂扣》的如花跟《醉拳 II》的後母的女星竟是同一人。

梅艷芳從影廿年，在文藝片、喜劇、動作片之間遊刃有餘，其跨度之廣，在過去幾十年無人能及。儘管如此，港片始終是男人世界，她跟不同類型片之間充滿張力；她的電影角色展示港片興盛時期的女性足跡，也側面反映香港女性的瓶頸。在動作片中，她可以是救世女俠，可以是江湖大姐，但也會在成龍的《奇蹟》及《醉拳 II》充當陪襯；在喜劇中，她可以是威脅男人的惡婆，可以是武功高強的夫人，但也要在《龍過雞年》飾演被情傷後心理變態的可憐女人，在《青春差館》飾演有了愛情就變得溫馴的女警司。

香港電影的陽剛特質到今天仍然未改，近十數年的《無間道》系列（2002-2003）、《黑社會》系列（2005，2006）、《葉問》系列（2008-2019）、《寒戰》系列（2012，2016）、《樹大招風》（2016）及《無雙》（2018）等賣座片

通通是男性主導，戲份吃重的女角如鳳毛麟角。然而，梅艷芳已作出不少突破，有過多次成功突擊，足以在華語電影史留下重要一筆。

今天的華語片比以前更加保守，在中國內地的電檢限制下，像女鬼、黑幫大姐及川島芳子這些人物都各有敏感，相關題材難以開拍，而跟當年香港的西化社會相比，今天內地觀眾亦保守得多。於是，電影界有美女范冰冰及Angelababy 等，也有演技女星周迅及章子怡等，但是，已不復見像梅艷芳這號人物。

上一章提到，梅艷芳在歌壇掀起了壞女孩風暴，影響了香港一整代女歌星的造型、表演風格及歌詞內容。而影壇方面，她雖有可觀遺產，卻沒有影響一整代女星。香港電影中的陽剛特質比廣東歌壇牢固得多，要打破更加困難。而且，歌壇上的她有整個舞台供她一人發揮，然而在影壇她始終有對手，尤其作為一線女星，她的對手是周潤發、成龍、周星馳及李連杰等，她真正要較勁的不是演技，而是這些男星身上帶著的性別意識，包括男人才是英雄（如成龍及李連杰的電影）、男人才有忠義（如周潤發的電影），以及男人對美女色迷迷是常理（如周星馳的電影）等。梅艷芳一再挑戰這些男星，殊不容易，她在各種港片中的演出比較像打游擊戰，雖未能改寫總體戰況，但卻留下許多漂亮的姿態。

1——有關她如何拿自己的身材開玩笑，詳見第四章。

2——〈千手觀音梅艷芳：五載家國情〉，《電影雙周刊》，377期，1993年9月23日，頁32至37。

3——〈尋梅芳蹤——梅艷芳電影形象〉，《電影雙周刊》，646期，2004年1月15日，頁28至33。

4——Johnston, C., see Dyer, R. *Stars* (new edition), London: BFI, 1998, p92.

5——Desser, D. "Making Movies Male: Zhang Che and the Shaw Brothers Martial Arts Movies, 1965–1975" in Pang L.-k., and Wong, D. eds. *Masculinities and Hong Kong Cinema*, Hong Kong: Hong Kong University Press, 2005, pp. 17-34.

6——焦雄屏，〈現代英雄與反英雄〉，羅貴祥、文潔華編，《雜嘜時代：文化身份、性別、日常生活實踐與香港電影1970s》，2005，頁38。

7——Chin-pang, L. "I Hate to Pull a Bullet out of My Body: Crisis-ridden Men and Post-colonial Identity in Wong Kar-wai's Cinematic Hong Kong", in *Intervention: International Journal of Post-colonial Studies*, 28, Issue 3, 2019, pp407-422.

8——洛楓，《游離色相：香港電影中的女扮男裝》，香港：三

聯書店，2016，頁223-224。

9——Burns, E., see Dyer, *Stars*, p91.

10——李展鵬、卓男編，《最後的蔓珠莎華：梅艷芳的演藝人生》，頁89。

11——同上，頁105。

12——翁子光，〈「港男」的蛹：追溯八十年代喜劇的男性形象〉，家明編，《溜走的激情：80年代香港電影》，香港：香港電影評論學會，2009，頁174至183。

13——林超榮，〈港式喜劇的八十年代：從許冠文到中產喜劇的大盛〉，《溜走的激情：80年代香港電影》，頁154至173。

14——洛楓，《游離色相：香港電影的女扮男裝》，頁245。

15——Dyer, *Stars*, pp55-56.

16——洛楓，《游離色相：香港電影的女扮男裝》，頁233。

17——同上，頁235。

18——李展鵬、卓男編，《最後的蔓珠莎華：梅艷芳的演藝人生》，頁83。

19——Bruzzi, S., *Undressing Cinema: Clothing and Identity in the Movies*, London and New York: Routledge, 1997.

20——《明報周刊》，1132期，1990年7月22日，頁8。

21——李展鵬、卓男編，《最後的蔓珠莎華：梅艷芳的演藝人生》，頁96及101。

22——Dyer, *Stars*, pp58-59.

23——Teo, S., *Hong Kong Cinema: The Extra Dimension*, London: BFI, 1997, p186.

24——Dyer, *Stars*, pp56-57.

25——〈緊扣關錦鵬的光影心（五）〉，《明報周刊》，2017年6月17日。

26——〈《十面埋伏》為阿梅改劇本〉，《蘋果日報》，2004年1月1日。

27——〈緊扣關錦鵬的光影心（九）〉，《明報周刊》，2017年7月15日。

28——魏紹恩，《劇本簿：藍宇、有時跳舞、逆光風》，香港：陳米記，2004。

29——魏紹恩，《劇本簿：藍宇、有時跳舞、逆光風》，無頁碼。

30——Dyer, *Stars*, pp. 151-159.

31——《明報周刊》，1132期，1990年7月22日，頁8。

第 *3* 章

*Chapter Three*

# 本土文化的繆思

———

混雜、曖昧、邊緣

一個人如何代表一個城市?梅艷芳去世後被稱為「香港的女兒」,她的貧苦出身、奮鬥故事、輝煌成就,處處對照香港過去數十年的發展軌跡。她的改編歌與百變形象大量借用外來元素,突顯了香港文化的混雜特質;她的一些電影作品以獨特視角看歷史,反映了香港人曖昧的身份認同與邊緣的文化狀態。梅艷芳這個明星文本,也是香港的城市文本。

# 香港的女兒

—

## 社會變化與身份建構

2003年，香港出了兩個「香港的女兒」，一個是在沙士疫情中殉職的醫生謝婉雯，另一個是梅艷芳。為何在2003這一年，香港人突然渴望「香港的女兒」？作為一個藝人，梅艷芳的人生何以緊扣一種香港精神與香港論述，進而代表香港？

謝婉雯固然十分可敬，但始終並非公眾人物，名字只會在重提沙士往事時被提起，但梅艷芳卻一直活在鎂光燈下；在21年演藝人生中，她一舉一動全是傳媒焦點，陪伴很多香港人成長。去世十多年後，梅艷芳這名字仍經常在傳媒出現，她的歌、形象、電影及人格連繫的是一個時代，甚至是香港的文化性格。

我在第一、二章從性別的角度把梅艷芳放在八、九十年代香港社會文化的脈絡中閱讀，這一章則會討論梅艷芳與本土文化與香港身份的關係。長久而來，流行文化與香港人唇齒相依。曾經，歌影視作品是香港文化輸出的最大強項，是香港文化的核心、香港人認同的基礎1，甚至是香港歷史的銘刻之處2。至於政治，在殖民時代並非香港人的關注重點。回望過去，的確如是：以往的許冠傑、周潤發、成龍、張國榮，都是對外代表香港，

對內凝聚香港人認同。過去幾十年，許冠傑高唱打工仔心聲（《半斤八両》[1976] 及《加價熱潮》[1979] 等），成龍飾演皇家警察維護香港治安（《警察故事》[1985–2013] 系列），張國榮演活了身世不明的孤兒（《阿飛正傳》[1990]），這些人物及作品通通是香港人身份認同的載體。

梅艷芳身上負載了許多香港故事。她的身世、奮鬥、成功、告別，處處對應著整個城市的高低起跌；她的寒微出身、成長歷程、演藝成就、百變形象、電影角色、社會參與，帶出香港過去數十年在社會、經濟、傳媒、娛樂及時裝等方面的發展。她的一生，反映這城市從六十年代到千禧年代的變遷。

六十年代，香港走向工業化，但很多香港人仍活在貧困中。梅艷芳 1963 年出生於一個貧窮家庭，幾兄弟姊妹從小開始工作，幫補家計，她從四歲半起就在荔園唱歌表演。荔園在 1949 年開幕，以今天的標準去看是很簡陋，但在六十年代已是香港最大規模的遊樂場，盛載很多人的集體回憶。荔園的小舞台讓兒時的梅艷芳累積演出經驗，孕育了一代巨星。

到了七十年代，香港發展成繁華商業城市，市民的娛樂越來越豐富，灣仔、銅鑼灣、旺角、尖沙咀都有夜場，夜夜笙歌。當時，由於難以兼顧學業與登台，梅艷芳初中未畢業就輟學，成為全職歌手。她在媽媽開的歌廳唱歌，也唱過酒樓、舞廳、夜總會。那時，年少的她趕場表演，什麼歌流行就唱什麼，練就一身本領。七十年代的燈紅酒綠，是她的訓練場。

從八十年代中期至九七回歸，香港一方面因為未來變數而人心不安，另一方面娛樂事業異常蓬勃。八十年代香港經濟火紅，也是電視業的黃金期。梅艷芳參加無綫電視的新秀大賽，出道不久後便走紅，從 1985 年開始連續五年在「十大勁歌金曲頒獎禮」獲封歌后。當時唱片業興盛，她的《壞女孩》（1986）更打破香港的銷量紀錄，賣出 72 萬張。如果每個家庭平均有四人，即是有近 290 萬人家裡有這張唱片，是當時香港人口的六成。那是廣東歌的

輝煌歲月,不只是香港,連兩岸三地的聽眾都朗朗上口唱廣東歌。

四小龍時代的香港人消費力強,很多人願意付數百元看一場演唱會,而她亦舉行過破場數紀錄的紅館演唱會。同時,她的造型成為當時年輕女性的模仿對象;當《壞女孩》大行其道時,香港頓時出現了很多化濃妝、戴墨鏡、戴大耳環、穿寬大牛仔外套的「壞女孩」,反映香港的富裕及開放。八、九十年代亦是港產片顛峰期,每年生產過百部港片,香港被稱為「東方荷里活」。梅艷芳演不同類型電影,《胭脂扣》(1988)令她當上影后,《審死官》(1992)則破了香港票房紀錄。

九七之後,香港面對經濟危機、政治爭議及社會躁動。社會氣氛在2003年跌入谷底:沙士襲港、七一遊行、張國榮去世,不安、混亂與死亡,夾雜著前路茫茫的徬徨,那一年彷彿是香港的轉捩點。當社會瀰漫低氣壓,香港影視產業亦江河日下。此時,梅艷芳舉辦大型活動為受沙士影響的家庭籌款,同時已經身患頑疾。11月,她堅持舉辦演唱會向歌迷道別,12月底逝世。她的逝世轟動社會,為2003這令人黯然的一年劃上句號,而她也被封為「香港的女兒」3。全城對她的哀悼,是對一段好時光的追憶,是對一種香港文化的追認,甚至是對一個歷史階段的總結。

出生於六十年代的貧窮香港,在七十年代的經濟發展中全身投入娛樂事業,然後在輝煌的八十年代成為天王巨星,在八、九十年代拍過不少好電影,最後在2003年離開,她的一生彷彿是香港的興衰史。

### 懷舊風背後的集體情緒

梅艷芳身上有著香港文化的某種精華——特別是八、九十年代港片與廣東歌的光輝印記。近十多年來,香港掀起一股懷舊風,數不清的歌星向那個時代致敬;《流行經典五十強》這類電視節目唱的大多數是那個年代的金曲,

大受歡迎；對張國榮、陳百強及黃家駒等標誌性人物的悼念，都離不開對當年香港流行文化的追憶；隨著港片沒落，香港導演紛紛到中國內地發展，亦令很多人懷緬當年港片盛況。這懷舊熱潮追思當年的天王巨星，也是對香港失卻了的文化活力的哀悼。

談八、九十年代之前，必須看看七十年代。七十年代被普遍認為是香港人建立主體意識的重要階段 _4_。香港是個移民城市，不同時期從內地遷徙至香港的移民一開始只視香港為暫居之地。電影人林超榮觀察到，六十年代粵語片常出現的對白「有乜大不了，最多咪返鄉下」生動地顯出過客心態 _5_。當時沒有所謂的「香港人」，而是以「廣東人」、「福建人」、「北方人」等來稱呼。

到了七十年代，香港一方面經濟發展，另一方面港督麥理浩推行一連串革新政策，包括興建公屋、成立廉署及推行免費教育等等，為香港的現代化奠基 _6_。與此同時，政府積極建立香港人的本土身份，例如舉辦大型活動「香港節」，公營的香港電台製作《獅子山下》（1972年啟播）等節目，凝聚市民對香港的認同與情感。對比中國內地的「文革」之亂，越來越多人視香港為家，歸屬感大大增強。

來自民間的則有新興的廣東話文化，強勢的香港傳媒讓方言取代了國語，突顯香港獨特性。在六十年代，香港最賣座的是國語片，最流行的是來自台灣的國語歌，那時的香港流行文化處於一個隱約的大中華概念中，沒有獨特個性，也沒有觸及香港人日常生活。當時，廣東歌不流行，也沒有「港產片」，只有以語言劃分的國語片及粵語片。

1967年，無綫電視開播，全廣東話播放令廣東話地位提升，再加上節目中的本土元素（如《雙星報喜》[1971-1972]緊貼生活，1967年啟播的《歡樂今宵》既有娛樂又有社會諷刺），為本土意識提供平台，對於「香港」與「香

港人」這共同體的建構起了重要作用。到了七十年代，以許冠傑的歌曲、許冠文的電影、電視劇《獅子山下》為首的本土文化興起，講打工仔苦處、加價熱潮、屋邨生活，都是小市民心聲。

從電視、電影到流行音樂，廣東話流行文化提供一種過往從未出現的身份想像，推動了新興的香港意識與本土身份 z。市民安居樂業，也享受著回應社會的流行文化，香港人的歸屬感越來越強。政治的穩定、經濟的發展與本土流行文化的風行，建立了自足而豐富的一套香港論述，創造了本土身份。

踏入八十年代，香港經濟火紅，流行文化步入鼎盛期，激發了無窮創意，創造了不少經典。廣東歌蓬勃發展，出現各種歌手、樂隊、曲風，從八十年代的張國榮、梅艷芳、達明一派與 Beyond，到九十年代的四大天王，Cantopop 用方言橫掃各地。香港電影亦百花齊放，主流的有喜劇、黑幫片及武俠片，非主流的有王家衛、關錦鵬及許鞍華等人的作品；港片不只在本土受歡迎，更遠及日本韓國甚至美加，無論是亞洲人或美國人，都有不少港片迷，後來更把成龍、李連杰及楊紫瓊等人推上荷里活銀幕。

香港電視業相對保守，但當時無綫的劇集及節目成了香港人生活的重要部分，而新秀歌唱大賽、藝員訓練班及香港小姐競選亦發掘了梅艷芳、梁朝偉、張曼玉、鍾楚紅、周星馳、鄭秀文、黎明、劉青雲、劉嘉玲等明星。歌影視作品不只是娛樂，更成為身份認同的媒介。梅艷芳的歌、電影、形象及演唱會，就是負載本土意識的重要文本。當時，香港在世界經濟體系中日益重要，在國際社會已是響亮的名字。香港人到了外國，一句「I am from Hong Kong」就行，不必借助中國來自我介紹。無論對內對外，香港的形象都非常鮮明。

香港邁向國際化之同時，流行文化也隨之轉型：歌曲方面，由許冠傑代表的草根性，漸漸被由梅艷芳代表的另一種社會階層取代。許冠傑讀英文書院，

更是港大生，也曾大唱英文歌，但最深入民心的卻是他貼近草根的歌曲。當他唱出小市民心聲，梅艷芳卻建立了華麗舞台；許冠傑形象親民，梅艷芳的姿態卻是耀目巨星。歌手的角色，一下子從一個鄰家小子變成了舞台皇者。梅艷芳的大膽形象與勁歌熱舞也開時代之先，反映當時香港的西化，意味著經濟起飛下香港的社會階層提升，也就是從憂柴憂米的草根變成了嚮往時裝潮流、生活品味、視聽效果的小康。如果說七十年代香港人的身份是透過「我是打工仔，我是屋邨仔」的階級認同而建立的，那麼八十年代的香港認同則透過「我是壞女孩」來構建。

在八十年代，香港人富裕了，「家陣惡搵食／邊有半斤八兩咁理想」（《半斤八兩》，許冠傑作詞）這種風格的歌詞漸漸消失；就是不富裕的一群，也不希望別人提醒他仍是「打工仔」，他們更喜歡「why why tell me why／夜會令禁忌分解」（《壞女孩》，林振強作詞）這種洋化的、有型的、談風花雪月但不失反叛精神的歌詞。梅艷芳的歌曲與造型，成了被渴慕的一種社會階層，那是八十年代香港「富起來」後的集體意識。至於梅艷芳由一個出身寒微的小歌女蛻變為天皇巨星，正正是當時社會高唱的「只要肯拚搏就能出頭」的香港精神。而壞女孩的形象，無論是墨鏡、化妝、髮型、或是牛仔裝上的眾多飾物，都是一連串消費品，背後是香港社會日趨富裕；至於歌詞的情慾題材，亦顯示當時社會風氣的迅速轉變。

### 性別形象與人格魅力

除了階級，還有性別認同。當年，張國榮是跨越性別界限的男星代表，他叛逆而陰柔，在1984年就以半男半女的服飾在電視節目演出「鴛鴦舞王」，後來在《霸王別姬》（1993）及《春光乍洩》（1997）等電影再挑戰禁忌；至於女星代表就肯定是梅艷芳。她在舞台上的中性、妖媚與哀怨，在電影中的妓女、女俠與反串，沒有走進任何單一的性別框架。當時在華人社會，只有香港創造了這樣的女性形象。梅艷芳重新定義女性，也重新定義香港文化。

梅艷芳與張國榮在性別上越界，香港人也找到新的認同，一種超越界線、曖昧複雜的文化身份。

另外，從七十年代就大量吸收西洋流行文化的香港（如許冠傑及溫拿樂隊），到了經濟火紅的八十年代更是緊貼英美潮流，梅艷芳遙遙對應的是美國的麥當娜、英國的 Boy George 及 David Bowie 等人物，她的性別形象是一個時代的文化指標。在九七陰影下，流行文化一方面是逃避主義的最佳棲身之所，另一方面亦隱約建立獨特的香港身份；一個當時前景不明的城市，竟然弔詭地創造了流行文化的最輝煌時代。那些作品與明星講述了香港故事，負載了本土文化，書寫了本土身份。

卸下舞衣戲服的梅艷芳積極參與社會，她的公眾形象有著大多數藝人沒有的社會面向，亦同時建構著一種香港身份。她為社會發聲，總是在慈善活動中站在最前。最為人熟悉的事蹟，是她在 1989 年因力撐民運堅拒赴內地，辭演《阮玲玉》（1992）[8]。電影陣前易角，換上張曼玉。

《阮玲玉》為張曼玉贏得德國柏林影展、香港金像獎、台灣金馬獎等多個影后，她其後更進軍國際。至於梅艷芳，戲拍不成，更失掉內地市場。然而，觀眾雖然看不到她演阮玲玉，卻見證她支持民主的身影。歷史記住了那些時刻：香港藝術家石家豪在 2015 年創作插畫《梅艷芳的八十年代》，畫出她十個經典形象，其中一個她身穿 T 恤牛仔褲，那正是她當年在「民主歌聲獻中華」獻唱的造型。她去世超過十年後，仍有專欄作者談到六四記憶時這樣寫：「除非你不是香港人，否則一定不會忘記（梅艷芳對民主的支持）。」[9]

她熱心公益，無論是華東水災、台灣地震、沙士疫情，她都身體力行。1993年，她創立「梅艷芳四海一心慈善基金會」。同年，香港演藝人協會成立，這是兩岸第一個演藝人工會，她是創會骨幹領袖，後來更在 2001 年當上該會至今唯一的女會長。2002 年，有雜誌刊登多年前劉嘉玲被迫拍下的裸照，梅

艷芳發起「天地不容」行動聲討傳媒歪風；2003年，沙士疫情肆虐，身患絕症的她發起「茁壯行動」，舉辦大型的「1:99音樂會」為受害家庭籌款。另外，她提拔後輩，草蜢、許志安、譚耀文、何韻詩、彭敬慈等都是她的徒弟。

梅艷芳證明一個出身貧窮的香港女性也可成功，並在成功後回饋社會，作出了一個藝人參與社會的示範。去世後，《明報》社論稱許她才藝不凡、熱心公益、正義敢言，對社會有巨大影響，並指出她的精神長留香港 *10*。在香港，「梅艷芳」這三個字的意義早已超出歌后影后，她的人格魅力兼具社會性，這正是「香港的女兒」這封號的內涵 *11*。

# 口水歌風潮

—

## 混雜元素與香港風格

梅艷芳與香港文化的關係，可以聚焦一個特別的年份：1985。她的歌后地位，就是奠定於當年的一曲《壞女孩》。1984年《中英聯合聲明》簽署之後，香港的命運塵埃落定，時鐘開始倒數九七。在這之前，有七十年代本土身份的確立；在這之後，面對九七回歸，香港前景不明，出現了移民潮。在融入中國之前，香港似乎更努力地作出文化上的自我書寫，一種對於自身獨特性的探索。

就在1985這一年，《壞女孩》一曲面世，同名唱片則在翌年年初出版，打破銷量紀錄。這張唱片折射了整個時代的香港文化：《壞女孩》、《冰山大火》等歌曲反映了女性地位轉變與社會進步開放；《夢伴》及《癲多一千晚》的東洋風反映了當時的崇日潮流；她的形象借鏡自麥當娜，反映香港跟西方潮流亦步亦趨；她帶動服裝潮流的造型，反映當時的消費文化。

然而，這張劃時代的唱片卻充滿「口水歌」：《夢伴》、《冰山大火》、《孤身走我路》、《癲多一千晚》及《魅力的散發》改編自日本歌，《壞女孩》、《抱你十個世紀》、《點都要愛》改編自英文歌，而《不了情》則是國語老歌翻唱，全碟超過八成是改編歌，原創只有黎小田寫的《喚回快樂的我》及

《倆心未變》。

為什麼當年有那麼多改編歌？曾任華星高層的陳淑芬表示，八十年代華星歌手翻唱大量改編歌的原因之一，是她跟日本版權公司關係好，引入不少版稅不貴的歌；另外，改編歌可以聽了合適再選用，不像本地作曲人有時交出來的歌不合用。對華星這間新唱片公司來說，改編歌省錢省時間，選曲也有把握 12。梅艷芳早期的唱片監製黎小田表示，改編歌的版權費比起請人作曲更便宜，而當時香港的作曲人也的確不多 13。如他們所言，改編歌的確是如意算盤。但是，當時梅艷芳被力捧，顧嘉煇、黎小田及黃霑等創作人產量豐富，其實也大可以為她寫歌，但為何《壞女孩》這張唱片仍以改編歌為主？除了製作上的省時省力，還有其他原因嗎？

在整個八十年代，香港歌星大唱改編歌。日文歌、英文歌、國語歌，甚至是泰文歌、韓文歌、法文歌、粵曲，只要好聽馬上改編。從創作的角度，「口水歌」是股歪風，後來商業電台大力推動原創歌曲，目的就是革除這「陋習」。然而，這種「拾人牙慧」的風氣並非全無可取，那甚至代表了多元與活力。對於梅艷芳來說，改編歌更是某種「必然」：當社會變化，文化開放，當時的原創歌曲並不足以讓她去施展她的西洋味、東洋味及前衛形象。換句話說，當時香港的原創音樂未必塑造得出一個劃時代的壞女孩。

在《壞女孩》以前，顧嘉煇及黎小田等創作人都擅長寫抒情慢歌，不少甚至是中國小調曲式，比較激昂的則是武俠劇主題曲。但到了八十年代中期，梅艷芳卻需要不同類型的歌去突破形象，因此外求是很自然的事；尤其在當時，美國的麥當娜與米高積遜重新定義舞台，而日本的流行音樂亦已相當成熟。外求不只是梅艷芳的選擇，而是香港的選擇：打從七十年代起，香港以大量外來文化混合本地元素，形成學者稱之為「雜嘜」的混雜體 14，或稱「半唐番」 15 的文化特質。

到了八十年代，香港跟中國內地迥異的文化與生活型態，正在呼喚一種新的文化自我表述方式。香港這個殖民地沒有傳統的中國文化或純正的西方文化，但卻從七十年代開始發展出兼容並蓄的流行文化；而從歌路到形象，《壞女孩》這唱片正是一種文化混雜體。

梅艷芳唱紅過的歌中，有日本音樂大師喜多郎寫的《似水流年》（1985）_16_，改編山口百惠及近藤真彥的歌曲《蔓珠莎華》（1985）、《夕陽之歌》（1989）、《夢伴》（1986）及《愛將》（1986）等，改編自英文流行曲的《壞女孩》、《將冰山劈開》（1986）及《夢幻的擁抱》（1985）等，改編英文老歌的《不如不見》（1988）及《Stand by Me》（1988）等。如果沒有這些風格紛雜的各種歌曲，她要發揮百變形象恐怕會事倍功半，因為，當時寫慣電視劇主題曲的音樂人未必有能耐在音樂上配合壞女孩及妖女等形象：顧嘉煇及黃霑的曲風在那個梅艷芳、張國榮、林憶蓮及劉美君等相繼崛起的年代，漸漸顯得過時，而黎小田也曾為梅艷芳寫《征服他》（1986）及《似火探戈》（1987）等快歌，但效果及流行程度遠不如《壞女孩》及《夢伴》等改編歌。

在1985年的首個演唱會中，梅艷芳就展示了文化混雜性。除了日文、英文改編歌，還有個環節讓她唱粵曲、英文歌及國語老歌，從新馬師曾、芭芭拉史翠珊（Barbra Streisand）到張琍敏都有。這個安排大概來自她成名前在夜店表演的經驗，要唱不同類型的歌討好觀眾。從七十年代起，觀眾聽歌口味非常多元，從粵曲到貓王都有，這是香港社會的特色。來自這樣的背景，梅艷芳歌路縱橫，她除了有《妖女》（1986）等勁歌施展「東方麥當娜」式的大膽外，也擅於演繹中國風味的歌曲：跟《壞女孩》同一張唱片的有廣東版《不了情》，跟《烈焰紅唇》（1987）同年的有《胭脂扣》，她唱完《慾望野獸街》（1991）很快就唱《似是故人來》（1991）。她的歌既取材自英美日本，同時跟中國傳統關係密切。

學者 J. Lawrence Witzleben 以梅艷芳為例，討論廣東歌與香港身份的特殊關

係。他分析她的《壞女孩》、《願今宵一起醉死》（1989）及「一個美麗的回響」演唱會等，指她的廣東歌混合了中國、西方及其他亞洲國家的元素，這種音樂文化代表了香港的混雜本土身份。他亦稱，雖然有人為梅艷芳寫歌及設計形象，但她本人仍有明顯的自主性，包括即興的舞台表演、在內地唱禁歌，以及主動介入社會等，她身上有某種代表香港的鮮明本土性。談到《壞女孩》在內地遭禁，他指出廣東歌作為一種方言流行音樂，在中國內地本已有著某種反抗力量，尤其是歌中的情慾內容 _17_。

關於改編歌的意義，另一學者邱愷欣的研究亦非常有趣。她比較當年日本及香港對改編歌的不同態度，指出日本人嚴厲批評改編歌，認為有違日本文化的「原真性」（authenticity），反映了八十年代日本的新民族主義，他們相信「純粹日本音樂」的存在。相反在香港，就算粵曲也借用外語歌旋律，因此對改編歌的接受程度大得多；香港對於音樂文化沒有原真性的執著，廣東歌有文化上的開放性 _18_。

由是觀之，改編歌所牽涉的議題不是「懶惰」或「欠創意」的簡單批評可以打發，它背後是香港文化的內涵。不過，梅艷芳也不是全然借助改編歌。除了早期比較傳統的《心債》（1982）及《交出我的心》（1983），後來，黎小田寫的《征服他》及《似火探戈》，以及倫永亮寫的《烈焰紅唇》及《黑夜的豹》（1989）等，都是為了配合她的大膽演出。

黎小田在七、八十年代寫了大量電視劇歌曲，曲風相對傳統，他自己亦表示喜歡寫旋律簡單、浪漫纏綿的抒情歌，當時的唱片的確可以全是慢歌，但後來為了配合梅艷芳的舞台演出，他就要寫快歌，而且往往佔唱片一半 _19_。至於倫永亮，他寫《烈焰紅唇》時仍是新晉音樂人，此曲的成功令他繼續創作當時香港少有的原創舞曲，包括為林憶蓮寫的《三更夜半》（1988）及《燒》（1989）等，快歌不再單靠改編。

也就是說，唱改編歌走紅的梅艷芳反過來影響了原創作品，間接拓展了本地創作的曲風。後來，她主動推動原創，1989 年推出當時罕見的全原創唱片《淑女》，起用倫永亮、鮑比達、黎小田、徐日勤及郭小霖五個本土音樂人擔任監製，十首歌都是原創，曲風多元，從節奏強勁的《淑女》到抒情的《一舞傾情》都有，至此，百變梅艷芳的歌才可以不假外求；但不可不提，這張唱片的歌跟《壞女孩》及《愛將》等改編歌的流行程度仍有距離。

<center>借用之餘，不失個人風格</center>

在形象方面，劉培基借用不同文化元素去經營她的百變：他參考荷里活女星 Marlene Dietrich，創作了《蔓珠莎華》的西裝造型；他取材巴西森巴女郎，創作了《夏日戀人》（1989）的熱帶風情；他參考中東女性服飾，創作了《妖女》的神秘妖冶；他又把英國的 Punk 元素結合黑色薄紗，創作了《烈焰紅唇》的性感有型；至於《壞女孩》的造型則有麥當娜的影子。而日本作為當時亞洲流行文化的大哥，亦是香港的借鏡對象，梅艷芳在《似火探戈》的「黑寡婦」妖艷形象，頗有幾分澤田研二的影子。

然而，雖然她的不少形象都參考別人，但她並不是 copy cat，她的借用充滿個人特色，創出了別無分家的風格。《將冰山劈開》是英文歌改編，加上中東味的妖女裝，然後用廣東話唱出，還有她的獨門台風，最後變成梅艷芳風格。《冰山大火》的例子更為顯著。原曲是日本天后山口百惠所唱，有網友把兩人表演這首歌的片段剪接對比，山口百惠厚實有勁的嗓子完全可以駕馭這首勁歌，但她身穿粉紅色套裝，仍是一副高貴淑女形象，台風亦不突出；但梅艷芳卻以誇張的化妝、一身的黑皮裝、大動作的舞姿、雄壯的聲線令這首歌有了更強的視聽效果。

值得注意的是，梅艷芳在唱這首歌時還使出了她的招牌凌厲眼神。跟她識於微時的樂手黎學斌曾讚賞她演出時的表情，說她自小學粵曲時就有練「關

目」（即是眼神運用），唱流行曲時亦會把這傳統元素融入表演中[20]。如是，她演繹《冰山大火》是用了麥當娜的形象，融入了粵曲的關目，再加上自己的台風與豪邁唱腔，最後，她的版本超出了原曲，而成了屬於梅艷芳的歌。

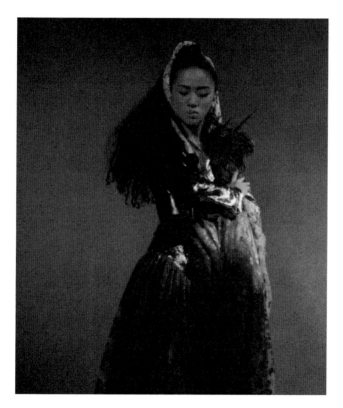

阿拉伯色彩的「妖女」造型。

同理，她的形象無論取材自麥當娜或澤田研二，她的歌無論是改自日文或英文歌，她都把它們化為自己的風格。這可以解釋為何她的形象及歌曲都帶著

日本味，而日本人又不崇尚改編歌，但她在日本仍有不少歌迷，因為她在借用時創出了個人風格，並非純粹的盜版 *21*。劉培基與她對外來文化的挪用，不是懶惰的「拿來主義」，而是「手到拿來」的揮灑自如，創出的是別無分家的風格——一種香港商標。

就像梅艷芳既唱《壞女孩》也唱《不了情》，她的百變形象既借鏡外國元素，也少不了中國風——旗袍造型是她另一標誌。早在 1984 年，她就在電視劇《香江花月夜》穿過旗袍，在《似水流年》的 MV 也以旗袍形象出現，《胭脂扣》真正令旗袍成為她的標誌。1987 年，她首次在演唱會穿上旗袍唱懷舊歌。此後，她的演唱會除了有勁歌熱舞，也常常穿上旗袍輕吟淺唱，歌曲《似是故人來》及電影《半生緣》（1997）亦一再發揮了她的中國味。梅艷芳可以很洋化，也可以很中國，她身上的香港文化精髓，就是——雜。這種香港文化混合了「why why tell me why」的西化與「誓言幻作煙雲字」的古典。梅艷芳的形象與歌路涉及今天的一個熱門概念：本土，而她建構的則是混雜的——而非排他的——香港本土文化。

百變梅艷芳背後，是一個百變的香港。這種難以歸類的特質，一度是香港流行文化的最傲人之處。當年香港在政治與文化上的邊陲感與無根性，對於梅艷芳來說是優勢而非缺陷——既然沒多少傳統可尋，既然本土文化的根不深，就不如來一招吸星大法，英美的、日本的、中國的，甚至是巴西的、阿拉伯的，都是借鏡對象，然後激出無窮創意。

而香港人除了欣賞她的聲色藝，也在她身上找到一種認同，一種有別於中華母體的香港文化。這種文化在七十年代已經萌芽：許冠傑一時輕唱有如古詩的「曳搖共對輕舟飄」（《雙星情歌》[1974]，許冠傑作詞），一時又大唱英文歌；仙杜拉是中英混血兒，初入行是「筷子姊妹花」一員，形象西化，唱英文歌為主，但其代表作卻是中國小調《啼笑姻緣》（1974）。八十年代，張國榮唱《Monica》（1984）又唱《沉默是金》（1988），葉蒨文唱《200 度》

（1985）又唱《甜言蜜語》（1987），同樣是東洋、西洋夾雜中國風。「本土」的 Cantopop 從來充斥外來元素，這種特質，由梅艷芳透過其百變形象進一步發揚光大。因此，雖然當年改編歌盛行，但她身上的混雜風格卻是特別強烈。

當年，香港的國際化程度在亞洲名列前茅，港式流行文化在華人世界只此一家，影響力大，梅艷芳紅遍兩岸，甚至是新馬等地。當她的事業如日方中，台灣最紅的是陳淑樺、蔡琴一類斯文大方的歌星，到了 2000 年之後才出產了舞台天后蔡依林，但她帶來的社會震動與爭議，仍遠不如當年的梅艷芳。至於內地，當時更沒有流行文化工業。陳可辛的電影《如果愛》（2005）就側面說明了這一點：在八十年代的北京，不懂廣東話的周迅也得在歌廳跟著梅艷芳的《冰山大火》又唱又跳。當年，梅艷芳代表的是經濟成果及時尚潮流；追捧梅艷芳，是一個有關文化認同的選擇。

### 跨越界限的「第三種文化」

評論人洪清田曾經用美國學者 Ruth Hill Useem 提出的 "Third Culture Kids"理論談到梅艷芳 [22]。「第三種文化小孩」是指六、七十年代一些美國孩子跟隨父母外派到世界各地居住，他們跟家鄉美國（第一種文化）及移居地（第二種文化）都格格不入，身份迷失，但他們身處融合與交流的中心，於是有創新力量。香港正是在中英夾縫之中，洪清田認為香港文化就是「第三種文化」，而梅艷芳就是他眼中的代表人物。她成長過程有不同文化的痕跡，成名後亦大量借鏡外來文化，她超越「非此即彼」，從形象到音樂都兼容並蓄，但沒有成為東拼西湊的、沒有靈魂的盜版貨，而是建立鮮明的個人風格。

這種活力曾令香港流行文化征服四方。武俠片是很好的例子，它結合美國西部片、日本武士片、意大利鏢客片 [23]，港式武俠片還要加上科幻、日本漫

畫與港式幽默，是一種混合體。如果港片算是山寨式創作，它的厲害之處是竟受到國際認可，甚至為西方所學：香港的武術指導、吳宇森的動作場面，通通被荷里活取用。

近十多年，香港流行文化沒落。以前的香港曾經有海納百川的包容性；在殖民統治下，香港接受西化，但始終沒有植入傳統英國文化，香港保留中國文化，但又有諸多創新與變異。懂得生存之道、又沒有政治包袱的香港人吸納了不同文化進行創新，政治的邊陲反而成了流行文化的中心。

九七之後的香港背靠中國龐大市場，事事必北望神州，這是經濟契機。然而，當香港導演總要遷就內地市場，當藝人最怕得罪內地網民，香港的整個文化性格亦隨之改變：當年，香港面向的是世界，今天面向的是內地。當年王家衛拍同志題材的《春光乍洩》，顯然不能進入回教國家馬來西亞，在保守的新加坡也未必可公映，但他有眾多亞洲國家市場，電影甚至可以賣去歐美，不會有太大壓力。但今天，一部戲如果被內地封殺，卻可能會血本無歸。從面向世界縮到只面向內地，香港就像一隻曾經狂放與迷惘的小鳥終於著地，失去了來自邊緣與無根的混雜性——可貴的「第三種文化」。

# 歌女的依歸

–

## 曖昧身份與歷史視角

在歌壇，梅艷芳的形象與曲風建構了香港文化；在影壇，她則以現代香港女性的姿態走進中國歷史，協商一種香港身份。許建聰指出，她的形象在八十年代末被注入了中國色彩，包括她在《胭脂扣》的古典造型，以及在《亂世兒女》（1990）、《川島芳子》（1990）及《何日君再來》（1991）等電影一再飾演民初女子，當中帶有「六四事件」後對香港身份的思考 _24_。的確，在六四後的表態令形象妖冶的梅艷芳添上了家國的色彩 _25_，拍於 1989 下半年的電影《亂世兒女》就請她飾演愛國革命分子。然而，她的電影角色展現的國族身份卻是複雜又曖昧的。

《何日君再來》有這一幕：1937 年，日軍侵襲上海，在一個學生宿舍中，一群憤怒的中國學生把一個手無寸鐵的日本女生推倒，圍攻指罵，梅艷芳飾演的梅伊衝上前，緊緊抱住那日本女生，阻止眾人向她動粗，她聲淚俱下大喊：「我也是人，我是有感情的！」

事隔廿多年，今天看這個細節特別有意義：在不安的九十年代，香港人面臨身份認同危機，並同時對盲目的民族主義表示反感。當時，透過不少影視作品，香港人一方面表達了對前途的憂慮，另一方面表現出曖昧模糊的身份：

處於一個前景不明的時代，香港沒有敵我分明。

李安的《色‧戒》（2007）說明了一個愛慾故事如何潛藏政治意識。戲中，王佳芝最後選擇的是愛情而非革命，她複雜的情慾世界對照著被簡化的國仇家恨。張愛玲的小說與李安的電影都提供了一種觀看歷史的另類方式，他們用了愛情的題材、流行小說的模式，甚至是獵奇的內容，書寫出一套有別於陳套的「衛國抗敵」的國族論述，作出了看似無關痛癢、實則意義深長的政治書寫。

《何日君再來》把背景設定在日軍侵略下的上海，但主題卻不是抗日情緒。劇情重點是梅伊的人生選擇：雖然曾參與抗日活動，痛恨日軍，但她處理的一直是個人情感而非政治上的非黑即白；她抗日，但也會挺身而出保護一個被欺凌的日本同學，沒有把暴戾的日軍與無辜的日本女生混為一談。電影講述一段亂世的三角戀：梅伊的舊情人是梁家輝飾演的抗日義士梁森，現任情人是日本文官野口，一個是民族英雄，一個是國家公敵。

在兵荒馬亂的時局中，梁森自感沒法給梅伊承諾與幸福，捨她而去，但她卻原來已珠胎暗結。其時，國家亂成一團，她無家可歸，又以為梁森已死，於是，她決定跟隨對她痴心一片的野口遠走日本。當國仇家恨似乎應該黑白分明，她卻始終為了個人情感，為了生存，處於中日之間曖昧不明的位置。電影尾聲，日軍投降，梁森到日本找她，希望重修舊好，但她卻念及野口的恩情，拒絕了梁。

這個亂世歌女絕非不愛國，但她最後選擇了與日本人廝守，穿和服做一個日本人；至於她與梁森的小孩亦只講日文，似乎已跟中國文化切斷關係。片名「何日君再來」說明梅伊曾經苦苦等待梁森，但當「君」真的「再來」，事過境遷，她卻沒有選擇他。愛情故事就像身份認同，沒有標準答案。一個人就算曾經執著於某種認同，但一經改變，就未必會回應原初身份的喚召。

電影的支線更是大膽，梅伊的後母（吳嘉麗飾演）愛上一名漢奸，跟他陷入激烈愛慾，後來更甘心為他擋子彈。最後，這漢奸慘死，後母則遠走他方。如此情節若在今天，不被內地網民罵到皮開肉綻才怪 26，電影甚至不能開拍。但是，經歷政權幾番更迭的香港人卻了解梅伊的抉擇：人性與世情是複雜的，在歷史的某些時刻，有人就是會被推到所謂「敵方」的一邊，或在敵我之間位置曖昧。

有一幕戲，講梅伊發現後母搭上害死她父親的漢奸，便憤而離家投靠野口。這情節的曖昧之處是，在好的日本人（野口）跟壞的中國人（漢奸）之間，她選擇的是前者。跟《葉問》（2008）中敵我分明的民族主義不同的是，《何日君再來》透過愛情故事道出了人性的複雜：野口不但情深義重，也懂得尊重梁森；日本人有好人，中國人也有壞人。梅伊的故事跟抗日時局充滿張力。

電影的兩個女角，一個愛上漢奸，一個自願嫁去日本。其實，女性情慾屬於私領域，但往往有意識型態的反抗力量。例如台灣在 1987 年解嚴之後，一些女性作家（如平路）紛紛在作品中透過探索情慾去釋放女性的主體性，同時抗拒壓迫人的國族權力，建構不同於官方的歷史記憶 27。也就是說，當國家要求人民放下所有私慾去聽從政府指示，抹煞個人情感與主體差異，女性的情慾就會變得危險，因為她有可能因此偏離國家機關的控制，生產反叛力量，就像《色‧戒》中王佳芝因為易先生而背叛抗日大計。

學者 Stephen Teo 指出，《何日君再來》向老上海致敬，而梅艷芳則是上海經典歌女的當代重生版；這個歌女活在租界時期，但沒有鮮明的政治傾向，跟民族主義若即若離 28。電影的主題不是政治，但歌女的個人選擇卻很有政治性，她表現出另一種歷史觀：在微觀的層面，人民的故事不盡是民族抗爭，而是充滿了矛盾與曖昧——這恰恰是九七前香港一種複雜的集體意識：移民不代表不愛國，愛國不代表對回歸沒有疑慮，認同中國跟認同港英政府也可以並存。

## 她是中國人還是日本人？

《川島芳子》中的主角同樣身份不明。她是滿清皇族後代，並非漢人，而自小於日本長大，又令她的身份增添複雜性。電影首幕，因漢奸罪名被審，她自辯：「我是日本人，不是中國人，怎樣當漢奸？」但鏡頭一轉，回到她的童年，當皇帝要把她送到日本，她卻哭著說：「我是中國人，不是日本人。」這個對比，說明了身份認同的游移，有時是建立在一種實利之上——她不認自己是中國人就有可能洗脫漢奸之名。後來，她想要救中國，但又跟偽滿洲國的日本人合作。這游移的矛盾，反映香港人過去數十年的曖昧身份。

那麼，川島的認同究竟落在何方？電影沒有提供清晰答案，但卻有以下細節：小時候在日本被同學問起家鄉所在，她不知如何解釋，情急下說：「我家鄉就在媽媽的肚子裡。」這看似孩子氣的答案的弦外之音是：家鄉真的可以定義一個人的身份嗎？由地域疆界去界定的國族身份是否唯一標準？川島的身份認同是流動的。從北京、日本、蒙古到上海，川島一生都在移居漂流，身體的移動對照的是認同的多變。香港觀眾不難理解這種狀態，因為不少香港人正是從內地逃難至香港，後來又遠走至美加、紐西蘭等地，擁有多國護照，身份模糊。

川島芳子的性別特質、甚至性取向都是多變的。她是總司令，時常一身男裝出場，顯示威武；她又是嫵媚的女性，常利用色相達到目的。她的初戀情人是日本軍官，後來愛上武生雲開，性取向似乎不成疑問；但在帶走婉容皇后的任務中，兩人又有大膽的同性戀行為。而無論是否中國人，是否女人，是否異性戀者，她的性別特質始終是視時局的實際需要而定：要色誘男人往上爬，她有女性艷麗；要恢復滿清，跟日軍合作並當上軍官，她作男性打扮；要帶走婉容皇后，她又當上女同志騙她。電影說明了國族身份就像性別身份，不是鐵板一塊，不會一成不變，而是權宜產物——為了生存，為了理想，為了不同目的，身份可以變動。

《川島芳子》流傳兩個結局。她因叛國被判死刑，被槍決之前，雲開說已作好安排救她，叫她裝作中槍倒地。然後在刑場上，槍聲一響，川島倒地，全片結束，沒有交待她的生死。另一版本的結局則是在刑場處決之後，最後是年老潦倒的川島在東京鬧市出現，確定她逃出生天。究竟，她有沒有死於槍下？這兩個結局隱藏不同政治訊息：如果被處決，就是她最終為漢奸罪名付上代價，是一種懲罰；如果她潛逃至日本，則意味著她的複雜背景可以為她提供退路，是一種優勢。當年兩個結局都曾公映，可見電影的曖昧立場。

香港電影常常用歷史去觀照當下。一直鍾情於亂世的徐克在回歸前拍了《黃飛鴻》系列（1991-1994），不只是把黃飛鴻的形象年輕化、把動作場面現代化，他還把黃飛鴻放在清末亂世去寓意香港，用香港的目光察看歷史[29]。電影中的中國雖受列強欺凌，但外國人中也有善心的傳教士，而電影亦對西方現代文明予以肯定：曾留洋的十三姨對一度拒絕西方事物的黃飛鴻循循善誘，告訴他中國始終要建鐵路及電信局。這種不仇外的態度在《黃飛鴻之二：男兒當自強》（1992）特別明顯，因為片中對中國禍害最深的人不是外敵，而是不懷好意的瘋狂民族主義者——白蓮教。電影沒有陷入敵我分明的民族情緒，那是香港獨特的歷史視角。

有關虛構文本對過去與歷史的書寫，學者 Svetlana Boym 曾歸納出兩種懷舊態度：restorative nostalgia（復原式懷舊）及 reflective nostalgia（反思性懷舊）[30]。前者的目的是尋找根源，強調歷史記憶的純粹性。為了達到這種純粹，它建構的是某種「想像的共同體」，牽涉民族主義。在這建構過程中，往往要製造國族敵人，引起萬眾一心、同仇敵愾，以達至劃一的認同。因此，這種懷舊是保守的。反之，反思性懷舊的論述中沒有家、沒有根源、沒有敵人。它的書寫風格有時是譏諷的、幽默的，對過去保持一種距離，而往往觀照當下。這種懷舊提供一種觀看歷史與過去的另類方式，具有反思性。

《何日君再來》及《川島芳子》充滿舊上海風情,兩片的懷舊都有反思性,把歷史與世情看得複雜,沒有提供任何標準答案,其曖昧態度表現出對簡化的歷史觀與民族情緒並不信任,這種反思亦因梅艷芳的演出而得到加強。飾演川島芳子及亂世歌女的她本身就是一個文化混雜體,也有曖昧的性別特質。而且,她本身就是一個跑江湖的歌女,她的滄桑味與眉目間對世情的洞悉,令兩個亂世中的女性角色有了靈魂,也令電影對身份、歷史與政治的曖昧書寫更有說服力與層次感。她以現代女性之姿穿上戲服走進過去,也彷彿是代表香港人以現代視角重訪歷史。殖民地的經歷形成身份的空白模糊,卻潛藏不可低估的創造性。今天,在《葉問》及《戰狼2》(2017)等電影的民族主義風潮中,更加顯得這種文化的可貴。

# 妓院的政治

—

## 邊緣空間與懷舊風潮

「如夢如幻月，若即若離花」——這是《胭脂扣》中十二少送給如花的一副對聯，點出了兩人醉生夢死的愛情。在上世紀三十年代的香港石塘咀，在那個紙醉金迷的風月場所，有妓女與嫖客的纏綿繾綣與生生死死：他為她離家出走，她幫他發展事業，奈何環境逼人，他們選擇了殉情，結果一個死一個活；五十年後，死了的她回到陽間，尋找尚在人世的他。這種故事，本是鴛鴦蝴蝶的靡靡之音。

愛情故事常被認為是無關重要的類型，它是婆婆媽媽的、哭哭啼啼的；要了解社會，似乎要看紀錄片，要了解歷史，似乎要看史詩式戰爭片。然而，不同時代的戀人因何分手，不同地方的情人因何受折磨，往往都取決於政治社會因素：梁山伯祝英台的悲劇是階級社會造成；魯迅的《傷逝》（1925）控訴新中國仍容不下自由戀愛；《帝女花》（1957）最明顯，是政治的改朝換代令戀人無法廝守。

《胭脂扣》的愛情故事就有歷史脈絡。電影有這一幕：如花來到八十年代的陽間尋找十二少，遇上在報館工作的袁永定（萬梓良飾演），但他起初並不知道她是女鬼，直到她如數家珍地說起三十年代的往事，他才猛然驚醒，

說：「我會考歷史不合格的！」八十年代的香港高度現代化，很多古蹟已經消失，加上殖民地教育並不重視歷史，文史科在重商主義的社會亦備受忽視，袁永定對香港歷史無知並不稀奇，而如花的出現就讓他這個現代人去認識本土歷史。

電影尾段，永定跟女友楚娟幫如花四處追尋十二少下落，他們在家附近的古董店找到一份講青樓新聞的舊報紙《骨子》，看到如花及十二少殉情的新聞，得知後者未死。永定住在西環，但對當地的妓院史一無所知；香港雖已現代化，但本土歷史明明仍殘留痕跡，古董店明明仍近在咫尺，但是，一向沒有歷史意識的香港人卻很少去發現。

這部電影的世界小得很，主場景就是那間叫做倚紅樓的妓院，劇情也只有兒女私情。如果談到三十年代的民族苦難，這電影就更難辭其咎：中國動盪，日軍侵華，書寫那個時代，居然只有妓女嫖客的愛情故事？然而，《胭脂扣》被奉為港片經典，在英美的學術界，它至今仍是研究香港電影與文化的重要作品。如果這種兒女私情有那麼輕於鴻毛，那麼它被重視的原因何在？

《胭脂扣》掀起了香港八、九十年代的一股懷舊風 _31_。這股風潮，不只是一種閒情與消費。1984年《中英聯合聲明》簽訂，九七塵埃落定，在一種「殖民統治的結束」、「民族恥辱的終結」的宏大歷史論述之下，香港人嘗試以自己的視角尋索本土的歷史。電影是虛構的，在關錦鵬濃彩重墨的視覺風格下，那種如夢如幻為當年的香港人提供了情緒的逃逸──既然前景不明，就逃到纏繞的愛情與虛構的夢幻中。然而，電影又是真實的，原作者李碧華做了不少關於塘西風月的資料搜集，把妓院的生活與文化寫得巨細無遺，什麼「琵琶仔」（妓院中的未成年歌女）、「溫心老契」（妓女鍾情的客人）、「埋街食井水」（妓女從良），都有事實基礎，那是被塵封的本土歲月，是香港1932年禁娼前的獨特文化。

這種另類的香港歷史，跟英國及中國內地書寫的香港都不相同。英國人刻意抹去令他們尷尬的殖民歷史，而強調香港作為一個現代城市的「現狀」，此刻的安定繁榮蓋過不愉快的歷史記憶 32；至於內地視角的香港歷史，則是鴉片戰爭帶來的民族恥辱、殖民政府的惡行，以及回歸中國的榮耀 33。這兩種論述，都沒有香港人自己的聲音。而香港不少影視作品就嘗試從本土出發，以迂迴的方式、另類的角度講述香港歷史。

《胭脂扣》中，如花在陰間等十二少等了 50 年，她的鬼魂回到八十年代的香港尋找他。叫如花錯愕的，是香港的面目全非；倚紅樓成了幼稚園，一片煙花之地則變成石屎森林。關錦鵬在顏色上刻意強調了兩個年代的差異：三十年代有炫目繽紛的暖色調，八十年代則是冰冷的灰藍。這顯示香港躍身成國際都會的代價──在驚人的城市發展中，歷史感已經消失殆盡。而如花鬼魂的出現則提醒現代香港人：我們是有歷史的。至於 50 年後的重訪，則巧合地跟《中英聯合聲明》訂明的「50 年不變」相關；如花的失落，既是因十二少不守同死的承諾，也是因 50 年來香港的驚人變化令她驚詫。50 年後，人變了，承諾也守不住了。

## 港片紛紛回到過去

《胭脂扣》大受歡迎之後，不少港片都回到過去：關錦鵬獨愛三十年代，王家衛選擇六十年代，至於徐克則走得更遠，回到清末民初的亂世。他們的選擇都有特別理由：關錦鵬自言對三十年代的氛圍著迷，王家衛六十年代隨家人移居香港，生於越南的徐克則對動盪局勢特別有興趣。懷舊潮中，有向粵語片致敬的喜劇《92 黑玫瑰對黑玫瑰》（1992）及《新難兄難弟》（1994）等，有以香港風雲人物為題材的傳記片《跛豪》（1991）及《雷洛傳》（1991）等，而標誌了王家衛的六十年代情結的《阿飛正傳》亦在《胭脂扣》之後登場。在當時香港這個不重視歷史、看不到歷史的現代大都市，電影人與觀眾都沉溺在懷舊情緒中。

當時黑幫片與警匪片大行其道,以女性角色為主軸的電影並不多見,而《胭脂扣》的懷舊卻是透過女性來展示。學者洛楓曾提到,關錦鵬的懷舊電影,包括後來的《阮玲玉》,往往是用女性角色去尋索過去 _34_。當正統政治史往往被男性(包括國家領袖、高官、軍人等)主導,《胭脂扣》用了妓女去揭開一段不為人知的香港本土歷史,這是與「大歷史」有差異有距離的「小歷史」,也因此提供了另類的歷史視野。

妓女多次被用作香港的隱喻。作家施叔青的「香港三部曲」(《她名叫蝴蝶》[1993]、《遍地洋紫荊》[1995]及《寂寞雲園》[1997])寫主角黃得雲從內地來到香港,淪落風塵,以她周旋在背景各異的男人之間的故事來訴說香港歷史,用女性身體書寫殖民地滄桑。妓女的身不由己,可以作為香港的殖民歷史的隱喻。事實上,香港亦曾是一個充滿妓女的地方,根據記載,在十九世紀七十年代,在香港的十二、三萬人口中,有接近兩萬人是妓女,比例驚人 _35_。回歸之後,《金雞》系列(2002-2014)亦以妓女阿金的故事折射草根生活,反映社會變化。

除了妓女,妓院也有特殊意義。正統歷史的主角多是男性,空間則常常是戰場、朝廷及政府機關,但《胭脂扣》要尋訪的過去竟在一間妓院,一片邊緣空間。香港這個殖民城市,本來在地理上、文化上、政治上都是邊緣的,北京朝廷的政事、東北三省的戰事,香港都無從置喙,而廣東話、南方風俗及不中不西的文化也會被輕視。因此,香港的文化書寫就似乎必須要從邊緣的空間著墨,而倚紅樓就成了很政治的一片空間:在這個正統歷史不會關心的地方,正正有最好的理由不理會政治的大敘事,自成一角地書寫自己的歷史,而最後被作家李碧華及導演關錦鵬寫成了生動的香港妓院故事及另類本土歷史。妓院的空間加上妓女的見證,成就了香港的歷史視角;看似瑣碎與沒價值,卻正是香港文化所在 _36_。

### 旗袍作為歷史細節

梅艷芳的演出亦別具意義。拍《胭脂扣》之前早以《壞女孩》及《妖女》等歌曲走紅的她前衛又西化，代表了未被正統中國文化認可的香港本土文化。當梅艷芳化成女鬼講述如花的故事，正是以現代香港人的姿態去訴說本土歷史。因此，她在《胭脂扣》的典雅跟她唱《妖女》的妖邪似是南轅北轍，但兩者同樣是以「不正經女人」之姿去講本土故事，建構本土文化。

《胭脂扣》、《何日君再來》及《川島芳子》三部電影都有共同點：以特殊的女性角色（妓女、歌女及「叛國者」）講歷史，以特殊的空間（妓院、歌廳及日本庭院等）講政治，展示的正是反思性懷舊。歷史從來是眾聲喧嘩的，歷史的論述亦不應是一言堂。透過如花的角度，一種另類的文化認同與歷史書寫得以展現，而梅艷芳的演出則成為香港跟歷史對話的橋樑。

歷史的重新書寫常常是帶著預設立場[37]。訴說過去，往往是為了書寫當下，例如一個新政權會重寫歷史去合理化其管治，一場革命也可能重述歷史去合理化其訴求。不同年代看同一段歷史，視點與詮釋可以截然不同。在八、九十年代，香港電影曖昧地建構了一種獨特的歷史觀，這種反思有時會透過細節來進行。宏大敘事需要象徵物，例如國旗或軍服，小敘事則利用細節去表達反思性懷舊，而旗袍就是一種內藏歷史視野的細節。

《胭脂扣》的成功令梅艷芳的旗袍形象深入民心，後來她在《何日君再來》、《川島芳子》及《半生緣》亦多次以旗袍形象示人。然而，她的中國味卻從來不純，她演過的三十年代女性多少帶著混雜文化：《何日君再來》中的她是在華洋雜處的上海生活、後來選擇定居日本的歌女，《川島芳子》的她是在日本長大的滿洲皇族後人，《胭脂扣》的她是殖民地香港的妓女。對應電影形象，她在2002年演唱會中穿旗袍時，搭配的卻是一頭誇張高聳的金髮。梅艷芳式的懷舊是中西夾雜的；而在《何日君再來》及《川島芳

子》等電影中，舊中國與西洋懷舊風亦沒有互相排斥，她穿旗袍也穿洋服；梅艷芳的古典，展示的是時局混亂、文化交集的時代——亂世。

八、九十年代的港片對亂世特別鍾情，原因是亂世可以類比當時香港的社會爭議與人心迷惘 38。而梅艷芳滄桑的臉、豐富的歷練，還有她遊走在不同文化之間的複雜特質，使她成為亂世的最佳代言人，而旗袍就是亂世中的曖昧細節。其實，今天被視為中國符號的旗袍並非純正中國文化。旗袍中的「旗」是指滿洲，是滿人服裝，後來加入了西服元素，經過改良，盛行於華洋雜處的上海，是中西合璧的服飾。

當時，中國女性的傳統服裝根本不會顯露身體形態，而旗袍展示女性曲線，帶著資產階級味道，是一種複雜的文化，內藏著反抗力量 39。在民國時代，旗袍曾是不正經女人的象徵，代表西方文化的污染。1949 年後，旗袍更曾一度被禁絕跡，當時中國女性穿的只能是不分男女的工農民服，而旗袍就傳到華洋雜處的香港，後來又被《胭脂扣》、《阮玲玉》及《花樣年華》（2000）等電影發揚光大。改革開放後，旗袍解禁，並弔詭地成了中國文化代表，但它其實有複雜的文化背景。

梅艷芳的旗袍形象亦是亂世中的混雜文化，以及一種香港版本的文化混合體。穿起旗袍，梅伊跟日本情人去日本，川島芳子混進偽滿洲國，如花則是個在華洋雜處的香港的妓女。然後，梅伊換上和服定居日本，而川島其他時候穿的是和服、洋裝、軍服，至於如花則來到八十年代的現代香港。在這些電影中，旗袍不是固定的國族符號，而是充滿變數的文化細節。就如第二章提到，服裝不只是電影中的視覺元素，還可以是一種論述策略，負載不同主題，傳達不同訊息，穿上旗袍的梅艷芳就對國族與政治提出疑問與反思。

用禁忌題材寫香港故事

學者 Rey Chow 提到，香港的自我書寫之所以困難，是因為它夾在英國的殖民論述與中國內地的民族主義論述之間 40。她認為，香港要成為「機會主義者」（opportunist）去抓住自我表述的機會，而懷舊電影及流行音樂等就是香港的強項與良機 41。事實上，港片的確利用不同題材書寫香港故事，如妓女、鬼怪及黑幫等，然而，這些題材在今天中國都是禁忌。

梅艷芳對於內地觀眾來說是既近且遠的。她是眾所周知的香港巨星，她的電影如《胭脂扣》及《審死官》等膾炙人口，她的國語歌《女人花》（1997）及《親密愛人》（1991）等街知巷聞。然而，她又始終跟內地市場緣淺：她在「六四事件」後拒絕去內地，她在廣州唱禁歌《壞女孩》而被取消數十場巡迴內地演唱會 42，她也沒有拍過合拍片。她去世前，正是中國電影在《英雄》（2002）的票房成功之後的起飛時期，但張藝謀邀她拍《十面埋伏》（2004），她還未進劇組就去世了。

梅艷芳趕不上中國電影票房的狂飆時代，也嘗不到合拍片的甜頭，她彷彿註定一生以香港為根基。如果梅艷芳沒有早逝，也參與拍攝合拍片，她會不會散發更多的演藝光芒，還是水土不服？今天中國電影的幾個禁忌，很可能會限制她的演出。

《胭脂扣》涉及的嫖妓情節及靈異題材，未必輕易通過電檢。港片《豪情》（2003）劇情原是古天樂及陳奕迅投身出版業，創辦色情雜誌。但是，電影為了在內地上映而補拍，故事變成香港與內地警方合力掃黃，兩個主角最後鋃鐺入獄，片名更改成《天羅地網》，因為「涉黃」仍是禁忌。至於鬼怪電影亦不可任意創作，要遵守最後是「鬼由心生」的定律，不能明言有鬼，如2011年的新版《倩女幽魂》就把聶小倩由女鬼改成妖怪。然而，《胭脂扣》的趣味正是借用妓女的鬼魂去述說本土歷史，其中更涉及大篇幅的妓院情節。

黑幫犯罪是另一禁忌。《無間道》（2002）的內地版結局要改，黑幫劉德華不得逍遙法外；杜琪峯多部作品遭遇同一命運，結局一定要惡人有惡報，《奪命金》（2011）中的何韻詩最後也被繩之於法，電影經營的荒誕感蕩然無存。更甚者，《黑社會以和為貴》（2006）及《樹大招風》（2016）等黑幫電影根本不能公映。黑幫片是重要港片類型，除了有市場價值之外，它還有一層文化意義：黑幫世界的無序混亂，時常被借用作政治社會的隱喻，往往反映了某個時代的人心不安。在八、九十年代，香港人心惶惶，黑幫片特別盛行，那個危機四伏的世界，被認為是香港人集體意識的某種反映 43。

徐克的《英雄本色 III 夕陽之歌》（1989）以越南亂世借喻香港，又以越南華僑的故事表現流離狀態。電影結尾，在《夕陽之歌》的歌聲中，越共進入西貢，人民紛紛逃亡，拚命擠上直升機，而機上的周英杰則奄奄一息，夕陽下的直升機不知飛向何方。亂局之中，改朝換代，前景未明，英雄豪傑亦改變不了這一切，這夕陽中逃亡的意象微妙地預視了後來香港移民潮引起的社會情緒。黑幫本已是一個邊緣世界，再加上一個黑幫世界的邊緣人物——女性，令周英杰成了在時代巨輪下朝不保夕地掙扎的人物代表。今天黑幫題材在中國難有發揮，自然也不會有這樣的人物、這樣的故事。

除了妓女、鬼怪、黑幫，《川島芳子》及《何日君再來》不把日本當敵人，亦不把他們呈現得面目猙獰，甚至潛藏曖昧的政治身份，今天亦是政治不正確，難容於中國電影。網上有內地梅迷為梅艷芳可惜，因為她沒趕上中國大片時代。然而，也許梅艷芳就是註定徹頭徹尾的屬於香港。她的不少作品都很有可能不見容於今天中國內地市場。她就在香港導演與演員大舉進軍內地市場之前，飄然離去。

在人生的最後兩年，她參演的《鍾無艷》（2001）、《愛君如夢》（2001）、《男人四十》（2002）、《男歌女唱》（2001）及《慌心假期》（2001）等，雖不是部部出色，但都有港片風味。她在今天這個世代去演中國電影，也恐怕

難有當年演港片的精彩。就像阮玲玉趕不上有聲電影時代，才使我們今天可更聚焦於她豐富的表情與肢體語言，梅艷芳沒能趕上中國大片的時代，亦未必是遺憾。她的身影，註定永遠留在充滿香港本土趣味的香港電影中。

小結

—

關鍵的文化時刻

八、九十年代是香港的一個關鍵的文化時刻（cultural moment），其中又以八十年代為甚。香港要形塑本土文化，不是純粹內求於中華文化，而是向歐美日本借鏡；香港要建構本土身份，不是挪用民族主義，而是在矛盾與邊緣之處游移。當時，香港文化充滿自信，歌影作品勇於挑戰大眾：《壞女孩》令社會震動，劉培基及梅艷芳還要創造出更妖媚、在文化上更混雜的《妖女》；八十年代張國榮的形象是個以異性戀姿態出現的壞男人，九十年代的他更不避諱演出陰柔叛逆的同性戀者[44]；徐克不只用香港視角及技術革新了黃飛鴻故事，還拍出《青蛇》（1993），把色慾場面加進這個傳統民間故事中。這些作品最後都化成獨特的香港文化。

在八十年代中國改革開放之初，香港文化提供了一個觀看世界的窗口。梅艷芳進入中國引起震動，而《壞女孩》亦一直是禁歌。台灣當年解嚴不久，流行歌壇都是清新民歌之際，梅艷芳亦帶來衝擊。至於在新加坡及馬來西亞，本土華語流行文化並不蓬勃，當年有大量歌影迷追捧梅艷芳。這些華人觀眾在她身上看到一種新鮮刺激、內藏多元混雜的新文化。

於是，梅艷芳成了這些地方的文化記憶的一部分。在她去世後十多年的今日，內地仍有不少電視節目懷念她、模仿她、討論她，就是她1999年以妖冶姿態上春晚受到觀眾劣評，近年都有節目為她平反，指出當年社會未懂得欣賞她的大膽形象及《床前明月光》（1998）的新派樂風。遠在新加坡及馬來西亞，至今仍有活動紀念她。

後殖民理論大師 Homi Bhabha 曾用樓梯比喻後殖民文化[45]。樓梯是曖昧的過渡性空間，人們不會在此停留，永遠處於行進狀態；樓梯代表了身體的流

動、認同的不定、文化的曖昧，是一種潛藏無限可能性的文化空間，可以抗拒保守單一的認同，如民族主義或原教旨主義。這種後殖民狀態是前殖民地經歷不同文化的碰撞，生成了曖昧混雜的新文化。香港文化就是這種後殖民樓梯空間，它隨時變動，難以名狀，卻潛藏創造性，就像梅艷芳歌曲與形象的混雜，以及她的電影角色的曖昧身份。

這種曖昧模糊看似是某種缺失，但是，所謂牢固的認同其實才是虛妄的，混雜而變動的身份才是常態。學者 Ackbar Abbas 有力地指出，香港文化身份的混雜不清並非一種病理，這種開放性挑戰任何固有的文化標準，是文化創新變革的契機所在。他稱這為一種「後文化」（post-culture），是未來文化的重要參照，這展示在香港電影、建築及現代詩等文本中 *46*。

Rey Chow 亦指出，作為一個位處南中國的城市，曾被英國殖民、被日本侵略，後來經歷西化及現代化，繼而回歸中國，香港對於一種純粹中國身份的追尋註定是失敗的。相反，香港的強項是城市文化及流行文化，並藉此作出自身的後殖民身份書寫 *47*。

今天在全球化下，同質化的力量被認為會威脅地方特色與地域差異，於是「本土」成了一個熱門概念。然而，關於本土的討論有時越走越狹隘，本土論者有時忘了文化是一個動態的概念，捍衛本土容易演變成排外主義。當年香港的流行文化示範了不排外的本土，這種開明、有活力的本土既不斷吸收外國文化，也採納並革新中國元素。

在香港那個娛樂工業蓬勃、文化相對開放的年代，梅艷芳得以盡情發揮。當時，港片不是沒有粗製濫造的，廣東歌不是沒有濫竽充數的，然而，仍有不少人才大膽創新，留下定義著香港文化的文本。梅艷芳趕上了香港一個奇異的時代，那個時代也遇上了奇異的梅艷芳。她的歌、她的電影、她的人格，化成香港文化的重要文本，成為香港故事的重要部分。

1——馬傑偉，《後九七香港認同》，香港：Voice，2007。

2——洛楓，《盛世邊緣：香港電影的性別、特技與九七政治》，香港：牛津大學，2002。

3——有關這稱號被傳媒廣泛使用的背景，請參閱第四章。

4——呂大樂，〈香港故事：「香港意識」的歷史發展〉，高承恕，徐介玄編，《香港：文明的延續與斷裂》，台北：聯經，1997，頁1至17。

5——林超榮，〈港式喜劇的八十年代：從許冠文到中產喜劇的大盛〉，家明編，《溜走的激情：80年代香港電影》，香港：香港電影評論學會，2009，頁154至173。

6——呂大樂，〈香港故事：「香港意識」的發展歷史〉。

7——朱耀偉，〈早期香港新浪潮電影：「表現不能表現的」〉，羅貴祥、文潔華編，《雜嘜時代：文化身份、性別、日常生活實踐與香港電影1970s》，香港：牛津大學，2005，頁195至207。

8——〈緊扣關錦鵬的光影心（五）〉，《明報周刊》，2017年6月17日。

9——林蕾，〈「明目張膽」的豬兜們〉，《忽然一周》，2014年12月19日。

10——〈一代演藝巨星隕落廿載公益精神長存〉，《明報》，2003年12月31日，頁A2。

11——有關她去世後的新聞及評論如何把她連結香港的文化、社會及歷史，見第四章。

12——陳淑芬，〈梅艷芳抗拒《IQ博士》〉，《明報周刊》，1695期，2001年5月5日，頁110至111。

13——李展鵬、卓男編，《最後的蔓珠莎華：梅艷芳的演藝人生》，香港：三聯書店，2014，頁18。

14——羅貴祥，〈前言：雜嚐雜嘜的七十年代〉，《雜嘜時代：文化身份、性別、日常生活實踐與香港電影1970s》，頁1至6。

15——陳冠中，《城市九章》，上海：上海書店，2009。

16——嚴格來說，《似水流年》也是文化混雜體。喜多郎為電影《似水流年》配樂，沒時間寫主題曲，在得到他的同意後，黎小田就把電影音樂的片段編成一首完整的歌，並自行創作了一段副歌，見註釋12的陳淑芬訪問及《最後的蔓珠莎華》頁21。

17——Witzleben, J. L., "Cantopop and Mandapop in Pre-postcolonial Hong Kong: Identity Negotiation in the Preformances of Anita Mui Yim-Fong", in *Popular Music*, 18, No. 2, May 1999, pp241-258

18——Yau, H., "Cover Versions in Hong Kong and Japan: Reflections on Music Authenticity", in *Journal of Comparative Asian Development*, 11, issue 2, 2012, pp320-348

19——李展鵬、卓男編，《最後的蔓珠莎華：梅艷芳的演藝人生》，頁21至22。

20——同上，頁150。

21——有日本梅迷表示，八十年代日本歌壇並沒有梅艷芳這種女歌星，詳見第五章粉絲訪問。

22——洪清田，〈香港一中國的奧巴馬式「第三種文化」〉，《信報》，2008年11月13日。

23——張小虹，《假全球化》，台北：聯經，2007，頁39。

24——許建聰，《香港八十年代的文化戀物：以梅艷芳現象為例》，新竹：國立交通大學社會與文化研究所碩士論文，2018，頁53至55。

25——關於傳媒如何報導她支持民主及建立家國情，見第四章。

26——事實上，今天網上仍不難看到內地觀眾表示不理解《何日君再來》，有人沒法接受這樣的中日愛情故

事，甚至有人不懂拍抗日時代為何沒有著墨日軍惡行。

27──王鈺婷，《身體、性別、政治與歷史》，台南：台南市立圖書館，2008，頁28至34。

28──Teo, S., *Hong Kong Cinema: The Extra Dimension*, London: BFI, 1997, p38

29──洛楓，《世紀末城市：香港的流行文化》，香港：牛津大學，1995。

30──Boym, S. *The Future of Nostalgia*, Plymbridge: BasicBooks, 2002

31──李焯桃，《觀逆集：香港電影篇》，香港：次文化堂，1993。

32──Chu, B. W.-k., "The Ambivalence of History: Nostalgia Films as Meta-Narratives in the Post-Colonial Context", in Cheung E. M.-k. and Chu Y.-w. eds. *Between Home and World: A Reader in Hong Kong Cinema*, Hong Kong: Oxford University Press, 2004, pp.331-351

33──王宏志，《歷史的沉重：從香港看中國大陸的香港史論述》，香港：牛津大學，2000。

34──洛楓，《盛世邊緣：香港電影的性別、特技與九七政治》。

35──周子峰，《圖說香港史：遠古至一九四九》，香港：中華書局，2010，頁61及68。

36──Chow, R. *Ethics after Idealism: Theory, Culture, Ethnicity, Reading*, Bloomington and Indianapolis: Indiana University Press, 1998: p142

37──Lee, C., "We'll Always Have Hong Kong: Uncanny Spaces and Disappearing Memories in the Films of Wong Kar-wai", in Lee, C. ed. *Violating Time: History, Memory and Nostalgia in Cinema*, London and New York: Continuum, 2008, pp.124-141

38──焦雄屏，〈前言：九七震盪：宿命、懷舊、寓言〉，焦雄屏編，《香港電影風貌 1975-1986》，台北：時報，1987，頁191-193。

39──Cook, P., *Screening the Past: Memory and Nostalgia in Cinema*, London and New York: Routledge, 2005, p10

40──Chow, R. *Ethics after Idealism: Theory, Culture, Ethnicity, Reading*.

41──Chow, R., *Writing Diaspora: Tactics of Intervention in Contemporary Cultural Studies*, Bloomington and Indianapolis: Indiana University Press, 1993, p25

42──〈梅艷芳天河演唱會丟重磅炸彈〉，《明報周刊》，1377期，1995年4月2日，頁43至46。

43──Stokes, L. O. and Hoover, M., *City on Fire: Hong Kong Cinema*, New York and London: Verso, 1999

44──洛楓，《禁色的蝴蝶：張國榮的藝術形象》，香港：三聯書店，2008。

45──Bhabha H., *The Location of Culture*, London and New York: Routledge, 1994

46──Abbas A., *Hong Kong: Culture and the Politics of Disappearance*, Hong Kong: Hong Kong University Press, 1997

47──Chow, R. *Writing Diaspora: Tactics of Intervention in Contemporary Cultural Studies*.

第*4*章
*Chapter Four*

# 緋聞女王的傳奇

———

身世、愛情、政治

娛樂新聞中的梅艷芳，可說相當「精彩」。她自小賣唱的身世令人對她產生不少想像；她一出道就新聞不斷，傳她吸毒、有私生女；她緋聞男友層出不窮，但最終沒法如願結婚生子；她豪邁爽朗、收徒愛才、「食客三千」，為人津津樂道；她熱心公益，力撐民主，表現人格魅力。她去世後，媒體稱她為「香港的女兒」。從壞女孩到代表香港，從身世、愛情到政治，香港少有明星像她一樣牽涉眾多議題，是個龐大而複雜的明星文本。

梅艷芳的公眾形象，交織著虛構與真實、幕前與幕後。她的幕前形象，無論是壞女孩、妖女或如花，都跟她的幕後形象有微妙關係。塑造這百變女星的，自然有劉培基及關錦鵬等幕後功臣，然而，不可不提的還有梅艷芳本人：她的身世、戀情、造型、言行、性格、歷練，經過傳媒呈現與炒作，跟她的舞台及電影形象結合而成一個龐大而複雜的明星文本。很少明星像她一樣，她的童年、家人、朋友、圈內外情人都一一被鏡頭注視。要討論梅艷芳，絕不可忽視娛樂新聞中的她。

關於明星研究，Richard Dyer 早已提出不能單單聚焦於作品，也要分析娛樂新聞及宣傳資料等其他材料 _1_。事實上，觀眾既愛聽歌看電影，也對於娛樂新聞樂此不疲；他們迷上明星的幕前形象，也對於他們幕後的一面甚感好奇。一個明星越紅，幕前展示的形象越美好，他們在娛樂新聞中所謂「真實」的一面——特別是私生活，就越是惹人注目。當人們看著娛樂新聞批評或讚賞某個明星，其樂趣有時比起看戲聽歌猶有過之。在明星文本被建構的過程中，娛樂新聞的重要性跟歌影作品可說是旗鼓相當。有學者明言，檔案材料在明星研究中將會佔著越來越核心的地位 _2_。

當然，所謂的幕後「真實」一面並不全然是真實，而是新聞媒體的選擇性呈現與建構。在香港，明星受訪時可以花了一個小時談新作品，花了五分鐘講感情生活，但後者就被無限放大，更別說那些「看圖作文」式的毫無消息來源、胡亂杜撰的八卦新聞。這種新聞建構的明星形象，自然跟真實有所落差。所以，明星的私人個體（private person）與公眾形象（public persona）關係複雜，甚至令人困擾 _3_。明星是真真實實的人，有他們的真性情與幕後生活，但觀眾難以完全掌握，他們只能透過明星的公眾形象去了解明星；這種公眾形象是真實與虛構並存，台前混合幕後，再結合某種社會類型發展而成。

成功的電影角色容易成為觀眾了解某個明星的重要素材。例如我們會想像一個擅演英雄的男星私下也正氣凜然，一個常演賢妻良母的女星私下也賢良淑

德。如果這男星受訪時也表現出豪邁與正義感，甚至熱衷慈善活動，就會形成有英雄氣概的公眾形象（大哥形象）；如果這女星在記者面前也是溫柔賢淑，甚至表示樂於相夫教子，就會形成傳統女性的公眾形象（淑婦形象）。

以上兩種公眾形象之所以令人信服，又往往因為大眾認為社會上的確有大哥及淑婦這些典型人物；如是，銀幕角色混合幕後性格，再套進某種社會類型，就會形成深入民心的公眾形象。當然，公眾形象不會永久牢固，例如一個形象清純的女星可能會被報導原來私下愛講粗口，一個形象正義的男星可能會陷入包二奶醜聞，明星的公眾形象，常常是碎片化且充滿矛盾的。

作為標誌，明星代表不同類型的人，反映不同的心理、文化、國族、種族及情慾特質 4。演藝圈像個超級市場，充斥各類產品，有明星代表剛強，有明星代表純真，有明星代言叛逆，有明星代言乖巧，有明星充滿草根味，有明星充滿中產氣息，有明星背負中國傳統，有明星一身洋化開放，有明星彷彿跟情慾絕緣，有明星充滿情慾氣味。林林總總，都是明星半真半假的公眾形象發揮作用。

而無論真假，這些形象都在社會的價值系統中發揮不同作用，它可能強化某種保守價值，也可以代表叛逆文化。Richard Dyer 結合符號學及社會學研究明星，他就表明其研究著眼的是明星的表意功能，而不是他們的真實一面 5。本章分析娛樂新聞，也不是要還原最真實的梅艷芳，而是去探究媒體如何建構「梅艷芳」這明星文本，如何透過她的公眾形象產生了意義，這些意義又跟香港社會文化脈絡有什麼關係；當某些呈現梅艷芳的框架被質問時（例如過份強調她「感情失敗」的論調），我的用意也不是去判斷新聞的真實性，而是嘗試討論框架背後隱藏的社會情緒及意識型態。

究竟，這些娛樂雜誌呈現了怎樣的梅艷芳？開放的壞女孩？保守的傳統女人？身世淒涼的歌女？成功的事業女性？感情失敗的女人？一呼百應的領

袖？為公義發聲的勇士？在她生前，娛樂新聞呈現了怎樣的一個梅艷芳？她去世之後，海量的報導及評論如何定位這個複雜的人物？如果明星的公眾形象總是碎片化又充滿矛盾，梅艷芳大概就是最鮮明的例子。

這一章主要分析幾本娛樂周刊關於梅艷芳的報導及評論，數量超過 300 篇，包括超過 20 年的《明報周刊》（從她出道的 1982 年至她去世的 2003 年）、約十年的《金電視》周刊及《新知周刊》（從 1982 年至她淡出舞台的 1992 年）6，以及十多年的《壹周刊》（從 1990 年創刊至 2003 年）。《明周》及《新知》都是大本的八卦雜誌，當年很受歡迎，《金電視》是小本的電視周刊，八十年代中期曾號稱「全港銷量最多電視雜誌」；在大本周刊及小本電視書在九十年代慢慢式微之後，《壹周刊》異軍突起。這四本雜誌的風格各異，但呈現的梅艷芳卻頗為一致。究竟它們如何建構她的公眾形象？

另外，她在 2003 年底去世之後，各傳媒以驚人的篇幅報導她的死訊及喪禮，並回顧她的一生，而社評、學者及作家亦紛紛對她「蓋棺定論」，以不同角度評價她，確立了這「香港的女兒」的代表性。究竟，她去世後的各種新聞及評論呈現了怎樣的梅艷芳？這部分會以《明報》及《蘋果日報》兩份報紙為主，分析她去世後一個月（2003 年 12 月 31 日至 2004 年 1 月 31 日）的所有新聞及評論（包括港聞、娛樂版及副刊），收集文章超過七百篇；此外，本章尾聲再旁及過去十多年來有關她的其他重要新聞，例如她的遺物拍賣事件，以及她在雨傘運動期間如何被提起等，收集文章超過四百篇。

由於文章內容難以歸類（例如當年很多訪問往往是在一篇中雜談工作、感情、生活、投資等不同話題），因此本章不採用量化方式，而是利用文本分析的質性研究方法，把這幾十年的報導分成身世、形象、身體、愛情、性情及身後論述等部分，分析其內容、標題及論述框架，去拆解梅艷芳的公眾形象。

# 身世與形象

—

## 她壞，她慘，她強

從一出道，梅艷芳就不只是「一個會唱歌的新人」那麼簡單，當年的娛樂新聞為她複雜的公眾形象奠下基調。

贏得新秀歌唱大賽冠軍之後，梅艷芳備受注目。首先，她表現出色，《明周》報導她的分數「贏亞軍幾條街」，記者寫她在台上那種「話之你」的神態甚富現代感 *7*。但是，被談論不只是她的才藝，還有她的身世，《新知》這樣寫：「有十年的跑碼頭經驗，她當年捱過不少苦頭」，是個「走慣江湖的醒目女」*8*。《明周》也寫她「18歲給人感覺冷靜成熟」*9*。十多年的歌齡不只是數字，還帶來許多想像：「跑碼頭」及「走慣江湖」等字眼暗示她背景複雜。香港在七十年代初開始推行小學六年免費教育，到了1982年梅艷芳出道時，「小孩必須先讀好書」已是社會共識。一個初中就輟學、還要在夜店打滾的女孩，自然被投以異樣目光。

果然，負面傳言很快就跟隨這種想像而來，出道不到半年，已有傳她有三歲大的私生女、是「道姑」瘾君子 *10*，以及她媽媽當年開辦艷舞團等等 *11*。她表示因手臂太瘦不好看，不喜歡露臂；在那個紋身不被接受的年代，又傳她左右兩臂有龍虎圖案紋身 *12*。她自己說：「最衰嘅嘢我都冇走雞，又說我

紋身，又說我吸毒，又說我煙不離手。」而且，「說我媽媽搞艷舞團，說我懷孕說我墮胎。上兩個星期，還有人說我自殺。」*13* 這種新聞，後來形成一個把她寫成「壞」的論述框架。

她一出道，就有訪問讓她細談童年往事。她自述自小唱歌經驗：四歲接受歌唱訓練，七、八歲到處表演，九歲學歌舞，扮書生花旦、跳民族舞，但她並不享受這表演生涯，怨恨自己讀書少 *14*。她說：「我的童年和別的小孩不太一樣，所以我羨慕普通小孩子的生活。」*15* 在學校，同學用奇異眼光看她，令她感覺孤立：「我沒法和同年齡的孩子溝通，他們在我眼中變得幼稚、無知。」於是，她害怕孤獨及沉靜 *16*。

這些報導突顯她舞台經驗豐富，另一方面，童年辛酸一直在她的報導中揮之不去。在她第一次演唱會之後，《明周》訪問她一家三口，她表示曾經有人對她說：「你想紅呀，第二世啦。」梅媽媽亦道出她以往一個女人帶著兩個女兒，被人欺負，姐姐梅愛芳也說她見盡「白鴿眼」*17*。舉行 28 場演唱會之後，《新知》重提她自小為生計所逼，「童年際遇辛酸、淒涼，早年喪父慘痛」*18*。這種新聞，後來成了一個強調她「慘」的論述框架。

同樣的素材也有截然不同的詮釋，《明周》亦曾從正面論述她的童年：「此人樂天而剛強，主要是她並非富貴順境中長大的孩子，六七歲便演唱賺錢，唱完酒家轉遊樂場，小小年華跑碼頭，這環境中培育長大的女孩，當然和一般家庭的女兒大有不同。」*19* 她的辛酸經驗，造就一個「樂天而剛強」的獨立女性。這種新聞，後來形成一個強調她「強」的論述框架。

在她人生的最後幾年，傳媒多次重現梅艷芳的童年，調子悲苦亦夾雜豪情。2000 年，梅愛芳患癌去世，《明報》請梅艷芳憶述往事，她提到兩姊妹從小就苦，後父時常出言侮辱，她們甚至會在睡前放木棍在床邊去防範他。記者又寫，她是家庭的經濟支柱，主導姐姐身後事的不是她姐夫，而是她本人，

一反中國傳統 _20_。童年雖苦，但她性格剛強，後來更儼如「一家之主」。

出道初期，關於她身世的報導鋪陳了往後數十年的幾種論述：第一，她的複雜背景間接引來不少私生活的傳聞，為日後沒完沒了的負面新聞拉開序幕，一代緋聞女王誕生，這種形象與後來《壞女孩》（1986）的流行相輔相成；第二，她的坎坷童年塑造滄桑淒涼的女性形象，《孤身走我路》（1986）及《歌衫淚影》（1985）等歌曲及電影《胭脂扣》（1988）都跟這「天涯歌女」形象關係密切；第三，她的豐富歷練又為她建立了強者形象，再加上後來傳媒經常報導她性情豪邁爽朗，電影《英雄本色 III 夕陽之歌》（1989）就發揮了她的大姐大特質。她壞，她慘，她強，這三種形象在她早年的報導中有了雛形。

### 形象差，欠觀眾緣

梅艷芳雖有負面新聞，但因為歌曲受歡迎，紅得很快。初出道時，她有徐小鳳的影子，《新知》記者為她著急：「現在全世界都叫梅艷芳另創風格。」_21_ 然後，她很快就建立個人風格。得獎後半年，被派去參加東京音樂節，記者說她「鎮定大方的台風確是十分突出」_22_。當時，劉培基為她置裝，白色棉襖、黑皮褲配白披肩，《新知》讚她有「說不出的瀟灑味道」_23_，而且是「東西合璧」，「顯出不平凡的氣質」_24_。

出道短短一年，《新知》就寫：「（她）已是樂壇一個熠熠新彗星，她的光芒、聲勢，蓋過不少老牌歌手。」_25_ 出道三年多，《金電視》指她成了樂壇天之驕女，又打本給兄長開狗場，投資製作公司，成了草蜢經理人，預言她會很快成為商界及娛樂界女強人 _26_。1987 年 3 月，《新知》報導香港收入最高的四位歌星，梅艷芳榜上有名，是「眾天王中唯一女將」_27_。到了 1992 年，她已準備淡出舞台，但《明周》報導她仍是納稅最多的香港女星 _28_。翌年，繼續有報導她納稅達 300 萬之多 _29_。不過，這些雜誌較少直接提到她的歌影作品，記者更感興趣的是從側面寫她的豐厚收入、高額稅款、生意投

資，以及用多少錢買了多少房子等。

梅艷芳在第十二屆東京音樂節得到兩獎。

**梅艷芳**很快打出名堂，但她其實是在罵聲中走紅的，除了負面新聞，關鍵問題就是形象。《新知》報導，她首張個人唱片《赤的疑惑》首天就賣了七萬

張，但記者卻寫：「可能太早出道，氣質總沾著點江湖氣，不夠純，這就令觀眾看得不順眼」、「外形經常受人彈」、「沒有觀眾緣」，連她自己都說：「我知道自己的型很有問題」、「她們（觀眾）很喜歡我的歌，但卻不喜歡我的人」30。更有人說，她沒有化妝時像個「仙姑」（吸毒者）31。究竟她的形象問題何在？「江湖氣」、「不夠純」及「仙姑」等字眼指涉的是她的身世與氣質——她從一開始就不是乖乖女。

梅艷芳這樣評價自己：「我一向跟靚女這兩個字扯不上任何關係的」32。出道三年，她漸為觀眾受落，《金電視》寫她初出道被批唱歌時「樣子有如苦瓜」、「化妝過份誇張似『死魚』」，但後來的造型卻成風潮，她領先用紫色唇膏，時髦女性紛紛效法 33。

雖然出道不久就有劉培基為她設計造型，但梅艷芳自己亦表示喜愛鑽研形象。1985 年 8 月，她向《明周》表示愛看時尚雜誌及時裝表演，對新事物很好奇，家裡有很多書，記者描述她「短短的歐陸流行髮型，蒼淡的化妝色調，只有她夠膽量夠份量化」34。翌年她又說：「我每分鐘都在構思一些新的形象與觀眾見面。」記者則說她「帶動年輕人的潮流，什麼殭屍色的唇膏也是她的標誌之一」35，語氣是半褒半貶。

走紅之後，她的化妝及造型仍不斷受爭議。1986 年 4 月，《金電視》問她會否擔心嚇走歌迷，她說做藝人要給觀眾新鮮感 36。同年，《新知》指出有人說她形象不討好，但她「自己有自己的喜愛，決不會把形象隨便更改」37。1988 年 9 月，她說幸好自己不漂亮才能百變，她不要求全世界都喜歡她，否則不能有突破 38。面對質疑，她表現我行我素。

1990 年，她有段時間改變路線，形象變得高貴成熟，她自言那些紫色銀色化妝及奇裝異服已成過去，《新知》記者讚賞這個「正常的梅艷芳」令人更覺舒服 39。但她顯然不甘平淡，在 1991 年底的演唱會中，她以大膽舞姿配

合七彩假髮與性感造型，就被樂評人馮禮慈批評演出充滿性挑逗，是「意淫」[40]。當時香港有空間讓她成為天之驕女，但不接受她形象的仍大有人在。她的前衛造型不只是時尚，更是令社會大眾有「壞」的聯想。

這種形象配合著《妖女》(1986)等歌曲，既帶來關於她私生活的想像（壞女孩的戀聞必多），亦令傳媒擔心她難找結婚對象（男人不愛這種女子）。1986 年 8 月一則傳她跟吳君如是同性戀的新聞[41]，以及 1990 年 6 月一篇相士忠告她要退出娛樂圈才找到歸宿的文章[42]，便分別配上她穿性感露臍裝及一臉誇張濃妝的照片；這類新聞配上她的造型，加強了論述效果。1991年 5 月，《壹周刊》問她真人其實有多壞，這恐怕是當年很多觀眾的疑問。她說自己不壞，只是性格野性、反叛、怕被控制，愛玩愛喝酒，而在成長過程，她亦一直在對抗，包括嚴厲的媽媽及看不起她的後父[43]。

## 非情慾身體：「飛機場」與運動員

梅艷芳的身體也是傳媒焦點。沒有肉彈身材的她，身體為何廣受注目？她初出道時已傳她臂上有紋身，身體首次被注視。後來，雖然她在健身有成之後以光滑手臂示人，但傳媒仍一直關注她的身體。第一章分析她的舞台表演時，我曾提到她展示身體的方式掙脫了男性凝視。在娛樂新聞中，她的身體被呈現的方式也值得討論。

當娛樂新聞慣常用男性目光注視女星的身體，梅艷芳的身材就成了開玩笑的對象，而她本人對此表現大方。《明周》在 1986 年 4 月報導張國榮登台時笑說她身材是峇里島機場（因為有人說當地機場是全世界最小的），她說並不介意[44]。1987 年 5 月，她在一個電視籌款節目中飾演白骨精，被記者笑她是最適合人選，她亦不介意，表示演員要演不同角色[45]。

有時，她甚至主動拿自己身材開玩笑。當時，香港開始有女星拍性感寫真

集，記者問她會否考慮，她說：「搵我拍寫真？你梗係想謀殺人定勒，我咁樣身材。」她自言身材「未入流」，人要知恥近乎勇，所以會努力健身 _46_。談到《烈焰紅唇》（1987）的性感封面令人嘩然，她又再自嘲：「我身材係點，全香港人都知啦，假唔到嘅，唯有鏡頭就一就」_47_。記者說封面上的她身材屬害，她解釋是窄身衫效果，而且裡面穿了連胸圍的腰封，托出胸部 _48_。

評論或取笑女性身材，本來充滿男性趣味，而梅艷芳對身材的一再自嘲，似是迎合這種性別偏見，但她的解嘲同時把身體去神秘化，告訴大眾相中身材只是假象，消除她的性感照潛在的情慾想像。她展示性感，隨後又拆解性感，再加上她平時爽朗豪邁的性情，令她從來沒有淪為性慾對象。

她出道不久，外間就猜測她身材，有傳言她上圍只有31吋，她大方澄清，並公佈三圍是32吋半、24、35，記者對她身材的評語是：「很好的骨架子，做模特兒是勝任有餘」_49_。這評語把她的身材連結表演事業，而非慾望。的確，當她的身體被提起，除了是玩笑，其他時候則是為了演出，包括為唱片封面健身，或是穿起厚重的服裝。劉培基談到她在1985年的演唱會中穿一件80磅的歌衫，加上首飾，幾乎比她本人更重 _50_。再一次，她的身體連繫的是表演───一種體力勞動。

到了1987年底的演唱會，《明周》報導她「以絕對沒有資格稱做肉彈的身材」展示一種露腿、露腰而不露胸的性感 _51_。這種「梅艷芳式」的性感，並非把女性胴體販賣給男性觀眾。在1990年的演唱會之後，《明周》報導她上了運動癮，為了演出頻頻健身，練背肌、腹肌，體重升至120磅，「她的手臂粗了近吋，腰圍從24吋半增至25吋半，坐圍從34吋半增至35吋半。」_52_ 這樣對她身材的描述，鉅細無遺但毫無情慾味道，反而像在描述一個運動員的身體，而她的「運動場」自然就是舞台。

既然她像個運動員，偶爾受傷也是難免。《明周》報導她在1985年的演唱

會期間足部舊患發作仍繼續表演 53，而在 1991 年演唱會期間，她的脊椎盤軟骨突出，壓到神經，雙腿失去知覺，經氣功師治療才順利演出 54。當時，成龍三不五時就因為演出高難度動作而受傷，傳媒也仔細報導他的傷勢。梅艷芳的身體跟成龍有點相似，同是「因工受傷」，這種女性身體是為工作打拚的勞動身體，是演藝專業的身體，而不是性慾的客體。

梅艷芳的身體被取笑、被專業化，也會掉進保守的性別框架。她身材瘦削，也常生病，但她不爭取時間休息，反而愛去夜店，這令記者表示擔心 55。這種擔心，連繫上「女人應該如何過活」的論述。1988 年 6 月，《新知》以「催催催、逼逼逼、做做做、唱唱唱：梅艷芳隨時倒下來」為標題，說她成功但不快樂，沒朋友，沒愛情，靠吃藥打針撐住自己，身體與精神在透支，隨時倒下，就連栽培草蜢也是負累，「青年少女，卻有著 40 多歲人的心境與滄桑」，記者又引用她前男友單立文的話，說女人不該這麼辛苦 56。雖然文中梅艷芳對單立文的話嗤之以鼻，但記者的修辭仍強調女人成功代價高，暗示女人應該回家當少奶奶。

去世前大半年，已患末期癌症的她籌辦「1:99」慈善音樂會、舉行演唱會、拍廣告，並準備拍攝《十面埋伏》（2004）。2003 年 9 月，她公佈病情，身穿運動型背心的她向傳媒說：「我好強壯，雖然瘦了一點。」「我從來沒有驚過，這一場仗我一定打贏。」更保證她會以精神奕奕的狀態面對大家。《明周》記者寫：「梅姐這天的狀態很好，很漂亮，一張臉也算飽滿，但雙臂很瘦。」然後列出她往後幾個月密密麻麻的工作 57。她穿上運動型背心，加上她的神情與說辭，表現出堅強與自信，她的身體連繫的是性情與專業。

到了 10 月底，她錄影電視台節目，《明周》報導她瘦了十磅，「步履蹣跚及畏冷」，但「坦言有工作才有推動力的梅艷芳，工作比以往還要積極」，而演唱會也加了場數 58。11 月，《明周》追到日本直擊她拍廣告的現場，刊登她在楓葉下的美麗照片，報導她在接受電療及化療期間仍不斷工作，列

出她公佈病情後兩三個月來的「操勞事件簿」59。

在人生的最後階段，梅艷芳不選擇醫院而選擇舞台及鎂光燈，傳媒捕捉了她的虛弱、剛強及美麗。她去世後，導演及評論人林奕華談到她當時距離死亡這麼近，但仍展示一個病人的美麗，最後成了大家永遠的回憶60。傳媒中的她彷彿宣示一種對死亡的態度：她沒有以病容示人，而是以一貫的百變形象去表現堅強、勇敢與專業，無論是她穿上華麗服裝上舞台，或是換上改良式和服拍廣告，她的身體始終充滿色彩，而非一具病榻中的蒼白身體。

# 天后情路難

–

## 天之驕女的情感宿命

在一個狗仔隊還未盛行的年代，梅艷芳已是緋聞女王。無論在中外，戀聞都是娛樂雜誌的核心，觀眾既喜歡看明星在銀幕上談戀愛，更熱衷窺看他們幕後的感情生活。如 Edgar Morin 所言，緋聞欄目就是明星系統的有營養浮游生物，建構著明星的形象 _61_。愛情被認為是明星神話的核心；在美國，明星的戀聞更被大眾用來思考愛情與婚姻，有一定的社會作用 _62_。

緋聞的本質是什麼？那似乎是一種「新聞」，理應有事實基礎，但其實，與緋聞更有關的是明星的形象，有時並非是事實基礎。學者 Andrea Weiss 研究上世紀三十年代一些有同性戀傳聞的荷里活女星時指出，觀眾對於某個女星的性取向的認知跟她的明星形象密不可分，他們不會理會她是否真的是女同志 _63_。這提醒我們，當某些新聞切合某個明星的公眾形象，無論有沒有足夠證據，觀眾都會入信。梅艷芳的妖壞形象深入民心，間接令她的緋聞沒完沒了，連綿二十年之久。

另外，其時香港社會迅速變化，如第一章所述，女性經濟能力大為提高，與此同時，女性初婚年齡中位數由 1981 年的 23.9 歲延後至 1991 年的 26.2 歲，首次生育年齡中位數由 1981 年的 25.1 歲延後至 1991 年的 28.1 歲，至於離婚數字

亦由 1981 年的 2,061 宗大幅增加至 1991 年的 6,295 宗 _64_。以上資料顯示，步入職場的女性延後結婚生子，家庭制度出現變化，傳統價值受到衝擊。可以想像，梅艷芳這種女性如何挑動了社會早已存在的不安，而這種社會情緒就隱藏在她的戀聞中。

她出道不久就有眾多緋聞男友，包括苗僑偉、鄒世龍、董瑋、張國榮、劉培基、胡渭康等，有真有假。1984 年 4 月，《明周》封面是梅艷芳、苗僑偉、戚美珍、董瑋及陳維英五人疑幻疑真的「五角關係」_65_，這些緋聞把她呈現為一個頻換男友的年輕女子。同年 6 月，《明周》數算她眾多緋聞男友，標題就是「梅艷芳談她最新的男朋友」，彷彿她換男友如換衣服 _66_。1986 年 3 月《明周》一篇鍾鎮濤專訪中，只有五分一內容跟他與梅艷芳的緋聞有關，但標題卻是「梅艷芳鍾鎮濤形跡可疑」_67_。

出道頭兩三年內，梅艷芳的緋聞純粹是年輕人男歡女愛，但當她攀上巨星位置，一種「成功女人擇偶難」的論調就出現了。1985 年 10 月，她在歌壇氣勢如虹，《金電視》提出女星的婚姻難題，為 22 歲的她擔心：「將來（梅艷芳）會否一如鄧麗君、翁倩玉 _68_ 般難以嫁出？」才出道三年，她就跟鄧麗君及翁倩玉等巨星一同陷入「天后女星的悲哀」，但在訪問中，她卻說不會因為婚姻而局限事業發展 _69_。1986 年 7 月，《金電視》又寫：「見她這般忙碌奔波，有時，倒也為她擔心，她何時才考慮嫁人？」_70_ 當時她才不到 23 歲，記者的擔憂顯然不是因為她的年齡，而是因為她的地位。

梅艷芳在 1986 及 1987 年都曾因身體不適入院，被傳為情自殺。《明周》在沒有任何消息來源的情況下，說她胃中有極多酒精、藥物及大量白花油 _71_。在自殺傳聞之前，她曾向《新知》表示有自殺傾向，記者寫：「多次傳出她感情受挫的新聞，女孩子最無法忍受的是愛情的失意、精神的空虛了。」然而，她否認因感情受挫萌生自殺念頭：「不，我不是為感情。我既然要追求事業上的成功，我只有放棄一樣（指愛情）。」她說：「我要求自己太高，

最怕突然心頭湧出做人不過如此、不做人不外如是的感覺。」但她也強調懂得自我開解 *72*。當傳媒猜測她為情所困，她的自白卻是一個完美主義者的精神困擾。

梅艷芳的確多次表示渴望結婚生子，但她的口吻卻並非鐵板一塊。她在 1985 年 5 月表示因為太忙，男友不高興，但她以事業為重，未需要歸宿，更自稱男人婆、女強人 *73*。同期，她又表示對愛情不狂熱，很少見男友，愛情只是心靈的小部分 *74*。前度男友單立文說她「女人之家這麼忙這麼辛苦做什麼？」她嗤之以鼻，並表明自己是天生的事業型女性 *75*。

1988 年 6 月，《金電視》記者跟她說：「不如你多啲時間為自己幸福諗下。」她回答：「我唔係只要愛情不要麵包，我要工作。」 *76* 到 1989 年 9 月，她說樂於當「散拖皇后」，只想寄情工作 *77*。1990 年 2 月，她強調如有工作一定會把約會推掉，又說自己未到三十，不用著緊戀情 *78*。然而，傳媒卻比她本人更著急。《新知》在 1986 年 10 月的報導寫她事業成功但心靈空虛、「沒有一個真正心愛的伴侶」 *79*，《金電視》在 1988 年 6 月說她感情「交白卷」 *80*。這些報導都把她塑造成感情失敗者。

1987 年底，梅艷芳舉辦 28 場演唱會，《新知》讓她回顧童年往事及成功之路，內文全無談及愛情，但標題卻是「辛酸成過去，富貴在眼前，小富婆梅艷芳，身邊獨缺情郎」 *81*。這就是當年大量新聞呈現她的框架：寒微出身的她終於大紅大紫，但代價是沒有愛情。值得注意的是，「獨缺情郎」一說是自相矛盾，因為這些周刊正是經常報導她的戀聞，她理應不缺情郎，記者指的其實是她欠終身伴侶。但她當時只有 24 歲，根本不必著急婚事。

在這框架下，她的姐姐被用來對照也就理所當然：1989 年 6 月，《新知》寫梅愛芳有了愛情但想要事業，但梅艷芳卻「一次又一次讓事業把她的愛情趕走了」 *82*。1991 年 4 月，《金電視》寫「她的成就是徐小鳳也自嘆不如」，

感情卻遭「滑鐵盧」，但她本人則表示不後悔出道十年重事業輕愛情，覺得一切很值得 _83_。媒體一直碎碎念，強調女人不可兼得事業與愛情，甚至把她寫得非常淒涼；《明周》在1991年12月寫：「無論是五色目迷的舞台歌榭還是淒美動人的數段情緣，都在精彩刺激的現象背後，悄悄吞噬她的青春。」_84_

## 「女人越有錢越難嫁出」

這種論調中，女人的財富自然也是求偶的障礙。1988年6月，《新知》報導她身價極高，但記者說女人越有錢越難嫁出，她並不反對，但表示總也不能有錢不賺、等人來娶 _85_。走紅之後，梅艷芳往往跟男友有身份地位的差距。《新知》1988年11月一篇報導以「等呀等呀等，等待心上人」為標題，內文是她承認恨嫁，願意為婚姻放棄事業，並談到跟男友劉米高的差距，以及社會不接受男人躲在成功女人背後；她對此沒有批判，但表現無奈 _86_。

更為嚴重的，是她1991年跟林國斌相戀，引來「包起」的傳聞，林說：「這個圈中，『梅艷芳包起林國斌』這句話實在太盛了，我就是不服氣。」_87_ 他說，因為地位懸殊，他們總是招人話柄，動輒得咎 _88_。當時，香港有女星被「包起」的傳聞，而梅艷芳卻竟被傳是「包人」的一方。到了1995年4月，當時31歲的她跟23歲的趙文卓相戀，「女高男低」的論調又派上用場，兩人八年半的年齡差距被傳媒誇大至11年 _89_。她抱怨男友總會被寫成「梅艷芳的男朋友」，好像是她的附屬品；同時，她又羨慕王菲（當時王被拍到在北京胡同跟竇唯同住）「為愛情居於斗室」，強調物質並不重要 _90_。

的確，梅艷芳很早就明言重視婚姻，但同時又有非傳統的思維。1985年11月，她表示「女人遲早要嫁人」，並認為她的事業會影響愛情，因為好男孩會對娛樂圈的人有看法，她希望日後子女過朝九晚五的生活 _91_。同期，她透露自己羨慕平凡女人讀書、結婚生子的生活，她不貪富貴，只求真愛；但她同時表現不傳統的一面，例如會為男友付錢，也曾經同時有四個男友 _92_。

1990 年 1 月，她一方面說「女人找歸宿是理所當然」，另一方面又說自己在世界各地都有物業，大可以每個地方都有情人，做風流的單身貴族 *93*。

梅艷芳的感情煩惱，還跟她的性情及生活方式有關。她出道兩年後就曾說：「我這種女人不是個個都喜歡的，我不是那種嬌滴滴的女孩，我很有職業感，獨行獨斷。」攝影師林偉則指她會「主動去挑選喜歡的人」*94*。記者形容她太有性格、太有主見，「教不少男孩望而卻步」，她也自稱男人婆 *95*。後來，她跟劉米高的問題來自「米高要過正常生活，她卻生活顛倒」，她自言沒有一個男人可以完全接受她的生活方式 *96*。

同樣情況發生在梅艷芳跟鄒世龍及保羅的戀情上。她表示她愛應酬，但鄒世龍卻不喜歡 *97*。至於保羅亦投訴她應酬太多，覺得自己被忽略，她認為人在江湖難免應酬，只答應保羅不玩太癲，不得通宵，不得喝酒，而且她未能抑制事業上的野心 *98*。她跟林國斌的關係亦被呈現得充滿張力，她表示自己其實需要依靠，在林身邊終於可以當個小女人 *99*，但林卻投訴她好辯好勝 *100*，又似乎不是小女人。

到了 1992 年 10 月，她表示自己不是大女人，也不是弱質女流，她重視尊嚴，但男友往往嫌她霸氣，而她亦堅持婚後繼續工作 *101*。後來跟趙文卓相戀，他亦說她「很堅強」、「脾氣很大」*102*。她透露曾有男友說她「太剛太強太要面，太不肯認輸」，她說自己「實在不像一個女人」*103*。梅艷芳的公眾形象有時是傳統的等愛女人，但傳媒亦呈現她跟男友的性別角色逆轉：她愛應酬，又放不下事業，男友抱怨被冷待。

在傳媒的論述中，她的戀聞既有「成功女性情路難」的「慘」，也有她本身性格的「強」，第三個框架則是「壞」，三個框架從不同角度詮釋她的感情世界。1986 年 8 月，她因為在派對中吻了吳君如，被《新知》寫成兩女「嘴對嘴濕吻」，惹來同性戀疑雲，說她「作風前衛」*104*。1988

年 11 月，她與劉米高相戀，《新知》以「梅艷芳劉米高，愛情遊戲遲早玩完」為標題 *105*。雖然內文說她渴望愛情，但標題卻用「愛情遊戲」去連結她壞女孩的形象，暗示她玩世不恭。1989 年 10 月，《金電視》稱她曾被認為是「女花花公子」，又重提她手臂有龍虎紋身的傳聞 *106*。

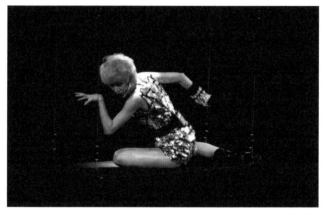

梅艷芳的形象又壞又強，間接令傳媒特別關注她的戀情。

既然「成功女性情路難」，那麼當梅艷芳正在熱戀，傳媒就自然去捕捉這幸福甜蜜。她跟米高相戀時，記者寫：「原來率直豪爽的阿梅，也會面紅的」，又說有了愛情的她重了三磅 *107*。1990 年 10 月，她跟保羅在一起，記者形容她長胖了，健康了，並說全是保羅的功勞，再配她遊馬爾代夫的泳裝照，是她少有的健康形象 *108*。

到了九十年代，《壹周刊》對於梅艷芳戀情的報導變化不大：1997 年 6 月寫她跟陳子聰的緋聞，形容後者花弗，又列表細數梅艷芳的 15 段情，其中有一半是未經證實的；文章為每段情列出分手理由，多半是因男友花弗，或者作為她的男友壓力太大 *109*。即是說，她被男人花心及自己名氣所苦。1998

年 6 月寫她跟台灣男星林瑞陽的緋聞，《壹周刊》又再列表把她的十多個緋聞男友分成五大類，包括「花弗型」、「健康型」、「動作型」、「東瀛」及「未成型」[110]，這次強調她感情世界多姿多彩，暗示她也是花弗之人。

### 梅艷芳、杜十娘、阮玲玉

既然她又慘又強又壞，這個複雜的女人餘生要怎麼過？《新知》在 1990 年 6 月請來相士大做文章[111]。前文提到，有記者把剛走紅的梅艷芳的婚姻問題比作單身的鄧麗君及翁倩玉，這次相士更預言她會出家，又把她跟明代小說《杜十娘怒沉百寶箱》中的名妓杜十娘及傳奇女星阮玲玉相提並論，前者因錯信情郎而投河自盡，後者因人言可畏服藥自殺。當時香港也有不少女星當紅，但唯有梅艷芳因為其身世、形象與成就，被賦予某種傳奇性，與尼姑、小說人物及傳奇女星扯上關係。文中相士建議她隱退：「當紅女星婚姻都有問題，為姻緣要退出」，記者寫：「百變妖女宜急流勇退，返璞歸真」，並配她一張濃妝照，圖文並茂地用古代的性別觀去呈現一個現代女性。

當然，急流勇退不只是相士瞎說，梅艷芳本人也經常提到。1985 年 8 月，她聲言六年後退出，會嫁人做主婦[112]。1987 年 4 月，她談及退出後的理想生活是「婚姻幸福、兒孫滿堂、持家有道」[113]。1990 年 12 月，她說要學廚藝，因為女人最終要煮飯給心愛的人吃[114]。但她仍然不脫現代女性的氣度，強調不必老公養，「我一定做個好太太，做任何事我都追求成功。」[115] 這跟她談事業大計時的語氣如出一轍。

然而，在其他不少訪問中，退出幕前跟婚姻又是兩碼子事。出道才幾個月，她就表示希望 25 歲棄歌從商，但那是因為自小登台唱得倦了，並沒提到結婚[116]。1984 年 11 月，她再提到想日後轉行做時裝生意，仍沒提婚姻[117]。1986 年 7 月，她表示想六年後結婚，但無論是否有對象都會退出[118]。她的退出念頭也跟移民大計有關，她在 1988 年透露正申請移民加拿大，也在溫

哥華買了屋，計劃移民之後退居幕後，定期回香港培育新人，這個大計亦無關婚姻 *119*。

綜合多年報導內容，想退出幕前的確是她的心願，但原因並非只為結婚，也因為要過另一種生活。至於退出後的生活，她在不同訪問有不同說法，有時想當主婦，但更多時候表示一定繼續工作，早期說想做時裝生意，後來想在幕後培養新人，退出幕前不代表當全職主婦。

1997 年 10 月，楊采妮宣佈結婚並退出演藝界，梅艷芳表示羨慕，記者問她人生最遺憾是什麼，她說是未有愛人 *120*。1998 年 4 月，她又被問人生的遺憾，她這次說雖沒有愛情，但生活少了負擔，更自由自在 *121*。記者三不五時就問她這問題，假定事業成功的女人一定有遺憾，卻不會去問單身男星——例如欺瞞公眾多年、直至 2009 年才被揭發婚訊的劉德華。

到了去世前，她在最後一次演唱會中穿上婚紗，傳媒繼續強調她人生的遺憾。她早在八十年代末就向傳媒透露買下名貴首飾作為嫁妝 *122*，到她去世前舉行演唱會，這嫁妝再次成為報導焦點。《明周》訪問劉培基，他表示梅在十多年前買下價值 600 多萬的鑽飾作為嫁妝，放在保險箱多年，首飾盒已泛黃。他說，最疼她的人就是歌迷，所以她要戴上鑽飾，嫁給舞台 *123*。有關嫁妝的新聞，加上她穿上的婚紗，淒美之中充滿遺憾，訴說成功女人的愛情悲歌。

梅艷芳在演藝界 21 年多，在她的新聞中，戀情佔最大比重。那麼，是否她本人特別愛講情事？1991 年 7 月《金電視》的報導一語中的：記者坦言常寫梅艷芳的感情事也無奈，但因讀者愛看，而她又理解記者工作需要，總是爽快回應，而且非常坦率；她在訪問中說，人生除了愛情還有其他東西，例如友情、做善事、關心社會等 *124*。讀者愛看、記者常問、她又配合，三者造就了海量的梅艷芳戀聞。事實上，不少報導本身另有主題，但記者都會把話

題拉到感情。

1991 年夏天,梅艷芳去北京參加華東水災義演,是「六四事件」後首次踏足內地,她談到心情複雜,這話題本來嚴肅,然後,記者在文章下半部就寫她的感情事 *125*。1995 年 9 月,她在明星足球隊的慈善晚宴中聽劉德華唱《忘情水》(1994)時落淚,她事後表示是因為該球隊多年來同心行善有成果,所以一時感觸,但記者卻猜測她是為了感情而哭 *126*。女人的眼淚,彷彿只能為愛情而流。

她 30 歲仍然單身,又成為話題。1993 年 3 月,《壹周刊》做了個「女人三十」的專題,指出「女人依然活在半新半舊的環境」,並專訪梅艷芳 *127*。她表示,踏入三十的女人有事業、有經驗、有吸引力,是真女人,她認為現代女性要勇敢、實幹、瀟灑;談到自己,她說 30 年來人生充實,但也怕踏入這年齡,她願意用一切換取一個健康完整的家。展望未來,她希望為國家做事。這篇訪問中的她既有現代女性的風範,又有傳統女人的觀念。

2001 年 4 月,《明報》報導她被狂迷騷擾,那人甚至把信件送到她家門口,頗為嚇人,她說:「什麼大風浪我未見過?」記者隨即就問:「大姐大的角色很吃力吧?」(記者當然不會問成龍當大哥累不累)又寫:「女人多強都只不過是一個女人,累了都想回家。」然後用了「梅艷芳:『我也想擁有一個家』」為標題。文章尾段,記者筆鋒一轉又寫她雖然未建立家庭,但收徒一個接一個,對徒弟滿腔熱誠 *128*。這一方面呈現她的風範與情義,另一方面又把她套進傳統女人框架,這兩個她互有張力,形成「現代女性的心結與矛盾」的論述。

綜合多年的訪問,她的確渴望婚姻,也曾為愛情受傷,但仍不可忽視傳媒對她的感情事的故意放大,這反映香港社會如何看待一個形象大膽、性格獨立的成功女性的愛情與婚姻。儘管她的戀聞摻雜複雜元素(例如她多次聲言事

業為重，也絕不是傳統的小女人），但總體上仍擺脫不了「成功女人的失敗愛情與婚姻」的大框架。

帶著複雜的壞女孩及大姐大形象，梅艷芳的愛情故事早已不只是她的私事，而是具有相當的公共性。當傳媒渲染她的戀聞，當觀眾評論她的男友，同時在傳達性別意識，側面表現了社會的焦慮；當大家為她的婚事著緊、為她的幸福著急，並不只是在關心她，更是反映了社會對這種女性的不安。在當時香港，女性地位迅速提高、家庭制度產生變化，這種不安是某種社會情緒。

甚至在某些情況，她的婚姻遺憾被傳媒隱約視為社會對這種女性的一種「懲罰」——誰叫你形象如此前衛、性格如此獨立、事業如此成功？誰叫你不乖乖做個不會威脅男人的「好女人」？尤其當她自言「恨嫁」，最後也真的「嫁不出」，這種論述就抓住了最好的證據，大書特書。這種新聞跟她的歌影作品互相影響，就如第一章提到歌曲《妄想》（1987）的歌詞：「化上妖女的新妝／卻是盼你見諒」，前衛的她要尋求男人原諒。

學者洛楓指出，因為梅艷芳有著男人的特質與地位，所以她對婚姻的渴望才被傳媒無限放大；她有力地點出：「從逆反的角度思量，為什麼我們沒有單身或離婚的『男明星』因事業成功而愛情失敗的悲痛論述呢？」*129* 在八、九十年代，兩岸華人社會只有香港出了個梅艷芳，這是香港的進步之處，但觀乎傳媒論述，當時香港社會仍然有相當保守的地方。

# 強人的性情

—

## 食客三千與堅守公義

除了戀聞被注目,梅艷芳的不平凡童年、她跟徒弟與朋友的情誼、她的種種善舉、政治立場、豪邁性情,甚至是她的家人(包括她媽媽、大哥,以及在演藝圈從不真正活躍的姐姐)都一一在鎂光燈下被注視。甚少藝人像梅艷芳一樣,為娛樂新聞提供如此多元豐富的素材。在當年香港,女性走進職場,甚至成為主管,梅艷芳的大姐形象就甚具代表性。

前文提到,她一出道就有記者說坎坷童年使她堅強,這形象後來繼續被強化。1984 年 10 月,她為《金電視》寫了短文〈一株勁草〉,表示想做一株無名小草,隨處而生,生命力強 _130_。她又向記者表示喜歡刺激的機動遊戲,因人生就是要挑戰 _131_。憑《胭脂扣》當上影后,她說:「越是辛苦的工作,能征服它就越有成就感」_132_。她也說過:「我是天生的事業型女性,我不讓自己失敗。」_133_ 這種形象,正是香港現代女性的寫照。

梅艷芳出道幾年就被傳媒形容為女俠。1986 年 9 月,《新知》寫:「出道以來的梅艷芳一直是朋友眼中的女俠,一副俠義心腸之外,做事也俐落」_134_。翌年,《新知》說她人緣甚佳,與記者建立友誼,也是朋友的「南宮夫人」(指專門為他人解決疑難),說她爽朗猶勝男子漢 _135_。1991 年 10 月,她跟

羅美薇結拜為姊妹,梅艷芳說她們同樣有不快樂的童年,因此她怕有人傷害她,要保護她 *136*。傳媒常報導她好友眾多,她亦表示:百年歸老時,可帶走的東西就是真情 *137*。

1991年,香港演藝圈有性騷擾傳言,《明周》訪問多個女星的看法,包括鍾楚紅、葉子楣及吳君如等,唯有梅艷芳的言論最霸氣:「索油?怕只怕那些人索油索錯了火水,一索我就給他一個耳光,人人都知我的脾性,還有誰走來自討沒趣?」她憶述曾在街上目擊性騷擾,她即時拿起雨傘把那個男人打走 *138*,這篇報導還配上她穿短褲豪邁地張開雙腿的照片。

她的公眾形象帶著女人少有的豪邁大方,例如她仗義疏財,以及有「食客三千」。1987年4月,《明周》報導她經常借錢給朋友,但還錢者十中無一,她說:「娛樂圈風光,但辛酸沒人知。」因為自己窮過,她很明白別人的困難 *139*。1988年9月,《新知》報導她借出去的錢多達400萬 *140*,這在八十年代已是天文數字,相當於一級影星拍好幾部電影的片酬。她曾談到自己的金錢觀,表示從不把錢放在第一位,也不計算自己賺了多少錢,往往是賺了100元給別人80元 *141*。

關於「食客三千」的報導,早在1986年已經出現。《明周》以「梅艷芳食客三千頻頻失竊」為題講她如何闊綽:她登台時會額外打賞樂師,一群朋友跟著她吃喝,全由她付款,她家中食客甚多,名貴首飾不見了也不追究,好友說她過份好客及疏爽 *142*。她這種性格受到傳媒注目,就是她吃日本菜給900元小費也成新聞 *143*。

她的大姐大形象也跟收徒有關。1985年,她才出道三年多,就收了蔡一智、蔡一傑及蘇智威為徒,在大小演出為她伴舞,取名「草蜢仔」。《明周》以「梅艷芳挑選的三個男人」為標題訪問草蜢仔,三人讚她人品好,很體恤他們,又說在排舞時,她的體力猶勝他們三個男人 *144*。1990年7月,許志

安談到師父梅艷芳時說：「這樣的大恩人，今生今世，我是怎也不會忘記的了。」*145* 後來，她再收譚耀文及何韻詩為徒。2000 年，她增添彭敬慈這新徒弟，《壹周刊》報導她對他十分重視，既是師父也是經理人，又列表整理她眾多徒弟的演藝成績 *146*。

無論台上台下，梅艷芳都有豪邁爽朗的形象。

梅艷芳在圈中人緣佳，但卻曾跟家人反目。1991 年 6 月，她談到曾被大哥騙財，他事後一走了之，更留下一堆麻煩給她，她批評他坐享其成 *147*，原因是她給大哥 300 萬經營狗場，但被他出賣，於是兄妹反目，久未聯絡 *148*。另外，梅媽媽曾於 1995 年成立抗癌會，梅艷芳當上永遠名譽主席，捐出巨

款，但後來因該會財政混亂，問題百出，她發聲明宣告與此會脫離關係 *149*。她明言跟家人緣薄，關係欠佳，跟媽媽沒有話說 *150*。這些報導突顯她重情義之餘，也黑白分明。

她的愛心及善行也被廣泛報導。她愛狗，1985 年 8 月時家中有五隻狗，小時更曾同時養十幾隻 *151*。1987 年 5 月，她的牧羊狗去世，家人為怕她太傷心，找了一隻類似的狗來頂替，但被她識穿 *152*。她曾表示有兩個夢想，就是開設流浪狗中心與露宿者之家 *153*。她 1988 年 1 月搬家，為她的狗隻安排一間 200 呎的房，又特別闢出一個房間放置歌迷禮物 *154*。

她 23 歲生日時就表示，因出身清貧家庭，所以想開演唱會為窮人籌款 *155*，後來亦一直在香港及海外開展慈善工作。1992 年，美國三藩市市長把 4 月 18 日定為「梅艷芳日」，以讚賞她在當地的善舉，包括建立名為「梅芳小築」的老人中心，她是首位華裔女星得此榮耀 *156*。告別舞台後，她在 1993 年籌備再出唱片，表示不是追求另一事業高峰，而是希望保持知名度與影響力，然後做善事 *157*。同年，她成立「梅艷芳四海一心慈善基金會」，名字取自她當年為六四事件唱的歌《四海一心》（1989）。2003 年 3 月，她談到演藝人協會的工作，表示自己是天秤座性格，喜歡維護正義，為社會做事，也會因此得罪人 *158*。

## 支持民主的英雌本色

她的性情在六四事件前後進一步彰顯。1989 年 5 月底，她參加聲援民主的百萬人大遊行，《金電視》報導她走了數小時沒吃東西，體力不支，但遊行翌日仍去新華社為靜坐者打氣，然後再參與歌曲《為自由》（1989）的錄音，一星期內睡了不足 20 小時；那一陣子，她時常一邊追看新聞一邊流淚 *159*。

六四事件發生兩星期之後，《金電視》報導她計劃當發起人，要求香港政

府在中區建民主紀念碑,她表示很想親自北上,但正在拍《英雄本色 III 夕陽之歌》,請假被拒,又說如果自己在現場,「我可能已經死咗響呢堆人裡面」,記者亦寫「她肯定是堅守在天安門的一個」;她又批評中國內地媒體顛倒是非,表示不怕秋後算帳 160。《明周》以「梅艷芳依然憂傷」為標題,記者寫「大情大性的梅艷芳的正義感及豪情熱血在學運中表露無遺」161。

《新知》則報導她打電話去電台節目為民主發聲,又積極參與各種支援行動,讚賞她敢作敢為,是娛樂圈少見的女中丈夫,甘願「誤了他日再賺一點錢的機會」162。她又參加六四事件百日祭活動,表示「必定支持民主運動到底」,《明周》指她是當紅藝人中最敢言的一人 163。事件四個月之後,《金電視》報導雖有很多藝人「轉軚」,態度有變,但她仍立場堅定;她表示香港是她的家,九七後仍會留在香港。記者讚她有英雌本色,因此其老友總是男多於女 164。

另外,《金電視》報導她在六四後因拒到內地拍外景而辭演關錦鵬的《阮玲玉》(1992),說「這一份執著,圈中人似乎只有她最貫徹」165。1990年3月,《金電視》寫「圈中無人及她敢言」,被問到會否擔心自己的演藝前景,她說:「斷米路唔緊要,最緊要打通民主路。」166 同年 5 月,《明周》報導她參加美加巡迴演唱為民主事業籌款,連飛多個城市,48 小時沒睡過,但登台卻沒半點倦容,記者寫:「每個香港人都見到她為民主運動出力那顆赤子之心」,她則在台上說:「我沒有帶妖女裝、壞女孩裝,全無華麗衣服,我帶了一份真摯的心……唯一可惜的是,我現在無法在大陸同胞面前唱歌。」167

傳媒捕捉了梅艷芳因六四而生的家國情。她表示,六四啟發她思考,令她明白中國人本質並不壞,只是因為制度不建全才衍生一些陋習,她以身為中國人而驕傲 168。1991年8月,她在六四後首次踏足內地,但並非為商業演出,而是去北京參加華東水災義演;她表示心情複雜,對官員則沒有話說 169。

《新知》報導她對六四雖有鮮明立場，但仍北上賑災，她說兩件事性質不同，最重要是幫災民重建家園 _170_ 。

到了1991年4月，梅艷芳仍不避談六四對她的影響。她曾計劃移民，但後來決定放棄加拿大居留權，她說死也不會離開香港，不能「這邊廂聲聲高呼愛國，那邊廂卻悄悄溜到外國去」，在香港「假如有一日被拉被鬥，我也心甘命抵」 _171_ 。跟她有關的六四論述，摻雜不少她對香港及中國內地的感情。在同期的另一訪問中，她談到因為六四事件辭演《阮玲玉》及推了演唱會，失去賺二、三千萬的機會，但她對此無悔，就算日後要付出代價也無所謂；她又稱會繼續撐民主，對這件事有發自內心的痛，一輩子也不會忘記 _172_ 。在當時的社會氣氛中，幾份刊物都突顯了她的人格魅力，同時亦投射了香港人當時的立場以及為國家著緊的心情。

六四事件之後，她建立家國情，表示渴望為同胞唱歌 _173_ 。多年後，她終於重踏內地舞台，卻因犯禁而遭封殺。1995年4月，《明周》報導她展開在內地的巡迴演唱，才唱了幾場，就在廣州一站的安哥環節因歌迷盛情點唱，「被觀眾叫到融左」，於是唱了被內地禁播的《壞女孩》，餘下的20多場演唱會宣告泡湯 _174_ 。這篇報導談及她在六四後被列入黑名單，後來雖在內地參與慈善活動，兩者關係緩和，但她仍唱禁歌，破壞雙方關係。這兩件事似是南轅北轍，又是一體兩面：她既在大是大非上立場清晰，又為了滿足歌迷唱禁歌。如是，壞女孩形象跟不畏強權、勇於犯禁的強者形象得以接通；高唱情慾歌曲的大膽與支持民主的執著，巧妙地連為一體。

但另一方面，她的大姐氣勢及前衛形象結合從小「跑碼頭」的歷練，也引來黑幫的想像。1992年5月，她在卡拉OK遇上黑幫糾紛，事後黑幫老大黃朗維被殺，她澄清純粹是無妄之災，並沒有態度囂張及醉酒鬧事 _175_ 。1994年11月，她在澳門舉行慈善演唱會，《壹周刊》用了五版講保安的嚴密，重提1992年的黑幫風波 _176_ 。在九十年代初的香港，黑幫入侵影圈的新聞不斷，

1992 年 1 月香港演藝界更發起遊行抗議影圈暴力 _177_。她的形象就令這種新聞被大肆渲染。

雖有強人形象,但她性情中脆弱自卑的一面也被傳媒呈現。在 1990 年 7 月的《明周》訪問中,她自言十分自卑,更力數自己弱點,包括不漂亮、身材不好、出身不好、學歷不夠 _178_。1992 年 1 月談到跟保羅分手,她說對方是英國大學生,但自己「盲字都唔識多隻」,有嚴重的自卑感,導致兩人感情有問題 _179_。強與弱、自信與自卑,一直是梅艷芳的公眾形象的兩個極端。例如前文提到,她明明說過跟保羅的感情問題來自對方抱怨她太愛應酬,但她在這篇報導卻說分手原因是她太自卑。她的公眾形象頗為多面,有時是獨立的現代女性,有時是自卑的淒涼女人。

<center>壞女孩皈依我佛</center>

踏入九十年代,隨著梅艷芳刻意減少工作量,她的公眾形象多了一個元素:宗教。她信了佛,不再夜夜笙歌。在 1990 年 7 月的《明周》專訪中,記者強調她情海浮沉,她則透露信了佛,每晚為朋友、病人,也為中國的前途唸經 _180_。宗教這元素在她的新聞中佔的篇幅很少,但意義特殊。首先,這對應前文所述,有相士曾預言她會出家,而「一個受盡情傷的女人終於皈依我佛」的論述的確符合某種古老的性別想像,而上述的《明周》報導正是以「梅艷芳情海悟悔錄」為標題,頗有宗教味道。1993 年,杜琪峯執導的《濟公》找她客串觀音一角,也許並非巧合。一個壞女孩竟然飾演觀音,證明她公眾形象的極度複雜。到了 2000 年,她更唱出佛學歌曲《心經》而受好評。

其實,一個 26 歲女性信佛,又何需動用「情海悟悔而皈依我佛」的修辭?但因為她的身世、臉上的滄桑、成功的事業、前衛的造型、曲折的愛情,令傳媒套用戲劇性的框架去訴說她的故事。然而,信了佛的梅艷芳並非看破紅塵、不問世事,她自言心懷朋友、病者、家國。換句話說,信佛對她來說不

是出世。而且，信了佛的她不但沒有減少參與社會，反而因為淡出了舞台而有了更多時間參與慈善及社會工作。

她表示，宗教改變了她的生活方式。1998年4月，她向《明周》透露閒時愛看佛理，不再夜夜笙歌，生活變得正常；回望過去，她道出曾遭遇感情失敗、人生起落、被傳媒影響、被朋友出賣，「承受的就是男人也承受不來」。記者說她的人生比常人精彩好幾百倍，但隨即又再叫她談感情失敗及人生遺憾 _181_。連繫著宗教，傳媒呈現了一個經歷曲折人生與情感滄桑、終於修心養性的女人。

不過就算信了佛，她的形象仍然剛強。2002年是她入行20周年，《明周》出動作家林燕妮訪問她，並用「千山我獨行」作標題，巧合地對比著歌曲《孤身走我路》，圖中的她則是硬朗的短髮造型。她在訪問中自比楚留香，林燕妮又強調她是「食客三千」的大姐大。她說自小已是家庭支柱，會反過來保護姐姐，而家中女人都辛苦，男人不用工作，又說自己跟媽媽感情淡薄 _182_。內容雖有辛酸，但「千山我獨行」的框架令她更像獨行大俠，而非孤苦女子。這兩者其實是一線之差，可見同一內容如何在不同框架下差異巨大。

2003年4月張國榮去世，《明周》請她細訴兩人情誼：「我們手牽著手，共度了很多困難。當我不開心，在房間裡哭，他哄我，我便沒事了；他不開心，我也會拖住他的手，彼此扶持。」他們同甘共苦，她交了男友也讓他過目 _183_。這噩耗為她帶來傷痛，也化成助人的力量。幾個月之後，她在《明周》表示，張國榮去世令她決心要為香港做事，於是為受沙士影響的家庭籌款，也為香港藝人打進內地市場謀策：「我把我的人、我的心、我的靈魂都交了出來為大家做事。」_184_

到了11月，她得到「《明報周刊》致敬大獎」，得獎原因是她發起「茁壯行動」及舉辦「1:99音樂會」，為沙士受害家庭籌得2,000多萬，被形容為「親

力親為，心力交瘁」；報導又稱，在港片低潮下，她組成香港電影工作者總會，向內地爭取對合拍片不設限額，而香港工作人員可佔七成，被稱讚為「只求付出，不問收穫」_185_。

此外，文章還列出她歷年善舉，包括 1993 年成立「梅艷芳四海一心基金會」，1995 年捐款予東華三院設立「梅艷芳日間長者護理中心」，1996 年捐款給瑪麗醫院成立「梅艷芳骨科手術室」，1999 年任香港樂施會的「樂施大使」，親赴雲南探望貧困兒童。跟她在香港演藝人協會共事的劉天蘭親自撰文，讚美她有一顆「big heart」，又列出她2000年發起為台灣「921大地震」籌款的大型活動，於 2002 年以演藝人協會主席身份發聲明譴責有雜誌刊登陳寶蓮的遺容，並就劉嘉玲裸照事件舉行「天地不容」聲討大會 _186_。

梅艷芳的公眾形象有著一般藝人少有的社會面向，這跟傳媒呈現的那個「苦情女人」形成張力，構成這個明星文本的複雜性：她一方面有相夫教子之夢，她的理想人生彷彿是家庭可以滿足，而傳媒也樂於經營這傳統形象；但另一方面，她收徒愛友、熱心公益、心懷家國，這形象又比起大多數藝人（包括男藝人）都「公共」得多。她的形象始終在私領域（家庭）及公領域（從演藝圈、社會到家國）之間充滿張力。

而這種張力背後的趣味是，相夫教子始終只是梅艷芳以及為她的「幸福」著緊的傳媒共享的一個夢——儘管這個夢所佔的篇幅在她的新聞中比重最大。然而，懷著這個夢的她在 21 年的演藝人生中幾乎不曾間斷地在公眾領域活躍：她的歌與電影是有力的性別宣言，她收徒，成立慈善基金，熱衷公益活動，當上演藝人協會會長，甚至站在最前線支持民主運動。這個女中豪傑的公眾形象佔的篇幅不及她的愛情故事，但仍然為那個被過度強調的「傳統女人之夢」提供截然不同的論述。當中的複雜性，折射的正是香港性別社會的不同面貌。

# 蓋棺的論述

—

明星身上的時代精神

梅艷芳去世轟動香港，也震撼華人世界，連英國的 BBC 及美國的 CNN 都有大篇幅報導 *187*。

她的喪禮有近萬人前往致祭，超過500名中外記者前往採訪 *188*。單在香港，在她去世翌日，《蘋果日報》及《明報》就分別有約20頁的專版報導，而多份報章的社論都以此為題，把她的離世視為社會大事。隨後，《蘋果》連續24天每天都有相關文章。電子傳媒方面，TVB馬上製作紀念特輯，港台、商台及新城電台都通宵播放她的歌曲及昔日訪問，其中商台設網上留言版，很快已有4,000多人留言 *189*，而有線娛樂新聞台則出動60個採訪人員，連續40小時播放相關消息 *190*。

如此驚人的篇幅與陣容，如何報導她的死訊及回顧她的一生？除了「百變天后」、「一代巨星」、「舞台光輝」、「傳奇人生」及「專業精神」等司空見慣的字眼之外，傳媒如何評價她？她去世後的報導跟評論，又跟她生前的新聞有何異同？

2003年9月，梅艷芳在眾多好友伴隨下宣佈患病；11月的演唱會中，每晚有

近十個好友上台任嘉賓；到了她彌留之際，更有過百好友往醫院送別。上述
幾個場合出現的有張學友、楊紫瓊、鍾楚紅、鄭秀文、劉德華、林子祥、林
憶蓮、陳慧琳、曾志偉、成龍、譚詠麟及陳奕迅等知名藝人，她人生的最後
日子在鏡頭的注視下充滿友情，延續了她生前的公眾形象。宣佈她去世時，
劉培基用「至情至聖、有情有義」去形容她；《明報》記者寫：「梅艷芳想
見的好友差不多全部到齊」，「在撒手人寰的一刻，梅艷芳如感應到友情的
光照」，最後「含笑而終」<u>191</u>。

就算是壽衣，都被賦予友情的意義。《蘋果》報導她壽衣的設計中西合璧，
「寓意她穿起此禮服在宴會中與賓客道別，為她締造一個生前所喜歡的熱鬧
場面。」<u>192</u> 出殯當日，《明報》用「巨星雲集」來形容場面，600 多位親
友送別，記者寫：「阿梅若泉下有知，定會對這個高朋滿座的送別禮感到開
心。」<u>193</u>

在這種論調中，梅艷芳的仗義再度被提起。羅君左受訪，談到在他財政困難
時，她曾給他一張沒有銀碼的支票。他說：「你幫助過佢一次，佢就會十倍
奉還。」這篇報導亦稱她時常照顧後輩，草蜢、許志安及譚耀文等都受過她
的恩惠 <u>194</u>。她除了受後輩尊重，亦受前輩重視，深居簡出的名伶白雪仙亦
出席喪禮 <u>195</u>。她去世後，不是沒有關於她朋友的負面新聞，例如當時不滿
治喪委員會安排的梅媽曾表示女兒一生「只係得到好同壞嘅朋友」<u>196</u>。但
總體而言，傳媒呈現出的是一個友情滿載的告別派對。

文化評論人林沛理說梅艷芳的死像一部「有情有義的演義」，因為她既盡責
地完成工作，也盡忠地見完所有好朋友才離去 <u>197</u>。另一評論人梁款對她的
喪禮的體會是：「一、香港人對香港有情，這份情一直靠本土演藝事業聚焦
推動；二、香港人肯為香港說故事，這些故事許多時在本土演藝巨星身上全
數顯現。」<u>198</u> 梅艷芳的情義在去世前只是她個人的事，但去世後卻結合香
港故事，這跟「香港的女兒」這稱號的出現有關，後文會有討論。

梅艷芳未能如願成婚,她在最後的演唱會上穿上婚紗、戴上嫁妝,說要嫁給舞台。她的愛情故事,自然也是身後論述的重點。回顧她的生平,傳媒細數其感情事。「於愛情路上,阿梅屢敗屢戰,縱使荊棘滿途,遍體鱗傷,但她對愛情仍充滿美麗憧憬,盼有日披上婚紗與愛人共走人生路。」[199]「梅艷芳事業如日方中,但在感情路上卻屢屢挫敗。」[200] 以上《明報》及《蘋果》對她感情世界的描繪,毫不意外地貫徹她生前報導的調子:失敗、遺憾、悲傷,這也是多數傳媒講起她感情事的語氣。專欄作者李慧玲說,羅文喪禮上有他的助手情人,張國榮的喪禮上有唐鶴德,但梅的喪禮卻沒這樣的焦點,她的「寂寞彷彿在眼前跳動」[201]。

梅艷芳在最後的演唱會上穿上婚紗。

然後，傳媒的目光投向舊情人。《明報》報導眾多前男友在靈堂出現，寫：「梅艷芳為朋友付出的真心情意獲眾舊情人、緋聞男友與好朋友以愛作回報。」[202] 出席的舊情人有苗僑偉、近藤真彥、趙文卓、林國斌、保羅及鄒世龍等，其中，近藤真彥連續三天前往靈堂，被形容「滿臉憔悴」、「哭得斷腸」[203]。至於趙文卓的花牌則寫上「此生至愛，一路好走」，《蘋果》寫：「梅一生情歸無處，但仍獲舊愛敬重。」[204]

學者馬傑偉說，梅艷芳愛過，「又怎可以說是愛情交了一生的白卷？一個個男人步入靈堂，都曾在梅艷芳的人生舞台留下故事。」[205] 這為她的愛情作出另類的定調：天后情路雖坎坷，但也贏得情義，留下故事，並非「交白卷」。這種論調是她生前報導所罕見的，極少數例外是姐姐梅愛芳去世時，《明周》曾寫梅艷芳的幾個前男友有情有義地出席喪禮，舊愛已變成知己[206]。這口吻跟她自己喪禮的報導頗為接近。

## 喪禮成了女性舞台

梅艷芳的喪禮也成了女性舞台。根據傳統，扶靈的都是男性，但張敏儀及楊紫瓊卻跟劉培基、劉德華及梁朝偉等人一起為她扶靈。《蘋果》報導，傳統觀念認為女性陰氣重，不宜扶靈，但此乃她生前的心意，因為她跟兩女感情深厚，而張敏儀亦表示不介意；記者寫，張及梅都是獨立女性，兩人識英雄重英雄[207]。她的遺願打破傳統，使她的喪禮成了女性舞台：楊紫瓊是國際動作女星，張敏儀曾是政府高官，都是非一般女性。

張敏儀在喪禮的角色特殊，除了扶靈，更是致詞的唯一女性。她的悼詞指出梅艷芳支持民主及賑災，說她「爭取公平公義，亦不在乎付出代價」。她又說梅可以是女俠紅拂女、革命烈士秋瑾、政治領袖貝隆夫人，但她只想做山口百惠；「一個可以把冰山劈開的女人，偏偏在最平凡的地方跌倒」[208]。這段話點出了梅艷芳複雜的性別特質，她借用或虛構或真實的女性人物，把

梅的人生聯繫到俠義、革命、政治與婚姻，雖「跌倒」但仍是強人姿態。

前文提到，曾有記者把梅艷芳比作單身的鄧麗君，更有相士把她比作下場淒慘的杜十娘及阮玲玉，然而，張敏儀提出的紅拂女、秋瑾及貝隆夫人等人物卻提供多元豐富的性別想像，而她的遺照亦巧妙地連結這種想像。那是1994年唱片《是這樣的》的造型，在這黑白照中，她一臉冷傲，身穿西裝，戴上寬邊帽。治喪委員會成員何錦華表示，挑選這照片是因為它既表現她的媚態，亦有女中豪傑的氣度 _209_。

梅艷芳的身後論述不少都牽涉性別特質。她曾經就《東周刊》裸照事件發起聲討大會，談起故友，劉嘉玲說她很有義氣，像古代的俠女，她在梅身邊像個弱質女子 _210_。舊情人之一鄒世龍說梅艷芳教了他很多，例如對人要有情有義，「不過喺女人嚟講，佢有太多大志同理想……呢個想法同做法就好男仔頭。」 _211_ 傳媒對於她男性特質的呈現，有時是讚賞，有時則聯繫她的不幸。電影編劇阿寬在專欄中說，梅艷芳豪氣、有氣勢，他問：「如果她是男人，命運會否不一樣？」 _212_ 暗示她的性別特質導致她的不快樂。

梅艷芳的人生也引起了關於婚姻的討論，除了替她傷心可惜，也有另一種聲音。專欄作者陳也正面看她的單身狀態，他問：「幾多步入婚姻墳墓的女子，會艷羨梅艷芳的獨身貴族階級？」而她在最後的演唱會走上台階的背影，在他眼中是「繁花似錦，孤身走我路，像火鳳凰舞」 _213_。作者王欣在專欄中從大眾對梅的感情世界的悲嘆談到社會不尊重單身，她說，活得好的三大要素是老伴、老本及老友，如果只是缺了老伴，人生其實也不差 _214_。學者馬傑偉亦呼籲不必把梅艷芳的情感生活看得太負面：「家庭固然是好，但獨身也有獨身的逍遙。」 _215_ 這種論調反映香港婚姻觀的變化。

《明報》副刊編輯芸說自己聽《壞女孩》長大，梅艷芳是她的性別啟蒙老師，教她做獨立於天地的女人，但因為社會保守，非傳統女性的路仍然難

行。她當時採訪一個梅迷，得知她看到偶像的情感困境後決心做個小女人、師奶仔，她說這是「女人之痛，香港女性的悲歌」216。她點出，女性的真正悲哀不是單身，而是沒法掙脫傳統觀念。這些言論，都在抵抗著純粹把梅艷芳視為感情失敗者的保守論述。

梅艷芳生前的善舉也出現在她去世後的不少報導中。治喪委員會亦把在喪禮中收到的帛金捐給「梅艷芳四海一心基金會」，共41萬元217。《明報》報導，梅艷芳發起「茁壯行動」幫助沙士中受害家庭，兩個不幸喪偶的受益者到靈堂致意。覃先生表示，當時梅艷芳親自致電安慰，叫他積極面對人生，好好養育小孩，他得知她去世的消息後邊看電視邊流淚；另一受惠者張先生對於當時病重的她仍去幫人，很是感動，他說：「將來社會若需要我，我也會幫忙。」218 社會服務團體亦向她致意，香港樂施會總幹事莊陳有憶述曾任「樂施大使」的她不辭勞苦親自去雲南山區探訪兒童219。這些報導都切合傳媒寫她「遺愛人間」的論述。

她的強人形象在此再被突顯。《蘋果》社論強調她在六四時的慷慨激昂、沙士籌款時的善心仁愛，以及公佈病情時的從容自信220。大概因為她的善舉與死前表現的勇敢，該年年底，香港新浪網辦「樂壇民意指數2003」票選活動，她以超過20萬票當選「最正面形象歌手」221。她以壞女孩形象走紅，歌曲曾遭禁播，這個「最正面形象歌手」獎項成了強烈對比，卻正好吻合「香港的女兒」的封號。

跟絕大多數藝人不同，梅艷芳曾在政治事件上立場鮮明，這一點在她去世後的報導中頗為顯著，尤其是政治光譜中不同位置的人及團體都向她致意。《蘋果》寫：「現代俠女的朋友來自五湖四海，中聯辦、支聯會及美加等地民運組織等不同政見的單位，都一致向這位傳奇女王送上花牌致意。」222

一方面，眾多中國內地機構包括中國國家廣電總局港澳台事務所辦公室、

國家廣播電視總局電影局、中國廣播電視學會音像委員會等紛紛發唁電傳真 _223_。中聯辦副主任李剛及中聯辦文體部均有送上花牌 _224_，時任特區行政長官董建華、政務司長曾蔭權、財政司長唐英年及多名立法會議員都有致送花圈 _225_。

另一方面，曾協助民運人士逃亡的黃雀行動執委會送花圈寫上「民族烈士」，美國香港華人聯會的花圈更封她為「民主天后」，其他致送花圈的團體還包括北美及加拿大的民主組織等。《明報》報導，已定居美加、受過黃雀行動協助的人士都向她致敬，形容她是真正的「義氣仔女」。時任支聯會主席司徒華讚賞她「愛國、有風骨、重情義」，他指出，她寧願唱片難以在內地暢銷，亦義不容辭地支持民主 _226_。時任支聯會常委張文光評價她「一個藝人有咁嘅情操，非常令人尊敬。」_227_ 更為矚目的是當年吾爾開希特地從台灣來到靈堂致意，他形容梅艷芳「熱心支持中國民主運動發展」_228_。

李慧玲在專欄寫，民運界一向對梅艷芳極之尊重，她後來跟內地關係緩和，也有回內地工作，但從來沒人扣她帽子，民運人士對她尊重如故 _229_。這種公眾形象被用來號召參與社會行動。李八方在專欄中說，延續她的民主精神的最好方式是參加公民運動，對政府提出訴求 _230_。

同時，她的去世引起了關於公義的討論。身為大律師的吳靄儀在專欄中談到得知梅艷芳的志願是當律師，感到惻然。她寫：「她對律師執業的嚮往，必然是基於她個性裡的正義感，她的俠女精神；但是，在這方面，梅艷芳早已做到了，而且一定比很多法律界中人做得多，真的。」_231_ 在 2003 年香港的政治氣氛中，她的性情特別受到讚譽。她的公眾形象早有政治社會屬性，去世後的報導一方面是延續，另一方面亦連結了當時香港人的集體情緒。在「雨傘運動」期間，這種論述再次出現，下文會有討論。

「香港的女兒」的誕生

梅艷芳去世後被稱為「香港的女兒」，被認為足以代表香港。尤其 2003 年是香港多事之秋，社會對於她的離去感慨甚深，大量文章把她視為香港的代表。

本來，梅艷芳絕不限於在香港受歡迎，傳媒亦報導來自內地、台灣及日本等地的梅迷都前來追悼。其中，內地梅迷稱她為「中華民族婦女的驕傲」[232]，台灣梅迷稱她的去世是「華人損失」[233]，顯示了她的跨地域影響力[234]。然而，更多的言論仍聚焦於她跟香港的密切關係，早在她公佈患病後，譚詠麟就說香港市民把她看成家庭的一分子，都為她擔心[235]。她去世後，導演谷德昭寫：「梅姐離開了，香港變得不完整。」[236] 究竟，她代表了香港的什麼，又帶走了香港的什麼？

首先，時任特區行政長官董建華讚揚她憑個人努力獲得成就，又熱心社會事務，是香港的成功典範[237]。《明報》社論稱，她的奮鬥歷程值得「身陷逆境」的港人借鏡，讚揚她積極行善、為公義發聲，呼籲香港人學習她的精神：「香港沒有一呼百應的宗教領袖，也沒有像大陸『雷鋒』式的政治模範；然而，殿堂級的天皇巨星，對社會（特別是年輕人）的價值和行為，往往發揮重大影響。」[238] 這篇社論點出了流行文化在香港的特殊社會意義，「香港的女兒」的稱號亦同時出現。

梅艷芳去世翌日，葉蒨文首先提到：「阿梅對香港好重要，佢好似香港個女咁。」[239] 過了兩天，她受訪時又說：「每次香港出事或朋友有難，她總是第一個跳出來捍衛，所以大家都愛她，她是香港最寶貴的女兒。」[240] 導演張堅庭亦在 1 月 2 日的專欄把在沙士疫情中殉職的醫生謝婉雯與梅艷芳相提並論，指出兩人都是「香港的兒女」（不是「女兒」），同樣在香港快要被湮沒的某些價值觀裡綻放光彩，他稱梅在六四事件、華東水災、《東周刊》事件中的表現令人難忘[241]。

然後，治喪委員會在1月8日發出以「別矣，香港的女兒！」為題的訃告，懷念她的電影、舞台表演及俠義精神，指她「與香港人同唱同和同呼同吸同喜同悲」*242*。1月12日，張敏儀在她的告別式再稱她為「香港的女兒」：「她，大半生獻給舞台、服務社會，……別了，香港的女兒。」*243* 此後，傳媒廣泛地稱她為「香港的女兒」。

喪禮之後幾天，專欄作者王宗榮詮釋「香港的女兒」的內涵。他分析，三個被公認的「香港的女兒」李麗珊、謝婉雯及梅艷芳的共同點是生於貧乏的六、七十年代、勇往直前、有赤子之心，而梅更是「大半生為社會吶喊，為朋友出頭，為公義護航」*244*。綜合而言，她被稱為「香港的女兒」的原因是：奮鬥成功，關心社會，堅守公義。她的成功代表一種「香港經濟奇蹟」的論述，她的義舉則代表她致富後不忘守護香港。

作家陶傑寫了多篇文章討論梅艷芳的意義。首先，他把她比作同樣出身寒微的法國傳奇女歌手 Edith Piaf，並把梅的生卒年份聯繫香港歷史：「由1963到2003年，是當年香港從遍地木屋和賭窟的罪惡城蛻變為一座座高樓大廈的國際金融中心之時。」*245* 對他來說，梅艷芳從貧苦出身到享譽國際，正反映香港歷史軌跡。在另一篇文章，陶傑懷緬荔園，指荔園孕育了梅艷芳這個奇蹟，也曾經孕育出香港的繁榮，代表著殖民時代的美好 *246*。另一作家馬家輝亦提到殖民歷史。他稱，媒體普遍用「傳奇」去形容梅艷芳，卻忽視了她是「典型」：她跟很多港人一樣在香港這「機會之都」成功，寫下香港「殖民史的下半部」*247*。兩人都把梅艷芳的發跡放在殖民歷史中理解。

在第三篇悼念文章中，陶傑討論階級流動及香港品牌。他認為梅艷芳是香港品牌，她一死，香港進入了「後梅艷芳時代」，不再有香港品牌，也不再有草根變巨星的神話；他說，香港流行文化曾經揚名四海，但麥理浩時代的歸屬感與社會流動、八十年代香港的生命力，已通通變成歷史 *248*。評論人彭志銘同樣認為，歌女出身、教育程度低的梅艷芳可以成功，對草根很有激勵

作用 _249_。二人都指出她的故事的階級意義。

陶傑不是唯一感嘆梅艷芳帶走了一個時代的人。關錦鵬在悼詞中說,她的去世代表一個時代的終結,就像阮玲玉成為傳奇 _250_。作家李怡稱她的去世是繼李小龍及林黛之後,最牽動人心的藝人之死,她的過去就似是香港的過去 _251_。傳媒人左丁山則感慨香港人曾幾何時已變成「阿燦」,梅艷芳後無來者,是香港的悲哀 _252_。

傳媒人趙來發明確地指出,悼念梅艷芳的「潛主題」是對八十年代香港的懷念,她是當年的優質產品,帶動了香港流行文化的發展;他認為她的「百變」代表了靈活創意與適應能力,恰恰是香港中小企曾經的強項,而八十年代正是香港歷史的黃金時期 _253_。學者史文鴻亦稱,梅艷芳在歌壇及影壇的性別形象反映了八十年代香港文化的成熟 _254_。

經濟學家張五常則從梅艷芳思考香港文化特質。他指出漢學學者余英時曾說香港沒文化,但他認為香港的傳統中西文化雖有不足,卻創造了自成一家、不拘一格的獨特文化,而唐滌生、金庸、李小龍、許冠傑、梅艷芳、周星馳等都是香港的文化天才,梅的早逝對他來說是香港的文化創傷 _255_。當時眾多評論皆認為,她代表了最有活力的香港文化。

學者葉蔭聰談論梅艷芳之死背後的社會情緒時寫:「經過媒介(對梅艷芳)的呈現,……『我們』看見了自己,並用視覺、淚水、汗水感覺我們的『香港』。」_256_ 這裡的「我們」及「香港」之所以要用引號,大概是指兩者都是被想像與建構出來的。的確,她去世後的新聞既在建構著她這個人,同時亦在論述著香港及香港人。

「政治主宰民生,演藝卻暗暗扣住民心。」專欄作者徐詠璇點出了梅艷芳之死為何帶來的巨大社會效應。她寫:「在一個沒有英雄的年代,在政壇波譎

雲詭叱咤風雲的人物也隨時可以焦頭爛額的年代，梅艷芳卻恰好示範了公眾人物的 showmanship。」 _257_ 在 2003 年的香港，正是需要這樣的一個人物；累積下來大量的論述，既為梅艷芳蓋棺定論，同時亦哀悼舊時香港，並在一個九七後的脈絡中思考本土文化。

## 她的故事仍在延續

梅艷芳去世已超過 15 年。這些年來，她沒有遠離公眾視線，紀念她的活動不斷，她身上的香港論述亦持續發酵，佔據新聞版面之餘，更成為網友熱話，甚至是罵戰焦點。

雨傘運動是香港回歸之後最大規模的公民運動，歷時 79 天，香港中文大學研究機構推算有 120 萬香港人曾參與其中 _258_ 。運動發生在 2014 年，其時梅艷芳已去世超過十年，為何會跟她扯上關係？

運動進行期間，有報導及專欄都重提她當年支持民主。《蘋果》報導鄧麗君及梅艷芳都曾因政治立場被封殺 _259_ ，陶傑寫梅在巨大壓力下仍講真話，仍有良知，因此在歷史留名 _260_ 。更多著墨的，則是她跟徒弟何韻詩的關係。在佔領區中，其中一句標語「生於亂世有種責任」是句歌詞，來自何韻詩向梅艷芳致敬的歌《艷光四射》（2005）。何韻詩稱這是冥冥中的安排，因為「佢（梅）從來都係為公義發聲嘅女俠」 _261_ 。專欄作者林蕾講述梅艷芳支持民主的事蹟，說：「除非你不是香港人，否則一定不會忘記。」她續稱何韻詩支持學生是「遵循師訓」，「對得起師父有餘」 _262_ 。另一專欄作家畢明亦指出何在運動中傳承了梅的深明大義，成了「新一代香港的女兒」 _263_ 。

何韻詩自己則說：「我這種倔強、不屈服、路見不平的性格，是從她（梅）身上得來的。是她用她以往所有的身體力行，令我明白。」 _264_ 另一訪問中，她強調如果她年少時的偶像不是梅艷芳，她也許不是現在的何韻詩：

「多年來我一直以為師父影響我的是歌藝，直到雨傘運動，我才發現她影響我更深的是什麼。」<u>265</u> 梅艷芳的幽靈彷彿伴隨著這場運動中的香港人；有關她的集體回憶，仍然在當下鮮活。

有趣的是，不只是雨傘運動的支持者提起梅艷芳，反對的一方亦是。有人找來她在 1992 年的一段電視訪問上載至 Youtube，以「反佔中梅艷芳怒摑何韻詩算帳」為標題，推想梅艷芳不會支持雨傘運動。她在訪問中說，中國已向好的方向發展，大家應該支持，不應該去踩，「我們都想中國好。」這段短片有超過十萬次點擊，引來爭論不斷；有網友斷言她不會支持傘運，有網友批評這是向死者「抽水」。如果仍在生，她會否支持雨傘運動？無人知曉。但無論如何，支持及反對這場運動的人都找她來背書，再次確認了她的標竿意義；一個明星去世十多年後，在政治事件中仍然起著論述的作用。

此外，她亦往往在六四及七一等特別日子被提起，在 2015 年 7 月 1 日，專欄作者區紹熙提到她當年一呼百應，號召藝人參與「民主歌聲獻中華」<u>266</u>，《明報》在 2016 年七一前夕報導她參與 1989 年的百萬人大遊行，領唱《勇敢的中國人》<u>267</u>；《蘋果》則在 2016 年六四前夕講她在「民主歌聲獻中華」唱《四海一心》<u>268</u>。傳媒每每在特別日子重溫這些香港記憶，而梅艷芳就是當中經常出現的元素。

梅艷芳去世後，另一矚目新聞就是爭產案。由於她的遺囑定明每月固定給媽媽生活費，沒有一次過給予巨款，這令梅媽不服，用了超過十年時間打官司，最終敗訴。相關的法庭新聞本來簡短，卻引起網友熱話，不少人指責梅媽貪財。經過多年的消耗，遺產信託基金在 2015 年底因流動現金不足，拍賣她的遺物，不少藝人開腔反對。雖然阻止不了拍賣，但《明周》報導張學友、曾志偉、譚詠麟及成龍等人出錢，花了約 500 萬合力把她生前的重要物品（包括多個重要獎座）成功投得<u>269</u>。《蘋果》稱「人走沒有茶涼」<u>270</u>。一次爭議性的拍賣，最後延續了她生前及喪禮的論述，充滿情義。

也有人從遺物中的衣飾談到她在時尚潮流的代表性，指「她的穿著打扮活脫脫是一部當代香港時尚簡史」_271_。因為拍賣事件，許志安、蘇永康、曾志偉及肥媽等藝人表示應該為她建一個博物館，展示她的物品。曾志偉說：「梅艷芳在文化、藝術和演藝界中，是一個全面又揚威海外的香港人，我們必須為她開設紀念館，讓更多人認識她。」_272_ 又一次，她的成功被連結到整個香港的成就。

多年來，傳媒不時製作關於梅艷芳的紀念專題，例如《東周刊》在2014年12月至2015年2月用了連續八期的篇幅多方面介紹她_273_，似乎有意讓新一代認識全面的她。2017年，也有報章選她為「回歸二十年風雲人物」之一，介紹她的歌影成就及社會參與_274_。

紀念梅艷芳的活動頗為多元。陳奕迅、李克勤、許志安、羅大佑、林子祥、葉德嫻、何韻詩、草蜢等都曾在演唱會向她致敬。張學友除了以《給朋友》（2004）一曲紀念好友，更在她去世十周年舉辦「梅艷芳‧10‧思念‧音樂‧會」，梁朝偉、林憶蓮、成龍、鍾楚紅、張曼玉、郭富城、袁詠儀及劉德華等與她交情非淺的明星獻唱及致詞，帶來不少香港流行文化的回憶。香港電影資料館於2018年舉辦「芳華年代」影展，放映張國榮及梅艷芳的30多部作品，從喜劇、文藝片到動作片去重溫八、九十年代的港片風貌，更配以多場講座。

何韻詩除了多次在演唱會中向師父致敬，亦在2005年推出《艷光四射》大碟，以《你是八十年代》、《如無意外》及《艷光四射》等歌曲獻給她，在2009年則以《妮歌》唱出師父的無私精神。梅艷芳逝世十周年，何韻詩的大碟《Recollection》（2013）翻唱梅的十首舊歌，更以新歌《月移花影動》寫師父仍然守護著她。追思師父的同時，何韻詩也在追悼八十年代，《艷光四射》碟內不少歌曲都用了當年廣東歌的元素，例如《如無意外》用的是《孤身走我路》的前奏，《明目張膽》用的則是陳百強《等》（1982）的前奏，

《月移花影動》更找來當年曾跟梅合作無間的黎小田作曲。

梅艷芳的紀念活動有不同主題,把她連結時裝、學術、社區、社會發展及集體回憶。2013年,香港文化博物館的劉培基時裝展「他 Fashion 傳奇・她 Image 百變」中,有整個展區展示梅艷芳的舞台服裝,同時回顧香港的時裝潮流。近幾年,不少雜誌都以時裝為切入點去悼念她。2014年,名為「香港女兒梅艷芳」的銅像在尖沙咀星光大道揭幕,是繼李小龍後的第二個明星銅像。梅迷組織芳心薈主辦的展覽「梅艷芳的永恆時刻」在2016年底在尖沙咀星光花園及星光影廊舉行,內容結合她的生平與香港社會發展,從她出生的六十年代講到她去世的千禧世代。2018年底舉行的「那些年,我們一起追過的梅艷芳」展覽則以八、九十年代集體回憶為主題,展出 Yes 卡、舊唱片、舊雜誌及錄影帶等舊物。

2015年,芳心薈與香港大學「702 創意空間」合辦「流行文化是這樣的:香港女兒梅艷芳」系列活動,這個首次在大學舉辦的紀念活動加入了學術元素,展覽的其中一個部分是從性別研究及本土文化兩個角度介紹梅艷芳,幾場講座則探討當年的香港歌壇、追星文化及她的女性形象。活動還包括以「我寫梅艷芳」為題的徵文比賽,結果由一位九十後學生勝出。

除了連結時代,也有活動以香港地標出發。「荔園 Super Summer 2015」在中環新海濱重現荔園這個消失的地標,裡面的展區除了介紹荔園歷史,也有「梅艷芳百變舞台人生」展覽,訴說這個小歌女跟荔園的淵源以及她的一生,並露天播放她多部電影。同在2015年,「神秘電影院」活動在新光戲院舉辦,播放《胭脂扣》,並以懷舊為主題,而梅艷芳成名前就曾經在這戲院演出。當年,《胭脂扣》在石塘咀取景,梅艷芳國際歌迷會跟社區組織「環環好日誌」在2018年底合辦《胭脂扣》放映會,在電影拍攝地西環山道作露天放映,把電影帶到舊社區。在荔園、新光戲院及石塘咀舉辦的幾個活動,都結合梅艷芳、香港地標與集體回憶。

這些紀念活動亦往往跟慈善有關。張學友舉辦的十周年紀念音樂會、2013年的「梅艷芳十年‧安歌 Band Show」、2016年的「梅艷芳：致敬我們香港女兒」音樂會及「那些年，我們一起追過的梅艷芳」展覽等，都有慈善元素。梅艷芳去世後，有一群歌迷更組成「梅梅舍」，延續偶像行善精神，四處參與義工工作。

有趣的是，紀念梅艷芳常有模仿與反串。中國內地拍攝的電影劇《梅艷芳菲》於2007年播出，找來外貌跟她有幾分相似的陳煒演出她的一生。黑龍江女子張麗是梅迷，她多次整容，把自己弄得酷似偶像，經常登台及上電視作模仿演出。此外，亦有男性模仿。香港劇樂工匠的小劇場演出《梅花似水》（2011–2015）由男梅迷黃泊濤自導自演，反串飾演偶像，馬來西亞亦有「大馬梅艷芳」之稱的梅迷李國雄經常以她的造型登台。她複雜的性別特質帶來曖昧的男性變裝展演空間。

2018年底，真人真事改編的電影《拾芳》上映，內容關於當年梅艷芳的遺物遭拍賣，但一些不值錢的物品則被丟掉，不忍心的梅迷從垃圾桶中找出遺物，卻發現了粉絲送給她的小禮物，原來她多年保存著這些東西，他們設法把禮物還給物主，眾人驚訝她念舊情、重視粉絲，帶出一段段回憶。作為紀念梅艷芳逝世15周年的電影，《拾芳》沒有呈現她光輝燦爛的一面，選取的是看似微不足道的事情，從最小處呈現了她的情義。片中客串的曾江、吳耀漢、余慕蓮、邵音音、韓瑪莉、鄧建明及龔慈恩等人，則帶來香港影視的昔日回憶。另一部紀念電影《梅艷芳》則以她傳奇一生為題，於2019年上映。

小結

———

香港的「自我」與「他者」

梅艷芳很年輕就被稱為「傳奇」。1991 年 5 月，她才 27 歲，在她舉行 30 場告別舞台演唱會前夕，《壹周刊》就以「梅艷芳：一個傳奇」為標題刊登了詳盡的訪問 _275_。記者寫，不像麥當娜自言不甘平庸，梅艷芳渴望平凡，想好好讀書。她身為巨星，但嚮往平凡，會自卑會寂寞，並有著平凡女子的結婚生子之夢。她的非凡成就（現代女性的事業）跟平凡願望（傳統女性的婚姻），一直是她公眾形象中的張力。

社會與她一直在互相觀看及想像：她在想像外面的世界，外面的世界也在想像她。她渴望凡夫俗子的生活，覺得那才是幸福，而大眾則仰望她讚賞她，因為她代償了大眾缺乏的不凡。另一方面，她的不凡也令人擔心，怕她沒法達成平凡女人的目標——婚姻。這些複雜心情，就反映在多年的娛樂新聞中。

Richard Dyer 指出 publicity 是了解明星的關鍵 _276_。他所言的 publicity 不是單純的「宣傳」或「推廣」，而是各種傳媒所呈現的明星形象，包括訪問、報導及八卦消息等，是觀眾了解遙遠的明星的重要渠道。這些報導當然有真實成份，但如前文所述，這一章的目的不是要還原最真實的梅艷芳；沒人可以回到當年採訪現場去重構真實，而就算可以穿梭時空，也難以確定她會否對某個記者言必由衷。所謂的「真相」永遠是個謎。分析這些新聞及評論，是為了探究傳媒中的梅艷芳在過去數十年——從她出道的八十年代到今時今日——有什麼表意功能，又反映了怎麼的社會情緒。

本章開首提到，明星的公眾形象常常是碎片化且充滿矛盾的。Richard Dyer 曾討論荷里活女星珍芳達（Jane Fonda）在演藝生涯不同時期如何被大眾理

解，她的意義如何在父親（被認為代表左翼自由主義的模範美國人）、性愛（性感胴體以及在電影中的大膽性為）、表演（擅演不同角色而非本色演員）及政治（反戰及女權主義等激進的政治觀點）四個方面被生產，她的公眾形象多義又多變，反映了當年美國社會的文化環境 *277*。

傳媒中的梅艷芳童年辛酸、形象妖冶、情感曲折，她的婚姻遺憾被無限放大，彷彿要抵銷她的人生成就，被寫下成功女人的悲歌。然而，傳媒亦捕捉她頻做善事及支持民主，留下了豪言壯語與動人事蹟。梅艷芳的身世、形象、感情、性格、社會參與等議題紛陳錯綜，正正反映了 Dyer 所說的：明星往往負載意識型態的矛盾（ideological contradictions）*278*。她的形象是壞、慘、強，這又跟她的歌影作品有分不清何為因、何為果的微妙關係，最後形成一個複雜多義的明星文本，反映香港社會的面貌。

綜合而言，她複雜的公眾形象分成幾個階段：早期的她因為身世及形象，被想像成壞女孩；當紅後，她的感情波折被渲染，被想像為成功女人之苦；到了六四之後，她又被賦予家國情懷與正義形象；到了九十年代減少工作量，她又在宗教、黑幫、慈善，以及持續的情事等主題之下，繼續呈現形象的複雜性；她去世後，「香港的女兒」的稱號則把她定調在香港的本土論述中。

經傳媒論述，梅艷芳成了一個表意系統，一方面反映這個城市的性別意識：一個在傳統與現代之間徘徊的香港。另一方面，她去世時，正值香港的多事之秋，她又被視為整個城市的代表。我嘗試這樣粗略劃分：在她生前，大眾以某種距離在觀察「他者」——一個複雜的女人與難解的明星文本，然後從這個「他者」去建構社會的性別意識；在她死後，香港人則在她身上看到「自我」——一個同樣難解又複雜的香港故事，然後從她跟香港人的共同「自我」去回顧歷史，並思考香港處境。當然，以上劃分只是說明某些傾向，兩個階段有時不能截然二分，例如當她在 1989 年支持民主時，她的形象其實是跟香港人的「自我」重疊的。

西方的相關研究認定明星可以反映社會、形塑文化、書寫時代。在香港這個流行文化曾經叱咤風雲的地方，明星身上負載的可說是有過之無不及。傳媒中的梅艷芳，正正說明一個明星文本如何滿載著關於一個城市的性別意識、社會動脈、本土身份。

1——Dyer, R., *Stars* (new edition), London: BFI, 1998, pp60-63.

2——Shingler, M., *Star Studes*: a Critical Guide, London: Palgrave Macmillan, 2012, p122.

3——同上，pp122-126.

4——同上，p3.

5——Dyer, *Stars*, pp1-2.

6——《金電視》這種小本的電視周刊在九十年代漸漸沒落，而《新知》周刊亦於九十年代停刊，所以這兩本周刊的新聞都只收集至 1992 年梅艷芳舉行完告別舞台演唱會淡出歌壇為止。

7——〈梅艷芳：不能讓人覺得評判烏龍〉，《明報周刊》，715 期，1982 年 7 月 25 日，頁 9 至 11。

8——〈梅艷芳滿意華星　提拜師大家有癮〉，《新知周刊》，1982 年 10 月 19 日，頁 27。

9——〈梅艷芳：不能讓人覺得評判烏龍〉，《明報周刊》，715 期，1982 年 7 月 25 日，頁 9 至 11。

10——〈梅艷芳絕不願唱到老〉，《金電視》，391 期，1983 年 2 月 8 日，頁 8 至 9。

11——〈梅艷芳自問清白 只怨樹大招風〉，《新知周刊》，1983

年月 1 月 28 日，頁 30。

12——〈梅艷芳怪問：「搵我拍寫真？謀殺人咩？」〉，《金電視》，628 期，1987 年 8 月 25 日，頁 14 至 15。

13——〈梅艷芳有樓三層常常不樂〉，《明報周刊》，963 期，1987 年 4 月 26 日，頁 16 至 17。

14——〈森媽契女德蘭師妹　名利換來憾事一樁〉，《金電視》，454 期，1984 年 4 月 24 日，頁 23。

15——〈梅艷芳：不能讓人覺得評判烏龍〉，《明報周刊》，715 期，1982 年 7 月 25 日，頁 9 至 11。

16——〈梅艷芳經常有自殺之念〉，《新知周刊》，1986 年 5 月 30 日，頁 4。

17——〈梅愛芳梅艷芳醫院學唱平安夜〉，《明報周刊》，896 期，1986 年 1 月 12 日，頁 24 至 25。

18——〈小富婆梅艷芳　身邊獨缺情郎〉，《新知周刊》，1988 年 3 月 5 日，頁 3。

19——〈成龍陳自強說：梅艷芳入院有理〉，《明報周刊》，968 期，1987 年 5 月 31 日，頁 15。

20——〈「睡前，我們在枕邊放一支棍」　梅艷芳細說師妹

情〉，《明報周刊》，1641 期，2000 年 4 月 22 日，頁 56 至 61。

21——〈梅艷芳滿意華星　提拜師大家有癮〉，《新知周刊》，1982 年 10 月 29 日，頁 27。

22——〈連奪兩獎　聲勢凌屬〉，《新知周刊》，1983 年 4 月 1 日，頁 29。

23——同上。

24——〈梅艷芳有備而戰連奪兩獎〉《新知周刊》1983 年 4 月 8 日頁 6。

25——〈梅艷芳不打算改變作風〉，《新知周刊》，1983 年 7 月 15 日，頁 6。

26——〈梅艷芳對華星難捨難離〉，《金電視》，605 期，1987 年 3 月 17 日，頁 14 至 15。

27——〈巨星一開口　滿屋養金牛〉，《新知周刊》，1987 年 2 月 6 日，頁 3。

28——〈女藝人納稅冠軍梅艷芳〉，《明報周刊》，1213 期，1992 年 2 月 9 日，頁 16 至 17。

29——〈梅艷芳進貢庫房三百萬〉，《明報周刊》，1272 期，1993 年 3 月 28 日，頁 40。

30——〈梅艷芳不打算改變作風〉，《新知周刊》，1983 年 7 月 15 日，頁 6。

31——〈梅艷芳偶得蘇大姐騷媚〉，《明報周刊》，956期，1987年3月8日，頁52。

32——〈梅艷芳細說鄒世龍〉，《新知周刊》，1989年8月11日，無頁碼彩頁。

33——〈梅艷芳最怕過節倍感孤獨〉，《金電視》，543期，1986年1月7日，頁12至13。

34——〈梅艷芳與康字派男士特別有緣〉，《明報周刊》，874期，1985年8月11日，頁21。

35——〈梅艷芳公開三圍數字〉，《新知周刊》，1986年5月2日，頁4。

36——〈不甘長期被「瘵」　梅艷芳提出嚴重的抗議〉，《金電視》，559期，1986年4月29日，頁28至29。

37——〈變！變！變！〉，《新知周刊》，1986年6月27日，頁6。

38——〈梅艷芳又喜又怕談男友〉，《明報周刊》，1037期，1988年9月25日，頁20至21。

39——〈梅艷芳由絢爛回歸平淡〉，《新知周刊》，1990年4月23日，頁25。

40——〈意淫不是問題〉，《壹周刊》，99期，1992年1月31日，Book B，頁73。

41——〈梅艷芳濕吻照起風〉，《新知周刊》，1986年8月22日，頁6。

42——〈命相家批梅艷芳〉，《新知周刊》，1990年6月8日，頁10。

43——〈梅艷芳：一個傳奇〉，《壹周刊》，61期，1991年5月10日，Book B，頁2至15。

44——〈張國榮救了梅艷芳一命〉，《明報周刊》，911期，1986年4月27日，頁14至15。

45——〈梅艷芳積極進行增肥運動〉，《金電視》，615期，1987年5月26日，頁14至15。

46——〈梅艷芳怪問：「搵我拍寫真？謀殺人咩？」〉，《金電視》，628期，1987年8月25日，頁14至15。

47——〈梅艷芳阿倫明年攜手義唱〉，《金電視》，638期，1987年11月3日，頁12至13。

48——〈米高劉令梅艷芳感到遺憾〉，《明報周刊》，1040期，1988年10月16日，頁18至19。

49——〈梅艷芳公開三圍數字〉，《新知周刊》，1986年5月2日，頁4。

50——〈梅艷芳護聲秘方得任白真傳〉，《明報周刊》，895期，1986年1月5日，頁10至11。

51——〈梅艷芳再展身材演唱會〉，《明報周刊》，999期，1988年1月3日，頁90至封底。

52——〈梅艷芳演唱會大鑊飯吃了十三萬〉，《明報周刊》，1132期，1990年7月22日，頁34至35。

53——〈梅艷芳半山買樓吃詐糊〉，《明報周刊》，898期，1986年1月26日，頁26至27。

54——〈梅艷芳脊椎軟骨出位左腿癱瘓〉，《明報周刊》，1212期，1992年2月2日，頁30至31。

55——〈梅艷芳特別珍惜身體〉，《金電視》，527期，1985年9月17日，頁12至13。

56——〈催催催、逼逼逼、做做做、唱唱唱　梅艷芳隨時倒下來〉，《新知周刊》，1988年6月24日，無頁碼彩頁。

57——〈梅艷芳電療子宮頸癌〉，《明報周刊》，1817期，2003年9月6日，頁80至85。

58——〈梅艷芳取消演唱會綵排〉，《明報周刊》，1825期，2003年11月1日，頁76。

59——〈梅艷芳『訊號治療』抗癌〉，《明報周刊》，1833期，2003年12月27日，頁44至47。

60——〈嘆息〉，《明報》，

2004 年，1 月 4 日，頁 D5。

61——Morin, E. *The Stars (Les Stars)*, trans. by Richard Howard, Minneapolis and London: University of Minnesota Press, 1957/2005.

62——Dyer, *Stars*, pp45-46.

63——Weiss, A., "'A Queer Feeling When I Look at You': Hollywood Stars and Lesbian Spectatorship in the 1930s", in C. Gledhill ed., *Stardom: Industry of Desire*, London and New York: Routledge, pp. 283-299.

64——《香港的女性及男性主要統計數字：2007 年版》，香港：香港政府統計處，2007。

65——〈講及與苗僑偉那段情 梅艷芳連聲冷笑〉，《明報周刊》，803 期，1984 年 4 月 1 日，頁 8 至 9。

66——〈梅艷芳談她最新的男朋友〉，《明報周刊》，815 期，1984 年 6 月 24 日，頁 9 至 11。

67——〈梅艷芳鍾鎮濤形跡可疑〉，《明報周刊》，905 期，1986 年 3 月 16 日，頁 9 至 10。

68——翁倩玉於 1992 年結婚，1998 年離婚。這篇報導刊出時，她是 35 歲的單身女性。

69——〈梅艷芳靜待姻緣再臨〉，《金電視》，532 期，1985 年 10 月 22 日，頁 12 至 13。

70——〈梅艷芳為退出鋪定後路〉《金電視》，570 期，1986 年 7 月 15 日，頁 10 至 11。

71——〈梅艷芳胃內洗出二種藥物和烈酒〉，《明報周刊》，968 期，1987 年 5 月 31 日，頁 12 至 14。

72——〈梅艷芳經常有自殺之念〉，《新知周刊》，1986 年 5 月 30 日，頁 4。

73——〈梅艷芳與男友分手不傷心〉，《金電視》，511 期，1985 年 5 月 28 日，頁 10 至 11。

74——〈梅艷芳「電話聯絡」連他都不多見了〉，《明報周刊》，861 期，1985 年 5 月 12 日，頁 18 至 19。

75——〈梅艷芳害怕報應不敢搶人丈夫〉，《新知周刊》，1987 年 6 月 5 日，頁 5。

76——〈梅艷芳盼大家對他口下留情〉，《金電視》，670 期，1988 年 6 月 14 日，頁 28。

77——〈梅艷芳最怕電話繫情絲〉，《金電視》，734 期，1989 年 9 月 5 日，頁 16 至 17。

78——〈梅艷芳加票價當紀錄？〉，《金電視》，756 期，1990 年 2 月 6 日，頁 16 至 17。

79——〈梅艷芳將冰山劈開〉，《新知周刊》，1986 年 10 月 24

日，頁 3。

80——〈梅艷芳但求反璞歸真 不惜放棄目前一切〉，《金電視》，670 期，1988 年 6 月 14 日，頁 26 至 27。

81——〈小富婆梅艷芳，身邊獨缺情郎〉，《新知周刊》，1988 年 3 月 5 日，頁 3。

82——〈變變變！梅艷芳多變〉，《新知周刊》，1989 年 6 月 23 日，無頁碼彩頁。

83——〈梅艷芳緣來緣去嘆奈何〉，《金電視》，817 期，1991 年 4 月 9 日，頁 18 至 19。

84——〈梅艷芳提婚事 林國斌勒馬頭〉，《明報周刊》，1204 期，1991 年 12 月 8 日，頁 50 至 51。

85——〈梅艷芳每日身價二十萬 人家說：越賺得多，越難嫁得出！阿妹說：難道不嫁，等人來娶我？〉，《新知周刊》，1988 年 6 月 3 日，頁 42。

86——〈等呀等呀等 等待心上人 梅艷芳丈夫的秘密〉，《新知周刊》，1988 年 11 月 11 日，無頁碼彩頁。

87——〈梅艷芳提婚事 林國斌勒馬頭〉，《明報周刊》，1204 期，1991 年 12 月 8 日，頁 50 至 51。

88——〈林國斌：我與阿梅如何

分賬〉,《明報周刊》,1291期,
1993年8月8日,頁32至33。

89——〈梅艷芳趙文卓火速發展
僅兩月〉,《明報周刊》,1380
期,1995年4月23日,頁46。

90——〈梅艷芳最愛另有其人
趙文卓晉級仍需努力〉,《明報
周刊》,1392期,1995年7月16
日,頁38。

91——〈梅艷芳最傷感的一段
情〉,《明報周刊》,889期,
1985年11月24日,頁18至19。

92——〈梅艷芳與康字派男士特
別有緣〉,《明報周刊》,874
期,1985年8月11日,頁21。

93——〈梅艷芳請各路英雄放膽
追〉,《金電視》,753期,1990
年1月16日,頁16至17。

94——〈梅艷芳收入跳升十
倍〉,《明報周刊》,824期,
1984年8月26日,頁48至49。

95——〈梅艷芳:天涯無處覓知
心〉,《金電視》,550期,1986
年2月25日,頁88至89。

96——〈鄒君劉君左右逢源　梅
艷芳男伴是個謎〉,《新知周
刊》,1989年9月22日,頁4至5。

97——〈梅艷芳與鄒世龍性格矛
盾〉,《明報周刊》,1081期,
1989年7月30日,頁32。

98——〈梅艷芳保羅訂三不協
議〉,《明報周刊》,1174期,
1991年5月12日,頁36至37。

99——〈梅艷芳林國斌始於獅城
的那一個晚上〉,《明報周刊》,
1186期,1991年8月4日,頁36
至37。

100——〈林國斌:我與阿梅如
何分賬〉,《明報周刊》,1291
期,1993年8月8日,頁32至
33。

101——〈梅艷芳收神秘人400
枝粉紅玫瑰〉,《明報周刊》,
1249期,1992年10月18日,頁
62。

102——〈梅艷芳最愛另有其人
趙文卓晉級仍需努力〉,《明報
周刊》,1392期,1995年7月16
日,頁38。

103——〈梅艷芳情海悔悟錄〉,
《明報周刊》,1131期,1990年
7月15日,頁36至37。

104——〈梅艷芳濕吻照起風〉,
《新知周刊》,1986年8月22日,
頁6。

105——〈梅艷芳劉米高　愛情
遊戲遲早玩完〉,《新知周刊》,
1988年11月4日,無頁碼彩頁。

106——〈梅艷芳大姐作風臣服
尊龍〉,《金電視》,742期,
1989年10月31日,頁14至15。

107——〈梅艷芳改遲到習慣與
愛情無關〉,《新知周刊》,
1988年10月7日,無頁碼彩頁。

108——〈阿Paul尚未求婚　梅
艷芳以心相許〉,《明報周刊》,
1143期,1990年10月7日,頁
42至43。

109——〈陳子聰晚晚換女友
阿梅:我對佢好失望〉,《壹周
刊》,381期,1997年6月27日,
Book B,頁24至28。

110——〈阿梅台北男友　曖昧
關係曝光〉,《壹周刊》,432
期,1998年6月19日,Book B,
頁22至26。

111——〈命相家批梅艷芳〉,
《新知周刊》,1990年6月8日,
頁10。

112——〈梅艷芳聲言六年後退
出江湖〉,《金電視》,524期,
1985年8月27日,頁16至17。

113——〈梅艷芳有樓三層常常
不樂〉,《明報周刊》,963期,
1987年4月26日,頁16至17。

114——〈梅艷芳身上器官捐清
光〉,《明報周刊》,1153期,
1990年12月16日,頁78至79。

115——〈梅艷芳經常有自殺之
念〉,《新知周刊》,1986年5
月30日,頁4。

116——〈梅艷芳絕不願唱到

老〉,《金電視》,391期,1983年2月8日,頁8至9。

117——〈梅艷芳已認定目標作停唱發展〉,《金電視》,484期,1984年11月20日,頁20至21。

118——〈梅艷芳為退出鋪定後路〉,《金電視》,570期,1986年7月15日,頁10至11。

119——〈梅艷芳又喜又怕談男友〉,《明報周刊》,1037期,1988年9月25日,頁20至21。

120——〈娛圈首富有錢齊齊搵阿梅坦承被男人照顧〉,《明報周刊》,1510期,1997年10月19日,頁73及75。

121——〈梅艷芳難解失眠之苦〉,《明報周刊》,1537期,1998年4月25日,頁86。

122——〈梅艷芳嫁妝首飾會王妃〉,《明報周刊》,1096期,1989年11月12日,頁44至45。

123——〈梅艷芳六百萬嫁妝鑽飾全面睇〉,《明報周刊》,1826期,2003年11月8日,頁80至81。

124——〈梅艷芳可以講的都講了〉,《金電視》,830期,1991年7月9日,頁18至19。

125——〈梅艷芳心情複雜似清兵〉,《明報周刊》,1190期,1991年9月1日,頁25。

126——〈梅艷芳細說當眾落淚因由〉,《明報周刊》,1401期,1995年9月17日,頁58至59。

127——〈誰明三十女人心〉,《壹周刊》,156期,1993年3月5日,Book B,頁54至59。

128——〈梅艷芳:「我也想擁有一個家」〉,《明報周刊》,1692期,2001年4月14日,頁78至79。

129——洛楓,《游離色相:香港電影的女扮男裝》,香港:三聯書店,頁248。

130——〈一株勁草〉,《金電視》,477期,1984年10月2日,頁24至25。

131——〈張國榮救了梅艷芳一命〉,《明報周刊》,911期,1986年4月27日,頁14至15。

132——〈梅艷芳初嚐影后滋味〉,《新知周刊》,1987年11月6日,頁3。

133——〈梅艷芳害怕報應　不敢搶人丈夫〉,《新知周刊》,1987年6月5日,頁5。

134——〈梅艷芳不再續約　恢復自由〉,《新知周刊》,1986年9月26日,頁6。

135——〈梅艷芳害怕報應　不敢搶人丈夫〉,《新知周刊》,1987年6月5日,頁5。

136——〈林國斌為梅艷芳改頭換面〉,《明報周刊》,1196期,1991年10月13日,頁36至37。

137——〈梅艷芳脊椎軟骨出位左腿癱瘓〉,《明報周刊》,1212期,1992年2月2日,頁30至1。

138——〈演藝界性騷擾〉,《明報周刊》,1197期,1991年10月20日,頁30至31。

139——〈梅艷芳有樓三層常常不樂〉,《明報周刊》,963期,1987年4月26日,頁16至17。

140——〈自言藝人風光只一剎梅艷芳作好長遠打算〉,《新知周刊》,1988年9月2日,頁42。

141——〈梅艷芳:一個傳奇〉,《壹周刊》,61期,1991年5月10日,Book B,頁2至15。

142——〈梅艷芳食客三千頻失竊〉,《明報周刊》,928期,1986年8月24日,頁12至13。

143——〈梅艷芳夠豪氣〉,《壹周刊》,257期,1995年2月10日,Book B,頁22。

144——〈梅艷芳挑選的三個男人〉,《明報周刊》,903期,1986年3月2日,頁18至19。

145——〈阿梅施恩澤　許志安感激涕零〉,《明報周刊》,1132

231

期，1990 年 7 月 22 日，頁 35。

146——〈阿梅破天荒做經理人〉，《壹周刊》，516 期，2000 年 1 月 27 日，Book B，頁 38 至 40。

147——〈梅艷芳寧信闊友不信兄弟〉，《金電視》，826 期，1991 年 6 月 11 日，頁 30 至 31。

148——〈梅艷芳與長兄相見陌路〉，《明報周刊》，1374 期，1995 年 3 月 12 日，頁 48 至 49。

149——〈母女行善意見分歧〉，《蘋果日報》，2003 年 12 月 31 日，頁 A15。

150——林燕妮，〈梅艷芳——千山我獨行〉，《明報周刊》，1752 期，2002 年 6 月 8 日，頁 92 至 96。

151——〈梅艷芳與康字派男士特別有緣〉，《明報周刊》，874 期，1985 年 8 月 11 日，頁 21。

152——〈梅艷芳胃內洗出二種藥物和烈酒〉，《明報周刊》，968 期，1987 年 5 月 31 日，頁 12 至 14。

153——〈梅艷芳有樓三層常常不樂〉，《明報周刊》，963 期，1987 年 4 月 26 日，頁 16 至 17。

154——〈巨宅設計獨特優先披露〉，《明報周刊》，1003 期，1988 年 1 月 31 日，頁 22 至 23。

155——〈梅艷芳將冰山劈開〉，《新知周刊》，1986 年 10 月 24 日，頁 3。

156——〈梅艷芳千里尋帽還心債〉，《明報周刊》，1224 期，1992 年 4 月 26 日，頁 194 至 195。

157——〈巨星反擊戰〉，《壹周刊》，191 期，1993 年 11 月 5 日，頁 32 至 41。

158——〈梅艷芳只緬懷一段情〉，《明報周刊》，1791 期，2003 年 3 月 8 日，頁 86 至 88。

159——〈梅艷芳重拾中國心〉，《金電視》，720 期，1989 年 5 月 30 日，頁 10 至 11。

160——〈梅艷芳氣極爆盡粗言〉，《金電視》，723 期，1989 年 6 月 20 日，頁 10 至 11。

161——〈梅艷芳依然憂傷〉，《明報周刊》，1075 期，1989 年 6 月 18 日，頁 160。

162——〈變變變！梅艷芳多變〉，《新知周刊》，1989 年 6 月 23 日，無頁碼彩頁。

163——〈六四百日祭大會〉，《明報周刊》，1088 期，1989 年 9 月 17 日，頁 150 至 151。

164——〈梅艷芳立場不移對抗到底〉，《金電視》，739 期，1989 年 10 月 10 日，頁 10 至 11。

165——〈梅艷芳別有小女人宣言〉，《金電視》，806 期，1991 年 1 月 22 日，頁 14 至 15。

166——〈梅艷芳對米路無悔〉，《金電視》，762 期，1990 年 3 月 20 日，頁 14 至 15。

167——〈梅艷芳不靠衣裝靚到手指尾〉，《明報周刊》，1 期，1990 年 5 月 20 日，頁 52 至 53。

168——〈梅艷芳重拾中國心〉，《金電視》，720 期，1989 年 5 月 30 日，頁 10 至 11。

169——〈梅艷芳心情複雜似清兵〉，《明報周刊》，1190 期，1991 年 9 月 1 日，頁 25。

170——〈梅艷芳個性率直敢言感情事難擔保〉，《新知周刊》，1991 年 8 月 2 日，頁 46。

171——〈郭富城情深款款　梅艷芳痴痴迷迷〉，《明報周刊》，1172 期，1991 年 4 月 28 日，頁 166。

172——〈梅艷芳：一個傳奇〉，《壹周刊》，61 期，1991 年 5 月 10 日，Book B，頁 2 至 15。

173——〈梅艷芳不靠衣裝靚到手指尾〉，《明報周刊》，1 期，1990 年 5 月 20 日，頁 52 至 53。

174——〈梅艷芳天河演唱會丟

重磅炸彈〉,《明報周刊》,1377期,1995年4月2日,頁43至46。

175——〈梅艷芳:悔恨當時不報警〉,《明報周刊》,1228期,1992年5月24日,頁51至52。

176——〈阿梅澳門演唱 防刺客 保鏢貼身〉,《壹周刊》,246期,1994年11月25日,Book B,頁56至62。

177——〈1992年演藝界遊行 反黑社會入侵娛樂圈〉,《蘋果日報》,2015年1月15日。

178——〈梅艷芳情海悔悟錄〉,《明報周刊》,1131期,1990年7月15日,頁36至37。

179——〈梅艷芳發奮圖強牙牙學語〉,《明報周刊》,1210期,1992年1月19日,頁92至93。

180——〈梅艷芳情海悔悟錄〉,《明報周刊》,1131期,1990年7月15日,頁36至37。

181——〈梅艷芳難解失眠之苦〉,《明報周刊》,1537期,1998年4月25日,頁86。

182——林燕妮,〈梅艷芳——千山我獨行〉,《明報周刊》,1752期,2002年6月8日,頁92至96。

183——〈梅艷芳:請還哥哥一個公道〉,《明報周刊》,1796期,

2003年4月12日,頁60至61。

184——〈梅艷芳哭訴:是否想迫死我〉,《明報周刊》,1816期,2003年8月30日,頁52至54。

185——〈為演藝人奔跑 為受害者送暖〉,《明報周刊》,1826期,2003年11月8日,Book B,頁26至28。

186——劉天蘭,〈梅艷芳的心房〉,《明報周刊》,1827期,2003年11月15日,頁30至31。

187——〈被譽香港麥當娜 外國傳媒爭相報導死訊〉,《明報》,2003年12月31日,頁A7。

188——〈萬人依依祭天后〉,《明報》,2004年1月12日,頁A4。

189——〈《吒咤頒獎禮》致最崇高敬意〉,《明報》,2003年12月31日,頁A6。

190——〈直播喪禮 訪問好友重溫表現 有線40小時無間悼阿梅〉,《蘋果日報》,2004年1月9日,頁C4。

191——〈眾星帶淚送別 梅艷芳含笑而終〉,《明報》,2003年12月31日,頁A2。

192——〈中西合璧壽衣寓意隆重道別 阿梅穿象牙白袍登極樂〉,《蘋果日報》,2004年1

月9日,頁C2。

193——〈逾600親朋送別一代天后 巨星為阿梅愁眉〉,《明報》,2004年1月13日,頁A23。

194——〈阿梅無銀碼支票助羅君左葬母〉,《蘋果日報》,2004年1月4日,頁C2。

195——〈巨星匯集送故友〉,《蘋果日報》,2004年1月13日,頁A8。

196——〈梅媽不忿遭冷落 督辦亡女後事〉,《蘋果日報》,2003年1月3日,頁C2。

197——林沛理,〈她的生命比戲劇更傳奇〉,《亞洲周刊》,2004年1月11日。

198——梁款,〈一個喪禮,兩點體會〉,《信報》,2004年1月19日。

199——〈情路屢敗屢戰 遺憾未能當趙太〉,《明報》,2004年12月31日,頁A14。

200——〈盼著你向我飛奔 痴痴地等〉,《蘋果日報》,2003年12月31日,頁A11。

201——李慧玲,〈梅艷芳的最後一幕〉,《蘋果日報》,2004年1月14日,頁A21。

202——〈緋聞男友舊情人含淚

送阿梅〉,《明報》,2004年1月13日,頁A22。

203——〈近藤真彥依依不捨阿梅 酒吧買醉遣愁緒〉,《蘋果日報》,2004年1月13日,頁C4。

204——〈花牌祭品伴上路 各界齊表敬意〉,《蘋果日報》,2004年1月12日,頁A4。

205——馬傑偉,〈女孩可以壞多久〉,《明報》,2004年1月17日,頁D5。

206——〈「睡前,我們在枕邊放一支棍」 梅艷芳細說師妹情〉,《明報周刊》,1641期,2000年4月22日,頁56至61。

207——〈扶靈女友顯交情 依梅艷芳遺願〉,《蘋果日報》,2004年1月12日,頁A8。

208——〈贏盡舞台光輝 成就人間傳奇〉,《蘋果日報》,2004年1月13日,頁A2。

209——〈女中豪傑永留人間 阿梅遺照效張國榮禁煙〉,《蘋果日報》,2004年1月7日,頁C1。

210——〈劉嘉玲難忘阿梅俠骨〉,《蘋果日報》,2004年1月8日,頁C5。

211——〈鄒世龍:梅艷芳放得低〉,《蘋果日報》,2003年12

月31日,頁A11。

212——阿寬,〈如果她是男人〉,《明報》,2004年1月1日,頁D5。

213——陳也,〈孤身火鳳凰舞,她自在了〉,《明報》,2004年1月15日,頁D5。

214——王欣,〈單身又如何〉,《明報》,2004年1月18日,頁D4。

215——馬傑偉,〈女孩可以壞多久〉,《明報》,2004年1月17日,頁D5。

216——芸,〈哀悼『壞女孩』〉,《明報》,2004年1月15日,頁D6。

217——〈阿梅喪禮 萬帛金為公益〉,《蘋果日報》,2004年1月13日,頁C8。

218——〈苗壯家庭送上最後謝意〉,《明報》,2004年1月12日,頁A5。

219——〈忍著淚水告別梅艷芳〉,《蘋果日報》,2004年1月12日,頁A1。

220——盧峰,〈別了,舞台上的勇者梅艷芳〉,《蘋果日報》,2003年12月31日,頁A18。

221——〈華仔請假返港送阿梅〉,《蘋果日報》,2004年1

月6日,頁C6。

222——〈花牌祭品伴上路 各界齊表敬意〉,《蘋果日報》,2004年1月12日,頁A4。

223——〈演協奉阿梅為名譽會長〉,《蘋果日報》,2004年1月1日,頁C6。

224——〈花牌祭品伴上路 各界齊表敬意〉,《蘋果日報》,2004年1月12日,頁A4。

225——〈民運人士尊崇封民主天后〉,《明報》,2004年1月12日,頁A5。

226——同上。

227——〈歌迷難忘偶像風采搶購遺作〉,《蘋果日報》,2003年12月31日,頁A4。

228——〈梅艷芳今公祭 吾爾開希抵港送好友〉,《明報》,2004年1月11日,頁A2。

229——李慧玲,〈梅艷芳是這樣一個人……〉,《蘋果日報》,2003年12月31日,頁A28。

230——李八方,〈元旦齊行街 協助阿董面對2004〉,《蘋果日報》,2003年12月31日,頁A28。

231——吳藹傳,〈梅艷芳〉,《蘋果日報》,2004年1月2日,頁E20。

232——〈歌聲帶淚，送別天后〉，《蘋果日報》，2004年1月12日，頁A6。

233——〈台灣歌迷難忘賑災〉，《蘋果日報》，2004件1月13日，頁A4。

234——本書第五章訪問了不同國家及地區的梅迷，討論他們對梅艷芳的跨地域認同。

235——〈梅艷芳電療子宮頸癌〉，《明報周刊》，1817期，2003年9月6日，頁80至85。

236——谷德昭，〈梅〉，《蘋果日報》，2004年1月5日，頁E16。

237——〈11日公祭 摯友惜別阿梅〉，《明報》，2003年12月31日，頁A5。

238——〈一代演藝巨星隕落 廿載公益精神長存〉，《明報》，2003年12月31日，頁A2。

239——〈藝人震撼〉，《蘋果日報》，2003年12月31日，頁A5。

240——〈沙麗阿Lam借醉暫忘喪友痛〉，《蘋果日報》，2004年1月2日，頁C10。

241——張堅庭，〈悼梅艷芳〉，《明報》，2004年1月2日，頁D8。

242——〈中西合璧壽衣寓意隆重道別 阿梅穿象牙白袍登極樂〉，蘋果日報》，2004年1月9日，頁C2。

243——〈生命短暫卻是燦爛〉，《明報》，2003年1月13日，頁A17。

244——王宗榮，〈香港沒兒子！〉，《明報》，2004年1月18日，頁D10。

245——陶傑，〈一隻唱歌的小鳥，忘記了牢籠〉，《蘋果日報》，2003年12月31日，頁A18。

246——陶傑，〈夢繫荔園〉，《蘋果日報》，2004年1月2日，頁E20。

247——馬家輝，〈酒吧裡的篤定身影〉，《明報》，2004年1月4日，頁D3。

248——陶傑，〈向香港的品牌霸權告別〉，《蘋果日報》，2004年1月13日，頁A13。

249——〈歌女出身躍為天后 鬥志驚人〉，《蘋果日報》，2003年12月31日，頁A5。

250——〈悼生前點滴〉，《明報》，2004年1月13日，頁A27。

251——李怡，〈偶像崇拜〉，《蘋果日報》，2004年1月14日，頁E17。

252——左丁山，〈梅艷芳連想〉，《蘋果日報》，2004年1月14日，頁E16。

253——趙來發，〈梅艷芳的百變程式〉，《明報》，2004年1月14日，頁D5。

254——〈歌女出身躍為天后 鬥志驚人〉，《蘋果日報》，2003年12月31日，頁A5。

255——張五常，〈香港文化的創傷〉，《蘋果日報》，2004年1月17日，頁A8。

256——葉蔭聰：〈民氣旺盛改革視野侷促〉，《明報》，2004年1月17日，頁B18。

257——徐詠旋，〈Showmanship〉，《明報》，2004年1月3日，頁D5。

258——〈中大民調推算120萬人曾參與佔領運動〉，《蘋果日報》，2014年12月19日。

259——〈曾封殺 鄧麗君拒北上〉，《蘋果日報》，2014年10月22日，頁C2。

260——陶傑，〈戰時的舞台〉，《蘋果日報》，2014年11月14日，頁E7。

261——〈何韻詩走入人群 女俠蛻變〉，《蘋果日報》，2014

年 12 月 7 日，頁 C9。

262——林蕾，〈「明目張膽」的豬兜們〉，《忽然一周》，2014 年 12 月 19 日。

263——〈阿菇是怎樣煉成的〉，《蘋果日報》，2014 年，12 月 28 日，頁 E4。

264——〈勿忘出發時 熱血之軀〉，《明報》，2014 年 12 月 21 日，頁 S1。

265——〈雨傘運動女神 站在雞蛋這一邊〉，《（台灣）壹周刊》，722 期，2015 年 3 月 26 日。

266——區紹熙，〈那一年的人和事〉，《茶杯雜誌》，2015 年 7 月 1 日，頁 104 至 105。

267——梁美儀，〈真心抽水？〉，《明報》，2016 年 6 月 30 日，頁 A36。

268——〈撐民運影星 曲終人轉軚〉，《蘋果日報》，2016 年 5 月 30 日，頁 A2。

269——〈阿梅命根保不失 精密部署三路進軍〉，《明周》，2459 期，2015 年 12 月 26 日，頁 46 至 50。

270——〈與歌迷合力保遺物 志偉學友攤 155 萬〉，《蘋果日報》，2015 年 12 月 23 日，頁 C1。

271——王麗儀，〈歌后的時裝寶藏〉，《明報》，2015 年 12 月 17 日，頁 D7。

272——〈歌迷會發聲明斥責拍賣 捍衛梅艷芳尊嚴〉，《成報》，2015 年 12 月 30 日，頁 C3。

273——「星光夢裡人之芳華絕代」專題，《東周刊》，2014 年 12 月 17 日至 2015 年 2 月 4 日。

274——〈梅艷芳一代歌后〉，《都市日報》，2017 年 5 月 2 日，頁 14。

275——〈梅艷芳：一個傳奇〉，《壹周刊》，61 期，1991 年 5 月 10 日，Book B，頁 2 至 15。

276——Dyer, *Stars*, p61.

277——同上，pp63-83.

278——同上，pp2-3.

第 5 章

*Chapter Five*

# 粉絲的眾聲喧嘩

———

熱愛、認同、掙扎

當年香港女星眾多，粉絲為何獨愛梅艷芳？她形象前衛、歌曲被禁播，喜歡她有什麼壓力？她一時是挑逗男人的妖女，一時是渴望家庭的女人，一時是執著公義的鬥士，粉絲最認同哪個她？她當年紅遍亞洲不少地方，外地粉絲從她身上看到怎樣的香港？她去世多年，為何仍不斷有「後梅迷」加入？梅艷芳本身是個複雜的明星文本，而梅迷的故事亦一點也不簡單。

梅艷芳的歌、舞台形象、電影角色，以及媒體對她的報導，交織成一個非常複雜的明星文本。要研究她，光是以上材料已足夠龐大。然而，令問題更複雜的還有她的粉絲──一群不愛斯文大方的女星、偏偏要追捧妖女的人。這些梅迷究竟訴說了關於明星、香港及流行文化的什麼故事？

長久以來，觀眾研究不被學界重視。電影研究及流行曲研究的焦點常是作品文本，尤其在符號學及結構主義的取徑中，文本分析至為重要 1，至於文本要傳達的一端──觀眾──卻往往受到忽視。到了八十年代，西方學術界才開始關注閱聽人，研究者指出意義並不是一早固定於文本中，閱聽人也會在註釋文本時創造意義 2。他們不只是純粹被動地接收，也有能力主動去詮釋文本。這種觀點，開啟了一個觀眾研究的時代。

比起不被重視的一般觀眾，粉絲更是一直背負著污名，包括不理性、不思考、盲目追隨、態度偏執等，很少被嚴肅對待。很多人眼中的粉絲只懂得尖叫、舉牌、浪費金錢及時間追星，極端的例子更有劉德華狂迷為追星而間接害死親父 3。如果對粉絲行為的解讀只停留於「瘋狂又無聊」，研究他們也似乎沒甚意義。

學者 Matt Hills 指出，西方學術界經常貶低粉絲，認為他們只會盲從，缺乏批判性及鑑別能力，有關 fandom 的研究（粉絲研究或迷研究）一直低度發展，他主張要以不同理論的視野好好討論粉絲現象 4。其實，觀眾研究不只是為了理解觀眾，還有助更了解文本的意義如何被創造，至於粉絲研究則可看到明星如何被解讀，其特質又如何被認同；明星文本的意義其實是由產製者（如導演及明星）、觀眾及粉絲共同建構的。

梅艷芳雖是超級巨星，但在當年，喜歡她是有壓力的，因為她形象大膽又唱禁歌，而且負面新聞不絕，絕非長輩眼中的良好典範。有歌迷憶述，她小時候唱《壞女孩》（1986）總是會被媽媽掌嘴 5。與此同時，梅艷芳的《女人

心》（1993）及《女人花》（1997）等歌曲，再加上娛樂新聞中那個不諱言渴望家庭的她，表現女性傳統的一面。另一邊廂，熱心公益、為公義發聲的她則展現一種人格魅力，有著一般藝人少有的社會面向。究竟，在前衛大膽、傳統憂怨、執著公義這幾個梅艷芳之間，梅迷認同的是哪個她？

當年，梅艷芳橫掃內地、台灣、新加坡及馬來西亞等地，甚至在日本都有粉絲。在八十年代，當其他地方的女星大多仍是走斯文大方的路線，華人社會只有香港產生了梅艷芳這號人物。究竟，外地梅迷從她身上看到怎樣的香港、怎樣的城市文化？這種跨地域的欣賞，背後又牽涉怎樣的文化認同？梅艷芳去世十多年，至今仍吸納「後梅迷」，即是在她去世後才喜歡她的人，有些只有十多歲。究竟，他們為何對現時的明星不感興趣，而去戀慕屬於另一個時代的明星？他們從她身上，看到怎樣的香港文化？

## 三種認同與八個個案

這一章有關梅迷的討論，集中在三個層面：性別認同、跨地域認同及跨年代認同。我以深度訪談方式訪問了背景各異的八個梅迷，並進行個案分析：四個港澳梅迷中，有70歲的退休人士、七十後男性、八十後女性、九十後女性；兩個中國內地梅迷中，有八十後女性，也有2001年出生、移居香港兩年多的少女；此外，還有一位七十後的馬來西亞梅迷，以及一位七十後、現已移居香港的日本梅迷。這些梅迷眼中的梅艷芳各有差異，不同的性格、性別特質、成長背景、文化環境令他們帶著不同的眼睛閱讀偶像。

Richard Dyer引述Andrew Tudor的研究時提到，明星與觀眾的關係共有四種，包括情感喜好、自我認同、模仿及投射 6。情感喜好（ emotional affinity ）即是對明星的愛慕，是最普遍、也是最脆弱的一種關係；自我認同（ self-identification ）是觀眾把自己跟明星的某些特質作連結，產生認同感；模仿（ imitation ）是觀眾把明星當成楷模，去學習他們的言行；投射（ projection ）

是指觀眾對明星的模仿已超出言行，會利用明星作為自己處理事情時的借鑒，把自己跟明星的生活重疊，甚至因而調節自己的人生，這是最高層次的一種關係。

八個受訪梅迷展示了這幾重關係。首先，他們對梅艷芳的演藝才能及歌影作品的喜愛是頗為一致的。然而，他們對她不同特質的認同，側重點卻各有不同：例如有自小獨立果斷的梅迷特別認同偶像從來不以乖乖女形象示人；有大馬梅迷從偶像身上認同了比較開放的香港文化；有後梅迷從她身上認同了香港一個遠去的年代；也有梅迷難以完全認同偶像，覺得她太複雜太霸氣。他們的認同各有側重，但共同點則是透過偶像認同香港文化。這正印證明星研究的一個重要論調：明星的真正價值及重要性，在於他們能幫助觀眾去形塑身份認同 7。

在模仿方面，雖然梅艷芳的造型廣受注目，但受訪梅迷並沒有刻意去學她的穿著與化妝，而是仿效她的善行與社會參與，有梅迷因為她而持續做善事，更有梅迷因為受她啟發而大力支持社會運動，這牽涉她某種較少在其他藝人身上找到的社會面向。在投射方面，有梅迷以偶像的作風為依據去行事，例如在患病時堅持完成工作，這又牽涉到某種被論述成「梅艷芳精神」的人格特質。在這複雜的明星文本中，粉絲各取所需，各有認同與投射。

這八個訪問以半結構訪談進行，問題大綱如下：何時認識梅艷芳？對她第一印象是什麼？後來如何喜歡上她？在眾多女星中，為何特別喜歡她？覺得她跟當時女星有什麼不同？對她印象最深的是什麼歌、形象、電影？喜歡她有沒有什麼壓力？在她身上看到怎樣的女性、怎樣的香港文化、怎樣的八、九十年代？最喜歡、最認同她的什麼？不認同、不喜歡她什麼？有沒有因為喜歡她而改變你的某些想法與行為？她的去世有沒有給你什麼打擊？

訪問大致依據以上問題大綱進行，但保有開放性，會因應受訪者的不同背景

及回答內容去加插問題，例如會問大馬及日本梅迷梅艷芳跟當地女星有何差異，問七十歲梅迷當時香港年輕人的娛樂生活。此外，部分訪問內容也有口述歷史的味道，書寫不同年代的流行文化記憶。這些梅迷故事折射出流行文化與社會的複雜關係。

# 七十歲梅迷

－

## 不愛淑婦愛妖女

### 華姐

女性、香港人、四十年代出生、現為退休人士

生於 1947 年的華姐早在 1971 年就看過梅艷芳演出。當時沒有「梅姐」，只有「依娜」。七十年代初，香港已有豐富的夜生活，華姐有個朋友是東方歌劇院的老闆之一，常常請她免費去聽歌。她記得，東方歌劇院會請姚蘇蓉等台灣歌星當頭牌，而當時大概八歲的梅艷芳，藝名叫依娜，就跟她姐姐打頭陣負責暖場。愛夜蒲的華姐遇上不是乖乖女的梅艷芳，開啟了一段長達半世紀的粉絲情。

「那時候我未結婚，仍是後生女。我們一班朋友常常去聽歌，有朋友說，有個小妹妹唱得很好。當時的梅艷芳有點像馮寶寶，眼睛大大的，個子矮矮的。她口才很好，還會搞笑，好像已經很習慣登台了。有一次別人點她唱《今天不回家》（1969），姚蘇蓉的歌，我覺得她唱得比原唱還好。」

華姐發現這小女孩所有動作都有板有眼，台風很好。她跟姐姐時常結伴出

244

場，姐姐很安靜，但梅艷芳卻會到處跳。「我們經常點她唱歌，有時會給她100元左右的利是。因為我們很多人，又是免費聽歌，所以給得比較多。後來，我每次去東方歌劇院之前都會先問我朋友有沒有依娜，如果他說『嗰妹』不來，我就不去了。他就說我衰，不用錢都不去，我就說不用錢都不想去，要費精神的，哈哈。」

當時不少童星登台唱歌，華姐看過的有呂珊、鍾叮噹及張圓圓（即張德蘭）等，但她獨愛這個依娜。她1972年結婚，夜生活減少，而東方歌劇院亦在1973年結業。好幾年之後，華姐曾在一間酒廊遇上少女時期的梅艷芳，她一副少女的樣子，聲線高吭。華姐說她唱國語歌為主，粵語歌也有，有時會唱小調。

幼年的梅艷芳已登台演唱。

到了 1982 年，她竟在電視台的新秀歌唱大賽認出當年的依娜。「這個女仔台風很好，我覺得她很像一個人，但又想不起是誰。我先生就問，像不像東方歌劇院那個小女孩？這樣一提醒，我就認出她了，但還是沒有百分百確定。她得獎後，報紙介紹她以前在哪裡唱過歌，我才確定了。」

生於四十年代的她樂於接受新事物，她後來著迷於梅艷芳的前衛形象與大膽演出。究竟私下的華姐是個怎樣的人？她承認年輕時「蒲」得比較多，夜生活頗為豐富。她曾經跟朋友趁晚上工人都下班了，在尖沙咀一條窄巷裡的工場開派對，有時玩到很晚。「當時這樣出去玩是很普通的事，大家也很正經，喝點東西，聊一下天。有些人喝酒，但我不喝的。我是女仔，去派對不會隨便喝東西，去洗手間也會跟朋友一起去，因為有些人是朋友的朋友，不認識的，可能也會有一些不太正經的人。」

「有一次，夜晚十點鐘，我在深水埗坐的士去尖沙咀玩，司機提醒我這麼晚不要去尖沙咀哪裡哪裡，他知道有些地方是不好的，那時候有箍頸黨。但是，人總要出來見識的，不可能一直躲在家裡。我白天上班，晚上出來學做時裝裁剪，很勤力，到了周末就會出去玩兩晚，很有精力。」

華姐小時隨家人從內地來香港，媽媽外家本是官宦之家，但來到香港後就沒落了，到她小時候已經花光了錢。她八歲就出去工作，她爸爸騙人說她十二歲。從小，她就性格獨立。「我和我大哥不一樣，他做事之前都會問父母，但我不會問，要做就做，我又不是做壞事。不過，媽媽也對我放心。從小到大，我無論做什麼工作，從來不需要別人介紹。我自力更生，很獨立。幾個朋友出去玩，都是我出主意的。」

華姐有主見的性格，也反映在她聽歌的口味上，她小時候就因為媽媽影響而常聽白光及李香蘭，前者是一代妖姬，後者的形象也不是賢妻良母。懂事之後，她跟媽媽看電影《玉女驚魂》（1958），喜歡上林鳳。她覺得梅艷芳像

她,同是活潑、新潮。相反,南紅、嘉玲那種淑女就不是她的那杯茶。後來愛上梅艷芳,她才真正的瘋狂。

梅艷芳在新秀勝出後,華姐再次去捧她場。她偶爾在海城夜總會登台,華姐會跟朋友包一張枱吃喝。當時,華姐已當了媽媽,不能時常出去。一開始梅艷芳只唱別人的歌,自從《心債》(1982)之後慢慢多唱了自己的歌。「她比起在東方歌劇院時漂亮多了,台風更厲害了,聲線就比起少女時低沉了許多,這磁性聲音更好聽。1984年,她拍了電影《歌舞昇平》,我看完更迷她了。她唱歌好,演戲又這麼好。」

### 「我喜歡她有時粗聲粗氣」

「我聽了這麼多人唱歌,覺得她和別人很不一樣。那時候的歌星無論說話唱歌都很斯文,女星都要裝得很淑女,多數都是乖乖女,但只有她不是這樣,她有時甚至會粗聲粗氣,我就喜歡她這樣。之前,我也會看徐小鳳及羅文的演唱會,但喜歡梅艷芳之後,其他的我都沒去了,錢都留著看梅艷芳。她1985年的演唱會,我一共看了十場。」

「那時候等她開演唱會,等門票開售,時間過得特別慢。演唱會結束後,我會整晚睡不著,一閉上眼就想到她,可是第二天還要上班。只要你看過她的演唱會,其他人你都不會想看了。因為我每次買票都買固定的區域,也會站起來鼓掌,之後連梅艷芳也認得我,問我怎麼每晚都在,她可能以為我是那些不用買票的人。」華姐當時剛好在尖沙咀工作,但八點才下班,有時去到紅館已經開場。「可以看多少就多少吧,我看十場,總會看到完整的。」

已為人母的華姐對梅艷芳痴迷,家人各有反應。當時她女兒讀小學五、六年級,跟同學說媽媽幾十歲人居然還迷明星。華姐的媽媽每天看幾份報紙,然後剪下所有梅艷芳的新聞給她看。「至於我老公,他很好,從來不會管我,

但他說過我心中只有梅艷芳。我很不喜歡他這樣說,我喜歡梅艷芳跟家庭是兩回事。」

對於她後來的妖冶形象及連串快歌,華姐覺得她越來越厲害。有人說她形象過於大膽,但華姐就是喜歡她與眾不同。她 1991 年的演唱會甚受爭議,被指為「三級」及「意識不良」,但華姐卻非常喜歡:「我從沒看過這種演出,令我開了眼界。當時她想告別舞台,臨告別都要給我們這麼好的演出,我真的沒有看錯她。」

喜歡梅艷芳的壓力不限於青少年,就連當時已年屆中年的華姐也會被爸爸嘮叨:「我從小就不是乖乖女,爸爸說我沒有女孩子的矜持,沒禮貌。但我喜歡不喜歡什麼都會直說,不會受人擺佈。爸爸眼中的梅艷芳也沒有女性矜持,又說她的表演『三級』,我反駁說只是他不懂,叫他既然不懂就不要說。」當時,就連進場看她演唱會的人也會批評她。「我看她 1987 年的演唱會時,有些人在私底下議論批評。我就跟他們說,看演唱會看得這麼煩躁,倒不如別看吧,不要貼錢買難受。」

跟一般上了年紀的粉絲不同,華姐對梅艷芳的快歌及慢歌同樣喜歡。快歌方面,她最愛《烈焰紅唇》(1987)及《慾望野獸街》(1991),她說那是白天聽的、起床時聽的歌。慢歌方面,她最愛《何日》(1993)和《女人心》,有時會一整晚不停播放這兩首歌。兩種歌在她心中地位相當。至於電影,她既喜歡《胭脂扣》(1988)及《何日君再來》(1991)這種苦情戲,也喜歡她演喜劇,對她在《開心勿語》(1987)演潑婦甚為讚賞。當時港片鼎盛,但除了梅艷芳,她很少看其他人的戲。

華姐當過童工,因此對於梅艷芳的身世特別有共鳴。「有時候聽她說起自己的出身,知道她不開心。沒辦法啦,時勢逼人。那時候她媽媽養這麼多孩子,沒辦法讓子女讀書。我不會覺得她特別淒涼,因為我自己也是這樣。我

年紀比她大，曾經寫過一張卡片給她，叫她不要想著過去，要放眼未來。」

梅艷芳也影響了華姐的人生態度。「她熱心做善事，賺到錢就回饋社會。我退休後，有仔女供養，我開始捐款做善事，雖然不是捐很多，但我還是會去做，自己少花一點而已。我仔女給我錢，我幫他們做善事，我叫他們以後也要這樣，這完全是受阿梅影響。我記得她說過，做人就應該在『有』的時候想想『沒有』的人是怎樣的，你『有』就一定要回饋社會，拿得出多少幫多少。」

看梅艷芳最後一次演唱會時，華姐早知事態不妙，「我知道看完這幾場就沒了。」演唱會結束不久，她去世了，華姐得了憂鬱症：「我不想吃東西，不想說話，我老公和仔女都不知道為什麼。我其實知道自己病情，但不敢和別人說。後來終於去看醫生，他問我發生什麼事，我說梅艷芳死了，但我沒有哭。醫生說哭出來就會沒事了，我回到家就自己靜靜地哭，不敢在仔女面前哭。醫生說我有憂鬱症，病情持續了半年。有朋友帶我去日本散心也沒用，我像行屍走肉一般。我又去了韓國，也沒什麼感覺。身體好像不是自己的，一點也不開心。」

對於梅艷芳的人生，華姐覺得多姿多彩，是轟烈的一生，但也同時覺得可惜。「她死得轟烈，全香港都關注。我覺得她一點都不慘，只不過她太年輕就走了而已。她走了之後，我存起報紙，當時的報紙足足講了一個月，如果不是因為她對社會影響這麼大，也不會這樣。可惜的是，她一生過得不開心，她在訪問時會這樣說。」

關於偶像的感情生活，華姐說：「她的愛情故事也精彩，有那麼多個情人；她臨走的時候，所有男朋友都出現，證明她是一個有情的人。很多人分手後都把對方當仇人，怎會對你這麼好？遺憾的只是她找不到那個對的人。」華姐認為，最大問題是她太挑剔：「她不可能沒人喜歡，只有她不喜歡別人。人是多情的，我自己作為過來人，也有過不只一個男朋友。她嘴巴說已經降

低要求，其實根本沒有。她性格就是這樣。」

華姐認為梅艷芳是很有代表性的香港女性。「她走了之後，有團體會在三八婦女節特別提起她。她不是靠有錢人支持，完全靠自己。一個女人最好就是這樣了，不用依靠別人，這一點我很佩服。」

### 不用傳統框架看偶像

70歲的華姐性格爽朗，說話爽快。當梅艷芳又壞又妖時，她已年近中年，她對偶像的著迷跟她本身的性格與背景有莫大關係：她獨立自主，年輕時愛夜生活。生於四十年代的她從沒如此愛過六、七十年代的明星，直到八十年代才等到梅艷芳，是一種跨代認同。另外，她雖然比梅艷芳年長十多年，但兩人都曾是童工，這種貧窮的生活經驗成了她跟偶像的特殊聯繫。她後來頻做善事，並以此教導子女，這模仿行為超出了歌影作品，而關乎偶像的人格特質。

華姐從小深信女人應該自力更生，這是梅艷芳吸引她的另一原因。偶像的大膽演出，她拍案叫絕，絲毫沒有因為她當時已屆中年而有所保留。如是，偶像的演藝才能加深了她對這種女性的認同，而她的認同亦令她更易接受偶像越來越大膽的演出，兩者相輔相成。那麼，究竟是她的開明性格令她愛上梅艷芳，還是梅艷芳令她越來越開明？因果關係已說不清。

華姐的開明態度亦令她對偶像的人生及感情生活評價非常正面：她沒有用傳統女人的婚姻框架看梅艷芳，相反，她認為偶像的愛情故事精彩，人生也很轟烈。一代人自有一代人的流行文化，但這案例說明年齡不是決定粉絲喜好的最關鍵因素。

# 八十後梅迷

—

## 這個女人太複雜了

### Anita

女性、澳門人、八十後、從事行政工作

1984年出生的 Anita 兩歲左右就愛上梅艷芳，一切似是理所當然，但她的粉絲路卻並不平順。「我一出生，她的歌就開始很紅。家人知道我太喜歡她，幫我報托兒所時就叫我 Anita。」由於她很早就迷流行曲，因此她一直跟同年齡的朋友喜歡不同的偶像。

「那麼早迷上流行曲，我也覺得很奇怪。我很喜歡聽歌，那個年代爸爸會買一些 MV 錄影帶回來，就是飛圖、寶麗金那些，所以八、九十年代的歌我都熟。我也看電視，很多梅姐的 show 我也有印象看過。」家人知道她喜歡梅艷芳，會帶她去看梅艷芳在澳門及香港開的演唱會。

像很多澳門人一樣，Anita 從小深受香港文化影響，追看香港電視劇，聽廣東歌。她說，澳門人和香港人的生活未必很相似，澳門始終地方小，比較純樸，但很多澳門人仍深受香港傳媒影響，就像闖進她童年的梅艷芳。Anita

記憶中，最早打動她的畫面是《烈焰紅唇》。「那 MV 我到現在都記得，之後就到《淑女》（1989），那時候我只有幾歲大，特別喜歡她的快歌，會跟著又唱又跳。我最喜歡的演唱會是『一個美麗的回響』，當時我十歲左右，在家裡跟著唱歌跳舞。」

當時，她並不懂歌詞意思。「小時候喜歡她的歌，覺得好型，特別是《壞女孩》的短髮形象，我小時候也是短頭髮的。梅艷芳很酷，相反，一些很靜態的歌星就吸引不了我。她的百變形象，包括那個『生果頭』及《淑女》的頭紗，都很有型。又好像《妖女》（1986）的形象，那不是普通人穿的衣服，電視裡那麼多人，為什麼其他人都乖乖唱歌，只有她那麼不一樣？這些誇張的造型、古靈精怪的東西很吸引小朋友，我會去模仿，覺得很好玩。」然而，Anita 強調當時喜歡她的歌，但並不了解她這個人。

後來年齡漸長，她開始覺得梅艷芳的聲音很打動人。「特別是她很拿手的、比較苦情的歌，很好聽。我很迷那個年代的歌，現在仍覺得舊歌比新歌好聽。我正好生於那個年代，一出生就是她當紅的時候。」但由於她的同輩朋友沒有她那麼早迷流行曲，所以大家的偶像並不一樣，當同學喜歡黎瑞恩，她喜歡梅艷芳，少跟他們討論偶像。

梅艷芳的形象曾經吸引 Anita，但她後來也吃不消。「她可能過於前衛，例如《慾望野獸街》（1991）令我覺得她越來越奇怪，《壞女孩》只是酷，《妖女》也不會暴露，《慾望野獸街》卻好像是真的壞。又例如 1991 年的演唱會，家人也沒帶我去看，他們說不太適合小女孩看。她在演唱會裡穿得很性感暴露，又和男 dancer 跳一些很曖昧的舞，還有她的黃色假髮，我在想那是什麼呀？我只是事後看照片都覺得受不了。」

再加上當時梅艷芳很多緋聞，Anita 開始疑惑：這個唱《壞女孩》的人是不是真的是個壞女人？「那時候我不能判斷新聞的真假，她好像有很多男朋

友，關係好像很混亂。看那些照片，還有她在電影中演歌女，她背景好像很複雜。後來新聞又說她在夜店被人打了一巴，小時候的我對她充滿問號。」Anita 只好想，聽歌就聽歌，其他事就不管了，而且也沒有能力去求證。「她的歌好聽就繼續聽吧，我不會因為她可能很壞而不喜歡她。但有時看到一些照片、一些新聞，我都會問自己：她是不是真的這樣？」

Anita 十多歲時補看她的電影，讚嘆她的演技之餘，亦繼續覺得這個女人很複雜。「她演《川島芳子》（1990）太厲害了，最後看到我起雞皮疙瘩，尤其是她在監獄被槍斃之前發抖那幕戲。她當時才廿六、七歲，但是能演出一個這麼複雜的女人的一生。但很可惜，她沒有憑這套戲得獎。」

由於迷上梅艷芳時太小，Anita 一直到了 1995 年《歌之女》大碟才稍稍知道偶像的身世。她從這張大碟開始會看歌詞，從《歌之女》這首歌了解她的成長，知道她從小在荔園賣唱。到了 1997 年左右，Anita 十二、三歲，開始上網，認識了一些梅迷，也開始看報紙雜誌的訪問，才慢慢更了解梅艷芳。「我早期只是喜歡她的歌與形象，後來才去認識這個人。」

### 「她為什麼不溫柔一點？」

Anita 對於偶像的剛烈性情頗有微言：「看一些以前的節目，我會想，為什麼這麼多女星只有她一個出來發言，而且那麼霸氣？是不是一定要做『大姐大』？」Anita 承認，她對梅艷芳的看法跟她的性別觀有關，「她為什麼要跟一般女生那麼不一樣？為什麼不能溫柔一點、女人一點？她那種霸氣，很多女生都不會喜歡。我有時會覺得她有點粗魯，我不太喜歡女生這樣。」

但是，梅艷芳最初吸引 Anita 的不就是她的形象不是傳統女人嗎？「是的，但形象是一回事，私下的言行舉止又是另一回事。當時會想，為什麼她接受訪問時不女生一點？她的氣場太強大了。」在 Anita 眼中，偶像的霸氣有時

過了頭，例如上電視時太強勢，她更反對偶像幫朋友擋酒。「我的想法可能比較自私吧，傷害自己的事為什麼要做呢？作為歌迷，我們會很痛心。不過，她就是一個無私的人，這是她可愛的部分，但作為女人就 over 了，又擋酒，又兩脇插刀，把男人要做的都做了。」

Anita 相信梅艷芳天生有正義感，愛抱打不平。「而且，作為一個女星，要在娛樂圈生存，也許必須這樣才能保護自己。」Anita 認為，這會影響偶像擇偶，但她又不會寧願她「鵪鶉」一點，因為她始終欣賞她的正義感，只是對她言行太霸氣有微言。

Anita 多次強調梅艷芳「把男人的事都做了」，但她認為事情仍要細分。「例如因為政治議題或者沙士站出來，這些事大眾都會認同。但是，有些情況是不必的，例如擋酒、借錢這些就無謂了。」對於偶像，Anita 也承認自己很矛盾。「其實，我也見過另一面的她，她可以很小女生，我喜歡這個她，但如果沒有了霸氣那一面，又不是完整的梅艷芳了。」

九十年代後期，Anita 在網上認識了一些梅迷，在 1998 年第一次參加梅艷芳的生日派對。「當時我只是十幾歲，放學背著書包就去香港了。她會叫我們乖一點，要好好讀書，像大家姐的感覺。見到她真人時，我已經忘記了她曾經在我心中很複雜的那個形象。可能因為她穿的衣服沒有台上那麼前衛，我覺得她其實也不是傳媒說得那麼複雜，不是那種江湖味很重的女人。」

「其實我比較喜歡後期的她，比較簡單，沒有那麼複雜，我也覺得她變年輕了。小時候覺得她很成熟，後期就覺得她很年輕漂亮，皮膚很好，穿衣服好看，但不會太性感。」對於偶像後來的變化，Anita 越來越喜歡，她覺得她信了佛之後性格變得不一樣，也收起了以往的霸氣。

Anita 慢慢看到偶像的雙重性格。「她是個很極端的人，在幕前霸氣，背後

是個很普通的女人。她曾經和劉德華一起上台灣的電視節目，她真的會害羞，表現得小鳥依人，跟她以前上節目搶著說話、大大咧咧的樣子，完全像是兩個人。她的性格真的很極端。」

Anita 認為梅艷芳贏得萬人愛戴，整個人生很成功，但作為女人，她就不成功了。「雖然很多人疼她，她也有過很精彩的感情生活，但她最終沒有得到最想要的美滿感情生活就走了。她有病又沒有及時治療，或者說，她可能覺得不如就那樣算了。這個女人的人生，我覺得可惜。其實，她有一段時間事業愛情都有。也許是時機問題，她沒有把握住。我不會認同她一生是悲劇，她其實什麼都經歷過了，只不過整個過程太短。」

那麼，梅艷芳的人生會影響她作為女性對人生的看法嗎？「她的確有影響我，例如我會想，自己作為女人，有些東西不要太晚才懂。如果要收穫一段好的感情，不能有她那種霸氣，要小鳥依人一點。現在的女性太聰明太獨立，對感情生活會有影響。她某程度上證實了這一點。」梅艷芳曾計劃退出舞台，結婚生子，Anita 認為她的想法很理想，以為自己可以慢慢退居幕後，但她某些與生俱來的特質令她做不到。「我覺得很多女人可以做到曾經叱咤一時但退下來，但不是她。可能她太強了，氣場太厲害了。」

除了可惜，Anita 仍是用了「複雜」這關鍵字去形容她的一生。「直到現在，我仍覺得她是個很複雜的人，她的家庭很多問題，又有拍賣事件，走了之後都不得清靜，留下很多複雜的事情。而且，她身邊的人又令整件事更複雜；她一生對人很好，有很多好朋友，但哪個才是真心的？我們作為外人很難分辨真假。」

### 一個粉絲的崎嶇之路

在訪問中，Anita 用了近 20 次「複雜」去形容梅艷芳。小時候，她喜歡偶像

的歌與形象，進而模仿，與偶像的關係本來如魚得水。但後來，這個偶像卻有令她非常疑惑的複雜性。這一方面因為她幾歲大就迷上梅艷芳，她的身世與私生活超出 Anita 的理解範圍，另一方面，這亦跟 Anita 本身的性別觀有關：偶像的緋聞、造型、演出、性情，令她充滿保留、猶豫，甚至是有反感情緒。

於是，要 Anita 百分百認同梅艷芳這個人，就有了困難，她的喜愛與認同無法達成一致。偶像跟 Anita 心目中的女性應有特質起了衝突。於是，她多次發問：「她為什麼不可以女人一點？」「這個女人怎麼這麼複雜、這麼霸氣？」對比一些對偶像的喜愛與認同一致的粉絲，Anita 無疑充滿矛盾與困惑。而最大的矛盾在於，Anita 也承認如果梅艷芳不霸氣就不是梅艷芳，她也不會迷上她，但她又始終覺得她太霸氣，並認為這不利於她尋求愛情。

終於，在九十年代後期，Anita 看到一個信了佛、收斂了霸氣、減少了江湖味的偶像，她心中的猶豫才漸漸消除。這次受訪的八個梅迷中，她是唯一明確表示喜歡小鳥依人的梅艷芳的人，這個跟妖女背道而馳的形象正正更符合 Anita 的性別觀。

Anita 的個案除了說明每個梅迷都看到不同的梅艷芳之餘，也點出一個關鍵問題：追星可以是一條崎嶇之路，當中有很多掙扎。而這些內心掙扎，正正反映外在世界不同意識型態的張力——在梅艷芳這性別文本裡面，這種張力特別強烈。

# 七十後梅迷

—

## 男扮女裝唱《夢伴》

### Timothy

男性、香港人、七十後、戲劇工作者

Timothy 小時候，他爸爸經常在車上播梅艷芳的歌，令他印象深刻。「她的聲音很有感情，令人聽起來會有畫面。我更喜歡她的形象，那些設計很有趣，很新奇。」十歲左右的他本來喜歡徐小鳳，但很快就被梅艷芳吸引住。當時他萬萬想不到，他有一天會男扮女裝飾演偶像。

Timothy 跟梅艷芳有個共同點，就是瘦。「爸爸經常說，瘦的人是沒用的，這句話對我影響很大，令我小時候很自卑，但是梅艷芳很瘦卻很有力量，令我知道瘦不是問題。」他亦發現偶像也很自卑：「她在很多訪問都說自己很自卑，但是我一點都看不出來，她在舞台上太澎湃了，不只是自信這麼簡單。她說她在舞台上才有信心。」

當年，喜歡梅艷芳是有壓力的。「在學校，有些人會貶低她，例如她化妝誇張，主任就會取笑她在面上『髹灰水』，參加學校的音樂比賽，唱她的歌也可能會得不到獎。同學方面就沒什麼問題，我有幾個同學都喜歡她，還一起

*257*

唱她的歌參加比賽，老師還會邀請我們表演。」

當時他為什麼會選唱女歌星的歌？「我沒想那麼多，純粹因為喜歡。不過，我也有過猶豫。有一次，我參加香港電台的童星比賽，最後一個環節是唱歌，我本來想唱梅艷芳的歌，但是又突然想到，小孩子好像不應該唱這些歌，就沒有唱了。第二次是在學校，我唱《蔓珠莎華》（1985）參加比賽，但唱到一半突然覺得這首歌不適合我年紀，就停下了來。」

他不只唱梅艷芳的歌，還模仿她的形象，唱《壞女孩》時會穿牛仔裝，再加一些鏈子飾物，也沒聽過別人說她娘娘腔。但到了十三、四歲，他開始收斂。「不知道是不是因為害羞，也可能是因為開始變聲，唱得也不太像，慢慢就沒有那麼投入。」

踏入青春期的他，曾經在女星與男星之間徘徊，尋找性別認同。「可能因為和爸爸的關係不太好，所以我從小會學媽媽，她是個很爽朗的人，有些男性特質。我小時候不受男同學歡迎，因為他們喜歡運動而我喜歡話劇。我看自己有點四不像，樣子不是很女人，也不是很男人，不知道如何定位自己。我十幾歲時迷過劉德華，可能想找個男性去模仿，但只是追了一段短時間，最後還是回到 Anita 身上。」

帶著困擾的他，在偶像身上看到複雜的性別特質。「她唱《烈焰紅唇》或《似火探戈》（1987）都是穿裙子，但只是很酷，不是什麼美女、公主。如果其他女星穿《烈焰紅唇》的衣服，效果可能是性感暴露，但穿在梅艷芳身上是很有型，你不會覺得她賣弄身體，這真的要用雌雄同體來形容。當時模仿她，我並不太覺得在模仿一個女人，可能因為 Anita 不會很女性，不會有扭扭捏捏的感覺。」紀念梅艷芳的電影《拾芳》（2018）中，其中一段故事就是取材自他的故事。飾演 Timothy 的演員問他意見，他說：「其實扮演梅艷芳不是扮女人，而是扮男人，有 power、幹勁，她有時比男人更強。」

「女人扮男人很容易變成男人婆，但梅艷芳又不是，她只是形象中性，作風爽朗。香港不只一個影壇大哥都說這個女人比他們更豪氣，很佩服她。一個大哥公開說佩服一個女人，那真的是五體投地的佩服。但是你說她沒有女人的溫柔嗎？她的心願很簡單，就是結婚生子。」

Timothy 認為，梅艷芳的性感不是賣弄身體。

過去多年，Timothy 的戲劇工作一直跟梅艷芳關係密切。不過，他把她帶進小學的戲劇課程，原來不只是源於粉絲心情，而是對香港本土文化的追尋。「當時要在學校開辦戲劇課程，我就想：我們的文化根源是什麼？我一開始想到粵曲，但是我不太在行。至於當代的香港文化，我馬上想起梅艷芳。除了她的演藝成就，她的人生也很有教育意義，她小時候受過欺凌，是很好的題材。我選擇用梅艷芳為題材去教戲劇，在學校也有不同意見，有人覺得流行文化不夠學術性，不夠教育意義，但因為得到校長鼓勵，執行起來就好很多了。」

Timothy 說，由於現在的小朋友不熟悉梅艷芳，他們回家會問家長，家長就會提供很多資料，變成了親子活動，學生回來又可以繼續聊。「學生是有收穫的，他們學到她的精神及毅力。到了排戲時，他們學她的舞步，又會覺得很厲害。」

「我會幻想變成梅艷芳」

後來，他甚至親身上陣飾演梅艷芳，過去幾年演出了數十場不同版本的《梅花似水》(2011–2015) 及最新的《白い花嫁》(白色新娘，2018)。他是小劇團「劇樂工匠」的一員，當時，他為了教學找到很多關於梅艷芳的資料，劇團又剛巧想做一個新劇，於是就決定以她為主題。由於找不到合適人選去演，而他自己小時候又經常扮梅艷芳，於是大膽上陣，想不到試演的反應非常好。

「事後有觀眾說，梅蘭芳都要一絲不苟地化妝才像一個女人，但你甚至不需要化妝，卻令我看到梅艷芳，這些評語鼓勵了我。不過，例如她穿婚紗、作很女性的打扮，或者談情說愛的部分，我就會避開。」扮演偶像，他感覺很爽。「我照鏡看到自己的狀態，會覺得很棒，很享受。」他說，這種「爽」來自演這個人物的興奮，也因為能展現他某種內在的特質。

這次演出令一向自信不足的他得到不少認同。「最近有個我很喜愛的導演跟

我說，反串本來是久遠年代的東西，他覺得我好像回到那個年代，是現代版的反串。我從小比較自卑，扮演梅艷芳也只是兒時玩意，從來沒想過會有人認同。小時候，男同學不喜歡和我玩，現在有男性觀眾欣賞，好像是彌補了當時的遺憾。其實，社會普遍仍然不欣賞一個比較柔的男人，但現在我好像有了一個位置，屬於另一個派別。」

Timothy 不只扮演偶像，他甚至有時幻想變成偶像。「大概因為我不喜歡自己，所以想變成她。這種狀態就是發白日夢，我有時會帶著梅艷芳這角色出街。例如劉天蘭說曾經在 Joyce 遇到梅艷芳，然後某天我碰巧又去了 Joyce，我就會幻想我是梅艷芳，那天如何選衣服，走過什麼地方。當然，現在人越來越成熟，就不會這樣了。因為飾演她，我反而找到自己，可以自在地做自己。想變成梅艷芳的想法，就留在舞台上盡情發揮吧。」

如果梅艷芳沒有出現，Timothy 認為他的人生會截然不同。「首先，我在藝術上會少了很多養份。另外，我這麼瘦，如果沒有精神支柱，只會一直被我爸爸貶低，可能會因為自卑而去增肥。我是個比較弱勢、有點畏首畏尾的男人，但梅艷芳令我變得比較堅強。而且，因為要演梅艷芳，又唱又跳又演，我日後處理其他角色就變得輕鬆了。」由於要演出偶像的性格，他覺得自己也變得更爽快更剛強。

Timothy 表示，梅艷芳為香港做了很多事，他最深刻的是「六四」和沙士。「六四是關於人權、自由、正義，她就用她的聲音去捍衛；沙士是一種病，是災難，她也用盡力量去救助受害的人。」偶像的言行深深影響了他。「六四的時候我也有站出來，當時我媽媽是互助委員會的主席。之前，從來沒有人告訴我根在哪裡，我雖然知道是中國，但是我很抗拒，不太珍惜自己的文化，但六四事件令我知道我的根在哪裡，是一種覺醒。我當時才十幾歲，媽媽叫我寫多點信回內地，說那邊資訊封閉，我也跟著做。從遊行到反思自己的根，都可以說是梅艷芳影響的。她不只是講，她有做給你看，她連

自己的事業都放棄，去幫那些學生。」

面對今天的香港社會，Timothy 也會想起梅艷芳的言行。「之前反對大嶼山填海，我也有站出來。不過，現在越來越不容易了，以前雖然也知道什麼叫秋後算賬，但是總覺得有點遙遠，現在會比較擔心。不過，想到她做了那麼多事，也面對很多危險，我就會更有勇氣站出來。」

Timothy 這樣看梅艷芳的人生：「她一生把什麼都濃縮了，所以有人說，即使你活到 80 歲也沒有她那麼精彩。我看網上資料，會驚訝她 40 年人生的資料居然那麼多，她不需要睡覺的嗎？」梅艷芳的毅力也感動了他。「每次我走長一點的樓梯，都會回想她最後的演唱會那一幕，一個患重病的人怎麼可以爬這麼高的樓梯？她是怎麼堅持的？我連感冒都會喘氣，甚至會滾下樓梯。」

「她說過，就算發生什麼事，你都要完成手頭上的工作，然後再處理情感。所以，我有工作也一定先完成，不會影響別人，之後才去哭也好，病也好。她也說過，寧願做個普通的老實人，這種心境很值得欣賞。換了是其他人，這麼辛苦達到這個位置，一定要求最好的，甚至為所欲為，但她沒有這樣，她只希望平淡平凡。」

Timothy 在戲劇課堂上推廣梅艷芳，一開始並不容易，但近年越來越順利。「近幾年，關於她的報導多了，她的電影又在電影院重映，又有人寫書、構建網站。而且，星光大道有了梅艷芳的銅像之後，教學效果亦更加好了，有了這個代表性的實物，學生會更易投入及認同。現在，學校的音樂教科書都有提到《夕陽之歌》（1989）。」

### 粉絲想像與偶像合一

Timothy 的個案牽涉粉絲對偶像很多層次的認同。對於梅艷芳，Timothy 不

是沒有掙扎的：他小時曾經不只一次覺得不應唱她的歌，少年時曾經嘗試轉而從劉德華身上尋找男性楷模。在這情況下，可能有粉絲會漸漸疏遠偶像，然而，他對偶像累積的多重認同卻難以磨滅。

自小瘦弱的他先從「瘦但有力量」的偶像身上找到一份認同，是關於外形缺陷；然後，並非典型男生的他又從可剛可柔的偶像身上找到另一份認同，是關於性別特質；再來，偶像關心社會的人格特質又令他找到多一份認同，是關於社會參與。再加上他對香港本土文化的興趣，而梅艷芳在他眼中又是香港代表人物，幾重認同的交疊令偶像滲進了他人生的幾個面向，深入而盤根錯節。

更重要的是，Timothy 對她還有從小到大的模仿。他越模仿就越了解偶像，甚至得出「扮梅艷芳其實是扮男人」的獨到心得。他男扮女裝，釋放了他的性別特質，但複雜的是，他演出時其實連妝都沒化，並非十分女性化，而他又強調扮梅艷芳不是扮女人，這意味著他並非像變裝皇后（drag queen）把潛在的妖媚風騷等陰性特質盡情施展，相反，他釋放的是剛柔並重的複雜氣質。他不是一個被壓抑的男人透過扮女人去釋放女性特質，自稱「弱」的他透過扮女人獲得某種「強」，他的性別認同與變裝扮演裡面並無鮮明的男女之分，而是呈現一種混雜。

Timothy 對偶像的認同亦牽涉文化及社會認同。訪談中，他流露出對香港的著緊，而偶像恰恰令他的本土認同有了落腳點，也令他的社會理念有了支撐點。這表面上跟性別認同是兩回事，但又跟他談到偶像「連大哥都表示欣賞」的剛烈一面不無關係。而且，他既認定梅艷芳是本土文化代表，又因為偶像而意識到家國情懷，由此而生的「本土」與「國族」兩種認同在他身上並無衝突。在喜愛、認同及模仿三者交疊之下，使得他產生一種投射，以至有時幻想自己就是梅艷芳，跟偶像達至一種想像的合一。在這合一的過程中，如他所言，他最終更了解自己。

# 九十後梅迷

–

## 尋找昔日時代，捍衛今日香港

### Kitty
女性、香港人、九十後、教育工作者

2002年，讀小學三年級的 Kitty 偶然在電台聽到《芳華絕代》(2002)。「當時覺得她的聲音不男不女，我不喜歡，但是很有印象。」同年，發生劉嘉玲裸照事件，梅艷芳出來聲討，Kitty 再次留意到她，但談不上什麼興趣，也不懂她為什麼這麼激動。這些粗略的印象沒有令她愛上梅艷芳，但梅的聲音跟性情日後卻成了她人生的重要部分。

真正令 Kitty 愛上梅艷芳的，是《似水流年》(1985)。她去世後，電視台製作悼念節目，播了這首歌。「我突然覺得進入了另一個世界，這首歌太好聽了。」當時才十歲半的 Kitty 開始找梅艷芳的歌，而電視台也經常重播她的電影。「我覺得她很多東西都是美麗的，不論是她壞、堅強、狂野或男性化的形象，或是《似水流年》、《愛將》(1986) 及《交出我的心》(1983) 那些歌，都會進入你心靈。那種美麗是脫離俗世的。我也很喜歡《殘月碎春風》(1983)，聽了好像回到穿旗袍的年代，看到《胭脂扣》裡面的紅紅綠綠的窗，很懷舊的感覺。」

她當時本來喜歡 Twins，之後就慢慢沒有聽了。「我只想聽一些有唱功、有魅力的歌。梅艷芳的演繹很有感情，好像是她經歷過再唱出來的，就算我年紀小，不知道歌詞意思，但我還是能投入那份感情裡。」她最喜歡的形象是《夢幻的擁抱》(1985) 時的西裝造型，「她很 man，穿西裝，再披一件大衣，身材撐得起這套衫，像個外形俊朗的男人。但是她又塗了紅唇膏，面孔是一個女人，這兩者不會不配。」

當時，她的同學聽的是 Twins、Boyz 及容祖兒等，他們覺得梅艷芳唱歌難聽，因為聲音低沉，甚至覺得她的聲音很兇。「小學生這樣想也正常，就像我一開始也覺得《芳華絕代》不好聽。」後來，她連帶欣賞其他昔日歌手，例如陳百強及鄧麗君等。「因為有 YouTube，你聽一首歌就出現很多 related video。我喜歡梅艷芳之後就聽了大量舊歌，整個 mood 都是懷舊的。」

Kitty 認為梅艷芳突破了純唱歌、賣唱功的模式。「她可以一上台就控制觀眾情緒，張國榮是這樣，Michael Jackson 也是這樣，很少人可以做到；她一出場就令你一直看著她，你也覺得她在看著你，你跟她是有交流的。」她覺得偶像演戲也是無師自通，「她演《胭脂扣》發自內心，如花可能有她隱藏了的性格，例如比較柔弱、對愛情很執著。」

她對於 2000 年之後的香港流行音樂頗有微言：「廣東歌這十幾年來都流行容易上口的 K 歌，沒什麼變化，都是『情情塔塔』；而且，現在的音樂都是用電腦做出來的，但梅艷芳那年代是用真樂器，音樂的層次不一樣。題材方面，八十年代多一點勵志歌，還有一些現在很少人碰的社會議題，例如梅艷芳的《四海一心》(1989)，至於《愛將》是沒學過歷史的人不會明白的，又好像《暫停厭倦》(1987)，我當年也聽不懂，不是大路題材。現在很少這種歌了。」

Kitty 的成長正是韓流極盛的時代，但她卻絲毫沒有興趣。「現在，不論是

韓國、美國還是台灣，他們都在跳群舞，用同一方式排舞，好像倒模倒出來的。但梅艷芳不是這樣，那些舞是她自創的，例如劉培基給她加一條羽毛，她就會用來耍動，每次都有不同發揮。」

愛上一個明星時，她卻已經去世，後梅迷的感覺是怎樣的？「嗯⋯⋯，是有點多愁善感，因為很多東西沒辦法追回，只能逛一下唱片店，看看她以前的東西，但是又不一定有錢買，可能存錢很久才買一樣。有很多東西想追回，甚至想回到從前，但又做不到，於是很遺憾。喜歡一個人，這種愛意是很溫暖的，但是溫暖中也有遺憾。」

Kitty 曾經把她對偶像的愛化為創作動力。中六那年暑假，她在網上看了《香江花月夜》（1984），非常喜歡，因為劇中的梅艷芳既堅強又柔弱，而且電視劇一定是現場收音，不像當年電影時常是配音。然而，因為不喜歡劇中苗僑偉的角色，於是她就執筆改寫。「他太粗魯，做事太衝動，會傷害人，我要找個溫柔一點的男人配梅艷芳，所以就改寫了《香江花月夜》，把男主角變成我喜歡的陳百強，保留原來故事的四分之一，又創造了一些新的角色，寫了大概五、六萬字。我強行把背景設定成八十年代，把那年代的素材塞進去。」

她本來寫了一個好的結局，梅艷芳和陳百強兩個角色結婚了。「但後來寫著寫著，就像李碧華說的那樣，好像有人借你的手寫出來，我竟不自覺寫了個悲劇結局，寫到她結婚生子十年後又覺得無聊，出來唱歌，之後突然有了癌症死了。我也不知道為什麼會寫成這樣。」她把小說放在網上，也有人關注及追看。為了寫小說，她有段時間荒廢學業。「其實我的成績一直都不好，很難考上大學，但家人暗示我是因為梅艷芳而考不上。我覺得要還梅艷芳一個清白，所以第二年很刻苦，終於考上大學，當時我對自己、對天說，給一條路我和梅艷芳走下去吧。」

### 「為什麼香港留不住這些東西？」

愛上一個不同年代的明星，Kitty 注定要尋訪過去，她更從音樂與電影伸延至整個香港。「《胭脂扣》將我帶到另一個世界，裡面有很多我不認識的東西，例如三十年代的塘西，我覺得很有味道。當時我不會說是懷舊，對我來說都是新的東西。我去看電影實景，例如石塘咀山道，就是如花等十二少那條街，那裡還是有《胭脂扣》的氛圍。我也會去港島舊區逛擺花街、文武廟，追回那個舊香港。」

她因為《胭脂扣》喜歡舊建築，然後有了保育意識。「第一件令我關注的保育事件就是天星碼頭被拆，我很緊張追新聞，覺得很不捨，哭了。為什麼香港留不住這些東西？」她很喜歡看黑白老照片中的香港，兩年前看何藩攝影展，她看到漂亮的舊香港。「因為喜歡梅艷芳，對舊香港很好奇，我現在逛街看到舊店舖都會很有興趣。一個城市要有一些很久都沒有變的東西，我們才會有安全感。」

Kitty 小時乖巧，但性格比較憂鬱，「我的憂鬱好像是天生的，後來也有了情緒病，甚至想過自殺。但那一晚聽了《親密愛人》（1991），感覺很溫暖很浪漫，想到這個世界還是有些東西值得留戀。我可能是留戀梅艷芳吧。」她覺得自己有兩點性格跟偶像相似，首先是憂鬱，然後是不輕言低頭。

她小時喜歡過公主、芭比那些東西，但是長大後就變了。「我慢慢意識到我不是一個柔弱的女孩子。無論在家庭、學校、工作場所，我都遇過沒有緣由地欺凌我的人。但我不會向惡勢力低頭，不是以前電影裡那些很慘的女人，如果男人不要她，她就要死了，這一點和梅艷芳的堅強性格有點關係。」

Kitty 這樣理解偶像的堅強：「她經常在不太安全的環境工作，在歌廳，可能有人吵架打架，這環境不容許她低頭，造就她堅強性格及冷靜頭腦，面對

危險，她知道怎麼處理。家裡窮，她不賺錢就沒飯吃，就迫得她很堅強。而且，她自己也曾被人欺負，學校的人都看不起她，所以她有心去關心弱勢社群。別人覺得她豪爽，有義氣，是因為被人欺負過，她可以從弱勢社群的角度出發。」

Kitty 覺得梅艷芳是香港獨立女性代表。「八十年代已經很多女人出來工作，那時已流行避孕，不會讓男人決定生不生孩子。香港的女人經濟上獨立，有自己想法，會反過來教男朋友做事。」她覺得偶像對人好，更對香港好。「她很照顧別人，會記得別人有什麼不舒服，怕歌迷沒地方住，這些細微的東西她都記得。而且，她對香港也很好，她參與『民主歌聲獻中華』、為劉嘉玲裸照事件站出來，還有為沙士受害者籌款。到現在，仍有很多人提起這些事，香港人記得她回饋這個地方。」

因為偶像，Kitty 才認識《血染的風采》（1986），才知道有六四事件。「我再看網上影片，知道當時是怎樣清場，很憤慨很悲憤。對於大是大非，我們不可以假裝不知道，這是梅艷芳對我的影響，看到不平事我一定會表態，這是她性格上我最欣賞的一點。對朋友有情有義其實很多人都做到，但是要在政治上勇敢表態，又堅持下去，這樣的人就很少了。我相信她平反六四的心是不會改變的。」

Kitty 因為梅艷芳而了解六四，因為六四又關心其他社會運動。「所以，我才會關注佔中，不然我也不會理。那段時間我也會想，如果梅艷芳在的話她會怎樣？如果連她徒弟何韻詩都發聲的話，她肯定也會發聲。」她說，梅艷芳這種執著於大是大非的性情，是她留在她生命中最重要的東西，「她影響了我整個價值觀。」

## 明星文本的極大容量

Kitty 有文藝女生的氣質，她對梅艷芳歌曲的描繪非常生動，亦曾因為偶像而動筆創作。她不只是流行文化的被動接收者，更是用文字去拓展偶像的作品，證明了粉絲的主動性與創作力。雖然經她改寫的《香江花月夜》似乎未見鮮明的顛覆意圖，但她把故事背景改在八十年代，是帶有她個人情懷的創作。

Kitty 對偶像是一種跨代認同。她首先捨棄了陪伴她成長的 Twins，一開始純粹覺得舊歌層次較高、題材較廣，是基於鑑賞，也進而開始懷舊；然後，她又因《胭脂扣》而對舊香港充滿好奇，越是尋訪越是喜愛，而培養了保育意識。年輕的她對香港的城市認同，是透過一個昔日明星來建立。

流行文化有其政治社會面向，亦是一種非物質文化遺產，觀眾可以透過它去建立認同感與歷史意識。至於她因為偶像而懷緬八十年代，而八十年代的《胭脂扣》又把她帶到三十年代，最後這三十年代又令她對今天香港產生使命感，三個時代透過梅艷芳交疊成一種城市認同，懷舊永遠是關於當下。

而她自言跟梅艷芳不平則鳴的性格相似，則是一種性別及個人特質的認同，這又巧妙地成了她跟香港的聯繫：她因為偶像而了解歷史，有了社會公義的意識，進而支持今天香港的社會運動，而甚至上升至普世的「大是大非」的層次。她對梅艷芳的認同，包括個人、城市及普世幾個層次。她的個案展示了流行文化的不同面向：從歌影作品延伸至文化保育，從明星崇拜拓展至社會參與、政治議題與普世價值。一個粉絲之所以陷得深，是因為有些明星文本的容量極大，在粉絲生活的不同領域發揮影響。

# 十七歲梅迷

–

## 我很討厭《女人花》

靜靜

女性、2001 年出生、中學生、兩年多前從內地移居香港

靜靜在中國內地長大，2016 年初中時移居香港。而她對香港這個城市的感情，正跟梅艷芳有莫大關係。

她對梅艷芳的第一印象是《女人花》，覺得她是個淒怨的成熟女人，後來驚訝地發現《IQ 博士》（1983）也是她唱的。之後，她又看了《男歌女唱》（2001），喜歡她的喜劇演出，便繼續找她的電影看，包括《鍾無艷》（2001）。「她的聲音古靈精怪，好像鴨子，我覺得很可愛，就開始喜歡她。」從一開始，靜靜對梅艷芳的印象就是哀怨女人與搞笑女星的極端。

她是廣東人，從小看 TVB，接觸香港文化，聽的大部分都是香港流行歌。她小時喜歡 Twins 及鄧麗欣，但漸漸覺得她們欠實力。「我本來就不算很強烈地喜歡她們，愛上 Anita 之後就更加淡了。」她從小喜歡黃子華，覺得他搞笑又有內涵，她最初看《男歌女唱》也是為了他。靜靜自小對香港有感情。「我看電影都會選香港電影，因為這樣我才留意到 Anita，而因為她，

我又會再去了解香港。」她覺得舊歌更好聽，廣東歌的旋律也比較豐富，「小時候已喜歡聽老歌，例如張國榮、Beyond 和張學友，但廣東歌近年已變得越來越單一。」

在靜靜的成長過程中，內地的娛樂事業已越來越發達，港星並不吃香。她一上中學就發現自己跟同學口味不同，她跟一個同樣喜歡香港明星的同學成為好友，後來發現全班只有他們兩個迷港星。「身邊的同學都迷內地明星，很氾濫。我覺得太多人喜歡的東西就不獨特了，例如薛之謙，他很紅，但主要唱情歌。另外也有些同學迷日韓、歐美明星，喜歡港星的很少。」

靜靜抗拒《女人花》。她喜歡梅艷芳，正正是因為後來發現她並不慘情。「如果只是慘情，我一定不會喜歡她。這首國語歌在內地非常流行，影響很多人對她的看法，覺得她很淒怨很悲情，但內地很多梅迷很抗拒這首歌，覺得有損她的形象。梅姐有這麼多面，為什麼只有《女人花》這一面？」

靜靜心目中的梅艷芳創造潮流，而且很有喜感。「我很喜歡她演喜劇，例如在電影《壞女孩》（1986）中，她的形象很調皮，很有青春活力。」她最喜歡《夢伴》（1986）的形象：「這個形象比較生活化，她好像做回自己，在 MV 裡戴著黑眼鏡，衣服很型，我很喜歡那八十年代的感覺。」

她在生活上也會刻意追尋八十年代，例如她喜歡攝影，存錢買了菲林相機後，就再也沒有用過數碼相機，就算買衣服都想有當年風格。「那個年代給我很踏實的感覺。我看《青春差館》（1985），覺得八十年代很青春，有陽光活力。但是現在的青春偶像找不到這種感覺，他們很雷同，不獨特。」

2003 年梅艷芳去世時，靜靜才一、兩歲，她後來只好努力地從她的作品了解當年香港的氣氛。「最喜歡她的電影是《慌心假期》（2001）。這部電影畫面比較暗，在憂鬱氣氛下是個悲傷故事，好像反映了她人生的最後階段，

以及香港當時發生的很多事情，讓時間停留在當年，將所有憂鬱鎖在電影裡面。《男人四十》（2002）也差不多，是藍色的調調，那幾年香港電影都有類似感覺。」

靜靜感覺偶像不是個開心的人，但卻時常發放正能量。「我看過她後期一些訪問，是發自內心的傾談，她這個人應該多愁善感，但她卻對人有很正面的影響。2003 年香港低迷，她當時已生病，肯定情緒低落，但是她為社會創造正能量，例如她舉辦『1:99 音樂會』，我覺得不只是為了籌款，還有的是令香港不要那麼死氣沉沉。」

2016 年，她第一次參加紀念梅艷芳的活動，之後更跟一些梅迷前往養和醫院，去到梅艷芳去世當晚眾多梅迷聚集等消息的地方。「我站在那裡，嘗試感覺當時梅迷的感受，覺得很真實。我們坐的士離開時，我想像如果電台正報導她去世的消息，我會怎麼樣？然後整個畫面就出來了，我實在地感受她的離去。」

雖然只來了香港兩、三年，但靜靜已懂得從梅艷芳的人生看香港歷史。「她整個人生和香港的發展很像。她小時候是六十年代，當時香港人的生活條件不好，她要出去賣藝，沒有快樂童年；到了七十年代，香港很多工廠，經濟向上，她就在歌廳唱歌，也賺到錢；八、九十年代，她大紅，是香港很興盛繁榮的階段，而廿一世紀初整個娛樂圈向下滑，特別是 2003 年，香港度過了一個災難，剛好她的人生也圓滿結束。」

### 「我不敢承認自己是香港人」

雖然從小喜歡香港，但靜靜並未敢宣稱她是香港人。「我想有這身份，但是還未有。2015 年來香港辦簽證時，香港和內地的矛盾很大，有衝擊水貨客行動，很多人排斥內地人，所以我不敢承認自己是香港人，我怕別人會質疑：

你真的是香港人嗎？」她說，香港有很多梅艷芳的足跡，感覺和她的距離很接近。「我一兩歲的時候（即是梅去世之前）沒來過香港，我跟她沒有同時在香港生活過，但現在我來了香港，如果我成了香港人，會填補這個遺憾。」

2016年，靜靜來到香港成為插班生，一時間交不到朋友，情緒抑鬱，甚至想尋死。「我每晚以淚洗面。在苦不堪言的時候，我一直想起她說過『我們不可以隨便放棄人生』。她死前竭盡全力在台上綻放最後的光芒，不就是要告訴愛她的人不要輕生嗎？我總覺得，Anita 在天上無聊時會看看她的歌迷，我不可以辜負她。」

後來有一天，她的數學老師在 Facebook 發現她喜歡梅艷芳，和她談了很多關於梅艷芳的事，令她看到陽光。「後來，我慢慢適應環境，也交到朋友融入班裡，同學也知道我是超級梅迷，從小怕醜的我也上台唱了《赤的疑惑》（1983），還和同學合作唱《緣分》（1984），很多同學和老師都稱讚。」梅艷芳成了她的新移民生活的轉捩點。

偶像拉近了她跟香港的關係，同時也強化了她的中國人身份。「以我所知，九七前夕有無數人落荒而逃離開香港，但畢竟我在內地長大，得知後心裡總是有點不是味兒。然而，有一次看鄭裕玲訪問 Anita，我才知道她毅然放棄移民的機會，留在香港，守護她從小長大的地方，因為她是中國人。她呼籲中國人要團結，不能像一盆散沙。她鼓勵我在今天的中港矛盾中，也要敢於表明自己中國人的身份。」

在靜靜眼中，梅艷芳是一個現代女性。「雖然她重視家庭，需要一個依靠，但她散發出來的力量大於她傳統的形象。她勇於創新，是個現代女性。她的人生雖短暫，但非常傳奇，不枉此生。雖然最後也有遺憾，不能建立一個家庭，但她也曾擁有愛情，一生已很精彩。而且，她對社會的影響也很大。她會讓喜歡她的女生覺得，建立一個家庭不是那麼重要。真正喜歡她的人不會

覺得一定要成家，做好自己、獨立生活、發展事業已經很好，如果太強調成家反而會像她那樣有遺憾。」

靜靜很抗拒跟潮流。「有時候，我不想身邊太多人喜歡她，否則我又變成潮流的一部分，不獨特了。太流行的東西，我會抗拒。我和一些年輕的後梅迷聊過這個問題，如果身處八十年代是否會喜歡 Anita，他們也和我一樣說未必會喜歡，可能他們本身也是抗拒潮流的人吧。但是，再想深一層，我喜歡她其實是因為某些內在的價值，而不是潮流不潮流，這一點我也是矛盾的。」

後梅迷有他們追偶像的獨特方式。「我會找一些不尋常的東西。例如大眾對她的感覺就是大膽及完美，但是我們喜歡找一些不太好看的照片，拉近跟她的距離。因為她也有不經意的時刻、常人的姿態，看到這些照片就似乎看到她的生活。」對於內地湧現不少後梅迷，靜靜歸因是網絡發達，網上不難找到梅艷芳的作品及資料，以致越來越多新的梅迷湧現。另外，相對於內地現的明星，很多人發現梅艷芳的價值。「內地稱現在那些明星為『流量明星』，只是為了賺錢、賺人氣，他們對演藝事業沒有用心。」

內地的梅迷越來越多，甚至在網上發生罵戰。「有些人比較盲目，一天到晚說她很靚很型，還有就是對她遐想，有些女粉絲公開說梅艷芳是她另一半，又有人 P 圖，將她的樣子 P 得像一隻貓或者其他公仔。之前網上又有罵戰，有些人很努力在網上投票，讓 Anita 人氣急升，也有一些被稱為『養老粉』的，什麼也不做，然後前者就攻擊後者。微博上有很大部分梅迷都是行動派，但在香港，梅迷在網上表達愛意都比較理性。」

### 當年的潮流，今天的另類

靜靜看來文靜乖巧，但很強調自己的獨特個性。跟 Kitty 的個案一樣，靜靜同樣是捨棄當時的年輕偶像而喜歡梅艷芳。愛上偶像的原因之一，是靜靜抗

拒潮流，不想跟同齡人一樣。這種跨年代的喜愛，包括她堅持用菲林相機，是她的一種自我宣言。這種認同對於一個正尋找自身價值的中學生來說，非常重要。就好比在八十年代，當大家都聽廣東歌，會有人藉著愛上 Beatles 或 Carpenters 來宣示獨特性。

然而，靜靜對偶像的愛還涉及她對香港的複雜感情——她從小愛香港，但內地與香港的矛盾令她不敢輕易宣稱自己是香港人，而梅艷芳就成了她跟這城市微妙的情感橋樑。她如數家珍地講偶像跟過去半世紀香港歷史的關係，又借偶像作品去重塑八十年代以及 2003 年的香港；在這個過程，她既在探索偶像的人生，同時也尋索香港歷史，而最後對偶像、對香港都加深了認同。喜歡梅艷芳，是靜靜建構香港本土身份的重要環節，然而，她的國族身份沒有弱化，反而同時透過梅艷芳得到某種肯定。國族認同跟香港身份可以並存，靜靜的個案跟上文的 Timothy 一脈相通。

靜靜對偶像的看法亦顯示了年輕梅迷的視角：她抗拒慘情的梅艷芳，是基於她的性別意識。演藝上，靜靜喜歡她型，喜歡她演喜劇；性別上，她強調偶像始終是個創新的現代女性。尤其在婚姻觀方面，偶像未能結婚生子在她眼中並非什麼遺憾，更認為家庭對女性來說並非必要。這個案一方面顯示青少年如何透過一個昔日明星去建立自我認同，另一方面也說明舊有的明星文本如何被新一代更新其意義。

# 內地梅迷

—

## 去香港就是「回娘家」

阿 Koo

女性、現居上海、八十後、從事媒體工作

阿 Koo 大約在 1994、1995 年認識梅艷芳，她當時是個中學生。「當時內地沒有現在這麼多娛樂節目，看電影也要學校組織，整個班級一起去電影院『觀摩』。對，是叫觀摩。當時，班組委組織我們去看《戰神傳說》（1992），我覺得電影裡抱著白兔的姐姐月牙兒好美好可愛，然後，我記住了她的名字：梅艷芳。」這個名字，令她跟香港文化結下不解之緣。

阿 Koo 說，內地的娛樂事業是在 1996 至 1997 年左右起步的，那時開始有錄影機、卡帶，電台開始有音樂節目。她當時亦開始聽歌，接觸到香港樂壇。1997 年，《女人花》唱紅了全中國，她被梅艷芳的聲音折服。之後，她悄悄拿了半個月的零用錢去買卡帶，還問班裡有錢的同學借《當代歌壇》來看，她說那是當時內地唯一娛樂消息最新最全面的雜誌。「我把梅艷芳、月牙兒及《女人花》連結起來，覺得她長得好好看，聲音好好聽，演戲又很好。」

當時，內地沒太多明星，大量港台藝人湧入，很受歡迎。阿 Koo 說，當時

有四大天王，也有一些台灣歌星，但她都不太關注。踏入 2000 年，網絡開始迅速發展，「我考上大學之後，有了一台屬於自己的 586（當時的 CPU 型號）電腦。大學四年，我像海綿一樣吸收填補我對梅艷芳的空白。」她看完梅艷芳所有電影，聽完了她所有唱片。

那幾年惡補，阿 Koo 重溫偶像八十年代的誇張前衛形象，感覺非常震撼。「當時，比我稍大一點的長輩聽的都是一些節奏慢、很柔和的歌曲。梅艷芳完全不一樣，原來歌可以這樣唱，舞可以這樣跳，妝可以這樣化，完全顛覆我之前看到的一切，很震撼！」她最喜歡的電影是《胭脂扣》，「如花和梅姐本人很像，骨子裡都不服輸、不願被命運主宰。」雖然她因為《女人花》開始喜歡她的歌，但她更喜歡《壞女孩》時期的她，「比較快樂和灑脫，眼神沒有太多的恩怨情仇、人情世故。」

阿 Koo 自言性格硬朗，因此對梅艷芳情有獨鍾。「你喜歡一個人，她身上一定會有某一點跟你相同的地方，令你覺得很貼合自己。當時其他女歌星都比較女性化，而梅艷芳有很 man 的一面，又可以很柔，有很多不同的造型，沒有什麼事情可以難倒她。」她也喜歡偶像的性格很大氣，不轉彎抹角，不拖泥帶水。梅艷芳的妖媚跟她私底下的女漢子性格，對阿 Koo 來說是一個整體，是互相加分的。「在她身上，兩樣東西相輔相成，其他人去做的話肯定是矛盾的。」

「港台文化是最早的舶來品」

阿 Koo 說，九十年代後期，內地也有毛阿敏、韋唯、田震、孫悅及那英等女歌星冒起，但完全沒有吸引她的目光。「我一開始就浸染在香港樂壇裡，關注點始終是粵語歌。而且，跟我同輩的人基本上都是被港台歌曲吸引，對於內地的不太關注，我們最早的舶來品就是港台流行文化。直到現在，上海的戲院放粵語片的場次，還是很多像我這種七十、八十後的去看。這可能是

因為上海屬於海派，對港台文化的接受度比較高。」

儘管如此，因為時空距離，阿 Koo 說不少內地觀眾對梅艷芳存在誤解，他們對她的印象大多停留在當年紅極一時的《女人花》，又或者是她去世後的一些不實報導和小道新聞。她表示，多數內地媒體都不太了解九十年代之前的梅艷芳，「她 2003 年去世，是大新聞，有些媒體為了點擊率就會去製造一些不實的『黑歷史』。那幾年，我基本上不看內地媒體關於她的任何紀念報導。」

所謂的「黑歷史」，就是對於梅艷芳私生活的不實報導，以及渲染她的「壞女人」形象，《妖女》、《烈焰紅唇》等歌曲及形象都被寫成負面。「他們都是講禁歌，以及一些不道德的東西。尤其當時內地沒有現在這麼開放，《壞女孩》的歌詞已經是很裸露、很不道德了。她的形象影響了媒體報導她的方式，經常放大她的感情生活，又說她私生活不檢點，不太注重她的成就，都是報一些花邊新聞，沒有考究就亂報，加油添醋。這一點我們是很討厭很憎恨的。」因此，阿 Koo 說，內地不少梅迷並不希望媒體去提她八十年代的壞女孩時期。

以阿 Koo 觀察，這情況從她去世至 2010 年左右一直存在，到了近年情況才有所好轉。有一年，北京有電視台對梅艷芳進行不實報導，引起梅迷聯名寫信，在微博上聲討，要求道歉。後來，媒體也慢慢學乖了，也因為社交媒體盛行，媒體會在製作紀念節目之前在網上請梅迷提供資料。「我們一定要扭轉局面。雖然她走了，但我們至少要做點事，讓人知道真實的她是什麼樣子，否則對她不公平。」

而另一種對梅艷芳的誤解，就是認定她是悲慘女人。阿 Koo 說，《女人花》太紅了，普通群眾對她的印象就是一個得不到婚姻、一生坎坷的悲慘女人，這跟內地的性別意識有關：「老一輩認為女人一定要結婚生子，否則就很

慘，但是現在像我們這種30歲左右的，也包括九十後、零零後，已經沒有這想法。現在很多小梅迷出現，因為他們已經沒有這個框架。」

阿 Koo 道出了香港人跟內地人了解梅艷芳的巨大差異：在香港，梅迷跟一般大眾對她的理解是差不多的，但在內地，普通民眾與粉絲對於她的理解可以是南轅北轍，阿 Koo 分析是媒體環境所致。「香港人接收資訊就好像是吃飯穿衣，很方便，但我們只能通過網絡去找，如果你喜歡一個人，你會主動上網找，否則只能看主流媒介的偏差報導，你對她這個人的理解肯定是會有偏差的。」

對於不斷有後梅迷湧現，阿 Koo 分析：「現在的明星身上的閃光點太少，缺乏了經歷與磨練，可能他今天很紅，但明年就不知道哪兒去了，粉絲很容易變心。可能是時代變化，快餐式的經濟產生了快餐式的現象。而且，現在的明星能做到能唱能跳又能演的，真的很少，這可以解釋為何一直有後梅迷出現。」

阿 Koo 為了更懂偶像的歌，先學廣東話，然後慢慢去了解香港。「首先，我覺得廣東話很好聽。而且，我想知道她的一切，包括她生活的環境。香港真的和我所生長的環境很不同，文化背景及思維方式也都很不同，令我產生濃厚興趣。」然而，她當年要去香港是難過登天，更造成距離的美感。「我感覺香港是另外一個世界，有好多新潮的東西，不管是吃的、用的、穿的。Fashion 對我這個大學生來講，是多麼的誘惑。所以，經濟獨立之後，我便頻繁的去香港。喜歡一座城，一定是因為一個人。因為梅姐，香港變成了我的第二個家，一年裡總要回家幾次，當然也去參與梅姐的紀念活動。」

她覺得，香港忠於自身文化的使命感比中國任何一個地方都來得強，有很多新舊共融的地方，這些在中國內地都不復存在。因為會講廣東話，又對香港熟悉，她在內地甚至會被誤認為是香港人或者曾經在香港居住過的人，對此她感到開心，因為感覺跟偶像的距離更近了。

「我喜歡繁體字，喜歡說廣東話。我也經常說，去香港就是『回娘家』，我去過的地方、吃過的東西，有些連香港人都未去過吃過。我對香港文化的了解和喜歡，已經深入骨髓。我對粵語文化的研究，有時比香港人更深刻。我的思維方式也漸漸接近香港人。」例如近年有香港人對內地人有排斥心態，她也能夠諒解，因為內地人的確是有些不好的習慣，「就像以前上海人也會排斥外來人一樣」。

梅艷芳去世時，她剛剛大學畢業出來工作。「12月上海很冷，令我永遠記得這一天。我沒有哭，只是默默的將關於她的物件，像卡帶、CD、書籍及雜誌收起藏在閣樓，我怕看到會忍不住哭。然後，我把全部精力投入工作。」她悔恨2002年錯過梅艷芳的上海演唱會，當時她忙於學業，而且未有經濟能力買票，「這一錯過就是一世，遺憾終身。」她認為偶像的一生充滿辯證：「用平凡女人的角度看，她似乎並不是那麼成功，但是，用事業女性的角度看，她是那麼出色。歸根結底，是看你要做哪一類人而已。」

### 因為一個人，愛上一座城

阿 Koo 在上海從事媒體工作，她一頭短髮，形象中性爽朗。她很自覺地道出了粉絲與偶像的重要聯繫，就是前者在後者身上找到跟自己相似的東西。在她的成長過程中，風格保守的內地女星沒法給予她這種認同，然後她遇上了梅艷芳，她喜歡她顛覆常軌，喜歡她的女漢子氣勢。成長於中國改革開放時代的她，認同的是前衛的潮流及特立獨行的女性形象。

阿 Koo 在 2000 年左右才一一欣賞梅艷芳作品，雖不是個後梅迷，但她追尋的卻也是一個她不曾經歷的陌生時空——八、九十年代的香港。梅艷芳對她來說不只是一些歌影作品，而是在當年內地找不到的文化、潮流、時尚。從中，她看到了顛覆，感受到震撼，並尋獲了認同。內地的流行文化雖然興旺，但卻滿足不了她，造就了她對香港的跨地域認同。這亦是後梅迷愛上梅

艷芳的原因。

因為梅艷芳，她把香港視為「娘家」，也樂於被誤認為是香港人。這個案表明了一種混合了香港元素之後變得截然不同的華人文化身份；對香港的喜愛令她的身份變得多元，也改變了她的思維方式，最明顯的是她對香港人的排外情緒表示理解。本書第三章所述，八、九十年代的梅艷芳是以文化混雜體的姿態重新定義香港文化，而這種文化在2000年之後被一個內地女生借用，情況就變得更加混雜多元。

內地媒體對梅艷芳有誤解，阿 Koo 也擔當類似文化大使的角色，主動糾正一些偏差報導。這一方面說明時空距離造成文化誤讀，今天大講「剩女」的內地用了保守的性別框架呈現梅艷芳；上一個訪問的靜靜不喜歡內地媒體把梅艷芳看成「慘」，阿 Koo 反感內地媒體把梅艷芳看成「壞」，其實是一體兩面：在傳統性別觀中，壞女人的下場就是慘。至於阿 Koo 要努力澄清，也許只為保護偶像，但她卻無意中成了內地與香港的文化仲介人，令香港流行文化得到公平的對待。在香港歌影工業江河日下的今天，阿 Koo 的個案說明港式流行文化延續對中國內地的某種影響力。

# 大馬梅迷

—

## 「架己冷」的華人認同

### 阿順

男性、馬來西亞人、七十後、現職設計師

馬來西亞梅迷阿順喜歡梅艷芳時只有十歲。當時，他家人租錄影帶回家看 TVB 的勁歌金曲頒獎典禮，梅艷芳唱《壞女孩》，又得到最受歡迎女歌手。「那一屆還有不少女歌手得獎，但唯獨她可以吸引我的目光。自從那次以後，我就成為她的粉絲，之後無論看什麼節目，我都會問我姐姐有沒有梅艷芳。」他說這是一種直覺。

阿順憶述，七、八十年代星馬的流行音樂市場蓬勃，除了香港歌手，也有台灣的鄧麗君、鳳飛飛、費玉清等，還有大馬歌手如李逸及羅賓等也很受歡迎，大馬人聽歌選擇很多。他指出，首都吉隆坡大部分華人聽得懂、甚至會說廣東話，接觸廣東歌比較多，也愛看香港電視劇。

大批香港歌手進軍大馬，觀眾喜好各有不同。「我姐姐媽媽都喜歡形象正派的歌手，如羅文、徐小鳳及甄妮等，她們覺得這些『唱得之人』就是很好的歌手。我姐姐非常討厭梅艷芳，故意在我面前說：『梅艷芳有什麼好？化那

些妝，妖妖艷艷，穿衣服又暴露，教壞人。』」梅艷芳在香港引起爭議，在大馬也不例外。

「但別人問我喜歡誰，我都會說梅艷芳，不會有壓力，我只是小孩子不會管這些。我還會反駁姐姐，印象最深的是每年的頒獎典禮，她贏得最受歡迎女歌星時，我會叫得很大聲，向我姐姐示威：梅艷芳始終還是打敗了你們所謂的好歌手，她始終是最厲害的。」

阿順說，梅艷芳跟大馬的紅歌星截然不同。「大馬歌手沒有一個比得上她，無論在裝扮及表演方面都是。他們站著唱歌，很少有動感的表演。當時，大馬還有個女歌手自稱『千面女郎』，叫劉秋儀，我覺得她是受到梅艷芳影響。她形象多變，但是概念沒有那麼一體，形象和歌曲未必吻合，純粹是形象換來換去。」

當時，廣東歌在大馬很有優勢。「八十年代中後期，大馬年輕人大概有九成會聽廣東歌。廣東歌感覺上比較新潮，反觀台灣歌就有一點老土，未成氣候。」阿順是福建人，因為從小就看港劇，聽廣東歌，因此廣東話十分流利。在大馬，《壞女孩》也是禁歌。不過阿順說，當時大馬的傳媒沒有那麼八卦，報導比較正面。「《烈焰紅唇》的造型那麼性感，但無論保守派怎樣評論她，她來馬來西亞開演唱會，報導寫的都是好評。」阿順補充，雖然大馬是回教國家，但那裡的穆斯林比較溫和，沒有宗教人士去反對梅艷芳。

阿順讀書成績不太好，他喜歡畫畫，對藝術有興趣，不喜歡呆板的東西，後來從事設計工作。「可能是這個原因，一個形象這麼突出的女歌手才會吸引我。當其他歌星都千篇一律裝扮得美美的，她已經換了另一個形象。後來，我再細心欣賞每一首歌，發現她的唱腔都是百變的，她唱《熱溶你與我》（1988）及《是這樣的》（1992）是用了復古的唱腔，《床呀床》（2000）及《愛情甜蜜債》（1995）的演繹是比較『姣』的唱法，《心肝寶貝》（1988）

及《似是故人來》（1991）是小調式唱腔。她是『聲音的戲骨』，用不同方法去演繹不同的歌，所以別人翻唱她的歌往往效果不好。」

不過，他最喜歡的還是台下的偶像。「那個她很真，尤其她與歌迷之間的情感，教人感動。她為公義發聲也是真性情表現，不是在演戲，不是在宣傳自己，那種不畏強權的作風，魅力遠勝一切。」他說，梅艷芳比一般男人更有胸襟，比一般女人更渴望愛，雌雄莫辨。「俊男美女固然大眾都愛看，但他們除了美還是只有美，Anita 令人對美有不一樣的看法。」

「她為什麼重視歌迷的禮物？」

阿順特別難忘幾年前銀行拍賣梅艷芳的物品，他在眾多物件中竟發現自己多年前送給她的禮物。1998 年，他去看她在大馬雲頂開的演唱會，現場為她拍了一張照片，他把它放大後放在相框中送給她，原來她一直存放家中，幾年前被拿出來拍賣。拍賣過了兩年之後，他偶然看到拍賣品的目錄時，嚇了一跳。

「那件事給我的震撼很大。我送給她的照片，甚至我自己都忘記了，但她居然還留著，真的難以置信。那一晚我睡不著，甚至痛哭。如果我有出席拍賣會，一定會買這張照片回來，因為這是我和她之間的美好回憶。她是一個超級巨星，為什麼會收藏這些不值錢的東西？她為什麼那麼重視歌迷的禮物？」

阿順曾經看過一個報導，得知梅艷芳每年過年前都會和徒弟一起去派棉被給露宿老人。「這是她去世之後有藝人說出來的，她這些舉動到現在都無時無刻影響我。以前，我沒有盡力去幫人，甚至還會想，先看看這個人是否值得去幫。Anita 熱心公益，作為歌迷應該效仿，否則真的枉為她的歌迷。」

他表示，當年大馬很流行模仿梅艷芳的比賽，有很多「大馬梅艷芳」出現，「相反，其他香港歌星就不會有模仿大賽，就算是麥當娜在這邊都沒有人去

模仿。」今天雖然已經沒有這種比賽，但阿順說只是換了一種形式。「這邊有電視台舉辦經典歌曲大賽，很多參賽者都會選 Anita 的歌。八十年代很多年輕人模仿她，這些歌迷今天已經四、五十歲，現在就唱她的歌參賽。」阿順說，每年這些經典金曲比賽一定有兩到三個參賽者選梅艷芳的歌，反觀其他歌星則未見這種情況。

而且，更有人專門反串模仿梅艷芳，並到處演出。「這類似內地有個女藝人整容整得像梅艷芳一樣，然後巡迴表演。」他說，那人是個梅迷，2002 年在梅艷芳的生日派對上男扮女裝模仿她，她也看得很開心。他之後就接一些扮演梅艷芳的演出，模仿得頗成功。他認為，這代表梅艷芳在大馬的確深入民心。

阿順觀察到，大馬觀眾對她的喜愛也牽涉一種微妙的華人認同。「大馬的觀眾會認為，她是華人樂壇裡一個傳奇，我們不會說她是屬於香港或者哪裡的，大家會覺得我們都是華人，是『架己冷』（自己人），你取得很好的成績，大家都會為你歡呼。」相比之下，他說大馬人雖然也喜歡西方或日韓明星，但沒有那種共鳴，更不會為他們感到驕傲。

阿順認為，不同地區的人看到不一樣的梅艷芳，「大陸看她是一個很哀怨的梅艷芳，台灣看她是一個很女人的梅艷芳，香港看她是一個很強的梅艷芳，至於大馬看到的她是綜合性的。因為，她的國語歌及廣東歌在這邊都流行，沒有像大陸或台灣有語言限制，而限制了看她的角度。中國歌手翻唱的永遠是哀怨的《女人花》，台灣人喜歡抒情的《親密愛人》。但在大馬，她的快歌和慢歌都同樣受歡迎，無論是《夕陽之歌》、《夢伴》，甚至《放開你的頭腦》（1994），現在仍經常在電台聽到。」

那麼，阿順從偶像身上看到怎樣的香港？「大馬跟香港沒辦法比較，因為習俗很不一樣。當時的香港真是活色生香，栽培了這麼多不同類型的歌手；當年香港很風光，對我來說是一個天堂，而梅艷芳就代表香港的美好時代，

而且她為香港付出這麼多，值得被稱為『香港的女兒』。」

阿順對香港頗為著緊。「我對香港是有一份感情。看西方樂壇，不斷有新人湧現，反觀香港，我會想：為什麼變成這樣？真的是一代不如一代。尤其是女歌手，你會覺得很心痛，為什麼到現在都沒有出現一個接近梅艷芳級數的人？不知道為什麼，我真的很想香港好。當年沙士爆發，香港市面上很淡靜，我也很擔心香港會就此沒落。之後有籌款活動，我也有捐款，希望香港疫情受到控制。我記得，當年有個香港朋友很感謝我，他說很多香港人都未必會捐錢，這句話令我印象深刻。我對香港很有感情，而梅艷芳佔的比重是八成左右。」

談到梅艷芳去世，阿順表現黯然。「我其實不太想提。當年12月30日凌晨，我接到朋友電話，說她去世了。我坐在客廳，一直到天亮，已經不會哭了，完全沒有眼淚。直至我去香港參加完她的喪禮，在回馬來西亞的飛機上看到報章大肆報導，我才意識到這個人在我生命中消失了，然後才放聲痛哭，還嚇到旁邊的朋友。接下來，整整一年我都不敢聽她的歌曲。」梅艷芳去世後一年，他還特地去香港為她誦經。

### 海外華人的想像共同體

大馬人阿順對梅艷芳的喜愛牽涉著幾個因素：個人喜好、時代潮流及華人認同。在個人方面，自小愛畫畫的他不贊同家人對好歌手的定義，而認定梅艷芳才是好歌手。他的喜好連繫著當時的潮流：如他所言，廣東歌代表新潮，是當時大馬年輕人的集體選擇，而梅艷芳就是當中的表表者。在八十年代，香港流行文化有某種時代氣息，可以打破國界。

大馬觀眾喜歡梅艷芳有其文化因素：不少華人通曉國語及廣東話，回教族群相對開明，再加上大馬華人易接受外來文化，種種原因令他們對於梅艷芳這

個爭議性人物的接受程度相當高。直到今天，大馬仍有人不斷模仿梅艷芳，作為一個香港歌手，她已成為當地的集體回憶。

梅艷芳也令阿順建立了對香港的情感與認同，他不只覺得以前的香港是天堂，更為香港歌影工業的沒落嗟嘆。他的著緊語氣，完全不像討論別人的事；他曾經被港式流行文化滋養，香港不是他的生母，卻也許像一個曾經照顧他的褓姆。

更有意思的是，他道出大馬人對梅艷芳的欣賞，還基於她是傑出華人，這牽涉大馬人微妙的族裔認同──作為馬來西亞公民的他們，其實大可不必再去認同華人，為華人的成就感到驕傲，但在本國是某種弱勢族群的大馬華人似乎仍然被華人身份這「共同體」喚召。在梅艷芳身上，阿順一方面看到香港──一個當年領導潮流的大都會，另一方面看到華人──一個同文同種的「架己冷」的想像共同體。這箇中的文化認同，值得深究。

# 日本梅迷

—

## 追星追到移民香港

Jackie

女性、日本人、七十後、曾從事銷售工作、現為家庭主婦

日本梅迷 Jackie 從小迷成龍，迷香港動作片，只是當時她萬萬料不到，她有一天會追星追到移民香港。在她小時候，日本有些電影院會兩片連放，一部日本片配一部香港片，她因此愛上成龍。她在 1985 年加入成龍國際影迷會，不久後就在會訊上看到成龍擔任梅艷芳演唱會的嘉賓，首次聽聞這香港女星。

「在日本，成龍的粉絲很多，我們會注意他跟誰合作，很多日本人都是因為這樣認識其他香港藝人，而梅艷芳演的成龍電影如《奇蹟》（1989）及後來的《醉拳 II》（1994）在日本都很受歡迎，加上她又是成龍的好朋友，他不少日本粉絲都會喜歡 Anita。這驅使我去聽她的歌。」當時，成龍跟梅艷芳合唱《纏繞千遍》（1986），她聽了很喜歡。

在八十年代，香港人普遍仰望日本流行文化，每年的紅白歌唱大賽甚受注目，香港歌手也大量翻唱日本歌。然而，在 Jackie 眼中，當時的香港娛樂圈

更為吸引。「八十年代日本的電影其實不太強。我看過資料，知道當時不少香港人幾乎每個星期都去看香港電影，但在日本，我們可能一年才看一兩次日本電影。」至於當年的日本流行曲，她亦覺得不算太好，歌星以偶像派為主，女歌星多走可愛路線。

Jackie 愛看港式動作片，除了成龍，也喜歡元彪、洪金寶，後來也接觸其他香港電影。初時，香港電影只有動作片及殭屍片會在日本上映，後來《英雄本色》（1986）也正式上映，喜歡香港電影的日本人越來越多，香港藝人也開始在當地媒體亮相。「在八十年代的日本，追香港娛樂圈是個新潮流，我也因此大開眼界。」除了香港電影，Jackie 也開始留意廣東歌，對日本的流行文化反而沒這種熱情。

「大概在 1986 年，成龍、梅艷芳和張國榮一起參加一個日本電視台的活動，當時有很多外國歌手參與。梅艷芳的表演很活潑，我很欣賞。後來，成龍和梅艷芳又合唱日文歌，我也很喜歡。」此後，她聽到《似火探戈》（1987）大碟時被她大膽的「黑寡婦」形象及低沉聲音吸引。

她說，梅艷芳很不符合當時日本的主流文化，像《妖女》及《似火探戈》那些大膽形象，日本人之前沒看過，也不太會接受。「之前鄧麗君進軍日本，形象比較溫柔可愛，日本人容易接受；松田聖子、小泉今日子那些偶像才是當年主流，還有小貓俱樂部，她們就好像是你的同學在唱歌，這種不專業反而令當時的青少年覺得可愛。梅艷芳和當時日本社會的潮流格格不入，她的聲音低沉，形象成熟、性感、有型，這種類型日文叫 Kakkoii（格好いい），即是 cool，在日本很少，那時日本女歌星主要都是走 Kawaii（かわいい）可愛路線。」

但當年日本天后中森明菜似乎並非可愛型？Jackie 說，雖然中森明菜的歌及形象都比較特別，但梅艷芳有中性的一面，也更妖冶，還有在電影中的多

變演出，比中森明菜更多姿多彩。日本沒有梅艷芳這型格的女星，但 Jackie 還是嘗試類比：「我會說她像美空雲雀和山口百惠。美空雲雀是很專業的歌星，年紀很小就出來唱歌，形象成熟，山口百惠也不屬於可愛型，這兩個歌手在日本非常有代表性。」

Jackie 口味跟一般日本女生不同，她從小愛動作片，喜歡有型的東西。當時，日本女星少有像梅艷芳作誇張化妝及打扮，這正是吸引 Jackie 的地方：「她的化妝及造型，我覺得是剛剛好。雖然有些人會覺得太誇張，但那是很適合 Anita 的。」然而，當年在日本要聽廣東歌並不容易；高中時，她要靠朋友在香港買卡帶回日本轉錄給她，上大學後，她才自己來香港買唱片。

她也欣賞梅艷芳的演技，租港片《一屋兩妻》(1987) 回家看，看到一個不有型的梅艷芳。「當時，日本雜誌也會介紹梅艷芳的電影，喜歡香港電影的人都會認識她。我看她的第一部電影是《一屋兩妻》，感覺有點像 Woody Allen 的風格，我很喜歡這種比較生活化的城市喜劇，裡面的小男人小女人很有趣。至於 Anita，她本來很漂亮很有型，但演喜劇時可以扮醜，真的演得很好。」

當時香港歌手翻唱大量日本歌，但 Jackie 並不介懷，更表示梅艷芳的翻唱版很多時候比原曲更動聽。「有些改編歌，我一聽就知道原曲是什麼，像《夢伴》原曲在日本也很紅。但也有不少是我沒聽過原曲的，《夕陽之歌》的原版在日本就不是很紅。又例如梅艷芳改編竹內瑪利亞的歌，我後來才知道是改編的。對於改編歌，我是沒所謂的，唱得好就行，Anita 翻唱日本歌多數都比原唱更好，尤其是一些近藤真彥的歌，這是唱功問題。我當時聽說香港作曲的人不夠多，所以也理解，可能那時候日本的音樂創作比香港豐富一點吧。」

1990 年夏天，剛成為大學生的 Jackie 特地來香港看梅艷芳演唱會。「高中

時，家人不喜歡我飛來香港追星。我第一次來香港是1990年4月，當時剛升讀大學。日本是4月份開學的，一開學我就請假來香港找成龍，又去看香港國際電影節。當時買了報紙，知道梅艷芳將會在7月開演唱會，於是我又再飛一次。」

第一次在香港看演唱會，Jackie大為讚賞。「我在日本沒有看過同類型的表演，整個演唱會很華麗，服裝很多，dancers很多，這些在日本都是沒有的，而且，歌星和觀眾有親密接觸。Anita的演出很好看，難怪就算不是她粉絲的人也會去看她的演唱會。看完之後，我更加覺得香港的音樂和電影很厲害。」

對香港文化的興趣，大大改變她的人生軌跡。「如果我沒有喜歡成龍和梅艷芳，我就不會對香港產生興趣。聽到他們講廣東話，我也想學；看到他們在香港拍電影，我也想多了解這地方。在電影中看到一些日本沒有的文化習俗，也會覺得很有趣很驚奇，例如日本人吃飯時是不會幫人夾餸的。」Jackie中學時已跟一個成龍粉絲學廣東歌，但大學沒有廣東話的科系，所以她就主修中文。上大學後，她暑假寒假都去打工賺旅費來香港，有時也去內地旅行。畢業後，她去了廣州工作，1998年定居香港，嫁給香港人，至今已有20年之久。

梅艷芳的離世對Jackie打擊很大，她去世後第二天，她因為太傷心而請了假。她很多同事都知道她是超級梅迷，亦非常理解。2015年底，梅艷芳的遺物被拍賣，Jackie投得她的兩隻戒指。「其實我不是那種執著於物質的人，但我真的很想留下她的東西。」

當年，她因為兩個明星愛上香港，但今天已人面全非，她感慨：「現在，梅艷芳走了，不可以為香港做事了，而成龍又經常不在香港。但是，我仍然沒有一天不想起Anita。而且，我仍然和日本的梅迷有聯繫。」她很欣賞梅艷芳

的性情,「她對粉絲很好。大家都知道她是很好的人,即使不是她的粉絲也會這樣說。作為粉絲,我也要對得起 Anita,所以不能做壞事,要做好人,做事要對得起自己的良心。」

## 流行文化大國看香港

Jackie 對梅艷芳的感情牽涉了兩個層面的認同。在個人層面,從小愛動作片的她不是典型的日本女生,她當時找不到可以認同的日本女星,於是便從梅艷芳身上的 Kakkoii 找到性別認同。這種情況,一方面跟香港梅迷的個案頗為相似(如前述的華姐);另一方面,在日本這男權社會,認同梅艷芳也意味著女性的自主與解放——她後來隻身來到香港定居。

第二層則是文化認同。在八十年代,日本是亞洲的流行文化大國,也是香港的借鏡對象,但一個日本年輕人卻全情擁抱香港明星。港式文化中雖有不少日本元素,但也創造出獨特性,梅艷芳反過來吸引了日本觀眾:Jackie 表示她形象太前衛,日本人不易接受;她在演唱會的演出,Jackie 覺得日本沒人能及;她翻唱日本歌,Jackie 也覺得勝於原唱。換句話說,這日本粉絲眼中的梅艷芳無論在才藝或意識上都是超越日本的。當年香港流行文化向日本學習,但竟有能耐令一個日本年輕人仰望,反而日本及美國明星都吸引不了她。

這種香港文化的影響力,足以驅使她學中文,移居香港,改變了她一生,這對於日本人——特別是日本女性——來說,是非常不尋常的一步。這個案說明流行文化的力量、香港文化的獨特性,以及在互聯網出現之前的跨國文化交流。

小結

———

流行文化的黑盒子

明星不只是帥哥美女，也不只是表演者，他們之所以具代表性，往往是因為他們代表了某種社會典型，但往往又比典型更複雜及特殊 8。有明星代表賢妻良母，有明星代表獨立女性，有明星代表反叛青年，觀眾在這些典型中尋找喜歡及認同的對象。由於明星是真真實實的人，所以他們代表某種典型時，又總會帶著不同程度的複雜性。

當年，梅艷芳是「不正經」、非傳統的女性代言人。她是八十年代香港的某種典型：開放、大膽、獨立；然而，她卻保有傳統女人的想法，同時又比不少男性更勇於為社會公義發聲。她是典型，但又比典型複雜得多。

在社會上，明星跟意識型態的關係千絲萬縷，他們有時強化某種主流意識型態，有時曝露意識型態的矛盾，有時又可以解決意識型態之間的衝突 9。而梅艷芳就是矛盾混合體，她既前衛又傳統，她既獨立剛強，也有軟弱不智的一面。她處於香港一個瞬息萬變的時代，是一個複雜的女性文本，而梅迷對她的各種閱讀正正展示不同意識型態的矛盾與調和。

這一章的受訪梅迷中，Anita 覺得她部分形象過火，作風過份霸氣，喜歡她小鳥依人的模樣；華姐欣賞她的前衛突破，認為這樣才是現代女人的典範；Timothy 及靜靜一方面肯定她代表香港本土文化，另一方面則在她身上找到家國認同。雖然閱讀角度懸殊，但他們相對一致地贊同梅艷芳代表香港，她的矛盾複雜正正就是這中西新舊交織的城市的文化特質。

第四章提到，娛樂新聞往往聚焦於愛情，感情生活是明星神話的核心，他們的私生活——相戀、分手、結婚、離異等的新聞——跟主流的一夫一妻婚

姻制度存在張力 _10_。從受訪梅迷對梅艷芳感情生活的總結,可見不同的感情觀:阿 Koo 認為梅艷芳最後未能結婚生子,她作為一個平凡女人並不成功;華姐認為梅艷芳感情生活多姿多彩,男友亦有情有義;Anita 覺得梅艷芳要追求愛情就應該收斂霸氣;靜靜覺得她的故事正正說明女人不必追求愛情。透過對梅艷芳感情世界的理解,各種詮釋正展現婚戀觀的紛陳並置。

「迷」是一種社會現象,具有多重面向( Multi-dimensionality ),也是一種動態的文化協商( cultural negotiation ) _11_。粉絲現象不是孤立的存在,而必然跟社會風氣、性別意識甚至是政治氣候緊密聯繫;粉絲追偶像的同時,也進行文化協商,內裡充滿矛盾,沒有標準答案。這些梅迷個案展示了迷戀梅艷芳所牽涉的個人性格、性別特質、城市文化、社會參與等不同面向,粉絲在特定文化脈絡下作協商,探索「我是誰」、「我要成為什麼人」、「我如何看這社會」、「我認同什麼文化」,甚至是「我的政治取態是什麼」等議題。如前文引述,明星的一大重要性就是幫助觀眾去建構他們的身份認同。

學者 J. Lawrence Witzleben 指出,梅艷芳的歌曲有跨文化的特質 _12_。從本章的非香港梅迷個案可見,外地人也借用她這個明星文本作出協商,有人因此而認同了香港文化,也有人從她身上找到跨國的華人身份。此外,這些個案亦有助於了解當時香港流行文化在各地的影響力及散佈情況,例如大馬梅迷阿順當時全家都愛廣東歌,並因為喜愛不同歌手而舌劍唇槍,至於日本梅迷則透過成龍認識其他香港明星。這牽涉的,既有歌影作品流通的產業狀況,亦有當年香港的文化軟實力。

這八個訪問選取不同年齡( 從中學生到七十歲退休人士 )、不同性別( 六女兩男 )、不同地域( 港澳、中國內地、馬來西亞及日本 )的粉絲,這些個案有一定代表性,但同時亦不能代表所有梅迷——例如 Kitty 因受梅艷芳啟發而支持香港的社運,但如第四章所述,亦不乏人以梅艷芳之名痛罵社會抗爭者。正如梅艷芳歌影作品的豐富多樣,梅迷觀點亦是眾聲喧嘩,反映了流行

文化文本的多義複雜。

由於篇幅所限，這次訪問並沒有處理某些議題，例如階級認同及消費行為。本書第三章提到，梅艷芳從小歌女變成天王巨星，再加上她華麗的裝扮，都是階級及社會流動性的暗示，究竟梅迷對她的喜愛牽涉怎樣的階級意識？另外，粉絲文化牽涉連串消費行為，這些梅迷如何消費偶像的產品？不同產品代表了什麼文化價值？這次的粉絲研究未及涵蓋以上議題。

香港的粉絲研究仍少，這一章試圖拋磚引玉，以梅艷芳這豐富的明星文本打開「粉絲」這個看似簡單、實則複雜的黑盒子。粉絲的故事與心情，跟歌影文本及新聞中的梅艷芳互為對照，以求呈現一個更為立體的明星文本，藉此更了解香港流行文化的特質。

1——Stokes, J., *How to Do Media and Cultural Studies*, London: Sage, 2003.

2——Radway, J. *Reading Romance: Women, Patriarchy and Popular Culture*, Chapel Hill: University of North Carolina Press, 1984.

3——〈七年前為追星逼死父，華仔狂迷流淚道歉〉，香港《蘋果日報》，2014年10月3日。

4——Hills, M., *Fan Cultures*, London: Routledge, 2002.

5——〈掌嘴繼續唱〉，《明報》，2003年1月13日，A19。

6——Dyer, R. *Stars* (new edition), London: BFI, 1998, pp17-18.

7——Morin, E., *The Stars*, Howard, R. trans., Minneapolis and London: University of Minnesota Press, 1957/2005.

8——Dyer, *Stars*, p60.

9——同上，pp20-32.

10——同上，pp45-46.

11——Hills, M., *Fan Cultures*, London and New York: Routledge, 2002, p. xiii, xv.

12——Witzleben, J. L., "Cantopop and Mandapop in Pre-postcolonial Hong Kong: Identity Negotiation in the Performances of Anita Mui Yim-Fong", in *Popular Music*, 18 , no. 2 , May 1999, pp241-258.

# 結語——她仍然活在當下

2013 年，英國倫敦的 V&A 博物館舉辦了名為「David Bowie is」的展覽，史無前例地展出超過 300 件 David Bowie 的展品，包括他的手稿、服裝、樂器等等，探究他幾十年來的音樂、形象、電影及文化價值，吸引了超過 30 萬人進場。這樣一個嚴肅的大型展覽，是對一個殿堂級流行文化巨匠的崇高致意，比起香港樂壇頒獎禮的什麼「致敬大獎」強多了。

流行文化研究在英美非常盛行。研究麥當娜及 Beatles 等標誌性人物的著作早已汗牛充棟，近年的影視作品如《反斗奇兵》系列（Toy Story，1995-2010）、《魔雪奇緣》（Frozen，2013）及《權力遊戲》（Game of Thrones，2011-2019）等，亦有專門的研討會討論。2016 年，為紀念 Pet Shop Boys 出版首張唱片 30 周年，英國愛丁堡大學舉辦了兩整天的研討會。在英國學界，今天辦《魔雪奇緣》講座，明天辦 Tim Burton 研討會，後天就要分析 Scarlett Johansson。他們絕不像華人社會認為這些東西淺俗、不值得討論。

流行文化研究在香港未見蓬勃，而一些相關論文以英文發表，亦令社會大眾難以接近。幾年前，西九龍文化區引起爭議，學者何慶基就批評西九的展館 M+ 把流行文化這項目刪掉，他指出執行文化決策的精英鄙視「俚俗」的本土文化，令 M+ 遠離群眾 *1*。明星要在香港要得到嚴肅的對待，恐怕仍是長路漫漫。研究梅艷芳的這本《夢伴此城》，希望留下一點腳印。

但無論如何，梅艷芳仍繼續活在香港人的視線之內。2015 年 10 月，「流行文化是這樣的：香港女兒梅艷芳」系列活動在香港大學舉行。其中一場講座名為「梅艷芳與廣東歌盛世」，主題是回顧當年樂壇，由學者吳俊雄、前香港電台助理廣播處長張文新及資深演唱會監製金廣誠，討論梅艷芳的形象與歌曲的代表性。談著談著，吳俊雄及張文新先後用了「社會公義」、「大是

大非」、「香港價值」及「撐香港」等字眼去講梅艷芳。

今年是「六四事件」30周年，一個有60多萬人關注的Facebook群組「昔日香港」在6月4日前後貼出梅艷芳的歌曲及照片。首先是她在1990年演唱會唱《血染的風采》（1986）的片段，配上的文字是「梅艷芳的歌藝固然值得欣賞，但令人最欽佩的是她的義氣和風骨」，有7,000多人按讚；然後是她素顏、一臉沉痛、綁上「支持北京學生」的頭巾登上1989年5月24日《明星電視》的封面，配上的文字是「最值得我們尊敬的歌星，『香港的女兒』當之無愧」，有5,000多人按讚。眾多留言者表示懷念梅艷芳，讚賞她愛香港、有骨氣、撐公義，並嘆息今天已很少這種有風骨的藝人。

以上情況，可說不勝枚舉。談梅艷芳，常常從演藝談到她的性情，再談到社會，然後聯繫今天香港。正如我在導言中提到：梅艷芳既是活在過去，她的明星文本又仍然活在當下。

一位女星可以代表一個地方的一個時代。學者Chris Berry及Mary Farquhar曾分析張藝謀的《紅高粱》（1988）、《菊豆》（1991）及《大紅燈籠高高掛》（1992）等電影中在舊社會掙扎、受苦及尋找主體性的女性，指出飾演這些角色的鞏俐象徵了八、九十年代的中國；他們亦指出《阮玲玉》（1992）潛藏香港視角，而帶著現代感飾演這傳奇女星的張曼玉則代表了香港 2。至於在2000年之後演過多部國際製作的章子怡，則被認為體現了中國性（Chineseness）在全球化時代的轉型，是千禧後中國的代言人 3。以上幾位女星的重要性不用置疑。只是，討論香港明星絕不能漏掉流行音樂，橫跨歌影壇的梅艷芳之於香港文化的代表性，值得更多的深入討論。

我在第四章曾提及，作家馬家輝指出梅艷芳既是特例，也是典型 4。她從荔園唱到國際，又縱橫歌影，是個很例外的傳奇，但她又被視為香港的成功典型，代表著香港文化。梅艷芳引證了一個明星研究的概念：一個富代表性

的明星是「時代精神的標誌」（zeitgeist icon），可以捕捉一個時代的文化價值、衝突、矛盾，反映一個時代的「感覺氣候」（climate of feeling）5。梅艷芳代表了香港在末代殖民歲月所創造的文化精神，以及從八十年代到千禧世代的社會變遷。

在八十年代的繁榮與不安中，她跟香港人一起書寫及創造香港的文化身份；在 2003 年，她促使香港人梳理自身的歷史發展及文化特質；今天，香港人對她的緬懷反映了香港身份在種種危機下的掙扎，社會嘗試在她身上獲取資源與力量。這一點，是她去世十多年後仍不斷被懷念、被討論的一大原因。

梅艷芳生前死後不斷被論述，而無論是壞女孩、苦命女人或「香港的女兒」的形象，都取材自她的不同元素加以發揮，有時關於她的幕前演出，有時是外形氣質，有時是性格特點，有時是所言所行，既有真實，也有論述。這本書的目的，就是勾勒梅艷芳的複雜面貌。明星文本跟其他文本一樣，其意義永遠是開放的。可以肯定，梅艷芳日後仍會繼續被書寫，誰都不能斷定 50年之後人們會用什麼方式談論她——這就是明星研究的無窮趣味。

由於篇幅關係，本書仍有局限。首先是比較分析；書中雖有提及她跟徐小鳳、張德蘭、林憶蓮、劉美君、王祖賢及袁詠儀等女星的差異及關聯，但其他不同年代的非典型女星，例如曾代言壞女人的葛蘭、洋化又中性的蕭芳芳、奔放豪邁的杜麗莎及高大硬朗的葉麗儀等，都未有篇幅作對比。至於另一歌后鄧麗君跟梅艷芳都打破地域走紅，本書亦未及討論兩人差異。

此外，這本書也欠製作及產業方面的分析。創作《壞女孩》（1986）及《妖女》（1986）的決策過程是怎樣的？重拍《審死官》（1992）時，編劇如何度橋把宋夫人寫成武功高強？《英雄本色 III 夕陽之歌》（1989）首次用女星主導黑幫片，徐克的盤算是怎樣的？本地市場、電影賣埠等產業因素，又如何導致梅艷芳在歌影界的不同發展？太多問題有待後續的研究去解答。至於

第五章的粉絲研究取樣量小，沒有涵蓋不是粉絲的觀眾，甚至是對梅艷芳反感的人。另外，梅艷芳的個案牽涉香港流行文化如何流通其他國家地區，牽涉歌影產品的傳播，以及文化接收等問題，都值得繼續研究。

過去十多年，香港歌影產業江河日下，創意倒退，流行文化之於本土身份的代表性亦大不如前。學者馬傑偉指出，經歷回歸後的種種變化，以往靠流行文化建構的香港身份已漸漸褪色，九七之後的香港身份表現在城市意識中——包括保護維港、保育灣仔及參與西九等運動背後的城市新認同 6。學者羅永生則一針見血地指出香港文化身份的「政治轉向」7，今天的香港身份跟政治議題（如城市政策及與內地的關係）密不可分，已不是電影與流行音樂的迂迴表達可以滿足。按照馬傑偉及羅永生的觀點，今天的香港身份是反映在各種政治表述與公民運動中。本土身份沒有淡化，香港仍有豐富的本土論述，只是那主角再不是音樂與電影。

不過，流行文化仍繼續努力書寫本土。RubberBand、My Little Airport 及何韻詩的音樂、《點五步》（2016）及《一念無明》（2017）等電影，甚至是網媒《100毛》的內容，都是重要的香港文本。至於很多合拍片雖脫去港味，但仍有一些作品暗藏香港視野：《十月圍城》（2009）強調香港才是革命中心，《一代宗師》（2013）抹去葉問狂打外族的民族英雄形象，《智取威虎山》（2014）把革命題材去政治化成了漫畫式動作片。這些文本的趣味與活力仍在，但已不是這個時代的主菜。

但無論如何，香港流行文化仍然充滿能量。近幾年，內地及台灣電影紛紛向香港流行文化致敬：喜劇《港囧》（2015）、賈樟柯的《山河故人》（2015）及《江湖兒女》（2018）分別借用廣東歌去搞笑、寫情、言志，青春愛情片《等一個人咖啡》（2014）重現周慧敏當年的玉女形象，《我的少女時代》（2015）以「迷戀劉德華」的劇情貫穿全片。顯然地，香港流行文化已是兩岸的集體回憶，那麼，未來又如何呢？鄧紫棋及陳偉霆等年輕港星走紅兩

岸，郭子健及翁子光等新晉導演進軍內地，他們的作品仍可負載多少港味？
香港歌影文化今後何去何從？

緬懷之餘，讓我們密切關注，繼續研究我們所愛的香港流行文化。

1—— 何慶基，〈與林鄭司長談西九〉，《蘋果日報》，2015年7月8日。

2—— Berry, C. & Farquhar, M., China on Screen: *Cinema and Nation*, Hong Kong: Hong Kong University Press, 2006, pp124-134.

3—— Kourelou, see Shingler, M., *Star Studies: a Critical Guide*, London: Palgrave Macmillan, 2012, p171.

4—— 馬家輝，〈酒吧裡的篤定身影〉，《明報》，2004年1月4日，頁 D3。

5—— Gaffney, J. and Holmes, D., see Shingler, *Stars Studies: a Critical Guide*, pp150-151.

6—— 馬傑偉，《後九七香港認同》，香港：Voice，2007。

7—— 羅永生，〈序：文化政治交叉剔〉＞，《後九七香港認同》，頁 XIII 至 X。

# 梅艷芳／香港大事年表

| 年份 | 梅艷芳大事 | 香港大事 |
| --- | --- | --- |
| 1963 | • 出生 | • 嚴重水荒<br>• 香港中文大學成立<br>• 麗的映聲增中文頻道 |
| 1967 | • 開始登台演唱 | • 六七動亂<br>• 無綫電視啟播 |
| 1977 | • 輟學全職唱歌 | • 海洋公園開幕<br>• 舉辦第一屆香港國際電影節 |
| 1982 | • 獲第一屆新秀大賽冠軍 | • 首屆區議會選舉<br>• 港督麥理浩卸任，尤德繼任<br>• 中英開始就香港前途問題談判<br>• 麗的電視易名亞洲電視 |
| 1983 | • 在東京音樂節獲兩獎<br>• 首張個人大碟《赤色梅艷芳》銷量達五白金 | • 紅館啟用<br>• 實施聯繫匯率 |
| 1984 | • 憑《緣份》獲香港金像獎最佳女配角 | • 《中英聯合聲明》簽署 |

| | | |
|---|---|---|
| **1985** | • 推出《似水流年》<br>• 首獲「十大勁歌金曲」最受歡迎女歌星<br>• 首次紅館演唱會15場破女歌星紀錄 | • 演藝學院成立<br>• 立法局首次舉行間接選舉<br>• 新滙豐總行大廈落成 |
| **1986** | • 《壞女孩》72萬銷量破香港紀錄<br>• 推出《妖女》 | • 香港聯合交易所成立<br>• 港督尤德任內逝世 |
| **1987** | • 推出《烈焰紅唇》<br>• 「百變梅艷芳」稱號出現<br>• 舉行28場演唱會破香港紀錄<br>• 憑《胭脂扣》獲台灣金馬獎影后 | • 衛奕信就任港督<br>• 宣佈拆遷九龍寨城<br>• 八七股災 |
| **1988** | • 亞洲唯一女星參與漢城奧運前奏大匯演<br>• 憑《胭脂扣》獲香港金像獎及亞太影展影后 | • 實施電影三級制 |
| **1989** | • 參與「民主歌聲獻中華」<br>• 辭演《阮玲玉》<br>• 推出《夕陽之歌》<br>• 獲「十大中文金曲」IFPI大獎、「香港藝術家年獎」歌唱家獎、商台「吒咤女歌星金獎」、連續第五年奪「最受歡迎女歌星」 | • 約百萬人「五・二一」大遊行<br>• 東區海底隧道通車<br>• 任劍輝去世 |
| **1990** | • 獲港台「八十年代十大演藝紅人」<br>• 舉行30場「夏日耀光華」演唱會<br>• 演出《川島芳子》 | • 《基本法》頒布<br>• 香港民主同盟（即今天的民主黨）成立 |
| **1991** | • 推出《親密愛人》<br>• 舉行30場「告別舞台演唱會」 | • 立法局首次舉行直選<br>• 新城電台啟播<br>• 利舞台拆卸 |

| 1992 | • 演出《審死官》破香港票房紀錄<br>• 成為香港片酬最高女演員<br>• 獲「十大勁歌金曲」榮譽大獎及「十大中文金曲」鑽石偶像大獎 | • 演藝界反黑社會遊行<br>• 末代港督彭定康上任<br>• 民主建港聯盟（即今天的民建聯）成立<br>• 政改方案爭議<br>•「四大天王」稱號出現 |
|---|---|---|
| 1993 | • 成立「梅艷芳四海一心基金會」<br>• 任香港演藝人協會創會副會長<br>• 演出《東方三俠》 | • 自由黨成立<br>• 陳方安生任首位華人布政司<br>• 有線電視開播<br>• 黃家駒及陳百強去世 |
| 1995 | • 在內地唱禁歌，巡迴演唱被取消<br>• 舉行「一個美麗的回響」演唱會 | • 立法局首次全部議席由選舉產生 |
| 1996 | • 演出《金枝玉葉2》 | • 董建華當選首任行政長官<br>• 李麗珊獲香港首面奧運金牌 |
| 1997 | • 推出《女人花》 | • 回歸中國<br>• 荔園結業 |
| 1998 | •「十大中文金曲」金針獎最年輕得主<br>• 憑《半生緣》獲香港金像獎最佳女配角 | • 特區首屆立法會選舉<br>• 赤鱲角機場啟用 |
| 2001 | • 當選香港演藝人協會會長<br>• 演出《鍾無艷》 | • 政務司司長陳方安生提早退休<br>• 莊豐源案及雙非孕婦爭議 |
| 2002 | • 入行二十周年，舉行「極夢幻演唱會」及推出唱片《With》<br>• 憑《男人四十》獲長春電影節及華語電影傳媒大獎影后<br>• 發起「天地不容」聲討活動 | • 董建華連任<br>• 推行高官問責制<br>• 羅文去世 |
| 2003 | • 舉行「茁壯行動」及「1:99音樂會」籌款活動 | • 沙士疫情<br>• 50萬人「七一」遊行 |

- 舉行「經典金曲演唱會」
- 9 月公佈患癌，12 月 30 日去世
- 《Anita Classical Moment Live》成 IFPI 全年最高銷量唱片

- 港澳自由行政策開始
- 簽訂《CEPA》
- 張國榮去世

| 2005 | · 香港發行梅艷芳紀念郵票<br>· 蠟像在香港杜莎夫人蠟像館揭幕<br>· 獲香港金像獎「銀禧影后」 | · 董建華辭任特首<br>· 25 萬人普選大遊行<br>· 迪士尼樂園開幕 |

| 2013 | · 張學友舉辦「梅艷芳・10・思念・音樂・會」<br>· 何韻詩推出《Recollection》紀念大碟 | · 香港電視不獲發牌引起遊行 |

| 2014 | · 星光大道「香港女兒梅艷芳」銅像揭幕 | · 普選爭議引發「雨傘運動」<br>· 劉進圖遇襲 |

| 2018 | · 紀念電影《拾芳》上映 | · 港珠澳大橋通車<br>· 高鐵通車<br>· 梁天琦暴動罪成 |

# 參考論文及書目

## 中文書目

- 王宏志，《歷史的沉重：從香港看中國大陸的香港史論述》，香港：牛津大學，2000。
- 王鈺婷，《身體、性別、政治與歷史》，台南：台南市立圖書館，2008。
- 朱耀偉，〈早期香港新浪潮電影：「表現不能表現的」〉，羅貴祥、文潔華編，《雜嘜時代：文化身份、性別、日常生活實踐與香港電影1970s》，香港：牛津大學，2005，頁195至207。
- 朱耀偉：《詞中物：香港流行歌詞探賞》，香港：三聯書店，2007。
- 朱耀偉，《香港粵語流行歌詞研究 I：七十年代中期至八十年代中期》，香港：亮光文化，2011。
- 李展鵬、卓男編，《最後的蔓珠莎華：梅艷芳的演藝人生》，香港：三聯書店，2014。
- 李焯桃，《觀逆集：香港電影篇》，香港：次文化堂，1993。
- 呂大樂，〈香港故事：「香港意識」的歷史發展〉，高承恕，徐介玄編，《香港：文明的延續與斷裂》，台北：聯經，1997，頁1至17。
- 吳俊雄，《此時此處許冠傑》，香港：天窗，2007。
- 林超榮，〈港式喜劇的八十年代：從許冠文到中產喜劇的大盛〉，家明編，《溜走的激情：80年代香港電影》，香港：香港電影評論學會，2009，頁154至173。
- 周子峰，《圖說香港史：遠古至一九四九》，香港：中華書局，2010。
- 周華山，《消費文化：影像、文字、音樂》，香港，青文文化，1990。
- 洛楓，《世紀末城市：香港的流行文化》，香港：牛津大學，1995。
- 洛楓，《盛世邊緣：香港電影的性別、特技與九七政治》，香港：牛津大學，2002。
- 洛楓，《禁色的蝴蝶：張國榮的藝術形象》，香港：三聯書店，2008。
- 洛楓，《游離色相：香港電影的女扮男裝》，香港：三聯書店，2016。
- 香港政府統計處，《香港的女性及男性主要統計數字：2007年版》，香港：香港政府統計處，2007。
- 馬傑偉，《後九七香港認同》，香港：Voice，2007。

- 涂小蝶，《香港詞人系列：鄭國江》，香港：中華書局，2016。
- 翁子光，〈「港男」的蛹：追溯八十年代喜劇的男性形象〉，家明編，《溜走的激情：80年代香港電影》，香港：香港電影評論學會，2009，頁174至183。
- 梁偉怡、饒欣凌，〈「百變」「妖女」的表演政治：梅艷芳的明星文本分析〉，《電影欣賞》，第22卷第2期（總118期），2014，頁65-71。
- 梁麗清，〈選擇與局限——香港婦運的回顧〉，陳錦華、黃結梅、梁麗清、李偉儀、何芝君合編，《差異與平等：香港婦女運動的新挑戰》，香港：新婦女協進會及香港理工大學應用社會科學系社會政策研究中心，2001，頁7至19。
- 陳冠中，《城市九章》，上海：上海書店，2009。
- 許建聰，《香港八十年代的文化戀物：以梅艷芳現象為例》，新竹：國立交通大學社會與文化研究所碩士論文，2018。
- 張小虹，《假全球化》，台北：聯經，2007。
- 張英進、胡敏娜編，西颺譯，《華語電影明星：表演、語境、類型》，北京：北京大學出版社，2011。
- 張彩雲，〈創造女性情慾空間（續篇）——對香港婦運的一些反思〉，陳錦華、黃結梅、梁麗清、李偉儀、何芝君合編，《差異與平等：香港婦女運動的新挑戰》，香港：新婦女協進會及香港理工大學應用社會科學系社會政策研究中心，2001，頁157至166。
- 黃志華，《粵語流行曲四十年》，香港：三聯書店，2006。
- 馮應謙、姚正宇，〈停不了的女性刻板化描述〉，蔡玉萍，張妙清編，《她者：香港女性的現況與挑戰》，香港：商務印書館，2013，頁184至199。
- 焦雄屏，〈現代英雄與反英雄〉，羅貴祥、文潔華編，《雜嘜時代：文化身份、性別、日常生活實踐與香港電影1970s》，香港：牛津大學，2005，頁31至39。
- 楊凡，《楊凡電影時間》，台北：商周，2013。
- 劉培基，《舉頭望明月：劉培基自傳》，香港：明報周刊，2013。
- 鄧燕娥，〈女性經濟自主與生存空間——工會角度〉，陳錦華、黃結梅、梁麗清、李偉儀、何芝君合編，《差異與平等：香港婦女運動的新挑戰》，香港：新婦女協進會及香港理工大學應用社會科學系社會政策研究中心，2001，頁303至306。
- 魏紹恩，《劇本簿：藍宇、有時跳舞、逆光風》，香港：陳米記，2004。
- 羅永生，〈序：文化政治交叉剔〉，馬傑偉著，《後九七香港認同》，香港：Voice，2007，頁XIII至XV。
- 羅貴祥，〈前言：雜嚐雜嘜的七十年代〉，羅貴祥及文潔華編，《雜嘜時代：文化身份、性別、日常生活實踐與香港電影1970s》，香港：牛津大學，2005，頁1至6。

# 英文書目

- Abbas, A., *Hong Kong: Culture and the Politics of Disappearance*, Hong Kong: Hong Kong University Press, 1997

- Berry, C. and Farquhar, M., *China on Screen: Cinema and Nation*, Hong Kong: Hong Kong University Press, 2006

- Bhabha H., *The Location of Culture*, London and New York: Routledge, 1994

- Bordwell, D., and Thompson, K., *Film Art: An Introduction* (eighth edition), New York: McGraw-Hill Education, 2007

- Boym, S. *The Future of Nostalgia*, Plymbridge: BasicBooks, 2002

- Bruzzi, S., *Undressing Cinema: Clothing and Identity in the Movies*, London and New York: Routledge, 1997

- Butler, J., *Star Texts: Images and Performance in Film and Televisio*n, Detroit: Wayne State University Press, 1991

- Butler, J., "The Star System and Hollywood", in Hill, J. and Gibson, P. C. eds., *The Oxford Guide in Film Studies*, New York: Oxford University Press, 1998, pp341-352

- Chow, R. *Writing Diaspora: Tactics of Intervention in Contemporary Cultural Studies*, Bloomington and Indianapolis: Indiana University Press, 1993

- Chow, R. *Ethics after Idealism: Theory, Culture, Ethnicity, Reading*, Bloomington and Indianapolis: Indiana University Press, 1998

- Chu, B. W.-k., "The Ambivalence of History: Nostalgia Films as Meta-Narratives in the Post-Colonial Context", in Cheung E. M.-k. and Chu Y.-w. eds. *Between Home and World: A Reader in Hong Kong Cinema*, Hong Kong: Oxford University Press, 2004, pp.331-351

- Cook, P., *Screening the Past: Memory and Nostalgia in Cinema*, London and New York: Routledge, 2005

- Desser, D. "Making Movies Male: Zhang Che and the Shaw Brothers Martial Arts Movies, 1965 – 1975" in Pang L.-k., and Wong, D. eds., *Masculinities and Hong Kong Cinema*, Hong Kong: Hong Kong University Press, 2005, pp. 17-34

- Durgnat, R., *Films and Feelings*, London: Faber and Faber, 1967

- Dyer, R., *Stars* (new edition), London: BFI, 1998

- Dyer, R., *Heavenly Bodies: Film Stars and Society* (second edition), London: Macmillan, 2004

- Farquhar, M. and Zhang, Y. eds., *Chinese Film Stars*, London and New York: Routledge, 2010

- Feng, L., *Chow Yun-fat and Territories of Hong Kong Stardom*, Edinburgh: University of Edinburgh Press, 2017

- Gledhill, C., *Stardom: Industry of Desire*, London and New York: Routledge, 1991

- Hills, Matt., *Fan Cultures*, London and New York: Routledge, 2002

- Lee, C., "We'll Always Have Hong Kong: Uncanny Spaces and Disappearing Memories in the Films of Wong Kar-wai", in Lee, C. ed., *Violating Time: History, Memory and Nostalgia in Cinema*, London and New York: Continuum, 2008, pp.124-141

- Lei, C-p., "I Hate to Pull a Bullet out of My Body: Crisis-ridden Men and Post-colonial Identity in Wong Kar-wai's Cinematic Hong Kong", in *Intervention: International Journal of Post-colonial Studies*, 28, Issue 3, 2019, pp407-422

- Lewis, J., *Cultural Studies: the Basics*, London: Sage, 2002

- Morin. E., *The Stars*, trans. by Richard Howard, Minneapolis and London: University of Minnesota Press, 1957/ 2005

- Mulvey, L. "Visual Pleasure and Narrative Cinema" in Screen, 16, no. 3, Autumn 1975, pp6–18

- Radway, J. *Reading Romance: Woman, Patriarchy and Popular Culture*, Chapel Hill: University of North Carolina Press, 1984

- Shingler, M., *Star Studes: a Critical Guide*, London: Palgrave Macmillan, 2012

- Stokes, L. O. and Hoover, M., *City on Fire: Hong Kong Cinema*, New York and London: Verso, 1999

- Teo, S., *Hong Kong Cinema: The Extra Dimension*, London: BFI, 1997

- Tong, R. P., *Feminist Thought: A More Comprehensive Introduction* (second edition), Boulder CO: Westview Press, 1998

- Weiss, A., "'A Queer Feeling When I Look at You': Hollywood Stars and Lesbian Spectatorship in the 1930s', in C. Gledhill ed., *Stardom: Industry of Desire*, London and New York: Routledge, pp. 283-299

- Witzleben, J. L., "Cantopop and Mandapop in Pre-postcolonial Hong Kong: Identity Negotiation in the Performances of Anita Mui Yim-Fong", in *Popular Music* (1999) Volume 18/2

- Yau, H., "Cover Versions in Hong Kong and Japan: Reflections on Music Authenticity", in *Journal of Comparative Asian Development*, 11, issue 2, 2012, pp320-348

- Zoonen, L. V., *Feminist Media Studies*, London: Sage, 1994

・除了以上書籍及論文，本書還引用了超過 200 篇報章雜誌的報導、訪問及評論，在此不一一列出，詳情請見各章註釋。

夢伴此城——梅艷芳與香港流行文化

*Dream and the City*

責任編輯：寧礎鋒
設計：麥綮桁
著者：李展鵬
研究助理：潘潔汶、葉銘熙

出版：三聯書店（香港）有限公司
香港北角英皇道四九九號北角工業大廈二十樓
印刷：陽光（彩美）印刷有限公司
香港柴灣祥利街七號十一樓 B15 室
發行：香港聯合書刊物流有限公司
香港新界荃灣德士古道二二〇至二四八號十六樓

版次：2019 年 7 月香港第 1 版第 1 次印刷
2022 年 2 月香港第 1 版第 2 次印刷
規格：十六開（165 × 232mm）312 面
國際書號：978-962-04-4491-3

三聯書店
http://jointpublishing.com

JPBooks.Plus
http://jpbooks.plus